謹以此書獻給

先父楊建先生與家母洪玉琴女士

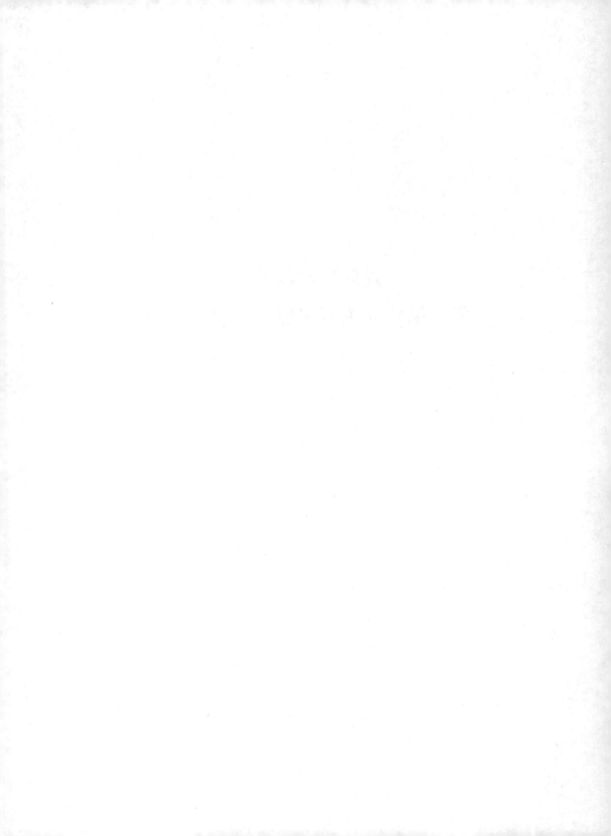

新世代的法國戲劇導演：
從史基亞瑞堤到波默拉

New Generation of French Theatre Directors:
From Christian Schiaretti to Joël Pommerat

楊莉莉 著

國立臺北藝術大學
Taipei National University of the Arts

遠流出版公司

緣起

　　一切仍要從《緞子鞋》（*Le soulier de satin*, Paul Claudel, 1929）說起。
2003年秋天，本人有幸在巴黎的「市立劇場」看到奧力維爾・皮（Olivier
Py）執導的《緞子鞋》全本演出，對時年38歲的導演膽敢率領「奧爾良國家
戲劇中心」（C.D.N. Orléans）的年輕團隊挑戰如此深奧的鉅作深感佩服。
這次製作當年三月在奧爾良市首演，佳評如潮。移師到巴黎演出前，花都
的藝文界早已為之沸騰，演出旗幟在塞納河畔飄揚，各報章雜誌熱烈爭相
報導，電台訪問演出團隊和克羅岱爾專家，「法國文化廣播電台」（France
Culture）還製作了四個晚上的特別節目。

　　在本人觀賞的場次中，演出前但見人頭鑽動，劇院內洋溢著一股將看一
齣11個小時大戲（分兩個晚上）的興奮氣氛，許多青年學子還一直猛翻原著
惡補，深怕待會兒聽不懂詩詞，此景此情不禁使我想起1987年在「夏佑國家
劇院」（le Théâtre national de Chaillot）欣賞維德志（Antoine Vitez）演出前
的情形，這一切何其相似。七點一到，戲準時開演，瑰麗的詩詞、難以預料
的劇情、新鮮活潑的演技、機動的舞台裝置很能吸引觀眾的注意力，不時傳
出笑聲。戲演至半夜，觀眾對演出人員報以熱情的掌聲，久久難歇。

　　深知此詩劇之難，極需資歷深的演員方能勝任，且維德志和皮年紀差了
近20歲，我事先並未期待皮的演出能夠如何精彩。儘管如此，坐在台下的我
看到每一景的展演仍不免失望，只有插科打諢的部分勉強略勝一籌，但這不
是戲的重點[1]。之後查了劇評，幾乎都是一面倒的好評，批評只是點到為止，
維德志也僅是在背景提及，這畢竟已是16年前的戲了，可見法國劇場確已進
入新人時代。珍視創作才華是法國傳統，這點皮絕對有，只不過不是所有演
員都能掌握詩詞，進而扮演角色，且部分舞台詮釋也顯得天真，少了一部鉅

1　再者，劇作的天主教義層面有正面處理，無神論的維德志另有別解。

著的深刻感，這些當然也都和表演團隊的年輕有關。

　　法國劇場如此珍視年輕人的才華，給他們創作的舞台，看重他們的表現，這點是這個研究計畫的源起。事實上，對於經過1980年代「大導演」洗禮的觀眾來說，新生代的作品乍看之下多半是以創意取勝，熱鬧有餘，深度堪虞，他們也常被評為精力過盛，在舞台上「調皮搗蛋」（gamineries）[2]。不過，事實果真如此嗎？新一代導演的舞台創作經得起嚴謹的分析嗎？他們的追求為何？和前輩有何不同？作品和世界的關係為何？他們有共同特色嗎？未來的走向何在？記得德國導演彼德・史坦（Peter Stein）曾說過30或35歲以下導演做的莎士比亞，他沒興趣看，原因不難理解。可是退一步想，我們是不是仍然用上一代的標準在評論新人新作呢？而其實他們成長的環境已大不相同。

　　為了解決這些疑問，2007年秋季，在「國家文化藝術基金會」支助下，我赴巴黎實地進行「新世紀法國導演的新展望」研究調查案，從當年9月至翌年2月間密集看戲、赴各大戲院看過去演出的影音記錄，總計五個月之內看了超過百部作品，另有羅仕龍、徐麗天和楊宜霖三位助理一起看戲，熱烈討論。此外，大量閱讀相關論文、評論、著作，和巴黎大學教授、演出人員交換意見。最後，在「國藝會」網站上發表百頁報告，不僅分析表／導演潮流、劇創的新走向，並兼論新世代導演總監如何經營管理劇場，使其成為市民生活重要的一環。

　　從這個基礎調查案出發，再圍繞「新世代法國導演」主題進行了數個國科會研究案[3]，數度重返法國看戲、做研究，逐漸發展成書。原來計畫的書寫架構仍然維持探討表／導演未來發展趨勢，然而從2007年迄今，所謂的「新世代導演」已成為事實，一些在跨世紀出版的專書與論文喜探討新世紀

2　見第五章注釋57。
3　「法國戲劇導演布隆胥韋研究」、「標榜演出之戲劇性：法國表／導演新面向」、「密歇爾・維納韋爾研究」、「法國當代舞台上之易卜生」等。

的表演走勢，這方面近年來已見定論浮現[4]，諸如跨界、多媒體、重用肢體表演、集體創作、「後戲劇」、互動式演出等均已不再新奇，有時甚至淪為cliché。

　　本書因此略過表演趨勢的探討，這方面只分析最具法國特色的部分，而將焦點鎖定當今法國劇壇最受矚目以及深具潛力的導演，由此也可看出今日舞台劇表演的趨勢，重點在於分析他們作品的結構、理念與工作方式，如此方能排除表面上的手法或噱頭，深入了解一位導演的思維。此外，如何落實公立劇場的創設目標也是本書的重點之一，這點影響了導演選擇表演的劇目和方法，其個人的表演美學與哲學於焉形成，同時也希望能提供國內劇場思考的空間。

　　正式研究這個主題開始至今，恩師巴維斯（Patrice Pavis）教授始終給予溫暖的關懷和協助，本書各研究主題相關導演和劇作家均樂於和筆者討論，並提供演出資料。不僅如此，許多海內外學者專家、劇場從業人員不吝

4　此處僅舉三本近著為例：其一為法國學者Christian Biet和Christophe Triau合著的*Qu'est-ce que le théâtre?* (Paris, Gallimard, «Folio Essais», 2006) 綜論西方戲劇之各層面，其最後一章討論當前戲劇演出大勢，立論精闢；其二為Patrice Pavis教授之*La mise en scène contemporaine: Origines, tendances, perspectives* (Paris, Armand Colin, 2007)，以西方「當代導演」為題，討論其源起、發展、趨勢、未來展望。這兩本專書確實反映了當代戲劇之多采多姿，美中不足的是，任何界定的企圖都難以完全歸納今日千變萬化的演出形式，充分印證維德志的名言：Faire théâtre de tout（「無事無物不可成戲」），這是當代戲劇表演的最大特色。第三本為英國學者Clare Finburgh與Carl Lavery主編的*Contemporary French Theatre and Performance* (Houndmills, Palgrave Macmillan, 2011)，共收錄法國與英美學者17篇論文，有助於英語學界了解法國當代戲劇書寫和表演現況。然而，本書所論、當今最被看好的導演如Stéphane Braunschweig, Olivier Py, Christian Schiaretti, Stanislas Nordey, Emmanuel Demarcy-Mota, Eric Lacascade, Valère Novarina, Joël Pommerat等人均未見討論，相反地，一些在法國較偏僻的議題如街頭表演、女性主義戲劇、詩的表演、Moving Image Performance等則得到重視，有以偏概全之虞。另外尚有一本英文書籍和本書主題相關，Edward Baron Turk之*French Theatre Today: The View from New York, Paris, and Avignon* (University of Iowa Press, 2011)，如副標題所言，作者分別從紐約、巴黎和亞維儂看法國當代戲劇，內容包羅萬象（包含馬戲、歌劇、商業劇場、少數族群戲劇、另類演出等），可作為本書的背景。

賜與寶貴意見，課堂上與學生們的討論也激發不少靈感[5]，本計畫能夠順利進行，實有賴一路上眾人的支持和建言。

　　本書為研究法國當代劇場導演的專書，尤其，是首部以中文撰寫討論此主題的著作，法國劇場界人士得知大表驚喜，紛紛代為聯絡攝影師、舞台設計師，傾力協助劇照使用版權問題，使不能親臨劇場看戲的中文讀者也能一窺堂奧，想像演出的迷人風采。書中使用的圖像和劇照除了一張，全部獲得無償授權提供，這在法國是無從想像之事。由衷地感謝兩位舞台設計師Jacques Gabel和Yannis Kokkos，以及攝影師Hervé Bellamy、Elisabeth Carecchio、Guy Delahaye、Wojtek Doroszuk、Alain Dugas、Brigitte Enguérand、Jean-Louis Fernandez、Alain Fonteray、Christian Ganet、Pierre Grosbois、Jun Ishikawa、Laurencine Lot、Olivier Marchetti、Benjamin Meignan。此外，也非常謝謝現供職巴黎「居美博物館」（Musée Guimet）的好友曹慧中女士，提供每回赴巴黎研究時的住所與一切協助，因此得以在花都停留較長的時間，從容看戲、找資料、思考，並在親切舒適的環境下寫作書稿。

　　本書多數內容曾在《戲劇學刊》、《藝術評論》、《美育》等期刊上發表，因獲臺北藝術大學「藝術教學出版大系」經費補助，得以結集付梓，編輯過程由許書惠、戴小涵、張家甄、楊名芝同學細心編輯和校稿，特此說明並一併致謝。

5　在寫書的同時，我在臺北藝術大學開設「新世代法國戲劇導演」和「21世紀法國表／導演新趨勢」兩門課，課程內容和法國當代劇場同步，鼓舞了修課同學（有導演、演員、劇創、舞台設計和理論組同學），上課報告和討論很熱烈，我更能了解年輕人的想法。舉個有趣的例子，課堂中同時討論了維德志和皮導演的《緞子鞋》，結果多數同學均偏愛皮的版本，覺得演員比較年輕，表演新穎活潑，可見「年輕主義」（jeunisme）因素不容忽視。

目　錄

劇照、圖畫與舞台設計圖索引

第四章

第五章

第六章

緒論：長江後浪推前浪

　　1990年代登場的法國舞台劇導演無論取材、詮釋、表演策略，乃至於面對觀眾的態度均迥異於上個世代的作風，大大開拓了表演的領域。這一批新世代的導演雖未經歷六八學潮與政爭的洗禮，卻遍覽意識型態分崩離析、共黨世界解體、世界末日預言、個人自由主義抬頭、媒體勢力無遠弗屆、全球化浪潮等事實[1]。面對劇作，他們不再強作解人，而為了避免掉入詮釋的框架，有些導演甚至不惜在舞台上直接呈現取自現實的素材，動輒以混沌的（chaotique）意象反映當前失序的社會，演出有時甚至僅是一種「提議」或「草案」。

　　不甘受字面束縛，新生代導演採取探索劇本的態度，表演過程變得新鮮活潑，共同目標是突破舞台劇演出的窠臼，手法則千變萬化，從跨界表演、靈活運用多媒體、發展新的表演模式、標榜演出之戲劇性本質、凸顯肢體表演、質疑視覺認知、直接和觀眾互動交流等，在在展現了充沛旺盛的表演能量，另類表演大行其道。

　　在此同時，這一代導演已陸續接掌各大公立劇院，且經營得有聲有色，他們較關注公立劇場設立的「公共服務」使命，這點也和上一代導演相異。這是屬於年輕人的時代，老將雖然也與時並進，作品之深湛，遠非以活力和創意取勝的少壯派所能比擬，無奈時不我予，新時代的號角已然響徹雲霄。

　　較諸歐陸各國，法國導演的世代交替來得十分突然。1980年代巴黎劇壇的兩大導演為薛侯（Patrice Chéreau, 1944-2013）和維德志（Antoine Vitez, 1930-90）。一進入九〇年代，維德志猝亡，薛侯淡出戲劇圈，其他資深導演如莫努虛金（Ariane Mnouchkine）、樊尚（Jean-Pierre Vincent）、拉薩爾

1　Christian Biet & Christophe Triau, *Qu'est-ce que le théâtre?* (Paris, Gallimard, 2006, « Folio Essais »), p. 792.

（Jacques Lassalle）、索貝爾（Bernard Sobel）等人雖仍持續導戲，但均未見超越往昔水平之作。在世紀之交，法國劇壇彌漫一股不知方向何在的焦慮感，在書店經常見到《劇場是需要的嗎？》[2]、《戲劇有何用？》[3]、《戲劇往那裡去？》[4]、《今日需要什麼樣的劇場？》[5]等對未來發展充滿疑慮的書籍。

頓失指標前輩，資深導演的經驗尚不及傳承，年輕導演就被迫要獨當一面。他們結合志同道合的朋友組團做戲，在世紀末的陰影中一起摸索，一起實驗，一起成長，逐漸獨當一面，一同支撐起新世紀劇壇嶄新的一片天。1991年，36歲的史基亞瑞堤（Christian Schiaretti）入主「蘭斯喜劇院」（la Comédie de Reims），是當時最年輕的「國家戲劇中心」（centre dramatique national，簡寫C.D.N.）總監，引領了新生代導演全面接班的趨勢。長年堅持在外省工作，史基亞瑞堤的作品較不為巴黎觀眾所知。在跨入千禧年之前，以布隆胥韋（Stéphane Braunschweig）、諾德（Stanislas Nordey）和奧力維爾・皮（Olivier Py）三位劇場新銳最被看好，他們彼此往來密切，被戲稱為「三人幫」。

1991年，27歲的布隆胥韋剛從「夏佑劇校」（l'Ecole de Chaillot）畢業，號召同學組成「戲劇－機器」（Théâtre-Machine）劇團，推出「雪人」三聯劇，初試啼聲即獲得矚目。「雪人」出自《唐璜從戰場歸來》（*Don Juan revient de guerre*, Odön von Horváth）一戲的意象，意指言行擾亂社會，無法在社會中找到定位，也無法再被社會回收的邊緣人物[6]；這齣戲再加上

2 Denis Guénoun, *Le théâtre est-il nécessaire?* Paris, Circé, 1997.

3 有兩本書同名，其一為Sylviane Dupuis & Eric Eigenmann, *A quoi sert le théâtre?* Genève, Editions Zoé, 1998，其次為Enzo Cormann, *A quoi sert le théâtre? Articles et conférences 1987-2003*, Besançon, Les Solitaires Intempestifs, 2005。

4 Jean-Pierre Thibaudat, dir., *Où va le théâtre?* Paris, Editions Hoëbeke, 1999.

5 Jean-Pierre Siméon, *Quel théâtre pour aujourd'hui?* Besançon, Les Solitaires Intempestifs, 2007.

6 Braunschweig, "Le quatrième 'homme de neige' ", *Théâtre/Public*, nos. 101-02, septembre 1991, p. 52.

《伍柴克》（*Woyzeck*, Büchner）以及《夜半鼓聲》（*Tambours dans la nuit*, Brecht）兩戲，組成「想像的德國三部曲」[7]，透過精闢的劇本分析，利用「野台戲」（théâtre de tréteaux）規制的小舞台靈活演繹，三部曲兼具知性與感性之美，榮獲當年的劇評公會新人獎[8]。資深劇評家漢（Jean-Pierre Han）盛讚三齣戲「意義前後緊密連貫」，顯現「結構化的聰明才智，透過戲劇化十足的措辭和符號，完全未見虛張聲勢，演出已然高度掌握所有素材」[9]；他預言在久不見發展遠景的法國劇場，已可看到偉大作品的萌發[10]。

　　布隆胥韋不負眾望，兩年後奉派創立「奧爾良國家戲劇中心」（le C.D.N. Orléans），五年任內（1993-98）將此劇場發展為重要的表演場地，36歲即升任「史特拉斯堡國家劇院」（le Théâtre national de Strasbourg）總監，並同時擔任劇院附屬「高等戲劇藝術學校」（l'Ecole supérieure d'art dramatique du TNS）校長。兩任期滿（2000-08），44歲的他眾望所歸，回到巴黎預備任職「柯林國家劇院」（le Théâtre national de la Colline），翌年正式上任迄今。

　　皮也是在戲劇學院就學期間便創立劇團，他常自編自導自演，創作精力充沛，十年下來累積了豐碩的成果。1998年，他接替布隆胥韋任職「奧爾良國家戲劇中心」，九年內六度受邀至「亞維儂劇展」發表新作[11]。他任內野心最大的製作，當推2003年所執導的《緞子鞋》（*Le soulier de satin*, Claudel），締造了這部長篇詩劇首次在法國真正全本上演的紀錄。這些成績讓皮在2007年3月，以42歲之齡，獲選接掌巴黎「奧得翁歐洲劇院」

7　說得更明確一點，這三部作品均涉及戰爭、軍人、始亂終棄的女人，因而造成價值的顛覆與幻滅，見Braunschweig, "Le théâtre et le monde, effets d'étrangeté", entretien réalisé par L. Vigeant, *Jeu*, no. 65, 1992, p. 122。

8　Le prix de la révélation théâtrale du Syndicat de la critique.

9　*Derniers feux: Essais de critiques* (Carnières-Morlanwelz, Belgique, Lansman, 2008), p. 72.

10　*Ibid.*, p. 71.

11　詳閱本書第五章第1節。

（l'Odéon-Théâtre de l'Europe），他應是這座聲譽崇隆的劇院歷來最年輕的總監，為這座國家劇院帶來多年未見的活力。

諾德則是在1998年獲任命主管巴黎北郊的「傑哈－菲利普劇院」（le Théâtre de Gérard-Philipe），時年32歲，是當年最年輕的「國家戲劇中心」總監。他在任內掀起了一場公立劇場的經營革命，規模之大前所未見[12]，最後雖因財政不支而收場，但影響劇壇甚深。

新舊世代導演交替的速度逐漸加遽，進入新紀元之後，新一代導演已全面入主公立劇場。「史特拉斯堡國家劇院」在布隆胥韋離職後，總監遺缺由時年39歲的女導演布蘿萱（Julie Brochen）接任。2002年，42歲的劇作家－導演安娜（Catherine Anne）出任「東巴黎劇場」（le Théâtre de l'Est Parisien）總監。2007年，37歲的德馬西－莫塔（Emmanuel Demarcy-Mota）接掌「巴黎市立劇院」（le Théâtre de la Ville de Paris），他在「蘭斯喜劇院」任內表現優異，老總監維歐雷特（Gérard Violette）力薦他接此位子，廣得劇場界肯定。而法國最重要的「法蘭西喜劇院」（la Comédie-Française）也於2014年8月由45歲的名演員呂夫（Eric Ruf）接掌[13]。

在巴黎近郊，38歲的費斯巴哈（Frédéric Fisbach）異軍突起，於2002年獲選主持維特利的「劇場－工作室」（le Théâtre-studio de Vitry-sur-seine）。2006年，索貝爾離開在位超過30年的「冉維立埃劇院」（le Théâtre de Gennevilliers），由44歲的藍貝爾（Pascal Rambert）繼任。2008年，亞倫·奧力維爾（Alain Ollivier）離開「傑哈－菲利普劇院」，由45歲的洛克（Christophe Rauck）接棒，2013年再由33歲的貝洛里尼（Jean Bellorini）續任。

出了巴黎，同樣是新人的天下，茲舉三例：1997年，「康城喜劇院」（la Comédie de Caen）由38歲的拉卡斯卡德（Eric Lacascade）擔任總監，

12　參閱本書第十章第2節。

13　呂夫的導演作品，參閱楊莉莉，〈奔波在人生的長路上：談「法蘭西喜劇院」的《培爾·金特》演出〉，《美育》，第201期，2014，頁73-78。

任內十年，使這間位在諾曼第的「國家戲劇中心」脫胎換骨，變成不容忽視的表演場地；2007年，再交棒給34歲的另類導演朗貝爾－威爾（Jean Lambert-wild）。同年，德雷格（Philippe Delaigue）創立「瓦朗斯喜劇院」（la Comédie de Valence），2001年邀得沛通（Christophe Perton）一起主持，2010年任期屆滿，改由布紐爾（Richard Brunel）上任，這三人都是卅出頭的青壯輩。2002年，位於維勒班歷史悠久的「國立人民劇院」（le Théâtre National Populaire, Villeurbanne）由47歲的史基亞瑞堤繼在位30年的大導演普朗松（Roger Planchon）接任總監，圓滿完成世代交接。

令人遺憾的是，並不是每個有才華的新世代導演都能順利平步青雲，其中，拉高斯（Jean-Luc Lagarce, 1957-95）的際遇最使人感傷唏噓。他當年率領「篷車」（La Roulotte）劇團南征北討，演出經典名劇維持劇團營運，同時埋頭寫作，卻始終申請不到經費製作自己的作品，38歲黯然離開人生舞台，謝世後才廣得世人肯定，無緣得見自作風靡當世的盛況。

歐陸其他國家同樣在世紀末面臨舞台劇導演世代交替的浪潮：義大利大導演史催樂（Giorgio Strehler）於1997年溘然長逝；德國的史坦（Peter Stein）離開他創建的柏林「戲院」（Schaubühne），葛會伯（Klaus Michael Grüber）與柴德克（Peter Zadek）相繼辭世；東歐各國也出現了老成凋謝的現象。青年導演倉促上台，表現卻令人激賞：在柏林，歐斯特麥耶（Thomas Ostermeier）31歲即主管「戲院」劇場[14]，其他如波蘭的瓦里科斯基（Krzysztof Warlikowski）、立陶宛的柯蘇諾瓦斯（Oskaras Koršunovas）或匈牙利的盧林（Arpád Schilling）等人均已站上國際舞台，真正印證所謂長江後浪推前浪。

由於世代交替的情勢來得十分急遽，轉瞬間，新世代導演已紛紛站上了舞台的最前方。從上個世紀末開始，許多歐陸期刊早就注意到這個現象，並

14 他邀請編舞家Sasha Waltz 一起主持，兩人共事五年（1999-2004）。

製作專輯討論[15]。「歐洲戲劇聯盟」更趕在世紀之交，以「歐洲新興演出：新的戲劇表演實踐？思考戲劇於世界位置的新方式？」作為大會的年度主題[16]，足見此問題之普遍性。12年後，千禧年之後發跡的「新新導演」也已成功站上了舞台，且來勢洶洶[17]，因此「歐洲劇場訊息聯盟」（Association Pour l'Information Théâtrale en Europe）發行的期刊*Ubu*在2010年即以歐盟各國的劇場新秀為題發行專刊[18]。

值得一提的是，新一代導演也贏得觀眾熱切的支持。2010年布隆胥韋正式領導「柯林國家劇院」，他同時推出易卜生的《玩偶之家》和《羅士馬山莊》（*Rosmersholm*），首演當天，劇院被觀眾擠得水洩不通[19]。而奧力維爾・皮在一片質疑的聲浪中接任「奧得翁歐洲劇院」總監，表現卻可圈可點，五年下來，年度節目平均賣座率直上82%，觀眾人次多達7萬，其中的一萬人採年度預約，這些都是破紀錄的數字[20]。

受到新世紀的鼓舞，一般大眾均殷切期待新作風、新體驗、新形式演

15　Cf. *Alternatives théâtrales: Mettre en scène aujourd'hui I*, no. 38, 1991 ; *Revue d'esthétique: Jeune théâtre*, no. 26, 1994 ; *Alternatives théâtrales: Débuter*, no. 62, 1999 ; *Théâtre/Public: Théâtre contemporain: Ecriture textuelle, écriture scénique*, no. 184, 2007 ; *Théâtre/Public: Une nouvelle séquence théâtrale européenne? Aperçus*, no. 194, 2009 ; Kilian Engels & C. Bernd Sucher, ed., *Radikal Jung-Occupy Identity: Regisseure von Morgen*, Berlin, Henschel Verlag, 2012.

16　*Du théâtre: La jeune mise en scène en Europe: Une nouvelle pratique théâtrale? Une nouvelle façon de penser la place du théâtre dans le monde?* 3ème Forum du Théâtre Européen 1998, hors-série, no. 9, mars 1999.

17　誕生於1970年代之後的法國導演被戲稱為「啊啾世代」（la ouf génération），語見 Joëlle Gayot, "La ouf génération!", *Ubu*, nos. 48/49, 2010, pp. 74-77。他們已迫不及待地登場嶄露鋒芒，推出的作品爆破力強。例如馬肯（Vincent Macaigne）2011年在「亞維儂劇展」改編搬演《哈姆雷特》（*Au moins j'aurai laissé un beau cadavre*）一舉成名時年僅33歲，這是他的第四齣作品，因完全駕馭演出而顯得胸有成竹的氣勢，在剛出道的導演身上相當罕見，作風挑釁，已與本書所論千禧年前成名的導演作風迥然有別。他們是否能再造風雲，尚待時間考驗。

18　*Ubu: Emergence(s) dans le théâtre européen*, nos. 48/49, 2010.

19　Fabienne Darge, "Ibsen, les voies tortueuses de la liberté", *Le monde*, 17 novembre 2009.

20　"Programme annuel du Théâtre de l'Europe-Odéon 2011-12", p. 1.

出，而青壯代的劇場總監也確實展現了精力和魄力，從拓寬演出劇目、強化製作演出、與觀眾交流、經營管理劇場、乃至於加強巡迴演出、普及戲劇、國際交流，都交出了出色的成績。

本書即從1990年代法國新舊世代導演陸續交替論起，接著討論重要的新世代導演並剖析其代表作品，以史基亞瑞堤、布隆胥韋、拉卡斯卡德、諾德、費斯巴哈、奧力維爾‧皮、西瓦第埃（Jean-François Sivadier）、「夜晚被白日奇襲」（la Nuit surprise par le jour）劇團、德馬西－莫塔、拉高斯為研究焦點，另旁及希臘艾斯奇勒（Eschyle）、莎士比亞、莫理哀、契訶夫、費多（Georges Feydeau）、尤涅斯柯、高比利（Didier-Georges Gabily）等人劇作的演出近況。書末兩章探討編創的新趨勢，其一是「劇作家－導演」興起，諾瓦里納（Valère Novarina）和波默拉（Joël Pommerat）雙雙走出一片劇創的新天地，作品叫好又叫座；而維納韋爾（Michel Vinaver）獨創的複調劇嚴重挑戰舞台劇搬演的模式，如何演出，攸關原創劇本的未來。結語，為使讀者了解法國戲劇製作的大環境，回顧公立劇場制度化的由來和未來挑戰，最後探討當代導演如何落實「全民劇場」的理想。

全書分十章：第一章〈新世代導演之崛起〉討論新世代導演的定義、他們對前輩導演的批評、和社會的關係、以及演出的特質和大勢。

第二章論史基亞瑞堤，他是新舊世代交替的代表導演之一，完全認同公立劇場肩負的公共服務目標，以身作則，遠離資源最豐富的首都工作，最後獲選入主「國立人民劇院」，表現傑出。以身為維拉（Jean Vilar）的傳人自豪，史基亞瑞堤導戲極端自制，堅持導演是一種闡釋（clarification）的過程，演戲是為了使觀眾看到文本，而非導演的新詮。本章以他得到一致讚譽的作品——莎劇《科利奧蘭》（Coriolan）——探討他的導演美學。此劇在法國演出曾沾上血跡，後續的演出也往往難以擺脫意識型態之爭，史基亞瑞堤則讓觀眾較客觀地審視劇中三方勢力——庶民、貴族和英雄主角——的傾

軋，進而思考法國共和體制的運作，達成「人民劇場」以經典提昇人民文化
水平，並激發觀眾思索的目標。

　　有鑑於契訶夫仍是新生代導演的最愛之一，第三章〈探索劇本的結構
與新諦〉，特別以布隆胥韋和拉卡斯卡德兩位執導契劇表現亮眼的導演為例
加以解析。和史基亞瑞堤一樣，布隆胥韋也曾受教於維德志，是當下最被看
好的中生代導演。相對於今日許多導演棄守演出觀點或立場，布隆胥韋主張
導戲本身就是一種觀點的展現，要務在於分析劇作，彈性很大但並非毫無限
制[21]。古典作品與今日演出之間自然有落差，他由此切入劇情，親自設計舞
台空間，將導演理念清晰表達，劇本的結構與深諦同時萌現，他導演的三齣
契劇《櫻桃園》（1992）、《海鷗》（2001）和《三姊妹》（2007）即為佳
例。

　　相對而言，拉卡斯卡德則從改編文本著手，精鍊其養分，再融入自己的
藝術視野中，演出手段簡潔但詩意盎然，透過演員充沛的能量推展到情緒的
高點，最終在音樂舞蹈燈光的助陣下，完美呈現了一個觀眾記憶深處的契訶
夫世界。在契劇搬演幾乎已到令人疲乏的時代，布隆胥韋和拉卡斯卡德兩人
為契訶夫的演出開闢了全新的視野。

　　第四章〈發揚「語言的劇場」〉為法國當代劇場獨具的特色，諾德為
代表導演。導戲獨尊台詞，諾德堅信演出是為了彰顯劇作家的聲音，導演應
該退位，這點很接近維拉的態度。然而，看似保守的態度被諾德推到極致反
顯新鮮。他堅持舞台首先是道出台詞的所在，表演還在其次，他順勢發展出
標榜台詞書寫的「正面表演」，重點在於使觀眾專心且清楚地聽到對白。
本章討論諾德執導的兩齣性質截然不同的作品，一是費多的「輕歌舞喜劇」
（vaudeville）《耳朵裡的跳蚤》（*La puce à l'oreille*），二是高比利晦澀的
雙聯劇《暴力》（*Violences*），諾德偏靜態的詮釋透露了台詞的力量，觀眾

21　Braunschweig, *Petites portes, grands paysages* (Arles, Actes Sud, 2007), p. 156.

無不受到震懾。兩年後（2003），高比利的學生柯南（Yann-Joël Collin）則利用後設形式探索劇意，將戲劇情境發揮得淋漓盡致，觀眾別有領悟，為日後的「夜晚被白日奇襲」劇團表演哲學奠基。

第五章論及奧力維爾・皮，他是當代劇壇的異數，本章解析他的舞台劇創作《喜劇的幻象》（*Illusions comiques*）以及希臘悲劇《奧瑞斯提亞》（*L'Orestie*）新演出。《喜劇的幻象》針砭法國劇壇，編劇技巧在傳統中翻新，導演兼顧台上台下動靜，內容辛辣、爆笑，諷世入裡，可視為皮的戲劇宣言。而《奧瑞斯提亞》三部曲則是皮任職奧得翁劇院的首齣新戲，他企圖以希臘悲劇的重新搬演開啟新的時代，野心甚巨，但其獨特的表演美學則頗令觀眾招架不住。事實上，皮的作品常被類比為巴洛克戲劇，他的創作多數是戲中戲，劇情真假難分，又大談死亡，演員表現誇張，看來反似矯揉造作。再加上他偏愛凸出演出亮麗的一面，品味有時可再商榷，很接近kitsch（俗艷）美學，在劇壇獨樹一幟。

重塑經典的新意和能量，使之在新的世紀再度綻放光芒，可說是這一代導演面對經典的一致理想。第六章〈再創尤涅斯柯劇作的新生命〉以1990年代以來兩齣重寫尤涅斯柯法國搬演史的作品──拉高斯執導的《禿頭女高音》（1991, 2006）以及德馬西－莫塔三度重演的《犀牛》（2004, 2006, 2011）探討箇中意義。拉高斯向以編劇出名，其導演作品較不為人所知，《禿頭女高音》可說是他的代表作，演出頗令人吃驚又不乏深意，兩度演出均深受觀眾歡迎。德馬西－莫塔則是人氣導演，他解讀《犀牛》回歸尤涅斯柯創作的源頭，去除作品的意識型態──這點可說是新生代導演共同的態度，表演新奇、有趣、來勁，使人對作者了解更深。這齣《犀牛》應是新一代導演的作品中，觀眾人數最多的一部。經由拉高斯和德馬西－莫塔兩人的努力，尤涅斯柯再度回到大舞台上，這對法國觀眾而言意義重大。

第七章〈標榜演出的戲劇性〉，剖析近年來舞台劇演出正視戲劇演出

特質的風潮，手段五花八門，皆在於肯定現場演出之機制，令觀眾感同身受，覺得自己也加入演出。西瓦第埃以及「夜晚被白日奇襲」劇團則是更進一步視戲劇性為表演哲學，每部作品不管體裁為何均立基其上，乍看似胡搞瞎鬧，實則態度嚴謹，關鍵在於活化劇本原始創作時的能量和動感。他們的戲當真是無中生有，手法克難，但在觀眾難以置信的見證下屢屢奏效，造成台上台下「同舟共濟」的一體感，是劇場中難得的經驗。由於大量採用庶民劇場的元素，這類戲劇化的作品拉近了觀眾和演出的距離，誠為新世紀實踐「全民劇場」的好管道之一。

第八章討論兩位表現令人刮目相看的「劇作家－導演」。不可諱言，法國當代劇場仍是導演的天下，為了抵制導演專擅的大勢，劇作家流行自編自導，其中有一類編導雙棲的工作者，其創作是在舞台上完成的，如目下當紅的波默拉即是，他因此認為今日只有密切結合寫作與其演出的工作才稱得上是「劇作者」。向來標榜運用舞台所有的表演媒介寫劇本，波默拉邊寫邊排邊修改，舞台表演技藝精湛，作品低調、精鍊，奇異又尋常。另一方面，在所有號稱推翻編劇傳統的作家當中，最具原創性的，當推諾瓦里納。他徹底打破西方戲劇「以人仿演人的故事」傳統，成功地代之以諾瓦里納式的「非人」與「非語」，如何排演變成一大難題。他近年來常受邀執導自作，發展出別出心裁的演出，甚得好評。他雖然年紀較長，創作卻走在時代尖端，至今獨步於世。

樂於搬演當代劇作，而非一直陷在古典劇無止無盡的詮釋循環中，也是這一代導演的特色，特別是那些突破編劇傳統之作往往是他們的最愛，這其中尤以維納韋爾獨創的複調劇最為獨特。第九章即以此為題，從維納韋爾原創的編劇觀論起，分析其演出製作最易落入的陷阱，討論他本人對自作演出的理念與實踐。真正將複調劇特色發揚光大的導演為法朗松（Alain Françon），進入新的紀元，史基亞瑞堤總算將維納韋爾畢生的代表鉅作

《落海》（*Par-dessus bord*）全本搬上舞台，長達七小時的演出充滿動力，所有劇評齊聲盛讚演出非凡的成功，可望為未來的演出找到一個方向。

末章〈新世紀的挑戰〉探究公立劇場在法國制度化的背景，以及新世代導演如何實現「全民劇場」的理想。本書所論的演出全由公立劇院製作，換句話說，是在推行「文藝民主化」的政策體制內完成的。然而，該政策實施30年來成效不彰，法國政府開始質疑其效能，施政逐漸向民粹主義靠攏，對劇場生態影響甚鉅。所幸，新一代總監導演均積極任事，最著名的例子莫過於諾德在「傑哈－菲利普劇院」大刀闊斧地推動改革。經此一役，劇場作為公共服務的設施之一，這個公立劇場的原始立基再度得到重視。

最後，本書所論舞台的左右方向係以觀眾視線為準。編排上，各章互相關聯，但彼此獨立，自成論述，可單獨閱讀，編輯上不免略有重覆，不過讀者可從最有興趣的章節讀起，再旁及其他。

第一章　新世代導演之崛起

「在劇場中的年輕，是永遠的好奇、自我獻身、不畏懼被誤解的強烈慾望，卻反倒比表面上的精確更能顯示出洞察力。這也是一種勇氣，不怕在人前把自己搞得荒謬可笑；這也是冒著被侮辱的危險，完全自由地演戲。一般通稱為成熟的表現，實際上僅止於追求最大的享受，這是一種假的東西，不過是順從社會與流行趨勢，經常留不下任何事件或影像的回憶。」

—— Hans Neuenfels[1]

「新世代導演」與「舊世代導演」的區別何在？年齡似乎是可據以評判的標準，但絕非關鍵。有的資深導演並不伏老，例如德國導演柴德克（Peter Zadek）即認為「新」或「老」對他而言毫無意義，重要的是，導演作品是生氣勃勃或死氣沉沉[2]？的確，有些高齡導演的作品，其美學突破遠非一般年輕人玩弄皮毛所能望其項背，如年屆91高齡的雷吉（Claude Régy）或俄國導演瓦希里夫（Anatoli Vassiliev）之作均為佳例。巴黎第三大學教授班努（Georges Banu）指出，年輕的藝術家代代皆有，「新生劇場」（le jeune théâtre）則世所罕見，在他嚴謹的定義中，「新生劇場」為「一個戲劇循環走完，下一輪則源自完全不同的潮流，具體影響了劇場與社會」，是「和舊劇場決裂的結果」[3]。

1　Cité par Torsten Mass, "Quelques contributions à une définition du jeune théâtre", *Du théâtre: La jeune mise en scène en europe*, 3ᵉᵐᵉ Forum du Théâtre Européen 1998, hors-série, no. 9, mars 1999, pp. 230-31.

2　*Ibid.*, p. 229.

3　*Ibid.*, 不過他並未舉例說明。

　　負責柏林劇展（Berliner Festwochen）的馬斯（Torsten Mass），針對劇場的「舊」與「新」，訪問了一些相關人士的看法，歸納他所得到的答覆：舊劇場意味著正統、因循守舊、謹慎小心、順從市場趨勢、節制、僵化；新劇場則傾向矛盾、抵制、質問、超越禁忌、無政府主義式、烏托邦、理想主義、自發、衝動、過分、熱情洋溢、野蠻、警惕，反對規範、潮流、體制以及主流意見，勇於追求獨特的境界，尋找新形式，重新檢驗舊有的表演規制，演出也因此注定難以成功[4]。這些指標實際上僅具相對性，不足以明確界定新舊之別。

　　隨著新世紀展開，新科技、新潮流、新思維大行其道，新世代劇場已成事實。年輕導演各自出身截然不同的領域和環境，他們對藝術和社會的看法大相逕庭，懷抱的目標也各異其趣，做戲方式更是彼此有別，乍看之下很難將他們歸為同一群。不過，他們確實呈現一些共通的特點：在戲劇傳承上，多半自命為無父的一代，勇於挑戰父執輩的做法；在演出劇目方面，重視當代劇本遠勝於經典，解讀劇本時不作興強勢詮釋，政治和社會批判明顯退位，取而代之的是與文本的直接接觸，透過充滿動感的演出手法，將書面文字轉化成動態場域，展顯台詞和舞台設計的物質性（matérialité），演出的臨場感倍增，觀眾大呼過癮。

1　批判上一代的演出

　　在法國，由於導演的世代交替來得驟然，以至於許多人未及親炙大師的作品，例如1987年諾德（Stanislas Nordey）排練馬里沃（Marivaux）的《爭執》（*La dispute*, 1744）時，渾然不知這是薛侯（Patrice Chéreau）1970年代的代表作，卻導出了一齣別開生面又同樣令人震驚的《爭執》，使他一夕成名。一些年輕導演則抱怨父執輩不重傳承，例如馬哈良尼（Frédéric

4　*Ibid.*, pp. 227-28.

Maragnani）即點名薛侯、樊尚（Jean-Pierre Vincent）、梅士吉盧（Daniel Mesguich）等人只顧著導戲，不顧後輩淪為「劇場知識和技巧、閱讀、劇本分析（dramaturgie）、舞台設計等薪傳的孤兒，而首當其衝的則是一齣劇本立基的原理」[5]。

　　另有些看過前輩的大製作者則聲稱大失所望，批評這些美不勝收的演出商業氣息濃厚，製作過程太體制化。例如奧力維爾‧皮（Olivier Py）即宣稱薛侯、史催樂（Giorgio Strehler）完美無瑕的作品過於美侖美奐，演員詮釋太重視技巧而犧牲了表演的活生生特質。皮堅信劇場只是一處和觀眾交會、冒險的可能空間、與話語（而非論述）的相交，做戲貴在做一齣戲，而非完成一件藝術作品[6]。劇作家－導演高比利（Didier-Georges Gabily）也表示：「我不要美的東西，我要藝術上有用的東西；我不要多餘之物，我要必要之物」[7]。簡言之，在不淪為發揚「貧窮劇場」演出美學的情況下，「年輕劇團均標明不願讓技巧超越人性，不允許誇大的布景淹沒舞台、壓垮演員，他們希望在劇場中重新找回強而有力的人際關係」[8]。不管是皮、高比利或任何導演，他們早期作品的結構均輕巧、具彈性、可適應任何場地，不輕易落入制式的表演模式中，他們視戲劇為一種生活態度先於成品[9]。

　　回到傳承議題上，戲劇學者柯爾泛（Michel Corvin）曾言，在劇場中談此問題需要謹慎，這其中隱含權威、優勢、一脈相傳等今日視為「過時的」觀念，尤有甚者，「傳承」意謂著後人永無可能超越前人[10]。所以，相對於

5　Cité par Jean-Pierre Han, "La jeune mise en scène en France aujourd'hui", *Théâtre Aujourd'hui: L'ère de la mise en scène*, no. 10 (Paris, C.N.D.P., 2005), pp. 156-57。影響所及，今日的中生代導演大半均重視傳承，每年都會撥出時間辦「導演工作坊」，大學的戲劇系以及其他戲劇學院也增設「導演」組。

6　Py, "L'esprit de la fête", *Revue d'esthétique: Jeune théâtre*, no. 26, 1994, pp. 75-78.

7　Cité par Sabrina Weldman, "Génération nomade", *Revue d'esthétique, op. cit.*, p. 66.

8　Catherine Dan, "Des espaces entre les cités", *Alternatives théâtrales*, no. 38, juin 1991, pp. 69-70.

9　*Ibid.*, p. 72.

10　Corvin, "Le concept de 'génération de théâtre' a-t-il un sens?", *Du théâtre*, no. 25, 1999, p. 77.

傳統上認定的「垂直傳承」，年輕的布蘿萱（Julie Brochen）則強調知識的「來源」，並著重其水平、外圍與循環的特色[11]，消除時間上的先後順序，凸出動感[12]，頗能代表新世代的想法。

　　針對上個世紀末法國劇場由於經濟自由化、市場激烈競爭導致演出趨向商品化、體制化、博物館化（競相製作經典名劇）、明星化的大製作等諸多缺失[13]，高比利1994年7月21日在《解放報》（*La libération*）發表〈屍體，如果要的話〉（"Cadavres, si on veut"）一文，有鞭辟入裡的解析：「這個社會只支持**大場面的演出**（*spectacle*），濫用權力稱之為『戲劇』（"théâtre"），只支持**老調**以各種最平庸的方式一再重彈：自然主義和認同被視為〔欣喜〕享樂（〔ré〕jouissance）的替代品，在不同的主題掩護下，強迫使人接受主流的（？）藝術模式——這點很關鍵，圍繞著『大眾』的觀念，瀰漫著一股擴散和經常性的壓力，基於『觀眾』的整體胃口、他們可能會有的慾望、他們的反感、他們審視劇場（顯然）有限的能力〔……〕，使人難以視戲劇為一主要的藝術形式、一種獨特的表現——但人人皆可用——**與世界共存的不理智手勢**」[14]。廣受大眾喜愛的「大場面演出」，究其實，不過是慶祝全體意見之一致，然而真正的戲劇——劇場藝術——是一種摩擦，一個公開與公民的『公憤』（"scandale"）實驗室，「其語言引發紛紛議論，不理智，**不一致**，尤其〔……〕與世界的關係是**詩意的**」[15]。

　　堅信劇場是一種獨特、歧義的藝術，而非自由經濟體制下的優勝者——大眾娛樂，高比利抨擊各大戲劇機構淪為「遭圍攻、幽禁的堡壘，只能縮回

11　Brochen, "Héritage et savoir-faire", *Du théâtre*, no. 25, *op. cit.*, pp. 93-94.

12　*Ibid.*, p. 97.

13　Cf. Weldman, *op. cit.*, p. 66 ; Jean-Pierre Thibaudat, "La jeune, la nouvelle génération", *Revue d'esthétique*, *op. cit.*, p. 35.

14　Gabily, "Cadavres, si on veut", *Où va le théâtre?*, dir. J.-P. Thibaudat (Paris, Editions Hoëbeke, 1999), p. 51，原為「戲劇何去何從？」系列專文之一。

15　*Ibid.*, p. 52.

談不上萌芽即已凋萎的做法」[16]，競相推出各色「新鮮與娛樂的」節目，觀眾在一天的勞累工作後，可以輕鬆度過一個愉快的晚上[17]。易言之，高比利要求劇場抵制、批判社會潮流，在藝術美學表現上應更為嚴謹。

在這種戲劇商品化的大趨勢中，重演經典比排練新劇更具票房優勢。高比利說得好：「再三重演的經典劇變得越來越空洞，淪為一種寫真的博物館展覽技術（une muséographie imagée），過不了多久，就不會打擾到任何人——雖然（或許仍）可能搔到部分觀眾的癢處，但這些觀眾正在消失」[18]。高比利更凌厲地指出，除了票房因素、商業競爭、展現個人詮釋經典的功力之外，1980年代的導演怯於冒險搬演新編劇本，因為這些呼應今日世界的創作，其意義難以被壓縮，因此也就難以濃縮成一個影像（image）表達，換句話說，劇本是道地的「聞所未聞」（inouï），無法化約成一全面的（global）影像加以說明[19]。堅持文本不容縮減，高比利強力抗拒劇本演出被舞台表演意象收編或稀釋。

2 探索和世界的新關係

不關心政治，是新世代導演最常被批評處。上一代導演經歷過六八學潮，作品均或隱或現帶有政治色彩，他們皆致力於透過演出來說明、解釋與反省我們生活的世界，隨著各式烏托邦理想的覺醒，自我批判隨之展開[20]，資深導演實為「社會的批判者」和「演出意義的組織者」。新世代導演則

16　*Ibid.*, p. 59.

17　*Ibid.*, p. 54.

18　*Ibid.*, p. 57。高比利的措辭或許激進了一點，然而他的批評確實點出了當年各大公立劇場製作演出的盲點，長期關注此問題的Robert Abirached教授與高比利的看法不謀而合，見其*Le théâtre et le prince: 1981-1991* (Paris, Plon, 1992), p. 128。有關高比利的創作，見本書第四章第3節。

19　Gabily, *op. cit.*, p. 57.

20　Jean-Pierre Vincent, "L'infatigable transmission", *Revue d'esthétique, op. cit.*, p. 179.

無歷史包袱，做戲廣開詮釋的空間，避免清楚表態。諾德即曾揚言：「一位導演對文本的詮釋，一個觀點的劇場，我覺得很無聊」[21]，然而他的作品絕非全無觀點「作祟」，只是程度有別而已。現任職巴黎柯林國家劇院（le Théâtre national de la Colline）的布隆胥韋（Stéphane Braunschweig）也表明劇場不是用來定位政治，若硬要他在政治上表態，他只會覺得困窘[22]。

　　許多年輕導演並不諱言自己對表態或詮釋的冷感，如奧力維爾·皮有感而發：「令人難以置信的是，劇場總是被督促展現其合法性，證明它對世界有話要說。不過劇場不是意見的媒介」[23]。2004年，沙斯特（Jean-Baptiste Sastre）執導惹內（Jean Genet）的鉅作《屏風》（Les paravents），演出色彩斑爛，被批評沒有對「阿爾及利亞戰爭」提出反省。坦承自己「無法有一個政治發言」[24]，沙斯特反擊道：演戲難道「總是要發表一個論述嗎」[25]？出身「陽光劇場」的洛克（Christophe Rauck），2007年受「法蘭西喜劇院」（la Comédie-Française）之邀執導《費加洛的婚禮》（Le mariage de Figaro, Beaumarchais）。面對這齣公認與法國大革命息息相關的作品[26]，演出團隊的出發點竟不在於討論歷史情境，而是關注角色之間的權力關係[27]；著重說一個故事，透過演員和舞台設計的互動關係，為演出注入節奏和動

21　Nordey & Valérie Lang, *Passions civiles*, entretiens avec Y. Ciret & F. Laroze (Vénissieux, Lyon, La passe du vent, 2000), p. 95.

22　"Le quatrième 'homme de neige' ", *Théâtre/Public*, nos. 101-02, septembre 1991, p. 52.

23　"Le théâtre comme amour du réel", propos recueillis par C. Robert, *La terrasse*, no. 150, 2007.

24　" 'Le droit de jouir au théâtre' ", entretien avec M. Bouteillet, *Ubu*, no. 32, 2004, p. 33.

25　*Ibid.*, p. 32；相反地，他主張做戲的享樂權利。

26　追根究柢，《費加洛的婚禮》是否為一革命之作，不無疑問。從演出記錄來看，本劇從首演67場過後，演出次數逐年遞減：1785與86年各13場，1787年7場，1788年5場，革命爆發的1789與1790年各3場，本劇與革命的關係不如一般想像的密切，參閱 Maurice Descotes, "A propos du *Mariage de Figaro*: Climat politique, interprétation, accueil du public", *Cahiers de l'université*, no. 4, 1984, pp. 11-20。

27　Aurélie Thomas, " 'Comme au cinéma' ", propos recueillis par C. Denailles, *Théâtre Aujourd'hui: La scénographie*, no. 13 (Paris, C.N.D.P., 2012), p. 117.

能[28]。這些立場在上個世紀委實難以想像。

資深劇評家堤博達（Jean-Pierre Thibaudat）說得好：假使政治是資深導演的搖籃，電視新聞和戰爭影像則是1990年代的背景聲效。如果老一輩導演或多或少均曾親身參與、關心政治，新世代則是在電視上看到這些意識型態的瓦解，他們見證了政治演出的全勝。這也是為何年輕導演做戲看重手工（l'artisanal）質感之故[29]，他們以此力抗電視影像及其變體——娛樂事業[30]。

深入探究，1990年代崛起的導演並不是對政治漠不關心，或刻意明哲保身，而是在這個無法在劇場中運用全面或一以貫之的意象反映的時代裡[31]，紛紛發明了和現實（le réel）的新關係：有人試著超越幻滅的理想，有人完全放棄意義的探求，有人大玩噱頭，有人退回親密層面，流露出自溺傾向，這些導演並非要觀眾與之認同，而是重新為自我找到定位[32]。

以布隆胥韋為例，他坦承：「我的世代經歷政治並非一種幻滅，因為我們沒有懷抱過幻相（illusion）。對我而言，劇場並不反射政治，而是從中『鑽個洞』〔……〕。〔今日的政治〕將可以討論的地點全用混凝土封住了。我做戲就是為了這個原因〔……〕。我不做批評的劇場。我做召喚的劇場」[33]。他進一步闡明：在三齣創團戲中[34]，「涉及尋找說話地點的問題——這也就是說，在語言停止反射既定論述的迴響時刻，當語言重新發明之際。這個發言空間，就是今日劇場應該要尋找的空間，劇場即由此使『論

28　*Ibid.*, p. 119.

29　意即做戲不求美麗或豪華的表演意象，舞台設計轉趨簡樸，注重其功能和機動性。

30　"La jeune, la nouvelle génération", *op. cit.*, p. 36.

31　Maryvonne Saison, *Les théâtres du réel: Pratiques de la représentation dans le théâtre contemporain* (Paris, L'Harmattan, 1998), p. 43.

32　Anne-Françoise Benhamou, "La vraie vie est ailleurs", *Revue d'esthétique, op. cit.*, pp. 213-14。新世代導演中自然也有關注政治議題者，他們在新自由經濟主義體制下如何做戲以及由此延伸的問題，參閱Olivier Neveux, *Politiques du spectateur: Les enjeux du théâtre politique aujourd'hui*, Paris, La Découverte, 2013。

33　*Petites portes, grands paysages* (Arles, Actes Sud, 2007), pp. 176-77.

34　見第三章註釋3。

述』為之動搖──馬克斯主義論述以及反馬克斯主義，也涵蓋了意識型態的崩毀。這就是為何伍柴克像是我劇場中的演員標誌：在他企圖發明的語言中」[35]。

易言之，劇場為一抵抗習俗的論述和演出慣例之處。因此，布隆胥韋三度導演的《伍柴克》（1988, 1991, 1999）均志在使觀眾了解到主角在社會上尋找一個發言點的困難，目睹他如何發明新語言。基於此，1999年德語版的《伍柴克》用四道由小至大、前後交疊的矩形升降白幕營造明顯的透視感，象徵男主角（Udo Samel）無法理解卻操控一切的理性世界[36]。而前兩版演出則利用簡便的帳篷暗示市集（foire）熱鬧的嘉年華意象，伍柴克雖然馬不停蹄為生活奔波，一刻也停不下腳步，卻始終找不到可駐足之處，也無人當真聽懂他的話，嘉年華的政治顛覆並未發生，徒然留下白痴的囈語[37]。

一個只揭發消費社會的劇場，在布隆胥韋看來，只是參與其中，徒然要觀眾消費這種揭發的論述[38]。他表示：「我感覺到劇場似乎不再是『批評』的機關，雖然在本質上仍是『政治的』，由於『詩意』的緣故：一處警惕和發言的地點，在此，個人尋找自身的位置，不停地在台上質問生存的意義」[39]。現任「國立人民劇院」（le Théâtre National Populaire）總監史基亞瑞堤（Christian Schiaretti）因此表示：劇場「無可避免地是政治的，但不是在批評的意義上，不是在構成論斷真理的法庭意義上，而是因為劇場要求有想法且必須發揚光大」[40]。

35 *Petites portes, grands paysages, op. cit.*, p. 175.

36 Cf. Richard T. Gray, "The Dialectic of Enlightenment in Büchner's *Woyzeck*", *German Quarterly*, vol. 61, no. 1, Winter 1988, pp. 78-96.

37 白痴一角在首版演出中率先登場。

38 *Petites portes, grands paysages, op. cit.*, p. 42.

39 *Ibid.*, p. 77.

40 "Le théâtre comme institution", interview réalisée le 8 mars 2008, consultée en ligne le 30 mars 2013 à l'adresse: http://www.tnp-villeurbanne.com/wp-content/uploads/2011/08/theatre-institution.pdf, p. 2.

　　多才多藝的另類導演拉考斯特（Joris Lacoste）一語道破今日一般人對政治劇場的謬誤期望：並不是明白的控訴或揮舞著旗幟，公開討論戰爭、法西斯主義、新自由經濟政策之類的議題才叫政治劇場，在戲院中，這種控訴或表演彷彿還會有人信，在新的世紀，只有關在劇場中做戲的人才會相信這種幻覺，認為戲劇足以教化人心，並依然深信劇場能召喚、集合社會大眾討論公民議題，一如在古希臘時期。義大利哲學家阿岡本（Giorgio Agamben）即指出，今日的共同體不過是個別性隨意的集合，從中根本無法得出任何結論[41]。所以，今日在劇場中談政治不再是內容的問題，而是一種手勢、區隔（écart）：只有避開嚴格的規範，由無法化約成符碼之流（en flux non-codable）所形構的演出才具批判性、顛覆性。這樣做並非無關歷史或患了自閉症，而是演出正巧從解除符碼出發，但與其加以諷刺諧仿，不如將其打亂，與其指出，不如將其痕跡擱置[42]。

　　拉考斯特和布隆胥韋的看法與演出，印證了德國學者雷曼（Hans-Thies Lehmann）在《後戲劇劇場》一書所言：戲劇的政治為一種認知的政治，「它的政治實踐（engagement）並不在於主題，而是在於認知的形式上」[43]。

41　Lacoste, "L'événement de la parole", *Mouvement*, no. 14, cahier spécial, décembre 2001, supplément, p. xiii.

42　*Ibid.*, p. xiv。新世代導演均傾向放寬對政治的理解，如波默拉（Joël Pommerat）即表示劇場應擾亂觀眾的思緒，使其走出自我的小世界，在這個層面上，劇場或許是政治的，見其*Théâtres en présence* (Arles, Actes Sud, 2007), p. 26。此即Elise Van Haesebroeck所言當代「無關政治之政治劇場」（"théâtre apolitiquement politique"）現象，見其*Identité(s) et territoire du théâtre politique contemporain. Claude Régy, Le Groupe Merci et le Théâtre du Radeau: Un théâtre apolitiquement politique*, Paris, L'Harmattan, 2011。

43　*Le théâtre postdramatique*, trad. Ph.-H. Ledru (Paris, L'Arche, 2002), p. 290。有關法國過去廿多年來政治劇場的活動情形，參閱Bérénice Hamidi-Kim, *Les cités du théâtre politique en France depuis 1989*, Montpellier, L'Entretemps, 2013。

3 展現演出的物質層次

　　為了破解前輩演出側重深入的劇本分析，新世代的演出常由演員直接接觸文本排戲，略過案頭分析（travail à la table）工作，強調台詞的肉體性，舞台設計重視機動性和物質面，造成演出鮮活的動感，演員輻射精力和能量，再配上節奏強烈的音樂和聲效，有時甚至從頭到尾聲響不斷，觀眾往往感受到難以抗拒的吸引力，全場盯著舞台看。諾德的《爭執》即是如此，令人看完後意猶未盡，達到他預先設定的目標[44]。活潑動感可說是新世代演出的最大特色，導演將對白轉換為張力與動作，許多演出給人的第一印象甚至是演員和舞台表演機關的互動，演出的微言大義反而退居其次，這方面錄像（video）之受到重用也是重要推手之一。

　　以2013年出任新成立的「諾曼第國家戲劇中心」（le C.D.N. Haute Normandie）總監包貝（David Bobée）為例，他32歲導演《哈姆雷特》（2010），在巴斯卡・柯南（Pascal Collin）生動又直接的現代譯文輔助下，交出了令人驚豔的成績，時評：「出色的莎翁傑作演出，徹底的合理與現當代」[45]。

　　包貝擅長把文學象徵轉換為當代具體的符號，觀眾可立即進入劇情世界。《哈姆雷特》最吸睛處為既真實又抽象的舞台設計——黑色瓷磚構築的太平間，高五公尺，右牆分上下兩列共設八個停屍櫃，另有解剖檯、成列裝上輪子的大石板（可排列成一張婚宴用的長桌，或轉化為戲中戲用的小舞台）置於台上備用。老王的屍體甚至一直留在第一幕現場等著解剖。地板瓷磚黑得發亮，經燈光反射，形同鏡面。啟幕陰森森的太平間隨著場景需要可立時轉換成王宮、小路、教堂，或利用錄像轉化為黑夜暗濤。中

44　Nordey, "La cape d'invisibilité", entretien avec A.-F. Benhamou, *Outre Scène*, no. 6, 2005, p. 79.

45　Gwénola David, "*Hamlet*", *La terrasse*, 10 novembre 2010。不過，演員資歷畢竟不足，演出最精彩處仍是機動的舞台設計。

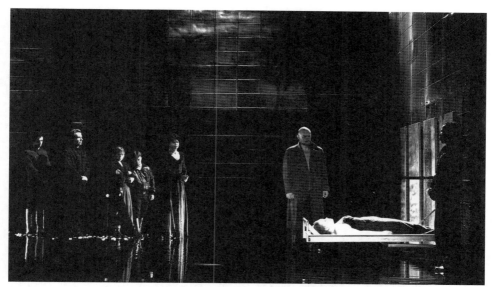

圖1　勒替斯上墳，右起掘墓者、奧菲莉亞（躺在停屍櫃中）、勒替斯、王后、兩名悼者（原飾扮王和扮后）、克勞迪斯、侍從。　　　　　　　　　　(W. Doroszuk)

場過後（哈姆雷特搭船赴英倫），水不停湧入台上，演員涉水表演，濺起層層水花。

　　這齣另闢蹊徑的《哈姆雷特》滿載視覺意象，最令人難忘的，莫過於馬戲出身的卡托內（Pierre Cartonnet）擔綱的哈姆雷特，他一緊張即跳上右舞台邊上的一根桿子耍特技，例如他見到老王的鬼魂時，跳到桿子上攀爬、倒轉、滑動、差點失手掉下……，生動地外現了內在焦慮。而奧菲莉亞（Abigaïl Green）披頭散髮，坐在滲水的地板上把玩其姓名拼字的立體積木；她一邊唱著歌，回聲在空曠的台上迴響，與歌聲交織合一。她撥弄水花，經燈光反射，晶瑩剔透，美如流動的水晶，最後象徵性地淹死，自行躺入停屍櫃中。「捕鼠器」中的扮王與扮后由兩位身心障礙演員擔綱[46]，他們顯眼的另

46　出自法國知名的另類劇團la Compagnie de l'Oiseau-Mouche，演員皆為精神障礙者，包
　　貝著眼於《哈姆雷特》中的劇團也是一個受到歡迎的知名劇團。此外，這兩人也經常

類詮釋使得這場「戲中戲」散發奇異的魅力。14位演員玩遍台上所有裝置，許多場面的處理透露出導演學電影的背景。

「艾森諾爾（Elseneur）的喪禮」，《影視綜覽》（*Le télérama*）週刊為這場充滿新意的演出下了一針見血的標題[47]。全劇共有九個角色喪生，引發導演利用太平間的死亡、哀悼、災難意象貫串整場演出。這個空間冰冷、非人性、不易生存，在場角色不停想對撞、衝擊，試著為生存空間燃發一點熱情，賦予它一點人性，而黑盒子的基本結構又引人聯想主角的腦內空間[48]，意涵隨著表演情境而變，饒富趣味，空間使用巧妙，令人叫絕。

另有導演擅長從舞台設計或燈光彰顯演出的動感。以執導易卜生《培爾·金特》創團的德拉牟（Guillaume Delaveau）為例，他常動手設計簡單機器，將劇情的動感表現出來，企圖以此回應劇文的筆法（graphisme）與節奏[49]。而長年為導演雷吉設計舞台的尚陶（Daniel Jeanneteau），近年來和索瑪（Marie-Christine Soma）一起搭檔工作，兩人現任職巴黎南郊維特利的「劇場－工作室」（le Théâtre-studio de Vitry-sur-seine）。尚陶曾表示，「為了迎接話語，空間應該避免意義，空間應該引介意義的某種形構但還未構成意義本身。只有在話語道出產生意義之後，空間才能提供改變，佈滿意義」[50]。所以，他做設計一向從空間感覺、容積以及演員臨場的組織出發[51]，精心將展演空間的質感處理得靈敏異常，和對白相互呼應，演出的每

出現在場上，成為王宮的成員。

47　Emmanuelle Bouchez, "Pompe funèbre à Elseneur", *Le télérama*, no. 3170, 2010.

48　"Entretien avec David Bobée", réalisé par C. Blisson, 2010, interview consultée en ligne le 20 février 2013 à l'adresse: http://www.rictus-davidbobee.net/hamlet#!__hamlet/vstc3=hamlet-02.

49　Delaveau, "L'utopie du plateau", entretien réalisé par A.-F. Benhamou, *Outre Scène*, no. 6, *op. cit.*, pp. 14-15.

50　"Quelques notes sur le vide", 1999, article consulté en ligne le 4 mars 2013 à l'adresse: http://remue.net/cont/jeanneteau.PDF, p. 3.

51　而非一個意象（再將演員塞入其中），Jeanneteau, "A l'écoute du corps: Entretien avec Daniel Jeanneteau", propos recueillis par R. Magrou, *Techniques et architecture*, no. 485,

一刻都充滿張力與強度，令人難忘。

　　當代演出不僅重視表演的物質層面，更積極轉化思想為動作，務求使觀眾感受到對白的脈動。卡瓦里歐（Philippe Calvario）認為太多理論勢必扼殺直覺，他標榜導戲為「做的藝術」，認為導演必須和演出保持一種近乎動物性的關係[52]。而包貝更明白指出，「對白首先是一具軀體」，有其物質層面存在[53]。以執導戈爾德思（Bernard-Marie Koltès）劇本成名的弗瑞德里克（Kristian Frédric）進一步形容這種和文本的肉慾連結（carnal connection）[54]，就像是和對白打拳擊，不僅消耗體力且必須面對心理深淵，過程危險；演戲不是坐在心理分析舞台的沙發上[55]，導演必須使深植台詞底部的力量躍入演員體內，激發他們動起來[56]。

　　這些導演均強調道出口的台詞應超越論述，觀眾應感受到語言的震動感，表演的意義來自於慾望、能量、以及表演空間的互動關係，身體不再只是演員表達的工具，而是表演與意義產出的地方，在舞台上居樞紐地位。

4　發揚「語言的劇場」

　　導演一職完全主導了20世紀下半葉的法國劇場，來到新的世紀，諾德強調：「戲劇的歷史是由作者書寫，而非導演。作家像是貝克特、謬勒（Heiner Müller）、帕索里尼、高比利、戈爾德思，還有昆普（Martin

2006, p. 55.

52　" 'L'art de faire' ", *Théâtre Aujourd'hui*, no. 10, *op. cit.*, p. 196.

53　"Interview de David Bobée, metteur en scène du spectacle *Fées* au théâtre de la Cité internationale", réalisée par G. Cavazza, 6 avril 2007, interview consultée en ligne le 20 février 2013 à l'adresse: http://www.lesouffleur.net/847/interview-de-david-bobee-metteur-en-scene-du-spectacle-fees-au-theatre-de-la-cite-internationale/.

54　Cited by Judith G. Miller, "Kristian Frédric: Boxing with the 'Gods' ", *Contemporary European Theatre Directors*, eds. Maria M. Delgado & D. Rebellato (London, Routledge, 2010), p. 274.

55　*Ibid.*, pp. 271-72.

56　*Ibid.*, p. 274.

Crimp）、肯恩（Sarah Kane），他們的出現像是爆炸一般，啟發了一個世代用不同於以往的方式看待、關心、寫作與閱讀」[57]。

樊尚引申而論：「一位作者獨具穿越宇宙、故事的特別方式，且這個方式透過語言達成目標，否則思想無以明確。在這個由模糊的思想印象稱霸的世界中，這個精確的思想於今更屬必要。人之所以為人，是透過語言溝通〔……〕。戲劇並未限制我們，而是一種投射、鏡照反映之必要：我們需要聆聽我們的故事，透過一個人將其過濾：一位作者，接著是說出台詞者，一名吟遊詩人，一個演員，告訴我們尤里西斯（Ulysse）返鄉遭遇的困難，說故事時會同時召喚希望和失望。這只有文字辦得到。只要不是複製人，我們會繼續透過語言丈量彼此之間的差別和一致性」[58]。

20世紀下半葉法國劇場競相搬演古典作品，嚴重壓縮了新劇的發表空間，從高比利的觀點來看，這意味著「劇場永恆以來的本質」、「它存在的責任」被掏空了[59]。原創劇本的演出攸關戲劇的未來，意義非同小可，上演當代劇本之迫切性幾已成為共識，許多導演甚至長期執導特定當代劇作家之作，如德馬西－莫塔（Emmanuel Demarcy-Mota）對梅居友（Fabrice Melquiot）的支持，或史基亞瑞堤、法朗松（Alain Françon）和坎塔瑞拉（Robert Cantarella）執導維納韋爾（Michel Vinaver），包貝排演薛諾（Ronan Chéneau）的創作，或馬哈良尼執導蕾諾德（Noëlle Renaude）等等皆是[60]。

劇作家－導演安娜（Catherine Anne）也慷慨陳詞：「不！莎翁既未談到核能，也未觸及地球的經濟失衡，遑論目空一切的股市，混血、失業、或

57　Cité par Fabienne Darge, "Dialogue croisé sur l'écriture contemporaine: A l'occasion des 40 ans de Théâtre Ouvert, une rencontre entre M. Attoun, L. Attoun, S. Nordey et J.-P. Vincent", *Le monde*, 7 juillet 2011, supplément spécial.

58　*Ibid.*

59　Gabily, *op. cit.*, p. 57.

60　其他如Gilbert Tsaï執導Jean-Christophe Bailly，Michel Didym執導Serge Valletti與Christine Angot，Ludovic Lagarde導演Olivier Cadiot等等。

生活在一個充滿焦慮、金錢、貧窮社會之艱難。不！莫理哀沒有談到我們今日的家庭、誘惑、婚姻和社會階層關係的問題」[61]。當她於2002-2011年間入主「東巴黎劇場」（le Théâtre de l'Est Parisien）時，堅持只搬演在世的劇作家之作[62]，因為「一位在世的作家，以他的方式，抓住我們的語言、我們的節奏、我們的思想、我們的士氣、我們的焦慮〔……〕，即使作品可能顯得簡單或奇怪，不過總是具有親近的形式」[63]。

　　值得注意的是，意識到自己在荒謬戲劇橫掃劇壇過後的語言廢墟中創作，不少法語劇作家對作品的「文學性」（littéralité）異常堅持，例如奧力維爾·皮即聲稱「劇場將是法語重要的詩意溫床」，力主戲劇應與文學再度連上關係[64]。由於標榜「故事即為語言」[65]，這些戲劇語言重於情節、人物、思想的作品[66]，顛覆了傳統的編劇格式，造成搬演困難。因此，近年來也流行邀請劇作家自編自導，如維納韋爾[67]、蕾諾德、米尼亞納（Philippe Minyana）、穆阿瓦（Wajdi Mouawad）均為顯例。

　　相對而言，也有些人編導雙棲，他們邊寫邊導以完成創作，如高比利、米藍（Gildas Milin）、藍貝爾（Pascal Rambert）等人均是。藍貝爾特別稱呼自作為「在現實時間的書寫」（"l'écriture en temps réel"），他自己寫了近六成的台詞，剩下的部分則透過排練，目睹「思想的動作在現實時間中書

61　Anne, "Postface—Pour mémoire: projet pour le T.E.P. (17-12-1999)", *Neuf saisons et demie: Les 3468 jours du Théâtre de l'Est Parisien*, de C. Anne, C. Juin & V. Cointepas, *et al.* (Carnières-Morlanwelz, Belgique, Lansman, 2011), p. 206.

62　"Nous jouons les auteurs vivants. Exclusivement".

63　Anne, *op. cit.*, p. 206.

64　Cité par Hervé Pons, "Les auteurs vivants ne sont pas tous morts", *Mouvement, op. cit.*, p. ix.

65　*Ibid.*, p. x.

66　參閱楊莉莉，《歐陸編劇新視野：從莎侯特至維納韋爾》（台北，黑眼睛文化公司，2008），頁7-19。

67　詳閱本書第九章第4節。

寫」[68]，結合演員共同完成，書寫過程很「肉體」[69]。近來走紅的劇作家－導演波默拉（Joël Pommerat）更是在演員、舞台、燈光、聲效全員到齊的劇場中，邊排練邊寫以完成創作。他的劇本單獨閱讀也不會造成困難且暢銷一時，雖然如此，他仍堅稱劇本和影像各佔作品的一半：唯有二者合一，一部完整的作品方才成立[70]。

　　凸顯劇本「文學性」的同時，當代法語劇作家也花功夫冶煉對白介於書寫和口語之間的「口說性」（oralité），藍貝爾解釋其吸引力：「這是字的能量，話語響亮的飾帶，聲音的變化」[71]。例如，當年名不見經傳的戈爾德思之所以能得到大導演薛侯的青睞，即在於他那一手既文又白的對話充滿了魅力，在在吸引人將其道出口。

　　劇作家克里斯提安・西梅翁（Christian Siméon）所言甚是：「戲劇書寫的特色在於，不開口道出就不具意義」[72]。不同於其他文類，劇本須透過別的軀體道出，從書寫文字轉換成話語聲音，有其節奏、聲調和音量，最後產生意義，拓展了表演的空間。這種「文本的口語生成」（le devenir-parole du texte）[73]使得道出台詞本身即成為一種事件（événement），促使一些導演獨重台詞，一心化舞台表演為「話語的再現」。諾德為此中高手。

　　以執導帕索里尼奠定在劇場的定位，諾德深受其影響，清楚區分「話語的劇場」（le théâtre de la langue）和「饒舌劇場」（le théâtre de bavardage）之別，藉以肯定前者之重要，終極目標是凸顯作者的聲音。為此，諾德排戲將時間花在指導演員說詞，演員從頭到尾正面對著觀眾演戲，這個方法用來

68　Rambert, *Paradis (un temps à déplier)* (Besançon, Les Solitaires Intempestifs, 2004), p. 78.

69　Rambert, "Ecrire des mots, écrire sur un plateau", propos recueillis par C. Chabot, *Théâtre/Public*, no. 184, janvier-mars 2007, p. 28.

70　*Les marchands* (Arles, Actes Sud, 2006), p. 5.

71　"Ecrire des mots, écrire sur un plateau", *op. cit.*, p. 29.

72　Cité par Pons, *op. cit.*, p. ix.

73　Lacoste, *op. cit.*, p. xii.

排演詩劇或專注語言表現的劇本很有效，往往能傳達出對白潛藏的力量，比搬演故事更感人。

　　其他導演或許不若諾德如此頌揚話語（exaltation de la langue）[74]，導戲只專注在台詞上，但對於強調台詞的力道同樣用心。例如，深信古典悲劇演員的身體是「話語最終的避難所」[75]，奧力維爾・皮執導悲劇時，鼓勵演員展現激情，高潮時如同著了魔、中了邪[76]，為的就是顯示對白無與倫比的力量。基於「一種對書寫近乎宗教的尊敬態度」，劇場「或許是展現文學必要性的最後據點之一」，長年和布隆胥韋合作的本阿穆（Anne-Françoise Benhamou）教授有感而發道[77]。諾德的作品為導演「文本中心論」（textocentrisme）的極致表現，在當前「舞台表演中心論」大行其道之際獨具匠心。

5　從重視表演的形式到凸顯異質性的演出

　　由於和意識型態保持距離，年輕導演易傾向琢磨表演的形式，例如布蘿萱即宣稱排戲的遠景是神秘而非解答，因此只有在形式上下功夫，才找得到通往意義的途徑[78]。諾德更從不諱言：「我是一個形式主義者」[79]。事實上，這是法國劇場從上個世紀迄今最顯著的特色，甚至連政治立場鮮明的游擊劇場也不例外，如莫努盧金（Ariane Mnouchkine）、班乃德透（André Benedetto）或高提（Armand Gatti）等人在抨擊時政時，均發明新的美學形式表達[80]。

74　Braunschweig, "Le rapport à la réalité", entretien réalisé par B. Engelhardt, *Alternatives théâtrales*, no. 82, avril 2004, p. 28.

75　Py, *Illusions comiques* (Arles, Actes Sud, 2006), p. 44.

76　參閱本書第五章第3節之「熾熱化的演技」。

77　*Dramaturgies de plateau* (Besançon, Les Solitaires Intempestifs, 2012), p. 41.

78　Brochen, *op. cit.*, p. 96.

79　"Exploser la forme", propos recueillis par E. Demey, *La terrasse*, no. 205, 2010.

80　Clare Finburgh & Carl Lavery, "Introduction", *Contemporary French Theatre and Performance*, eds. C. Finburgh & C. Lavery (Basingstoke, Hampshire, Palgrave Macmillan,

　　由於對形式的高度重視，這一代的表演一般而言都很美，有的導演在美之上，進一步追求一種風格化的表現，或借用一種類似儀式化的形式，從而展演劇本前所未見的格局。這類型演出常用到歌舞音樂，可瞥見碧娜・鮑許（Pina Bausch）的身影，台詞的分量減少。由於表演形式經過琢磨，戲變得很好看，不像一般話劇演出常給人只有對話、沒有其他看頭的單調感。

　　以執導契訶夫成名的拉卡斯卡德（Eric Lacascade）為箇中翹楚，他認為戲劇並非人生的再現，而是一種儀式[81]。第一次看到拉卡斯卡德作品的人很難不眼睛一亮，他的演出詩情畫意，大量藉助音樂舞蹈，注重舞台畫面構圖以強化表演形式，演員身體表演成為重頭戲，整體表演達到了形式化的高度，誠為現實生活提煉後的藝術作品[82]。

　　進入21世紀，重視表演形式的傳統更加鮮明，新世代導演均不諱言自己重視作品的形式。這其中，有的人直接從形式下手發展出新戲，如波默拉受邀在「北方輕歌劇院」（le Théâtre des Bouffes du Nord）當駐院藝術家時，接受布魯克（Peter Brook）的建議，利用劇場原來的形式，發展出以圓形劇場為表演場域的創作《圓圈／小說》（Cercles/Fictions）和《我的冷房》（Ma chambre froide）；《商人》（Les marchands）更大膽地將聲音和影像分別處理[83]，這些作品都是形式先行，內容才隨之發展。另有不少導演藉助聲效與錄像科技發展新的表演可能，如朗貝爾－威爾（Jean Lambert-wild）、泰斯特（Cyril Teste）或藍貝爾等人做戲一向是跨界思考。即使在古典戲劇圈內，拉札爾（Benjamin Lazar）近年來潛心重演巴洛克戲劇，其著眼點也是巴洛克戲劇的形式主義面，他有所承襲也有創新，作品獲得肯定[84]。

2011), pp. 12-13 ; cf. Van Haesebroeck, *op. cit.*, pp. 23-31.

81　"Viser plus loin que la cible", entretien réalisé par L. Six, *Outre Scène*, no. 5, 2005, p. 48.

82　詳見第三章第6節。

83　詳閱第八章第2節。

84　如 *Les amours tragiques de Pyrame et Thisbé*（Théophile de Viau, c1621）。

　　在此潮流中，更有導演做戲堅持從挑戰既有的形式出發，例如費斯巴哈（Frédéric Fisbach），他曾為自己的走向辯解道：「因為所有東西都有一個形式」[85]。費斯巴哈演出劇目今古兼具，特點是方式很另類，作風多變。他自承：「要我對焦、強調、加強、製造效果，我真的有困難」[86]。他導戲總是從邊緣、外部、形式著手，打斷熟悉的詩行節奏，古典對白聽來遂變得陌生，經過一再試驗，重新安排，藉以披露新的意境。或者加入舞蹈、偶戲、錄像等其他藝術手法一起演繹劇本，增加看戲的視角，使其煥發出新的光彩[87]。誠如他個人的反思：「這不是為了形式而玩形式，而比較像是為求更好的顯現效果，為文本上色：像是攝影的顯影劑」[88]。這點針對他曾執導的經典如《貝蕾妮絲》（Bérénice, Racine）、《屏風》等名作效果特別明顯，使人意識到作品的多層次空間。

　　「去中心」（décentrement）和彰顯異質性（hétérogénéité）為費斯巴哈作品的兩大特色，他做戲因此經常發揮小角色的戲分，也喜歡找一群臨時演員合作。在《貝蕾妮絲》中，他和編舞家蒙德（Bernardo Montet）合作，全本演出。開場，預錄的對白以合聲方式從觀眾席後方的揚聲器傳出，表演者著現代服裝在台上起舞。舞姿和詩詞保持若有似無的關係，聲音和軀體分開處理，觀眾難以判斷演員和角色的關係，直到個別的聲音慢慢跳脫出來，角色輪廓才漸次萌現[89]。

85　"Habiter le réel", entretien réalisé par Ch. Triau, *Alternatives théâtrales*, no. 93, avril 2007, p. 15.

86　"Etre ensemble en restant singulier", entretien réalisé par Ch. Triau, *Alternatives théâtrales*, nos. 76-77, janvier 2003, p. 85.

87　Cf. Fisbach, "Théorie des écarts", entretien réalisé par Ch. Triau, *Alternatives théâtrales*, nos. 76-77, *op. cit.*, pp. 88-90.

88　"Etre ensemble en restant singulier", *op. cit.*, pp. 84-85.

89　羅蘭・巴特《符號的帝國》（*L'empire des signes*）序言給了費斯巴哈靈感：「這個文本不評論影像。影像不圖解文本：每個影像對我而言僅是一種視覺搖晃的開始，可能類似意義的失落，如同禪所言之頓悟（satori）；文本和影像，交織之間，意欲確保這些意符的流通、交換——身體、臉龐、書寫，從中讀到符號的退卻」，Fisbach, "Notes

　　到了第二幕，舞者開始以一種形式化，幾乎是引述的語調道出拉辛的詩句，接著才漸進扮演角色，詮釋他們的熱情與心碎。由移動鏡面組成的舞台不斷反射角色的身影，暴露他們的慌亂，直到四幕五景爆發第度斯（Titus, Jean-Charles Dumay）和貝蕾妮絲（Tal Beit-Halachmi, 以色列舞者）的決裂才演得很激情。最後一幕又在觀眾席間上演，由主演三位主角心腹的演員站在一張桌上，扮演主角且顛倒性別，波藍（Paulin）演貝蕾妮絲，費妮絲（Phénice）演第度斯等。劇終再度回到台上搬演，三位主角這時換穿羅馬長袍，他們在暗處出現又消失，聲音透過隨身麥克風道出，似乎來自遙遠的過去，既存在我們的記憶中又現身在表演的瞬間，引人聯想角色在神話中的地位[90]。

　　《貝蕾妮絲》的對白像是樂譜般被精確道出，演員將複合母音（diérèse）分讀，讀出字尾應啞音的〔e〕，原應連音處不連[91]；角色交錯而過，有時又混為一體，有些場景處理得很寫實，有些則完全不然。但是，劇評驚訝地指出，劇情焦點從權力的喜劇、戀情突轉的巨大衝擊、至結局主角放棄愛情而得到平靜，均有深刻演繹。全戲時而像一齣亞歷山大詩律（alexandrin）的清唱劇，時而又披露一個肉體的故事（交戰、愛戀的、受壓抑、渴望的……）、一首輓歌、一種戲劇化的情境、一個古典文本，觀眾面對劇本遂感覺既熟悉又陌生[92]，此劇之美展現無遺[93]。

　　費斯巴哈玩形式玩得最徹底的作品是兩度上演的《屏風》（2002,

en vrac", *Frictions*, no. 3, automne-hiver 2000, p. 117。

90　Christian Biet & Christophe Triau, *Qu'est-ce que le théâtre?* (Paris, Gallimard, «Folio Essais», 2006, pp. 869-70；René Solis, "La belle audace de Bérénice", *La libération*, 23 février 2001.

91　例如，"hé bien anti_ochus es- tu tou jours lE mêmE", "pourrai- jE sans trembler lui dirE jE vous aimE", Brigitte Prost, *Le répertoire classique sur la scène contemporaine: Les jeux de l'écart* (Presses universitaires de Rennes, 2010), p. 375。

92　Biet & Triau, *op. cit.*, p. 871.

93　René Solis, "Bérénice very nice", *La libération*, 23 mars 2001.

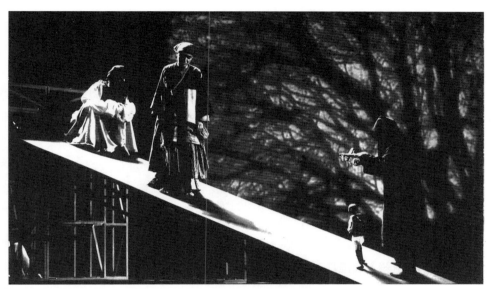

圖2　《屏風》由人偶共同演出，法日聯合製作。　　　　　　　　　(J. Ishikawa)

2007），他和日本的「結城座」（Youkiza）懸絲木偶戲團合作[94]，由真人和約70公分高的木偶同台演出，台上由六名師傅操偶，共表演96個角色，現場發放望遠鏡給觀眾看偶戲。木偶的台詞由兩位演員坐鎮舞台的左上方大聲照本宣讀，他們也讀出劇中的舞台指示，操偶師則以日語說警察的台詞。反對心理寫實的演技，惹內相當欣賞木偶可以超越模仿現實的侷限，觸動費斯巴哈將其想法具現。更何況，木偶令人聯想到受操控的被殖民者，切合本劇的主旨。不僅如此，演出還大量使用漫畫、影片、錄像、皮影戲、舞蹈，達到導演所夢想的「整體戲劇」（théâtre total）境界，十分熱鬧，表演形式創意駁雜（bariolé），焦點分散，觀眾可說看得眼花撩亂。

　　費斯巴哈的舞台從解析現實世界轉變為探索、實驗、質疑的空間，強力

94　費斯巴哈於1999年得到「梅迪奇獎助」（Villa Médicis hors les murs）赴日本一年，用
　　日語執導了拉高斯的《我們，英雄／主角》（*Nous, les héros*），並領導法、日演員攜
　　手合作演出平田織佐（Oriza Hirata）的《東京筆記》（*Tokyo Notes*, 2000）。

抵制收編。這齣五顏六色的嘉年華會式製作「不慶祝什麼」[95]，除了不一致的元素——演技、聲音、影像。這點的確成功達陣，可見導演勇於挑戰主流媒體的溝通方式。

新世代的演出如此繽紛多姿，布蘿萱表示凸出表演媒介的異質性或許不太合邏輯，卻有利於演出生命的增長、擴散[96]，這點間接道出了這齣《屏風》的力量。至於為何形式在劇場中如此重要，新任「聖埃廷喜劇院」（la Comédie de Saint-Etienne）總監的莫尼葉（Arnaud Meunier）道出了關鍵：「形式是一種很有力的東西，是抵制的最佳方法。透過形式，藝術才有一種力量，也才能如此的不合規範」[97]，現任「蘭斯喜劇院」（la Comédie de Reims）總監的拉高德（Ludovic Lagarde）提示了重點在於：「形式只能是一種指南、一個令人聽到文本的方法，而非目標」[98]。

6 正視戲劇的表演性

近年來，標榜戲劇演出的本質逐漸蔚為風潮，2006年史無前例勇奪六項「莫理哀獎」的《大鼻子情聖》（*Cyrano de Bergerac*, Denis Podalydès導）即以類後設手法演出，在「法蘭西喜劇院」多次重演仍欲罷不能，盛況可見一斑。2007年秋季更達到高峰，巴黎的重要戲院如「南泰爾－亞曼第埃劇院」

95　這句話出自Genet寫給導演Roger Blin的信，引言見Clare Finburgh, "Un monstre bariolé: *Les paravents* de Jean Genet mis en scène par Frédéric Fisbach", *Alternatives théâtrales*, no. 93, *op. cit.*, p. 24。

96　Brochen, *op. cit.*, p. 96.

97　"Parfaitement inutiles, parfaitement archaïques et par ailleurs indispensables", entretien réalisé par L. Six, *Outre Scène*, no. 6, *op. cit.*, p. 26。有關莫尼葉的導演作品，參閱楊莉莉，〈從《落海》到《鳥飛的高度》：談維納韋爾鉅作的法日合作演出〉，《美育》，第184期，2011年，頁54-61。

98　"Entretien avec Ludovic Lagarde", propos recueillis par D. Sanson, 2008, entretien consulté en ligne le 6 septembre 2012 à l'adresse: http://www.adami.fr/talents-adami/talents-adami-paroles-dacteurs/entretien-avec-ludovic-lagarde.html，Lagarde原是談自己執導的三齣畢希納劇作（*Woyzeck*, *La mort de Danton*, *Léonce et Léna*）而言。

（le Théâtre des Nanterre-Amandiers）、「奧得翁歐洲劇院」（l'Odéon-Théâtre de l'Europe）、「法蘭西喜劇院」、「北方輕歌劇院」以及「市立劇院」均推出戲劇性濃厚的大製作：九月底有莎劇《李爾王》（Jean-François Sivadier 導）[99]與《喜劇的幻象》（*Illusions comiques*, Olivier Py自編自導自演）[100]、十月份是莫理哀三部曲（Eric Louis導）[101]以及《貝德洛與總督》（*Pedro et le commandeur*, Lope de Vega編，Omar Porras導），還有年底首演的莎劇《馴悍記》（Oskaras Koršunovas導）。翌年元月彼德·布魯克的愛女愛琳娜（Irina Brook）根據莎劇《仲夏夜之夢》排演的《等待仲夏夢》（*En attendant le songe*）、波毫斯（Omar Porras）執導的布雷希特名作《主人潘第拉與其僕人馬悌》（*Maître Puntila et son valet Matti*）也採用戲劇化方式搬演。這些演出將演出過程演出化，觀眾目睹劇團如何將對白化為聲音與動作，舞台上因此彌漫戲劇性。值得注意的是，上述劇作類型包括了悲劇、喜劇、社會批評劇、史詩劇場，卻都不約而同地選擇了戲劇化的形式加以重塑，觀眾捧場，劇評叫好，所發展的表演方向值得注意。

　　上述演出或挪用野台戲的表演規制，或暴露舞台劇搬演機關，或妙用表演慣例，或加強肢體表演，或創造新的表演手段，或鼓勵觀眾參與，這些表演策略無一不摧毀戲劇演出的真實幻覺，其趣味性別具一格，不輸劇情的表演，強力吸引觀者進入其中共享其樂。眾人皆知，沒有觀眾就沒有演出可言，所有演出都是為了觀眾而排練。但曾幾何時，我們去看戲時覺得自己身歷其境？

　　戲劇化的演出千變萬化，少壯派導演因注重與觀眾互動，做戲時多半帶有這種精神[102]。而具有指標作用的是，法國兩大龍頭劇院──「法蘭西喜

99　參閱本書第七章第2節。
100　參閱第五章第2節。
101　參閱第七章第1節。
102　Cf. Biet & Triau, *op. cit.*, pp. 838-51.

劇院」和「奧得翁歐洲劇院」——分別在新總監領導下，大力引介戲劇化作品，重用擅長肢體表演的導演，活化表演的劇目以開發新觀眾群，二人均正視演出的戲劇性本質[103]。

這類型演出可以很「簡易」，例如新任「尼斯國家戲院」（le Théâtre national de Nice）總監的愛琳娜・布魯克，2005年推出《等待仲夏夢》是為了巡迴巴黎郊區（廢棄農莊、森林小公園等）而製作的90分鐘濃縮版。全戲有一個楔子，本來負責演出的劇團因為雅典機場罷工全數被困在希臘，服裝、道具、佈景、燈光器材等也全都滯留在雅典。只有七名後台工作人員划船先到了巴黎，他們將隨機搬演《仲》劇。六名演員因而使出渾身解數，地上鋪了一大塊白地毯方便他們追趕跑碰跳，是唯一的舞台設計。道具和服裝全是唾手可得的應急之物，例如仙子全套著藍色大塑膠袋，驢頭是工地頭盔再加上兩根鋁製長水管等等。因只演了劇情大綱，原作豐富的寓意無可避免地縮簡了。但從現場表演的角度看，此戲的出發點是一群業餘演員（設定為後台人員）因愛演戲而為「業餘」的觀眾（平常不會出門進城去看戲）即興演一齣戲，演員和觀眾之間彼此已有「同謀」的關係，共同希望這會是一場精彩的表演，現場出現一股高度的期待感，氣氛熱絡，結果笑聲掌聲不斷，因為演員身體靈活，創意無窮。觀眾明顯感受到他們的熱情，表演發揮了魔力。最重要的是，愛琳娜維持雅致的格調，不因胡鬧而流於粗俗，精準地拿捏全場演出節奏，無一秒鐘冷場，頗得老父彼德的真傳。

如果以為戲劇化的手法就是那麼幾招，那麼立陶宛導演柯蘇諾瓦斯受邀在「法蘭西喜劇院」執導的莎劇《馴悍記》絕對超出預期。演出的亮點在於

103　「法蘭西喜劇院」的總監原為劇團的資深女演員瑪耶（Muriel Mayette-Holtz, 2006-14）。她在重視文本傳統的戲院體制中，力邀注重肢體表演、玩偶戲與面具、走前衛表演的導演和團隊如Jérôme Deschamps, Omar Porras, Alfredo Arias, Galin Stoev, Emilie Valantin, tg STAN來院內導戲，這方面風評不錯。至於奧力維爾・皮如何領導「奧得翁歐洲劇院」，參閱本書第五章第1節。

所有戲中戲的演員皆雙手持一塊高及頸部的木板上場，木板的正面鑲有代表角色特質的衣或物（如盾、手套、小襯衫、小裙子、書籍、樂器等），背面為鏡子。導演認為個性看似相對的男女主角其實相似，猶如鏡面之反射。演員時而站在木板後面演戲，只露出頭部、頸部與雙手，時而走到木板側邊或前面，或乾脆放下木板表演，猶如暫時脫離角色，演技多層次，趣味橫生。長塊木板成為演戲的利器，演員動作精準俐落，反應飛快，觀眾大感驚喜。而且，舞台動作幾乎全有現場坐鎮的打擊樂器助陣，作用類似東方傳統戲曲的鑼鼓點，用以強調動作的節奏感，看來更有力。

　　為了反襯動作，表演空間和服裝均用黑色，燈光模仿燭光的色澤與亮度，呈現出一個過了時的世界。舞台上架了個低矮的小戲台，兩側立著掛滿戲服的長衣架，這是一個充滿歷史記憶的舞台，表演自我指涉。到了劇終才突破黑色，女主角（Françoise Gillard）換穿伊莉莎白時代的豪華戲服現身，在聚光燈的照射下顯得雍容華貴。她道出最後一長段足以使現代女性鬱卒的台詞，此時所有男性角色坐成一排聆聽。台詞雖然給了男性道理，但舞台表演卻讓這段台詞成為歷史產物，不必當真。男主角（Loïc Corbery）最後跪在太太身旁學狼嚎，完全臣服在石榴裙下。

　　從劇本結構看，導演重視本劇之史賴（Sly）開場戲（Induction），由此出發設定「戲中戲」的表演格局。史賴——被拱為主子的一個醉漢——坐在小樂池和觀眾一起看戲，莎翁似在暗示演戲之微醺狀態，真假難分。劇中幾乎每個角色都在演戲，至結局，到底是人生如戲或戲如人生，已難以判定；史賴後來甚至於消失不見了[104]，可見戲劇凌駕於人生之上[105]。愛情故事之外，狩獵與求偶之辯證、金錢與愛情、男與女、情與慾、言與行、權力與公理，均嶄新敷演。大多數風格化的演出經常難以維持全場表演的新鮮感，

104　他是原始演戲的楔子，因無結尾，不少導演乾脆刪除不演。
105　"Programme de *La mégère apprivoisée*", la Comédie-Française, 2007, p. 8.

此戲由於演員的創造力避開了這個困境，三個半小時好戲連台，觀眾看得目不轉睛。

正視戲劇性的演出很迷人，演員旺盛的能量彷彿能直通觀眾的感官線路，使他們的情緒高昂，經典名劇展現了前所未見的新鮮感，加上臨場應變超出想像，更促使觀眾熱情入戲。台詞不再只是"words, words, words"，而是整個身體的反應，富有變化。對一般大眾來說，特別是新世代的觀眾，這些都是幫助他們進入劇中世界的要件。這也說明了為何戲劇化演出廣受大眾歡迎，不僅對於普及經典功不可沒，也走出了一條新的表演路線。

從上述新世代導演的想法和作風可見，劇本和演出的關係早已超越說明、闡述或批評的範疇，而進入密切連結燈光、舞台、服裝、聲效以及其他藝術形式諸如舞蹈、電影、裝置藝術、錄像、數位科技等，多媒體與跨界演出變得司空見慣，發明新的表演語彙成為當務之急，演出變得多采多姿，充滿想像力。另一極端，也有的導演更珍視新創劇本的「不溶解性」[106]，導戲以發揚作品的語言為首要目標，確實令觀者正視劇作書寫獨出機杼的一面。

最後，值得一提的是從國家劇院以降，現今許多劇場如「陽光劇場」、「蘭斯喜劇院」、「冉維力埃劇院」（le Théâtre de Gennevilliers）、「傑哈－菲利普劇院」（le Théâtre de Gérard-Philipe）等均提供場地與人力支持劇場新秀的表演計畫[107]，這在上個世紀並不多見，在其他國家亦然。

106　參閱本書第九章第1節。

107　Diane Scott從這些青年劇展的命名，諸如「不耐煩」（"Impatience"）、「浮現」（"Emergence"）、「喧鬧」（"Turbulence"）、「摩擦」（"Frictions"）、「當代很年輕的青年創作者」（"Très Jeunes Créateurs Contemporains"）等，質疑此「選秀」制度的父權心態，接著從劇團組織、公立劇場之經營、策展人心態、劇評界的生態等層面檢討問題的根源所在，雖言之成理，不過無可否認的是，正是因為這些根本問題的存在而使得青年劇團難出頭，此一選拔機制或許便宜行事，但至少提供年輕人嶄露頭角的舞台，見其"Emergence ou l'institution et son autre", *Théâtre/Public*, no. 203, janvier-mars 2012, pp. 64-69。

求新求變求突破，歐陸劇壇整體展現出一股興奮的朝氣。

第二章　史基亞瑞堤：維拉的傳人

「戲劇首在於透過動詞重新創造世界。」

—— Christian Schiaretti[1]

　　史基亞瑞堤（Christian Schiaretti, 1955-）1991年入主「蘭斯喜劇院」（la Comédie de Reims）時年36歲，為當時最年輕的「國家戲劇中心」總監，引領了新生代導演全面接班的趨勢，是新舊世代交替、承先啟後的最佳代表導演之一。2002年起，史基亞瑞堤接任維勒班「國立人民劇院」（le Théâtre National Populaire, Villeurbanne）總監，至今12年過去，應是「奧得翁歐洲劇院」（l'Odéon-Théâtre de l'Europe）意外換人之外[2]，今日法國重要劇場最資深且在位最久的總監。史基亞瑞堤任內傑出的表現，無愧於「全民劇場」（le théâtre populaire）運動的輝煌歷史[3]。

　　不同於其他年輕氣盛、自視甚高的導演，史基亞瑞堤從不諱言自己在美學上是維拉（Jean Vilar）和維德志（Antoine Vitez）的傳人，導戲凸顯文本和演員表現，舞台設計趨簡，最重要的是，對公立劇場設立的「公共服務」目標照章執行，且以身作則，遠離資源最豐富的首都工作。莎劇《科利奧蘭》（*Coriolan*, 2006）為史基亞瑞堤最知名的作品，不僅得到劇評公會的「最佳外省演出獎」[4]（2007），且得到「三擊棒獎」[5]（2008）、「莫理哀」的最佳導演、最佳公立劇場以及最佳男配角（Roland Bertin）獎項

1　"Christian Schiaretti, rénovateur du théâtre populaire", propos recueillis par F. Pascaud, *Le télérama*, no. 3228, du 26 novembre 2011.

2　詳見第五章前言。

3　參閱第十章第1節。

4　Prix Georges-Lerminier du Syndicat de la critique.

5　Prix du Brigadier；法國劇場傳統在演出前，於後台以棒擊地三次，預告戲將開演。

（2009），可謂實至名歸。

1 工人之子

　　出身工人家庭的史基亞瑞堤，和維德志一樣，從小就自認與高級文藝活動絕緣。14歲時自覺所學有限，從希臘悲劇開始有系統地啃讀經典，17歲通過高中會考，為家族第一人。史基亞瑞堤到巴黎第八大學研讀哲學，當時執教的哲學家包括傅科（Michel Foucault）、德勒茲（Gilles Deleuze）、李歐塔（Jean-François Lyotard）、巴帝烏（Alain Badiou）等，大師雲集。19歲起，他在「巴黎秋季藝術節」打工，盡覽當時歐美大師的作品，如威爾森（Robert Wilson）之《沙灘上的愛因斯坦》、波蘭導演康托（Tadeusz Kantor）的《死亡教室》（La classe morte）、義大利大導演史催樂（Giorgio Strehler）的《小廣場》（Il campiello, Goldoni），最後一齣戲尤其感動他，因為演出既做作（sophistication）又簡單清澈，和語言密切相關，他見識到形式的智慧[6]。

　　體認到哲學無法解決人生問題，史基亞瑞堤開始學表演，和坎塔瑞拉（Robert Cantarella）成立「車站月台劇場」（le Théâtre du Quai de la Gare），創團作是當代劇作家米尼亞納（Philippe Minyana）的作品（Ariakos）。這時，他才聽人說起著名的巴黎「國立高等戲劇藝術學院」（le Conservatoire national supérieur d'art dramatique），但因為已超齡，他藉口撰寫碩士論文，以旁聽生的身分混進教室，在維德志的課堂上形塑了他日後導戲的美學觀——「令觀眾看到台詞以更理解世界」[7]。此外，拉薩爾（Jacques Lassalle）和雷吉（Claude Régy）也是史基亞瑞堤心儀的老師。

　　對巴黎劇壇的世俗感到不耐，史基亞瑞堤寧可下鄉做戲。有感於文藝活

6　"Christian Schiaretti, rénovateur du théâtre populaire", *op. cit.*

7　*Ibid.*

動過度集中在首都，外省的資源嚴重不足，他對地方分權（décentralisation）政策深表認同。1991年，史基亞瑞堤到蘭斯實現他的劇場民主化理想，當其時，公立劇場深受時髦的藝術節化影響，商業利益掛帥。在蘭斯十年，史基亞瑞堤則完全不受大環境影響，始終堅持高品質的製作原則。為了強化劇場在地化的根基，他不僅成立了一個有12位演員的劇團，這在當年尚屬創舉，且在駐院哲學家巴帝烏以及詩人、劇作家尚－彼埃爾・西梅翁（Jean-Pierre Siméon）的協助下，推出深刻又不失活潑的劇目，其中包括高乃依的新古典悲劇、巴帝烏的系列現代鬧劇[8]、以及西梅翁的作品[9]，使得「喜劇院」成為蘭斯居民生活重要的一環。

　　千禧年當「國立人民劇院」總監的繼任問題不容再忽視時，史基亞瑞堤種種腳踏實地的表現、尊重劇本的態度、素樸的表演風格，特別是肯定公立劇場的服務目標，使他得以脫穎而出。世紀之交的巴黎劇壇對「土土的」史基亞瑞堤能否順利接任已在位30年的老總監──1970年代的風雲大導演普朗松（Roger Planchon, 1931-2009）──普遍心存疑惑。然而，史基亞瑞堤以認真、誠懇、嚴肅的態度，花了兩年時間和普朗松共同領導劇院，權力終於和平轉移。

　　從2002年起，史基亞瑞堤才獨當一面，一方面繼續發揚「國立人民劇院」的創設理念，另一方面實踐自己的藝術理想，用心安排演出劇目、積極培養年輕演員，製作了許多膾炙人口的好戲，且重視巡演，成績有目共睹。也因此，「人民劇院」得到維勒班市府大力支持，獲得鉅額補助，費時兩年全面整修這座興建於1931年的歷史建築，使之在新的世紀綻放新光芒。

　　除了上述獲獎連連的《科利奧蘭》之外，史基亞瑞堤2002年的到任作品

8　*Ahmed le subtil* （1994）, *Ahmed philosophe* （1995）, *Ahmed se fâche* （1995）, *Les citrouilles* （1996）.

9　*D'entre les morts* （1999）, *Stabat mater furiosa* （1999）, *Le petit ordinaire* （2000）, *La lune des pauvres* （2001）.

《勇氣媽媽》（布雷希特），由維德志栽培的女星史川卡（Nada Strancar）擔綱，一舉奪下劇評公會「最佳外省演出獎」，史川卡得到最佳女主角獎。事實上，布雷希特的大戲在新世紀罕見大製作，之所以選擇《勇氣媽媽》作為就職作品，是為了紀念維拉1951年以此戲為「敘雷納（Suresnes）藝術週末」揭幕；因為當年「人民劇院」在巴黎市「夏佑宮」的場地遭聯合國占用，維拉乾脆出走，轉赴敘雷納做戲，結果大受歡迎，是他實踐藝術下鄉的伊始。而2008年，在「國立人民劇院」關門大整修之前，史基亞瑞堤特別執導了維納韋爾（Michel Vinaver）寫於40年前的鉅作《落海》（*Par-dessus bord*, 1969），這是此劇在法國首度全本演出[10]，為他贏得劇評公會的年度最佳演出大獎[11]。選擇搬演《落海》同樣意義非凡，因為1973年「國立人民劇院」從巴黎遷移維勒班時，普朗松正是以此劇的縮減版作為開幕大戲。從這些劇目的安排，足見史基亞瑞堤承繼「國立人民劇院」傳統的決心。

2 維拉的傳人

　　在維勒班，史基亞瑞堤擴展在蘭斯的經驗，先成立一個在地劇團，除招募年輕與地方演員之外，還邀請資深演員如史川卡、貝爾丹（Roland Bertin）、約旦諾夫（Wladimir Yordanoff）來維勒班工作，一來年輕演員有學習、觀摩的對象，二來資深演員的經驗也得以延續。之所以要成立劇團[12]，是為了使演員得以每日演練，而非有戲才工作，特別是古典詩劇的詩詞唸法，演員需要學習，勤加練習方能勝任。其次，則是透過劇團排練新作以建立演出定目（répertoire），從而和當地觀眾不間斷溝通，透露一貫且與時並

10　詳見第九章第7與8節分析。

11　Grand Prix du Syndicat de la critique.

12　法國劇場並不流行劇團制度，「法蘭西喜劇院」和「陽光劇場」除外，演員一律按戲簽約。一直到了1990年代，這個問題才逐漸得到正視。

進的思維[13]。

　　史基亞瑞堤執導的作品可概分為三類：主要的大製作是彰顯「國立人民劇院」氣勢、具史詩氣魄的經典作品，如上述之《勇氣媽媽》、《科利奧蘭》和《落海》，其他尚有《三便士歌劇》（布雷希特，2003）、雨果的詩劇《呂・巴拉斯》（*Ruy Blas*, 2011）、莎劇《李爾王》（2013）、西班牙黃金時代的三齣鉅作──《唐吉軻德》（*Don Quichotte*, Cervantes, 2010）、《塞萊斯蒂娜》（*La Célestine*, Rojas, 2010）以及《唐璜》（*Don Juan*, Molina, 2010）[14]。而新的大製作計畫是和「史特拉斯堡國家劇院」合作，由「法蘭西學院」院士德蕾（Florence Delay）和作家盧包（Jacques Roubaud）聯手改編流傳中世紀的聖杯傳奇，自2011年起預計推出《聖杯劇場》（*Graal Théâtre*）共十齣戲，史基亞瑞堤和布蘿萱（Julie Brochen）各負責五齣。如此龐大的計劃是公立劇場過去從未出現過的大氣魄。

　　大戲之外，史基亞瑞堤擴展他的鬧劇演出範疇，從2007至2009年共導了七齣莫理哀早期的鬧劇和喜劇[15]，採野台方式到處巡演，順帶也解決了劇場關門翻修沒場地可用的問題。與眾不同的是，這系列演出徒具鬧劇的表象，演員的臉塗白，表情嚴肅，燈光設計偏暗，場上絕少真正搞笑的時刻，一反嘻笑怒罵的歡鬧調性，暴露了劇中的階級、兩性和世代衝突層面。

　　史基亞瑞堤執導的第三類劇目則涉及信仰，例如克羅岱爾（Paul Claudel）、佩吉（Charles Péguy）的詩劇，他不諱言是這些作品澎湃壯闊的詩風觸發他進一步瞭解信仰。這類劇目中最有名的作品是數度重演的《波西米亞的農夫》（*Le laboureur de Bohême*, Johannes von Saaz, 1460印

13　Schiaretti, "Christian Schiaretti", entretien avec Ch. Boiron, *Ubu*, no. 42, mai 2008, p. 40.

14　西班牙系列尚包括他為「法蘭西喜劇院」導演的《世界大劇場》（*Le Grand théâtre du monde*）以及《靈魂與軀體分離之審判》（*Le procès en séparation de l'âme et du corps*, Calderón, 2004）。

15　*L'étourdi, Le dépit amoureux, Le médecin volant, Sganarelle ou le cocu imaginaire, L'école des maris, La jalousie du Barbouillé, Les précieuses ridicules.*

行），由名演員桑德勒（Didier Sandre）領銜，感人肺腑。此外，史基亞瑞堤感興趣的作家尚有史特林堡，2011年推出了雙聯劇《茱莉小姐》和《債主》（*Créanciers*），後者在法國難得一見，尤其可貴。2014年，史基亞瑞堤更將表演劇目推及荒謬劇場——尤涅斯柯的《課程》（*La leçon*），以及詩人塞澤爾（Aimé Césaire）之政治名劇《在剛果的一季》（*Une saison au Congo*），此戲再度得到最佳外省演出獎。

　　史基亞瑞堤在「國立人民劇院」推出的劇目幾乎都是經典，符合「人民劇院」歷來藉搬演經典啟迪觀眾的初衷。在一個紀念劇院創建的場合中，透過解釋「國立人民劇院」的名號，史基亞瑞堤說明了自己的工作信念：

　　「對我而言，戲劇藝術，這是文本。句點。我徹底確定這點，拒絕為此辯論。『國立的』，當然，法語始終是國家無法迴避的定義，我們同時肩負保存和冶鍊語言的辯證性任務。還有責任問題，就國家遺產和面對觀眾的層面而言。至於『人民的』一字，我感到興趣的是其藝術層面，而非救世主層面或道德義務。我關心的劇場，只在於它面對觀眾的深刻定義發生衝突時。只有起衝突才是『人民的』，這也就是說意見是複數的[16]。要成為『人民的』，並非要一些企業的委員會派一些冶金工人來看戲！〔……〕領導一家人民劇場，即是處理觀眾的社會和文化基礎的衝突，而非選擇一個階層〔為他們演戲〕。愛惜他們天生的不完美。自此，教育觀眾〔……〕顯見是計劃的核心。只有活化教育觀眾的基本原則，才能談人民劇場以及國立人民劇院的遠景」[17]。

16　此處是相對於維拉的統一觀眾群而言，他們因看戲而團結為一體，而史基亞瑞堤則是強調他的演出志在激發觀眾產生不同的意見，群起辯駁，這才是他的目標。

17　"Le TNP aujourd'hui", propos recueillis par R. Fouano, *Les cahiers de la maison Jean Vilar*, no. 97, janvier-mars 2006.

　　這段發言披露了幾個重點：首先，史基亞瑞堤強調自己導戲的出發點和終點是文本，在今日表演視覺意象先行的時代，這種主張並不多見。當被問及「劇場有什麼用」時，他回答說：「在於使人看到文字」，繼而強調「是文本，建立了劇場」[18]。言下之意，導戲應服務文本；與維拉的態度一致，史基亞瑞堤從未強調導演的地位。他接著再由文字延伸到法語，擴展到國家層次，透過演練經典以保存一個國家的文化遺產。「像維拉一樣，我希望透過耳朵教育民眾：時刻精鍊觀眾的聽力，為他們開啟世界」[19]。所謂教育觀眾云云，從史基亞瑞堤執導的作品來看，並非意指教化觀眾，而是以經典刺激觀眾思考，進而擴展他們的視野。也因此，史基亞瑞堤以維拉的傳人自居[20]，而非標榜「舞台書寫」（écriture scénique）、個人導演立場鮮明的普朗松[21]。

　　只有對「人民」的寄望，史基亞瑞堤的態度有別於維拉：他不再奢望在劇場中團結民心，反而欣然接受各階層觀眾彼此互異的立場，由此激發反應不一的迴響，表演作品「反映出觀眾複數的無解意見」，這是「國立人民劇院」的職志[22]。史基亞瑞堤多次表明，「人民的」一詞並非意指簡化演出；相反地，戲劇演出宜要求觀眾努力，意即看戲要花一點腦筋思考，提昇觀眾整體的文化水平，這才是文藝活動民主化真正的意義[23]。

18　"Christian Schiaretti, rénovateur du théâtre populaire", *op. cit.*

19　*Ibid.*

20　史基亞瑞堤有時也會提到自己是維德志的傳人，因為後者不僅是他的老師，且維德志的基本表演理念與哲學和維拉也很接近。

21　參閱楊莉莉，《向不可能挑戰：法國戲劇導演安端·維德志1970年代》（臺北藝術大學／遠流出版社，2012），頁218-19。

22　Schiaretti, "Le théâtre comme institution", interview le 8 mars 2008, consultée en ligne le 30 mars 2013 à l'adresse: http://www.tnp-villeurbanne.com/wp-content/uploads/2011/08/theatre-institution.pdf.

23　Schiaretti, "Du metteur en scène au directeur du TNP", entretien réalisé par B. Hamidi-Kim le 2 octobre 2009, consulté en ligne le 30 mars 2013 à l'adresse: http://www.tnp-villeurbanne.com/wp-content/uploads/2011/08/metteur-scene-directeur-TNP.pdf.

　　儘管有意和普朗松的表演理念區隔，史基亞瑞堤倒是對這位前輩提出的一個觀念深表同感，那就是「『國立人民劇院』為法國外省的『法蘭西喜劇院』」。同樣是擁有一個劇團、建立了定目制度、重視巡迴演出，「法蘭西喜劇院」位在王宮（le Palais Royal）之內，又因與路易十四直接相關，難脫貴族色彩；「國立人民劇院」則是共和政體下的戲院，更具民主時代的意義[24]，理應得到更多經費來執行這些重要任務。不過，說來令人難以置信，「國立人民劇院」目前的位階仍只是一個「國家戲劇中心」，其經費難以望國家劇院之項背。

3　沾上血跡的演出史

　　《科利奧蘭》（1608）以古羅馬共和初期的勝戰將軍馬修斯（Caïus Martius）之崛起與殞落為題，是莎翁四齣羅馬史劇的最後一部。由於佈局與修辭精妙，造成語義高度曖昧，莎翁到底是站在貴族或人民陣線上頗難斷定，以至於到了20世紀，納粹和共黨皆可視主角為其政治信仰的代言人，誠為戲劇史上罕見的例子。相較於歐美其他國家，《科利奧蘭》在法國並不常演，在20世紀之前，法國劇場製作上演的《科》劇甚至是各種改寫本。進入現代，莎翁原作總算得到正視，但《科利奧蘭》的演出在法國每每因呼應外在政局而引發禁演或流血暴動事件，更使人對此劇望而卻步。

　　例如1806年5月，一代巨星塔馬（Talma）受邀在拿破崙的夏宮自導自演，他身穿羅馬長袍（toge），造型出自大衛（Jacques-Louis David, 1746-1825）的畫作，不過明眼人一看即知他指涉拿破崙一世。演出改編本（出自Jean-François de La Harpe之手）將主角描繪成一位蔑視所有異議者的浪漫英雄，不為貴族和無法預測的平民所解而憂鬱，塔馬的詮釋也隨著淡化主角的

24　Bérénice Hamidi-Kim, "Du TNP de Roger Planchon au TNP de Christian Schiaretti. D'une exemplarité du 'théâtre public' à l'autre", *L'annuaire théâtral*, no. 49, printemps 2011, p. 69.

正面特質，而朝叛將的方向傾斜，因此引起強人的不悅，演出四場後旋遭禁演[25]。這個事件披露了此劇政治主題之敏感。

　　來到20世紀，《科利奧蘭》得到重視，安端（André Antoine）曾於1919年在「奧得翁劇院」推出。接下來則要等到1933年，由「法蘭西喜劇院」執行長法布爾（Emile Fabre）親自執導。此製作由資深演員亞歷山大（René Alexandre）掛帥，其他演員也都是一時之選，瑞士新聞記者、劇評皮亞修（René-Louis Piachaud）新譯劇本，演員著羅馬古裝，考古般精確的舞台設計流露古羅馬建築高貴莊重的風格（神殿、柱廊、階梯等），且隨著劇情進展換景多達30次[26]。不僅如此，為烘托劇情的史詩氛圍，聘用了231名臨時演員，聲勢浩大，調度有力，極得好評[27]，原來被視為暮氣沉沉的「法蘭西喜劇院」一夕之間竟成為「前衛劇場」[28]。

　　12月9日首演當天，所有票券銷售一空。演出時，主角批評時政的台詞引發了觀眾強烈共鳴，因為他們聯想到當時無能且腐敗的激進派社會主義黨政府。這齣大製作相當成功，喜劇院天天滿座，演出氛圍日趨熱絡，主角對

25　可想而知，拿破崙也不願被想成是一位叛臣，事實上，塔馬是從戰功彪炳的觀點將欣賞他演技的拿破崙和科利奧蘭相提並論。塔馬因支持法國大革命而被逐出「法蘭西喜劇院」（1791-99），有一段時間落腳倫敦，學習英文，從而領略到莎劇的精深，同時也深受Philip Kemble執導的《科利奧蘭》（1789）影響，見Isabelle Schwartz-Gastine, "*Coriolanus* in France from 1933 to 1977: Two Extreme Interpretations", *Shakespeare and European Politics*, eds. J. de Vos, D. Delabastita & P. Franssen (Newark, University of Delaware Press, 2008), pp. 124-25。

26　Estelle Rivier, "Coriolan, notre contemporain? ", *Coriolan de William Shakespeare: Langages, Interprétations, Politique(s)*, ed. R. Hillman (Tours, Presses universitaires François-Rabelais, 2007), p. 275.

27　*Ibid.* ; David George, *A Comparison of Six Adaptations of Shakespeare's Coriolanus, 1681-1962: How Changing Politics Influence the Interpretation of a Text* (Lewiston, New York, Edwin Mellen Press, 2008), p. 71.

28　這是指這齣戲的表演水平可以和喜劇院外象徵改革精神的Louis Jouvet, Charles Dullin, Georges Pitoëff, Gaston Baty, Jacques Copeau等象徵前衛導演的作品相媲美，見Robert Cardinne-Petit, *Les secrets de la Comédie Française 1936-1945* (Paris, Nouvelles Editions Latines, 1958), p. 13。

護民官兩面手法的嚴厲批判以及反民主言論，得到右翼分子熱烈的掌聲，擁護政府的觀眾則當場表示不滿，左右兩派觀眾常在演出中直接表達他們的情緒。右派報紙社論順勢藉題發揮，紛紛標榜科利奧蘭的榮譽感和高貴人格，足為今日政治領導人物的楷模[29]。須知1930年代的法國經濟蕭條，左派政府無法解決嚴重的失業問題，右派分子轉而寄望國內出現一位強人展現魄力，領導一個施政有效能的政府，如1933年1月30日剛被任命為德國總理的希特勒。因此，正直、剛毅、劍及履及的科利奧蘭完全符合他們的期待。

該年12月23日，史塔維斯基（Stavisky）出售巨量不值錢的證券以及假翡翠詐欺案爆發，許多政府高官、國會議員、社會名流均牽連其中，官官相護，拖延辦案，更讓民眾對腐敗政府深惡痛絕，時局更加險惡。翌年2月6日晚上，「喜劇院」內，共和與極右兩派的觀眾互相叫囂，兩名觀眾在樂池中大打出手，演出幾乎中斷[30]。戲院外，反政府的各色團體（包括共黨）群聚在協合廣場以響應右翼組織號召的示威遊行，群情激憤，場面失控，造成15人死亡，1,453人受傷的慘劇[31]。

事發後，新首相達拉第埃（Edouard Daladier）上台，他撤換「喜劇院」的執行長法布爾，改命當過警政頭子的托梅（Georges Thomé）接任[32]。消息

29　Isabelle Schwartz-Gastine, " 'You Were Used/To Say Extremities Was The Trier of Spirits': Les extrémités de l'interprétation scénique, de la Comédie-Française (1933-34) au Festival d'Avignon (1977)", *Lectures de Coriolan de William Shakespeare*, éd. D. Lemonnier-Texier et G. Winter (Presses universitaires de Rennes, 2006), p. 141.

30　Rivier, *op. cit.*, p. 276.

31　Fabrice Grenard, "La manifestation antiparlementaire du 6 février 1934 à Paris", Jalons pour l'histoire du temps present, documentaire consulté en ligne le 8 novembre 2013 à l'adresse: http://fresques.ina.fr/jalons/fiche-media/InaEdu02025/la-manifestation-antiparlementaire-du-6-fevrier-1934-a-paris.html, 1934.

32　此人其實也有點文學背景，只不過選了警政當事業，見Felicia Hardison Londré, "Coriolanus and Stavisky: The Interpenetration of Art and Politics", *Theatre Research International*, vol. 11, no. 2, 1986, p. 127。

一宣布，輿論譁然。托梅一到任立即撤演《科利奧蘭》[33]，巴黎市民更加憤慨，抗議聲不斷，才使法布爾得以回任原職，《科利奧蘭》也於3月11日重登舞台[34]。不過，此劇最終仍遭禁演，禁令直到1956年才解除。同年11月21日「法蘭西喜劇院」再度採用皮亞修的譯本重新製作，過程平順，未再起任何波瀾[35]。

　　回顧這起悲劇事件，固然肇因於右翼分子對無敵英雄科利奧蘭的強力認同，演出遂變成反民主的傳導體[36]，在一個政局震盪的社會中釀成巨大事件。不過，「喜劇院」的演出也有值得商榷之處：皮亞修的散文體譯本充滿新古典主義大將高乃依的色彩，譯筆凸顯榮耀和責任（強調英雄主義），不惜刪改原文以偏袒貴族的立場，醜化護民官的形象，民主機制形同遭到批評[37]。再加上喜劇院採用眾星拱月的方式強調男主角亞歷山大[38]，更使得他的台詞火力全開，助長觀眾同仇敵愾的心理。更甚者，當男主角馬修斯受封「科利奧蘭」頭銜時，兩百多名演員站在台上一起伸出右手行羅馬禮，高喊主角名號，聲勢驚人，當時納粹才剛剛樹立了這種敬禮方式[39]。凡此均使得本劇在法國自此難以脫離反民主、親右翼政權的陰影。

33　改演莫理哀的《慮病者》（*Le malade imaginaire*，或譯為「無病呻吟」），這個劇名讓媒體大做文章，以此影射生病的政府，"*Coriolanus* in France from 1933 to 1977", *op. cit.*, p. 133。

34　票房也是另一考量，當季若撤演此劇，估計將損失上百萬法朗，Londré, *op. cit.*, p. 129。

35　Robert Kemp, "*Coriolan*", *Le monde*, 24 novembre 1956.

36　Ralph Berry, "The Metamorphoses of *Coriolanus*", *Shakespeare Quarterly*, vol. 26, no. 2, Spring 1975, p. 179.

37　" 'You Were Used/To Say Extremities Was The Trier of Spirits' ", *op. cit.*, pp. 141- 43；皮亞修的譯文分析，見George, *op. cit.*, pp. 71-73。

38　這是當年演出風格，"*Coriolanus* in France from 1933 to 1977", *op. cit.*, p. 133。

39　*Ibid.*, pp. 128-29.

強化庶民的聲音

與「法蘭西喜劇院」頌揚貴族英雄、蔑視人民的視角相較，高朗（Gabriel Garran）1977年在「亞維儂劇展」首演的《科利奧蘭》則強調庶民的立場[40]。身為法國共產黨員，長期在巴黎北郊工人階級群聚的歐貝維立埃（Aubervilliers）做戲，高朗向來關心社會底層的人民。他曾赴「柏林劇集」（Berliner Ensemble）見習，因此布雷希特的分析以及史催樂的演出（1957）對他啟迪甚深。剖析劇情凸顯人民的立場，布雷希特貶抑馬修斯的個人英雄事蹟，視本劇為一齣「英雄反對人民的悲劇」[41]，大幅更改、「修正」原作，一針見血地指出開場戲即出現三大矛盾：飢民起義對比伏爾斯人（les Volsques）來犯，馬修斯既被批判為「人民公敵」卻具有愛國情操，以及新創「護民官」一職，對照馬修斯同時被推為出征的統帥[42]。延續布雷希特的觀點，史催樂志在解析劇中不同階級、個人與階級、以及個人內在的利益衝突，演出強調歷史的辯證過程[43]。

根據虛華茲－高絲婷（Schwartz-Gastine）的研究[44]，為顧及工人階層觀眾的文化水平，高朗請譯者甘慈（Serge Ganzl）將莎翁詩詞改寫為直白的語彙，其中稱頌戰爭的台詞遭大幅刪減，護民官的負面色彩也淡化處理。高朗特意選年輕演員詮釋護民官，他們超群出眾，剛剛才獲選為護民官，行為不免天真、笨拙，因此即使犯錯也情有可原，一如六八學潮中的學生領袖。而庶民則是一群負責任、熱心、愛好和平的市民，人人有名有姓且各有專職。當英雄主角被逐出羅馬時，高朗加了一場「共和節慶」（la fête répu-

40　高朗早在1964年即召集大群業餘演員排練過本劇，在Aubervilliers的「戶外業餘演員戲劇節」上演。

41　La "trgédie qui a un héros contre lui", Brecht, *Ecrits sur le théâtre*, vol. II (Paris, L'Arche, 1979), p. 208.

42　*Ibid.*, p. 205.

43　Strehler, *Un théâtre pour la vie* (Paris, Fayard, 1980), pp. 251-52.

44　"*Coriolanus* in France from 1933 to 1977", *op. cit.*, pp. 134-40.

blicaine）的戲，只見鐵匠、陶工、酒販等各行各業在鋪子中忙著幹活，一派國富民樂景象[45]。最令人吃驚的是，為了強調羅馬人的視角，伏爾斯人並未現身——羅馬軍隊面對的是一群看不見的敵人。戰爭被視為貴族專屬的精神特質，所以，唯一在場上發生的交戰，是科利奧蘭和死敵奧非迪厄斯（Aufidius）的決鬥，透過風格化的慢動作呈現，帶著同性戀的弦外之音。

　　從高朗的觀點看，科利奧蘭的悲劇實肇因於貴族的傲慢，他一面倒向庶民的詮釋不免令人覺得教條意味濃厚。不過，因為男主角由知名演員艾爾蒙（Michel Hermon）擔綱，他一身傲骨固然令人難以恭維，同時卻又能展現主角非凡的本質，給了科利奧蘭深度感，博得一致好評[46]。

　　法布爾和高朗的兩極演出印證了布里斯托（Michael D. Bristol）的看法：《科利奧蘭》反映了動員意識型態的模式（patterns of ideological mobiliza-tion），詮釋本劇，需要針對現代國家的政權合法化（legitimation）問題提出批判性的反省，特別是劇中的羅馬政權，一方面被強人（Führer）原則或人格崇拜所挑戰，另一方面，則是激進的集體意志威脅了現存體制[47]。綜觀英美當代許多政治化的演出[48]，美國學者帕克（R. Brian Parker）言之有理：每一個世代都自覺可根據自己的知性和政治成見自由地詮釋《科利奧蘭》，由此產

45　原劇並無這場戲，而僅以幾句對白帶過。

46　從1970年代至今，《科利奧蘭》有過零星的製作，真正全本演出唯有1983年索貝爾（Bernard Sobel）的版本。也曾在「柏林劇集」工作過，索貝爾導戲深受史詩劇場影響，但1980年代的法國劇壇迴避政治解讀，索貝爾的《科利奧蘭》形式重於內容，並未引起輿論的重視，見Nicole Fayard, *The Performance of Shakespeare in France Since the Second World War: Re-Imagining Shakespeare* (New York, Edwin Mellen Press, 2006), pp. 134-35。

47　Bristol, "Lenten Butchery: Legitimation Crisis in *Coriolanus*", *Shakespeare Reproduced: The Text in History and Ideology*, eds. J. E. Howard & M. F. O'Connor (London, Routledge, 1987), p. 217.

48　Cf. John Ripley, *Coriolanus on Stage in England and America, 1609-1994* (Madison, N. J./London, Fairleigh Dickinson University Press/Associated University Presses, 1998), pp. 307-23.

生的許多效益，被文本本身複雜微妙的平衡和反諷所合法化[49]。

4 在舞台上書寫動盪的歷史

在總統大選的前一年製作《科利奧蘭》[50]，觀眾可藉此部古羅馬政治悲劇的新演出反省今日共和體制，並思考戲劇與政治的糾葛關係，意義更深刻。在表演上，此戲重現國立人民劇院輝煌的傳統，觀眾彷彿看到維拉在戲院中還魂——淨空的舞台、滿場飛揚的旌旗、精美考究的歷史戲服、大塊處理的燈光，這些都是維拉執導古典劇的標幟。最重要的是，有別於上述意識型態作祟的演出，史基亞瑞堤較持平，庶民、貴族和男主角三方都有公平發言的機會，不刻意偏袒任何一方。在回歸伊莉莎白時代表演體制的大原則下，史基亞瑞堤低調使用數個現代符號，幾近不著痕跡地與演出的17世紀氛圍相融合，著實不易。

《科利奧蘭》事實上是以古諷今，莎翁藉此劇反省伊莉莎白時代的英國轉型為現代國家的動盪政局[51]，視角介於馬基亞維里（Machiavelli）[52]和霍布斯（Thomas Hobbes）之間；前者務實地討論如何取得並把持政權，後者則以怪獸「巨靈」（Léviathan）比喻由人民集體意志組成的多頭政府，由於為

49　Parker,"Death of A Hero: Shakespeare's *Coriolanus*", *Coriolan de William Shakespeare*, *op. cit.*, p. 10.

50　這其實是基於演出製作的條件，而非政治考量，"Christian Schiaretti", *op. cit.*, p. 39。

51　1603年，蘇格蘭國王詹姆士兼任英國國王，史稱詹姆士一世，相信絕對君主制的他，和強調普通法系先行的國會屢屢爆發衝突，從這個觀點看，五年後完稿的《科利奧蘭》暴露了英國當年的代議制問題，從而引發了內戰（1642-1651），詹姆士的兒子查理一世被國會砍頭，君主體制隨之瓦解，英格蘭成立了共和國（英格蘭聯邦），Parker, *op. cit.*, pp. 12-13；有關本劇中的詹姆士一世政權指涉，參閱Anne Barton, "Livy, Machiavelli, and Shakespeare's *Coriolanus*", *Shakespeare and Politics*, ed. C. M. S. Alexander (Cambridge University Press, 2004), pp. 87-88；Robin H. Wells, *Shakespeare on Masculinity* (Cambridge University Press, 2000), pp. 149-58。

52　Cf. Barton, *op. cit.*, pp. 78-82.

數眾多，其潛在的善變性在在成為易受操控的場域，管理不易[53]。

　　基於此，這次演出未穿古羅馬無袖長衣（péplum）[54]，三十多位演員全穿英國巴洛克時期的服裝，裁製精美，彌補空台的抽象觀感，為演出在歷史上定位。以酒紅為主色，男性貴族穿緊身短上衣（pourpoint）、圓形皺領（fraise）、齊膝短褲（chausses），上戰場時，另配上盔甲。女性貴族著刺繡奢華、內襯鯨骨的絲絨戲服，頭髮梳成高雅的髻，配戴珠寶，顯得美麗高貴。市民衣服則以灰、褐、黑三色為主，樣式簡單。伏爾斯人以黃褐色為主，衣著款示與羅馬人同。唯一透露古羅馬時代感的裝束是元老的造型，他們全在戲服上外罩紅絲絨寬外袍，四周繡金邊以烘托元老院的氣勢。在當代演出中，仿效伊莉莎白時代的演員穿著該時代的服飾搬演一部古羅馬悲劇，觀眾猶如注視伊莉莎白時代的人正在質問羅馬人，造成視角上的嵌套（mise en abîme）現象[55]，發揮了互相參照的功能。

　　論及劇中的權力運作，這次演出的戲劇顧問高呂堤（Gérard Garutti）剖析道：羅馬的執政官掌行政權，一旦權力獨大，有質變為暴君的可能；由貴族組成的元老院享有立法權，不過也易淪為寡頭政治；人民有權選舉執政官和護民官，但也容易受到後者煽動而群起抗議或叛亂。三方勢力在共和初期邁向民主的路上不斷衝突，互相傾軋，階級利益夾帶個人野心，而外有強敵

53　"Autour de *Coriolan*, entretien avec Christian Schiaretti", "Dossier de presse de *Coriolan*", le Théâtre National Populaire, Villeurbanne, 2006 ; "Christian Schiaretti", *op. cit.*, p. 39.

54　服裝設計Thibaut Welchlin，燈光設計Julia Grand，音效設計Michel Maurer，主要演員與飾演的主要角色：Wladimir Yordanoff（Caïus Martius Coriolan）, Nada Strancar（Volumnia）, Roland Bertin （Ménénius Agrippa）, Dimitri Rataud （Aufidius）, Alain Rimoux （Cominius）, David Mambouch（Titus Lartius）, Laurence Besson （Virgilia）, Stéphane Bernard（Sicinius）, Gilles Fisseau（Brutus）, Jeanne Brouaye（Valéria）, Clémentine Verdier（Le jeune Martius）等。

55　語出自史基亞瑞堤，Claire Bardelmann, "Compte rendu de la mise en scène de Christian Schiaretti", La journée d'études à l'Université Lyon III, le 1er décembre 2006, article consulté en ligne le 3 octobre 2013 à l'adresse: http://www.ircl.cnrs.fr/pdf/2007/Coriolanpdf/10_cr_bardelmann.pdf, 2007, p. 4。

環伺，爭戰不休，危機四起[56]。史基亞瑞堤的舞台詮釋最使人激賞處，即在於展現了這一股個人、階級、國家嚴重衝突的強大力量，沛然莫之能禦，氣勢驚人。說得更明確，演出不僅強調貴族與平民間的對立，且透露每一階層間的內在衝突：元老院中有溫和派力抗激進派，市民分裂成革命和改革派，而在主角家中，則爆發難以化解的相對立場和親情衝突，這一切都處理成動盪狀態，各方意見均有表述空間，形成辯證的場域。

誠如導演所言，伊莉莎白時代的劇場首在於舞台（plateau），意即空台為其特色。因此，演出不僅空出舞台，且用到整個後台空間，直到後牆，長22公尺，寬20公尺，表演空間甚大。唯一的設計為舞台的水泥地面：表面上看來平坦，實則中央微微凹陷，注水可形成一個淺水池，舞台正中有個鐵製排水溝蓋。地下排水口有助於疏散、調節城市中的廢水、雨水，其吸收、消化的動作，暗合一幕一景提及位在人體中央的胃臟功能。

戲一開場，在偏暗的台上唯有溝蓋洞裡透出亮光，引人注目。隨後一群市民決定起義，他們迅速打開溝蓋拿出棍棒，把不用的東西丟進去，可見這裡是個藏汙納垢的地方。到了第三幕開場，風雨欲來，一平民跑上台掀開溝蓋，劇情隨即激動開展，溝口開始冒出水來，逐漸積成大水坑，上面漂浮垃圾，貴族與暴民左右對峙。至此，溝蓋、汙水與其連結的陰溝、地下水道意象密切連結，透露政治骯髒的一面。戲演到四幕四景時，這個溝口更發揮了出人意表的作用：遭放逐的科利奧蘭即由此爬上舞台，暗示他潛入伏爾斯人的安蒂溫（Antium）城，而好心為他指路的市民遭他滅口後[57]，屍體被他踢下溝去。原本驕傲不可一世的科利奧蘭至此已然墮落，儘管仍然自信自負，行為的意義卻已質變。

在燈光方面，為烘托史詩般的磅礡氣勢，設計展現大氣，葛蘭（Julia

56　"La démocratie en question", "Dossier de presse de *Coriolan*", *op. cit.*
57　此為舞台詮釋，原作並無此細節。

Grand）利用大塊燈光為每一場景畫出區域，變化有致。例如二幕二景元老院開會，燈光特別在地面上打上三個長方形白色燈區，圍成一個ㄇ字型，上面坐著披紅袍的元老；耐人尋味的是，不願聽到頌詞，暫時離開議場的科利奧蘭，面無表情獨坐在上舞台右方的白色長條燈區中等候結果，造成人仍在場上的曖昧感覺。

　　三幕二景在科利奧蘭官邸，母親伏倫妮亞（Volumnia）力勸主角向人民靠攏，此景在舞台左側地面畫白線的矩形區內進行，利用左翼舞台的側幕暗示室內，一道黃色光線從側幕出入口流洩到台上，予人溫馨的感覺，對比罩在藍色光線中的右舞台，亂民燃燒金屬桶子，一副準備抗爭的嚴峻感，舞台分裂為二，為左舞台的家庭／政治爭執增加了一股不停升高的壓力。

　　不僅如此，葛蘭還在這一景的舞台底部打上一條狹長白色光道，伏倫妮亞後面跟著侍女、媳婦維吉麗亞（Virgilia）和小馬修斯匆匆由此登台。在原劇中後三人並未上場，他們一字排開停在走道上靜立不動，宛如塑像，燈光切換成三個微弱光圈垂直照在三人身上，預示第五幕家眷前往伏爾斯陣營勸退科利奧蘭的關鍵情節，更耐人尋味的是，這個安排也凸出了科利奧蘭和母親的親密關係，妻子只能默然留在背景。

　　四幕四景在安蒂溫，白色燈光在地面上切出一塊「左上－右下」傾斜的梯形當表演區位，迥異於羅馬場景的正向區位設計。下一景，三名奧非迪厄斯府邸的僕人上場，又在舞台底部切出一條白色光道代表室內，簡單又巧妙。第六景，羅馬城內對科利奧蘭率敵軍來攻的各方反應原發生在廣場上，改在一個仿若室內的空間，六張椅子各放在一個方形的光區中，圍成一個大圓圈，護民官和數位元老商議如何解危，由於燈區彼此孤立，造成他們各持己見的觀感。凡此均可見燈光設計如何規劃表演區位，生動展現舞台調度，進而強化其深諦[58]。

58　此外，演出也在舞台後牆投影，或是城垛的剪影，或庶民生活影像（出自龐貝古城壁

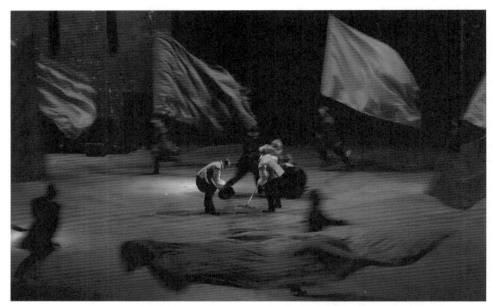

圖1　一幕八景轉九景，羅馬人和伏爾斯人酣戰，大面紅旗跑場，氣勢奪人，兩名
　　　檢場卻上台拖地板。　　　　　　　　　　　　　　　　　　　　(Ch. Ganet)

　　《科利奧蘭》不僅是一部政治悲劇，也是一齣兵戎相接的戰爭劇，舞
台調度具高度挑戰性。擺脫「柏林劇集」將戰爭場面舞蹈化的傳統，史基亞
瑞堤利用演員揮動大片紅旗、奔跑、繞場、交錯，配合陣陣鼓聲、戰士的嘶
喊聲、以及全場血紅的燈光，營造出沙場的殺戮氣勢。第一幕，羅馬與伏爾
斯兩軍對壘，兩名演員合持一塊撐在兩根桿上的橘色薄幕（形似野台戲的小
幕）代表科利歐城的大門。薄幕前後來回移動奔跑，代表兩軍勢力的消長，
而薄幕通過後，地面或留下一長條血痕，主角臉上出現斑斑血跡，或有新角
色上場，均使場面產生變化，既解決了棘手的換景問題，也營造出動態的戰
場氣息。

　　畫），因採柔光投射，只存淡淡的背景畫面。

世界一舞台

　　作為最政治化的莎劇，《科利奧蘭》用了許多演戲的譬喻，一如瑪夏爾（Cynthia Marshall）所言，本劇可說在政治「表演」開啟的裂縫中發揮作用，預期了政治生活的戲劇化層面以及娛樂的政治面相，二者有相互的價值對照關係，是現代社會辯論的議題[59]。因此，這次演出在政治和戰爭主題之外，同步發展「戲劇表演」主題，甚至在台上直接書寫這個主題，發人深省。

　　那是在三幕一景，抗爭民眾憤怒地在舞台右牆上用白漆寫的並不是政治標語或反抗訴求，而是「所有人都在演戲」（Totus mundus agit histrionem），這句拉丁格言就寫在莎翁工作的「寰球劇場」（Globe Theatre）入口牆上，一語雙關，既直指演出本質，也關照現實人生。誠然，莎翁在《如你所願》（*As You Like It*）中曾直接道出「世界一舞台」（All the world's a stage），其他劇本也披露了類似看法，在《科利奧蘭》中則再三比喻，甚至於在關鍵的五幕三景，主角看到母親和妻小前來求和時竟脫口說出：「像是個壞演員／我忘掉了我的角色」[60]。

　　從這個視角看，科利奧蘭確實是個不了解劇本的壞演員[61]，他搞不清楚狀況，稍一刺激即發言過當，毀了別人為他佈好的局，事先擬好的台詞也派不上用場[62]。史基亞瑞堤遂指出權力之取得與操縱是語言表現的問題，後者

59　It "anticipates modern debates about the theatrical dimension of political life and about the political valency of entertainment", "*Coriolanus* and the Politics of Theatrical Pleasure", *A Companion to Shakespeare's Works*, vol. I, eds. R. Dutton & J. E. Howard (Malden, Mass., Blackwell, 2003), p. 454.

60　*Coriolan*, trad. J.-M. Déprats, *Tragédies*, Shakespeare, vol. II (Paris, Gallimard, «Pléiade», 2002), p. 1313。本文引用的莎劇台詞係以法譯本為主，並曾參考汪義群譯本，《科利奧蘭納》，台北，木馬文化，2003。

61　這是史基亞瑞堤的看法，Bardelmann, *op. cit.*, p. 8。

62　二幕三景選舉執政官，以及三幕三景，科利奧蘭赴廣場面對群眾，他的手中都拿著小抄照讀。

正涉及戲劇演出的本質。科利奧蘭的問題即出在此，他無法順應局勢「表演」權力，意即無法視場合和情勢理性地發言[63]。

　　政治與戲劇之所以成為此次製作的一體兩面，可從以下幾個層次觀察。首先，在後設的層面上，全戲開演時，一群演員／平民上台微笑面對觀眾，似在歡迎他們來看戲。接著，一位演員（飾演市民甲）突然伸手向上一揮，燈光立即切換到藍色，場上微笑的演員頃刻變成一群暴民，當場殺了一個人，搜刮他的財物、剝光他的衣服。這個戲劇化的開場凸顯了演出的情境。下半場開場又再度使用相同的手法，前後呼應，確立了舞台表演的大框架。而且如上文所述，「所有人都在演戲」這句標語從第三幕起即明白寫在台上直至劇終，隨時提醒觀眾「政壇猶如劇壇」。在這場表現最激烈的場景中（反抗科利奧蘭），每個人都被他們扮演的角色所超越，看來激動不已，憤慨難當，棍棒齊出，衝突看似一觸即發，一如電視中常看到的抗爭場面。由此可見，政治離不開媒體化、戲劇化，二者本質一致[64]。

　　進一步分析，全場演出固然未曾企圖營造真實的幻覺，有時甚至於刻意破壞，如上述的戲劇化開場即為佳例，而且，稍後那名被暴民殺害洗劫的角色[65]，趁米尼涅斯（Ménénius）說肚子寓言時悄悄站起來溜掉。其他再如羅馬人和伏爾斯人酣戰之交（一幕八景轉九景），大面紅旗跑場，氣勢奪人，而兩名檢場居然上台拖地板，清除血跡。或在換場之際，應該要下台的角色還沉浸在情緒中，尚未行動，而下一場的角色已然上場表演，破壞精心營造的氛圍，如第五幕的第三（至親使節團）轉第四景，馬修斯的小兒子一臉悲悽，直視前方，逗留在場上遲遲未肯離去，而米尼涅斯和西西涅斯（Sicinius）已在交換消息。上述場面均可輕易避免破壞真實幻覺的問題，演出卻仍選擇暴露其落差以彰顯表演的事實。

63　"Autour de *Coriolan*, entretien avec Christian Schiaretti", *op. cit.*

64　*Ibid.* ; Bardelmann, *op. cit.*, p. 10.

65　這也是演出詮釋，原作無此細節。

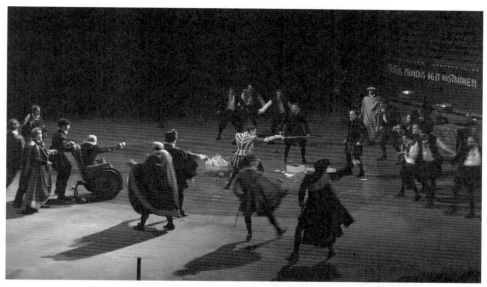

圖2　三幕一景，人民出爾反爾，反對科利奧蘭出任執政，貴族與人民左右對峙，
「所有人都在演戲」一句寫在右牆上。
(Ch. Ganet)

　　更明顯的是，導演放手讓演員在劇中數個「演戲」的場景大展身手，進而發展「政壇意即劇壇」的旨趣。最明顯的一景在選舉執政官，不僅有專人為穿著粗袍的男主角公然在廣場上化妝（稍後尚有補妝橋段），且從舞台上方降下一個一人高的鑲金大畫框，完妝的科利奧蘭步上階梯，踏入這個畫框中，擺出一個戲劇化的態勢——右手舉高，左手放在胸前，化成一幅人身大肖像。巨幅真人畫像引人聯想現代候選人的大型宣傳玉照，意在批評當代政治選舉的媒體化招數。更諷刺的是，一向自稱無法演戲的科利奧蘭隨著投票民眾三度走過他的面前瞻仰，一次比一次更能融入情境中，到了最後一回，甚至用了戲劇化的朗誦腔調為自己拉票[66]，母親軟硬兼施的開導，成功奏

66　Frank Kermode認為科利奧蘭一出了戰場就被「降格為僅僅只是一名戲子」，"Introduction to *Coriolanus*", *The Riverside Shakespeare*, ed. G. B. Evans (Boston, Houghton Mifflin, 1974), p. 1393。

效。而伏倫妮亞更是此中高手，在三幕二景有精彩「表演」，是演出的亮點之一。

　　肅穆的元老院更是演戲的好所在，當考米涅斯（Cominius）滔滔不絕表述科利奧蘭的戰功時居然忘詞，他當眾拿出小抄來讀，可是這一點也不妨礙他的興致，忙著指揮後面推輪椅的小廝忽而前進，忽而後退，以營造風雲瞬息變色的戰場氛圍。重點在於強調科利奧蘭的英勇蓋世，場面變得有點滑稽，因為主將並非「孤身闖入死亡的城門」[67]，而是被他率領的軍隊所遺棄，單獨「留」（left）[68]在科利歐城中。考米涅斯重現戰況之際，必須加以美化，從政治進入表演領域。究其實，「政治戲劇化」的表演主題躍然台上，也多少削弱了男主角英勇（valour）的意義，這是劇本的主題之一。

權力的耗損與濫用

　　從演出看來，劇中的元老院顯然難以發揮功能，開會時，有人打瞌睡（二幕二景），授封男主角為「科利奧蘭」時，一副公事公辦的樣子，經白色光線照射，看來更缺乏熱誠。而向來支持男主角的兩位元老，考米涅斯坐輪椅[69]，擺明是「無能」的表徵。而由名演員貝爾丹主演的米尼涅斯則挺著一個圓滾滾的大肚子，行事圓熟，符合「和事佬」造型。他不辭辛苦，來回奔波，暴露了在民主折衝來往過程中的妥協和折衷，理想一再受挫。不過他畢竟屬於貴族階層，二幕一景，他調侃、挖苦、批評兩位護民官，只見他一人單獨坐下享用鮮奶油草莓，一邊配紅酒喝，甫上任的護民官只能陪笑站著聽訓，如此處理可說打消了批評的正當性。凡此均顯示權力的耗損，元老已無法發揮作用。

67　*Coriolan, op. cit.*, p. 1143.

68　*Ibid.*, p. 1084.

69　演員Alain Rimoux於首演前幾天折斷腿，只得坐輪椅登台，但因效果意外的好，痊癒後，仍保留坐輪椅的形象。

　　相對於失能的元老院，群眾不乏思考能力，但善變、意見分裂、易受煽動與操控，接近原劇的鋪陳。值得注意的是，縱使一開場市民出現暴力的行徑——殺害、洗劫一名路人，他們穿的服裝既不骯髒也不襤褸（如科利奧蘭和元老再三批評的），只有因抗爭而出現撕裂，設計師並未強調飢民的形象，相反地，每個角色的衣著可說是整齊清潔，這點反襯出科利奧蘭和其他貴族對他們的偏見。而且，除開場加演的暴行（暴露了革命派佔上風）之外，其後，市民的抗爭可說完全是受到護民官的驅使，後者挑撥離間，三幕一景更站在椅上振臂疾呼，帶頭指控男主角，局勢才會變得一發不可收拾。

　　由貝爾納（Stéphane Bernard）和費叟（Gilles Fisseau）分別詮釋的西西涅斯和布魯托斯（Brutus）從啟幕即明白表現他們對馬修斯的惡意，演出還刻意安排市民甲留在場上聽他們指示，當他們的線民。兩位護民官很靠近觀眾且眼睛看著他們說話，將觀眾當成戲中的市民。這個說話立場全場沿用以確立二人的「煽動民意者」（démagogue）之姿。為深化惡人的印象，戲份較重的貝爾納，隨著劇情加劇，會採用「通俗劇」（mélodrame）的惡人演法：人前人後行為不一，眼神不正，眼球可隨著說話重點而睜大，腳步拖沓，去而復返，手勢多，行事看來甚可疑。科利奧蘭遭驅逐時憤怒喊道：「是我放逐了你們」[70]，西西涅斯圓睜雙眼，嘴巴張開，露出難以置信的誇張表情，二者的作風高下立判。

　　兩位護民官在二幕之初尚可站著聽訓（米尼涅斯的諷刺）；到了第四幕，兩人的圓形皺領已換成刺繡式樣，透露生活水準早向貴族靠攏，連態度也一樣。及至第六景，西西涅斯已變得相當狂妄，在得知馬修斯率敵軍反攻羅馬城時，大發雷霆，突發的怒氣不下於之前的男主角。在這景中，兩位護民官手上都拿著厚厚的現代公文夾——因時代錯誤（anachronisme）看來很醒目，裡面裝滿了各種檔案資料。由此可見，民主機制已淪為例行的公事公

70　*Coriolan, op. cit.*, p. 1233.

辦，只能坐視共和危機爆發而無法有所作為，政府流於空轉。原在高朗戲中放大處理的「共和節慶」，在這次演出中退居左翼舞台邊上，兩位市民簡單地向坐在場中央的護民官道謝（使他們免於暴政統治），很快帶過，可見片刻的和平乃為假象。

個人、家族與政治

不同於莎翁筆下的其他主角，科利奧蘭沒有獨白，難以讓人了解他的想法，歷來詮釋主要分成三派：其一是對主角產生同情的認同，至少尊敬其人格的高貴面，其二則是反之，他的高貴受制於性格缺陷，無法對敵人傳達個人真正的價值，其三，他的內在似乎起了衝突，長處反倒造成自己的毀滅[71]。「國立人民劇院」的新演出除超越偏頗的政治詮釋之外，也未重蹈精神分析的泥淖，這是英美劇場1960年代以降的表演趨勢[72]。

仔細分析本劇情節發展，可見羅馬城生活和公民事務深入且密切聯結，以至於和母親關係匪淺的科利奧蘭也沒有多少私人空間[73]，演出遂未深掘角色的下意識。帕克說得好，《科利奧蘭》中的權力結構採家、國兩線並進、交集，形成「家族政治」（politics of the family），男主角毫無疑問是母親的創作（creation），而伏倫妮亞則是羅馬父權文化的典型產物[74]，母性是公民義務，為歷史過程的一部分[75]，劇中的「個人」層面等於「政治」，二者互相影響[76]。

71 Bristol, *op. cit.*, p. 219。不管分成幾派，男主角的詮釋都很容易受到時局，以及評者的社會背景所左右，David George, *Coriolanus: Shakespeare, the Critical Tradition* (London, Thoemmes Continuum Press, 2004), p. 37。

72 Ripley, *op. cit.*, pp. 299-307.

73 Gail K. Paster, "To Starve with Feeding: The City in *Coriolanus*", *Shakespeare Studies*, no. 11, 1978, pp. 129-30.

74 Parker, *op. cit.*, p. 11.

75 Paster, *op. cit.*, p. 129.

76 Parker, *op. cit.*, p. 11.

　　由約旦諾夫擔綱的男主角從頭到尾展現科利奧蘭高貴的自豪氣質——這是劇中最常用來形容其人品的形容詞。他說話中氣十足，聲音宏亮，走路高視闊步，氣宇軒昂。不過對待平民，他向來是降貴紆尊，平民出身的護民官他根本也看不上眼，對善變、懦弱之平民也不掩飾不屑。在戰場上，他對怯戰的士兵從不假以辭色，戰勝歸來，他卻熱烈地擁抱他們，像是兄弟一般。可是，一旦誇讚他的武功，他瞬間變得面無表情，完全沒有在戰場上的神采飛揚。

　　即使到了第四幕他轉而投效伏爾斯陣營，演出甚至於安排他從地下道出口上場也無損他的英氣。儘管奧非迪厄斯對他的性格改變指證歷歷，也有一些學者指出在安蒂溫城的科利奧蘭已不同於昔日在羅馬城的他[77]，但在「國立人民劇院」的舞台上，奧非迪厄斯兩回指責科利奧蘭都是氣急敗壞，怨氣沖沖，可見瑜亮情結方為癥結，科利奧蘭其實個性未改，始終心直口快，這是他的致命傷，但這點來自於他的貴族階層所重視的耿直、自信、崇尚武德等人格特質。

　　本劇異常親密的母子關係是歷來許多演出的重頭戲。在這次演出中，科利奧蘭的根本問題仍在於他下意識的戀母情結，這點演出毫不含糊，只不過，男女主角僅演出其親密互動而未陷入心理深淵，易言之，情感表現未弱化台詞的力量。

　　這次演出的母親由史川卡擔綱，她彰顯伏倫妮亞的政治手腕，表演很戲劇化，契合「政治戲劇化」主題，母子兩人關係多變，表現旗鼓相當。史川卡在一幕三景的亮場戲即透露母親個性嚴厲的一面。在這場女眷在家做女紅的戲中氣氛緊繃而非溫馨，伏倫妮亞一上場立定，即責備坐在凳上繡東西的維吉麗亞心事重重，但一談到「我兒子」在戰場上冒生命危險贏取勝利和光

77　Michael Goldman, *Acting and Action in Shakespearean Tragedy* (Princeton University Press, 1985) , p. 147 ; Parker, *op. cit.*, p. 22 ; Barton, *op. cit.*, p. 86 ; Wells, *op. cit.*, pp. 144-45.

榮時，她不僅眉開眼笑，且十分興奮，彷彿上戰場的人是她，科利奧蘭是她的延伸，這點在五幕三景中得到公開承認（「你是我的戰士，／是我造就你的」[78]）。相形之下，始終低頭刺繡的維吉麗亞雖然低調，卻堅決拒絕來訪的瓦萊莉亞（Valeria）邀約出門散心，等於是公然反對伏倫妮亞的立場，看來頗有個性。

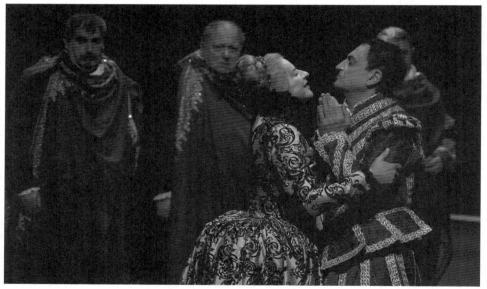

圖3　三幕二景，科利奧蘭和母親互動親密。　　　　　　　　　　　（Ch. Ganet）

　　二幕一景，科利奧蘭凱旋歸來，伏倫妮亞宛如是個迎接小孩回到懷抱的母親，老早伸長手臂等著勝戰將軍回到她的臂彎。而科利奧蘭跪迎母親後，立即歡欣鼓舞地抱起她，親熱地附耳說話（他的新名號），母親樂得放聲大笑，兩人親熱互動宛如情侶。三幕二景，為了勸兒子向人民低頭，伏倫妮亞使出渾身解數，先是責備、講道理不成，繼之順手摘下身旁一位貴族的帽

78　*Coriolan, op. cit.*, p. 1314.

子，笑著為兒子示範如何學乞丐一樣乞求人民的諒解，而坐在椅子上的科利奧蘭也笑著抱母坐在膝蓋上，母親大樂，熱情擁抱兒子，而妻子卻如上文所述立於背景，彷若塑像。科利奧蘭附和母親「演一個角色」的建議，看似被說服。但他隨即放下母親，起身大聲否決，逼得伏倫妮亞只得跪在他面前威脅：「就讓一切都毀滅吧」[79]。

　　這種灑狗血的演技，使得坐在輪椅上忍耐已久的考米涅斯看不下去而伸手遮住眼睛，這個動作加深了角色演戲的觀感。科利奧蘭這才讓步，但對母親咆哮「別再責備我」[80]，像是個躁動的青少年，不輕易動搖。可是，當科利奧蘭遭到放逐時，面對淚流滿面的母親，他卻像一個大哥似的為她打氣，最後吻她的嘴唇告別，母親還露出驚訝的表情，妻子維吉麗亞反而哭倒在米尼涅斯懷中。

　　高潮五幕三景，全著喪衣的至親使節團前往伏爾斯陣營求和，演出兼顧公私兩個場面，使其互相牽制、影響。伏倫妮亞虛弱地扶著孫子上場，伏爾斯人圍成一個大圓圈席地而坐，科利奧蘭和奧非迪厄斯則坐在凳子上，兩人在臉上塗鮮血以示必勝的決心。當科利奧蘭開始心軟時（「像是個壞演員／我忘掉了我的角色」），伏爾斯人集體退場，唯有奧非迪厄斯單獨留下，但背對舞台而坐，讓男主角有空間處理私事。直到科利奧蘭宣布凡是來自羅馬的消息沒什不好公開的[81]，伏爾斯人才再度上場圍成圈而坐，科利奧蘭則把家人粗魯地趕到圓圈中央，母親差點摔倒在凳子旁。

　　伏倫妮亞一邊觀察兒子的反應，一邊演講，情緒在溫柔、悲情、嚴厲、憤怒、嘲諷間擺盪。最高潮是當她迫不得已又使出殺手鐧：「你不能攻打自己的祖國（這點你可以確信），而不先從自己親生母親的身上踩過」[82]，她

79　*Ibid.*, p. 1217.
80　*Ibid.*
81　*Ibid.*, p. 1317.
82　*Ibid.*, p. 1319.

猛然捧著兒子的頭（他坐在地上）狠狠地往自己的腹部撞，對比上場時的氣虛體弱，此刻聲勢驚人，後者臉上的血跡印在母親的喪袍上，預示死亡的威脅。科利奧蘭註定擋不住母親的攻勢，大喊：「啊！母親！母親！」，聲音悲壯，可是他佯裝瀟灑，擁抱她，不顧自己的安危，接受議和。

值得注意的是，伏倫妮亞兩次遊行均著華服，樣式明顯模仿伊莉莎白一世畫像的裝束，氣派萬千，可見得她被視為伊莉莎白一世的化身。第二次遊行（她凱旋回羅馬），穿得甚至比第一次還要華麗，在〈皇家煙火〉的樂聲中機械化地前行，眼神呆滯，有如行屍走肉，完全無視於兩旁向她下跪稱謝的群眾。簡言之，史川卡形塑了一位無法行使王權／政權的挫折母親。

至於科利奧蘭和奧非迪厄斯的關係，主演後者的拉托（Dimitri Rataud）年輕、金髮、英挺，和已屆中年、黑髮、雄偉的科利奧蘭成一對比。兩人在第四幕重逢，熱情相擁，臉部卻在對方的胸前廝磨，同性戀的喻意不言而喻[83]。後因奧非迪厄斯指控主角，後者遂在亂中慘遭暗殺。奧非迪厄斯最後撫屍痛哭，流下懊悔的淚水。而科利奧蘭縮在舞台中央的屍體毫無英氣，看來很快會被歷史遺忘；他的價值觀對新興的民主產生巨大威脅，英雄時代已屬過去，羅馬自此進入共和政體。

從戲劇演出到當代社會

堅持導演是一種「闡釋」（clarification）的過程[84]，而非「詮釋」（inter-prétation），史基亞瑞堤執導《科利奧蘭》不輕易透露自己的立場，全場演出沈浸在伊莉莎白的時代氛圍中，只有少數幾個場面令人聯想今日世界，但都是點到為止。最使人吃驚的是馬修斯啟幕的開場白，他大罵暴民

83　五幕三景，當伏倫妮亞指控兒子的「妻子是出自科利奧里」（頁1323），她指了城門方向，而奧非迪厄斯剛好站在附近，也造成語義上的曖昧。

84　Schiaretti, "La mise en scène comme clarification", *Théâtre Aujourd'hui: L'ère de la mise en scène*, no. 10 (Paris, C.N.D.P., 2005), p. 229.

為 "racaille"（rogues，流氓、敗類）[85]，這原是一年前（2005），時任內政部長的薩科齊（Nicolas Sarkozy）指責在巴黎郊區頻頻暴動的青少年時用的罵人字眼，當時引發軒然大波[86]。觀眾莫不心頭一驚，但這並非演出有意指涉，而是原來的譯文即用此字，算是一個意外的巧合。

當代社會指涉最明顯的場景是在三幕一景，激昂的群眾在護民官的煽動下出爾反爾，反對科利奧蘭出任執政，上文已分析，舞台呈現入夜的藍色燈光，貴族和民眾分左、右兩區對峙，中間隔著一個不斷冒出血水的水坑。暴民將上場戲留下的椅子、木條箱當成防禦工事，金屬桶子燃燒火光，憤怒的人民在右牆上寫標語，群情激憤，此情此景無異於當代社會的示威抗爭場面。更何況上一景，兩位護民官責備人民投票給科利奧蘭時，他們並非如劇本所言在廣場上碰頭，而是坐在上一場戲元老院開會用的黑色塑膠椅上，狀似現代工會或政黨組織開會，更加深下一場的示威觀感。可能是希望促使觀眾聯想當代社會，這齣盛大的歷史古裝劇才會刻意在元老院一景使用如此常見、廉價的塑膠椅子[87]。

有別於標榜一己觀點的前輩導演，史基亞瑞堤讓劇本自己說話，不強勢介入。這齣《科利奧蘭》貴在相互拉鋸的三方勢力——庶民、貴族和英雄主角均有公平發言的機會，而非偏坦任何一方，或是承襲浪漫主義的遺緒，將之處理成一部主角均僅因個性過於驕傲而引發的悲劇。劇中的政治泥淖倒映出2006年的法國政局[88]，促使觀眾反省共和體制運作的可能危機。導演延伸

85　*Coriolan, op. cit.*, p. 1053.

86　由於犯案的是青少年，輿論一般用字均較中性，cf. "Nicolas Sarkozy continue de vilipender 'racailles et voyous' ", *Le monde*, 11 novembre 2005。

87　實際上很破壞元老院的高貴氣氛，Stanislas Dhenn諷刺這些塑膠椅子形似1980年代的市政府因沒經費而使用的椅子，見其劇評"Shakespeare en cinérama", 1er décembre, critique consultée en ligne le 30 mars 2013 à l'adresse: http://www.lestroiscoups.com/article-25343795.html, 2008。

88　Joshka Schidlow, "La tragédie de Shakespeare, miroir des complots politiques actuels?", *Le télérama*, no. 2970, 16 décembre 2006 ; cf. Armelle Héliot, "Christian Schiaretti, actualité de

劇中一再出現的演戲比喻，發展「戲劇表演」的主題，使其和「政治／語言表現」成為一體兩面，反映了當代政壇的操作趨勢。本戲演出再現「國立人民劇院」輝煌的傳統，態度看似守成，實則展現出一股新氣象，劇中一股個人、階級、國家激烈衝突的力量處理得氣勢非凡，其鮮明的動感令人感受到歷史正在舞台上書寫[89]。

Coriolan", *Le Figaro*, 30 novembre 2006.

89 Strehler, *op. cit.*, p. 252.

第三章　探索劇本的結構與新諦：
　　　布隆胥韋和拉卡斯卡德執導契訶夫

　　「我不認為戲劇是解析現實的工具。我不想要說明或批評文本，我試圖在文本和我的思考方法之間找到平衡；這也就是說，我玩兩者之間的矛盾。」

—— Braunschweig[1]

　　「舞台要求一點慣例。台上沒有第四面牆。此外，舞台，這是藝術，舞台反映生命的精華，多餘之物不應引入。」

—— Tchekhov[2]

　　布隆胥韋（Stéphane Braunschweig, 1964- ）為法國劇壇當前公認最具大將之風的中生代導演，現任巴黎「柯林國家劇院」（le Théâtre national de la Colline）總監。他出身「巴黎高等師範學院」（l'Ecole normale supérieure de Paris），又曾親炙於維德志（Antoine Vitez），導演作品明顯承接上一代特色，同時展現了新一代作風。從創團之「想像的德國三部曲」[3]即受到賞識，布隆胥韋分析劇本鞭辟入裡，演出結構嚴謹，自己設計舞台空間以貫徹導演理念，抽象的設計超越一般思維又不顯得強詞奪理，所有演出符號精確

1　Colette Godard, "Rencontre avec Stéphane Braunschweig: Au-delà des incertitudes", *Le monde*, 16 mai 1991.

2　Meyerhold, *Ecrits sur le théâtre*, vol. 1 (Lausanne, L'Age d'Homme, 1973), p. 102.

3　即1991年的《伍柴克》（*Woyzeck*, Büchner）、《夜半鼓聲》（*Tambours dans la nuit*, Brecht）以及《唐璜從戰場歸來》（*Don Juan revient de guerre*, Odön von Horváth）。

地建構成一意涵豐富的網絡，是位知性型的導演。

　　綜觀布隆胥韋執導的劇目，除兩齣希臘悲劇[4]、三齣莎劇[5]以及兩齣莫理哀[6]以外，其他清一色以現代主義大家和當代劇目為主，包括三齣克萊斯特[7]、兩齣魏德金[8]、兩齣布雷希特[9]、六齣易卜生[10]、三齣契訶夫、兩齣皮藍德婁[11]、以及一齣貝克特[12]。對於傾心的劇作家，他會一導再導，這方面，易卜生目前名列前茅，這在法國算是異數。而之所以特別鍾情現代主義的劇作，是因這個時期距今不遠，可以幫助觀眾了解我們從那裡來、社會如何運作、以及何去何從的大問題[13]；況且，上述的劇作家提出了哲學和存在的大哉問，作品的情境卻很具體[14]，可說是反省人生與社會的好管道。當代劇作家方面，布隆胥韋導了奧力維爾·皮（Olivier Py）[15]，以色列的勒凡（Hanokh Levin）[16]、挪威的利格爾（Arne Lygre）[17]。布隆胥韋多次得獎，

4　《阿傑克斯》（*Ajax*, Sophocle, 1991）、《受縛的普羅米修斯》（*Prométhée enchaîné*, Eschyle, 2001）。

5　《冬天的故事》（1993）、《一報還一報》（*Measure for Measure*, 1997）和《威尼斯商人》（1999）。

6　《憤世者》（*Le misanthrope*, 2003）、《偽君子》（*Le Tartuffe*, 2008）。

7　《安非特里翁》（*Amphytrion*, 1994）、《上鎖的天堂》（*Paradis vérrouillé*，改編 *Sur le théâtre de marionnettes*與*Penthésilée*, 1994）、《史羅分斯坦家族》（*La famille Schroffenstein*, 2002）。

8　《法蘭契絲卡》（*Franziska*, 1995）、《露露》（*Lulu*, 2010）。

9　《夜半鼓聲》、《都市叢林》（*Dans la jungle des villes*, 1997）。

10　《培爾·金特》（1996）、《群鬼》（2003）、《布蘭德》（2005）、《玩偶之家》與《羅士馬山莊》（*Rosmersholm*, 2009）、《野鴨》（2014），參閱楊莉莉，〈法國舞台上的易卜生：1980-2012〉，《藝術評論》，第23期，2012年6月，頁128-45。

11　《為裸者穿衣》（*Vêtir ceux qui sont nus*, 2006）、《六個尋找作者的劇中人》（2012）。

12　《啊，美好的日子！》（*Glückliche Tage*, 2014），以德語演出。

13　Braunschweig, *Petites portes, grands paysages* (Arles, Actes Sud, 2007), p. 41.

14　Braunschweig, "Le rapport à la réalité", entretien réalisé par B. Engelhardt, *Alternatives théâtrales*, no. 82, avril 2004, p. 27.

15　《迷宮的頌揚》（*L'exaltation du labyrinthe*, 2001）。

16　《小孩做夢》（*L'enfant rêve*, 2006）。

17　《我消失》（*Je disparais*, 2011）、《在下面的日子》（*Tage unter*, 2011，德語演出），《沒有什麼關於我的》（*Rien de moi*, 2014）。

除創團作品得到1991年劇評公會的新人獎之外，易卜生的詩劇《布蘭德》（*Brand*）及莫理哀名劇《偽君子》（*Le Tartuffe*）也分別得到劇評公會的「最佳外省演出獎」[18]。

在歌劇方面，布隆胥韋從導演生涯的初始即有接觸，至今導了20齣，其直入劇情關鍵的導演策略頗得好評，簡潔有力的舞台設計，一如他的戲劇作品，使觀者立即掌握作品的精髓，充分映現他長於解析劇本的能力。這方面最受到囑目的是受英國指揮家拉圖（Simon Rattle）邀約，花四年時間執導華格納的《指環》（*Ring*）（2006-09, le Festival international d'art lyrique d'Aix-en-Provence），布隆胥韋既未重蹈薛侯（Patrice Chéreau）的覆轍，視此四部歌劇為19世紀末的鏡像反射，也未陷入華格納的神話世界，而是視之為作曲家內心幻想的巨大投射[19]，演出手段極簡（發生在一個可以活動的白房間內）而喻意深刻。

布隆胥韋導戲向以具現劇本的組織和新諦出名，本章以他執導契訶夫的《櫻桃園》（1992）、《海鷗》（2001）以及《三姊妹》（2007）為例，分析他的表演哲學與美學；這三次契劇演出重點各不相同，但都備受重視。第一齣《櫻桃園》被戲劇學者班努（Georges Banu）引證，與大師級作品相提並論[20]，而當時他年僅27歲，只導了三齣戲[21]。九年後布隆胥韋推出《海鷗》，展現了對劇文精湛的掌握以及罕見的幽默，讓資深劇評家稱奇[22]。最後製作的《三姊妹》被《世界報》（*Le monde*）讚譽為直追維拉（Jean Vilar）、維德志和薛侯之作[23]，意義非同小可。

18　Prix Georges-Lerminier du Syndicat de la critique.

19　Braunschweig, "Stéphane Braunschweig: L'aventure d'un scénographe", entretien avec F. Mallet, *Art Press*, no. 325, juillet-août 2006, p. 46.

20　"*La cerisaie* et les défies de la mise en scène", *Théâtre Aujourd'hui: L'ère de la mise en scène*, no. 10 (Paris, C.N.D.P., 2005), pp. 128-38.

21　即創團的德國三部曲，見注釋3。

22　Fabienne Pascaud, "L'illusion tonique", *Le télérama*, no. 2706, 12 novembre 2001.

23　Fabienne Darge, "Tchekhov et nos trois jeunes soeurs", *Le monde*, 17 mars 2007.

這三齣契劇在不同的時空條件下製作。《櫻桃園》屬於布隆胥韋的創團期作品，由他的劇團「戲劇－機器」（Théâtre-Machine）演出，為該年度的「巴黎秋季藝術節」打頭陣，前所未見的思維立即引起媒體關注[24]。次年，他就奉命赴奧爾良創設一個「國家戲劇中心」（C.D.N. Orléans），表現突出。千禧年，再度獲得擢升，接掌「史特拉斯堡國家劇院」（le Théâtre national de Strasbourg），他就任後的第一齣大戲就是《海鷗》，與皮之《迷宮的頌揚》（*L'exaltation du labyrinthe*）一起製作，兩齣戲使用相同卡司，舞台設計也相互呼應，前者討論母子關係，後者剖析父子關係。《三姊妹》則是他離開史特拉斯堡前的作品，思維更成熟。三齣戲的演出見證了導演成長的軌跡。

其他新一代導演對執導契訶夫也都躍躍欲試，這其中以拉卡斯卡德（Eric Lacascade）最具特色，他執導的四齣契訶夫名劇手法簡單卻極具視聽之美，意境深遠，他因而聲名大噪。

1 法國舞台上的契訶夫

被譽為「20世紀的莎士比亞」[25]，契訶夫是當代歐陸導演的最愛之一，大師級的導演如義大利的史催樂（Giorgio Strehler）、英國的布魯克（Peter Brook）、德國的史坦（Peter Stein）、藍霍夫（Matthias Langhoff）與卡葛（Manfred Karge）、葛會伯（Klaus Michael Grüber）、捷克的克瑞查（Otomar Krejča）、法國的維德志、拉薩爾（Jacques Lassalle）、法朗松（Alain Fran-çon）以及拉弗東（Georges Lavaudant）、俄國的艾弗羅斯（Anatoli Efros）與律比莫夫（Yuri Lyubimov）等，都曾推出膾炙人口的契劇。

24 Colette Godard, "Le rideau rouge: Le festival d'automne frappe fort en s'ouvrant avec Tchekhov monté par Braunschweig", *Le monde*, 23 septembre 1992.

25 Tatiana Shakh-Azizova, "Chekhov on the Russian Stage", *The Cambridge Companion to Chekhov*, eds. V. Gottlieb & P. Allain (Cambridge University Press, 2000), p. 162.

令人驚訝的是，進入21世紀，這股熱潮仍未稍歇，契訶夫依然是這一代導演的最愛，他的五齣劇作年年上演，同時代的易卜生或史特林堡卻無此福分。新世紀的導演面對契訶夫早已走出上個世紀的詮釋糾葛，無需再煩惱契劇究竟是喜劇或悲劇？分析劇情應著重歷史視野或側重象徵意涵？對白是字字珠璣或廢話連篇？演員宜披露角色的斯拉夫靈魂或彰顯其普世面？這些都已不再是問題，問題在於今日演出的意義何在?要用什麼方法搬演方能展現新諦？

回顧戲劇史，20世紀初將契訶夫引入法國，俄裔導演皮多耶夫（Georges Pitoëff）居功厥偉。只不過，皮多耶夫認為契劇披露了日常生活的平庸、無聊與荒謬，難免廢話成篇，一如日常對話，言不及義時居多，動作又太少，搬演的要事為傳遞人生之平凡、偶然，其間陰影幢幢，視線矇矓，聚焦不易，氣氛神祕又淒離[26]。有鑑於此，皮多耶夫不惜刪除他認為無關緊要的台詞，將作品籠罩在懷舊、憂鬱、悲劇的氣息裡，這是當年許多導演對契訶夫的認知。

到了20世紀下半葉，現代導演對於契劇自有較深刻的理解，其中有兩位——史催樂和克瑞查，分別代表了導演契訶夫的兩大潮流[27]。史催樂於1974年以抽象的白紗幕隱喻櫻桃園，演出詩情畫意，盡善盡美，兼顧劇情－人生－歷史三個視野，情感飽滿，懷舊氣息動人，影響深遠，至今仍有仿效者。相對而言，克瑞查在歐陸多次執導五齣契劇，則樹立了無情、冷酷、譏諷的面相，其在東歐與中歐影響甚深。游移於兩者之間，法國導演較偏向史催樂。

契劇的演出在1980年代進入了黃金時期。1981年，布魯克在「北方輕歌

26　Antoine Vitez, *Le théâtre des idées*, éd. D. Sallenave et G. Banu (Paris, Gallimard, 1991), p. 541.

27　Laurence Senelick, "Directors' Chekhov", *The Cambridge Companion to Chekhov, op. cit.*, p. 179.

劇院」（le Théâtre des Bouffes du Nord）推出《櫻桃園》，舞台近乎全空，演員必要時席地而坐（在地毯上），演技精準，感情充沛，大開觀眾想像空間，劇評這才發覺原來搬演契訶夫，毋需借助布景營造氛圍。相對的例子則是德國導演史坦以史坦尼斯拉夫斯基的導演札記為基礎排練的《三姊妹》（1984）與《櫻桃園》（1989, 1996），這兩部作品表演細膩、精緻、深刻，看似史氏演出的放大版（舞台較大），所有表演細節均能形塑意義，濃厚的俄羅斯／德意志風味瀰漫全場，讓人驚喜地發現日常生活之真實與美妙，契劇的意義看來再明顯不過，從而還給了史氏一個公道[28]。

　　同樣在1984年，維德志執導了《海鷗》，舞台設計師可可士（Yannis Kokkos）藉助傳統的搭景手法建構了一個戲劇化的世界，燈光色彩豐富，首幕的落日美景處理得讓人依戀，優雅地呈現一個逝去的世界，演技卻冷靜犀利，無半句廢話可言；導演猶如拿著手術刀剖析角色，態度超然。同年，另一齣重要的契劇演出是葛會伯執導的冷門獨幕劇《在大路上》（*Sur la grand-route*, 1984），由畫家出身的艾勞（Gilles Aillaud）利用舞台的前緣設計一間狹長、破落的旅棧，灰白、斑駁，地上鋪著牧草，角色的赤貧、力竭與絕望躍然台上，表演流露出一股悲天憫人的情懷，感人無數。

　　1990年代迄今，重量級的導演如藍霍夫、拉薩爾、法朗松與拉弗東等人仍持續搬演契訶夫，他們更加用心營造氛圍，演技愈發多樣化，深化了觀眾對作者的了解。這其中以契訶夫生前從未發表過的《普拉托諾夫》（*Platonov*）最受矚目。拉弗東1990年精彩的演出轟動一時，觀眾目睹契訶夫早在一個世紀前即已預見瀰漫於當代社會的荒謬感、存在的焦慮、價值體系之分崩離析、不確定的低迷時代氣息；雖然如此，希望仍在，契劇悲喜難

28　參閱楊莉莉，〈歐陸舞台上的契訶夫〉，《表演藝術》，第17期，1994年3月，頁28-29。

斷的兩難肇因於此[29]。

　　2003年拉薩爾應邀在「法蘭西喜劇院」（la Comédie-Française）執導《普拉托諾夫》，舞台設計（Alain Lagarde）簡潔、美麗、詩意盎然，全體演員凸顯眾多角色的不同面貌，各有其型。主角由當家小生波達力岱斯（Denis Podalydès）擔任，演活了一個鄉下的小唐璜，賴活，意志薄弱，既譏誚又狀似無辜[30]，自然又靈活。可見，契訶夫的角色即使帶著負面色彩仍魅力無窮。

　　這些重量級的演出中，與布隆胥韋最接近的莫過於法朗松之作。從1995年首度執導《海鷗》起，法朗松即立意和抒情詩意的搬演傳統訣別，舞台設計素雅、嚴峻，地方色彩退位，燈光冷冽、泛白，盡可能不使用聲效，表演不從角色心理出發，而是從戲劇情境的意義著手，「以避免民俗風味、浪漫、濫情的老調」，主演妮娜的演員德蕾薇兒（Valérie Dréville）說道[31]。法朗松根據馬可維茲（André Markowicz）和莫梵（Françoise Morvan）的新譯本，發現《海鷗》雖有劇情與角色，全戲結構卻更像一個文本（texte），作者利用一體兩面的論述──「寫作－演戲」／「愛情－慾望」──組織對白[32]，劇情其實是藉由許多小子題推進[33]。這個看法也反映在布隆胥韋版的演出。

29　Georges Lavaudant, "Explications de Georges Lavaudant sur sa tardive rencontre avec Tchekhov", propos recueillis par D. Méreuze, "Programme du spectacle *Platonov*", le Théâtre de la Ville de Paris, 1990.

30　Jean-Pierre Léonardini, "*Platonov* lu à cour ouvert", *L'Humanité*, 22 décembre 2003.

31　Dréville,"Elle incarne *la Mouette* au Théâtre de la Ville: Valérie Dréville ou la passion", entretien avec Y. Jaegle, *Le Parisien*, 12 janvier 1996.

32　例如特雷普勒夫說：「我無法寫作因為她（妮娜）不再愛我」，而當特里戈殷求去時，雅卡蒂娜說：「你是俄國最偉大的作家！」

33　Béatrice Picon-Vallin, présentatrice, "Table ronde: Mettre en scène au tournant du siècle", avec S. Braunschweig, A. Françon, J. Lassalle, M. Vittoz & Cl. Yersin, *Etudes théâtrales*, nos. 15-16, 1999, p. 236.

2 平行的表演文本

在舞台表演影像遠勝台詞的今日，布隆胥韋指出觀眾常被灌滿各色影像而阻礙了思考[34]。他強調導演是一門詮釋的藝術，演出的觀點不可或缺，同時也應顧全劇作家的觀點[35]，導演需進一步了解劇作家下筆的手勢，意即趨使他寫此劇的內在必要，其中透露的矛盾、猶豫還更有意思[36]。只不過，如同本章開頭引言所示，他不再認為戲劇是解析現實的工具，他導戲並不想說明或批評文本[37]，而是玩味兩者間的矛盾；簡言之，布隆胥韋利用原作和演出的落差促使觀眾重新聽到經典，思考演出的新意。

為了使舞台演出和劇本並駕齊驅，布隆胥韋自己動手設計舞台，由此找出足與文本匹敵的表演模式。他設計的舞台空間是「一個會動的結構」、「一部說故事的機器」、「一處能讓演員演戲」的地方[38]，劇情在一個機動的空間裡展演，演員身處其中能夠重寫對白[39]，意思是說用新的表演語彙搬演。「我的企圖不在於要人相信故事，而是聽到文本」[40]，他特別區分常遭人混為一談的劇情故事和其書寫（écriture）兩個層次，設計舞台時，不複製逼真的現實觀感，而是標示文本的組織結構。重點在於，這個精簡的表演空間應該一言以蔽之地濃縮劇情，令觀眾「透過眼睛聽到劇文」[41]。

對布隆胥韋而言，分析劇本，意味著分析其空間結構，二者有共生關

34　"La substantifique moëlle", entretien réalisé par M. Van Hamme, *Calades* (magazine dans le Gard), novembre 1992.

35　"La mise en scène: Un art de l'interprétation", *Théâtre Aujourd'hui: L'ère de la mise en scène*, no. 10 (Paris, C.N.D.P., 2005), pp. 190-91.

36　*Petites portes, grands paysages*, *op. cit.*, p. 32.

37　這些都是上一代導演的觀點。

38　Braunschweig, "Le quatrième 'homme de neige' ", *Théâtre/Public*, nos. 101-02, septembre 1991, p. 50.

39　*Petites portes, grands paysages*, *op. cit.*, p. 186.

40　"La substantifique moëlle", *op. cit.*

41　"La mise en scène: Un art de l'interprétation", *op. cit.*, pp. 191-92.

係。例如，他執導的莎劇《冬天的故事》，舞台用了一大片大幅度傾斜的地板，傾斜的角度透露劇情的高低起伏，場景變化既戲劇化又生動。膾炙人口的《憤世者》（莫理哀）利用兩面巨大的鏡子演戲。第一幕兩面鏡子並立在舞台後方，觀眾看到自己正在看戲；其後的三幕，鏡子更換不同角度，反射出不同的影像，戲劇化地演繹真相與假象之辯。而《布蘭德》的舞台更是精簡之至，主體為一條狹長的彎曲坡道，逐漸昇高，最後消失在右後方，既能象徵空曠的高山雪坡，又能當冰冷的室內使用，更可示意「冰教堂」，意涵豐富。

有關契訶夫的譯本，布隆胥韋三次演出均選擇馬可維茲和莫梵的合譯本。事實上，當代的契劇法語譯本基本上都很貼近俄語原著[42]，馬可維茲與莫梵的新譯本更是亦步亦趨，以重現原文的韻味和節奏為目標，兩人甚至設法使譯文與原文的音節相等[43]，保留重複的字眼，連有點奇異的句法，以及風格不太一致的句型也一併移植[44]。布隆胥韋覺得聽起來較神經質，也較固執，節奏緊湊，一種幽默感迸發而出[45]，他由此發展演出的喜劇面。兩位譯者也抓到了口語對白的省約、樸實，不同於日常對話的拉拉雜雜，譯作風行一時。此外，這個新譯本也提供了契劇原作，布隆胥韋三次演出均採用原作，並未採用通行的「莫斯科藝術劇院」演出版本[46]。這兩個版本同中有異，仔細斟酌會產生不同的解讀，《海鷗》就是佳例。

《櫻桃園》的法語譯者之一，知名的戲劇學者巴維斯（Patrice Pavis）

42　Christine Hamon, "Les traductions françaises des pièces de Tchékhov: Du 'charme slave' à la mise à nu du texte", *Chekhov Then and Now: The Reception of Chekhov in World Culture*, ed. J. D. Clayton (New York, Peter Lang, 1997), p. 208.

43　Picon-Vallin, *op. cit.*, p. 240.

44　André Markowicz et Françoise Morvan, "Note des traducteurs", *La mouette*, trad. A. Markowicz et F. Morvan (Arles, Actes Sud, 1996), p. 10.

45　Picon-Vallin, *op. cit.*, p. 233.

46　契訶夫順應史氏要求而做的修改版，契訶夫俄語作品全集（Edition Marx）也選用這個版本。

有感而發道：契訶夫寫的對話好比雙面刃，表面上看來意思明確、封閉、詳細、自然主義式的、充滿意義，其實語意既不穩定也不明確，所有的詮釋莫衷一是[47]，這正是契劇迷人的原因之一。史氏也指出，《櫻桃園》的魅力在於「一股抓不住的香味，深埋在作品的中心。要想感覺得到，可以說是要讓花苞綻放，使花瓣打開，但不能逞強，不能動粗，否則脆弱的花朵會出現皺褶，枯萎以終」[48]。

當代許多前衛的契劇演出大抵免不了粗糙的侵入動作，因此，如何在說與未說之間找到平衡，攸關演出成敗。

3 告別童年的《櫻桃園》

誠如鄧欽科（Nemirovitch-Danchenko）所言，《櫻桃園》的主題並不新，新的是寫作手法，「別開生面、詩情與原創」[49]。在決定櫻桃園命運的劇情主幹之旁，角色不停進進出出，打斷討論，枝節橫生，阻撓了主幹進展，加上主人逃避，劇情動作被迫延宕、停滯，以至於造成一種無力感。針對寫作組織，德國導演史坦剖析道，《櫻桃園》更類似樂譜[50]，劇中的大動作被拆成許多小動作，全劇是由小片段／主題動機組成，對白組織之分裂狀態可類比馬賽克。

在表演上，首演時，史坦尼斯拉夫斯基深入演繹台詞的言下之意，甚至於使之溢於言表，舞台表演「隨時隨地堆積符號」[51]，演出的每一刻都被賦予意義，節奏因此快不起來，演員又哭哭啼啼，引發契訶夫不滿，從此埋下

47 "Commentaires", *La cerisaie*, trad. Pavis (Paris, Le Livre de Poche, 1988), p. 125；翻譯由其夫人Elena Pavis-Zahradnikova協助。

48 *Ma vie dans l'art*, trad. D. Yoccoz (Lausanne, L'Age d'Homme, 1980), p. 343.

49 1903年10月18日致契訶夫之電報，見Tchekhov, *La cerisaie*, trad. A. Markowicz et F. Morvan (Arles, Actes Sud, 2002), p. 156。

50 Stein, *Mon Tchekhov* (Arles, Actes Sud, 2002), p. 27, 32.

51 Vitez, *op. cit.*, p. 268.

後世對本劇悲喜本質的爭執。究其實，契劇悲喜交加無法二分，《櫻桃園》一劇格外明顯。今日上演契訶夫，為了怕悲劇演過頭，常見反其道而行，如借用「輕歌舞喜劇」（vaudeville）的形式[52]，如此一來又矯枉過正，契訶夫的足本劇寫的畢竟仍是悲劇性的人生。

史坦一針見血地指出癥結所在：契訶夫用一種似非而是、自相矛盾、古怪突梯、甚至莫名其妙的方式編排劇情，過程本身即很戲劇化[53]；缺乏悲劇視野，契劇的喜劇層面無法發揮作用[54]。鄧欽科也曾表示，本劇之別開新面在於其清楚、簡單、有聲有色的戲劇性[55]。布隆胥韋更進一步指出《櫻桃園》開創了一個新的戲劇世界，角色較不真實，例如會變魔術、不知自己來自何方的家庭教師夏洛特（Charlotta）即為一創造出來的戲劇化人物[56]，其他角色也不乏古怪色彩[57]。面對深具原創性的《櫻桃園》，如何以新鮮手法表演又不譁眾取寵，誠為一大難題。

猶如《三姊妹》，《櫻桃園》探討時代移轉的大主題，布隆胥韋於1992年排練本戲，當時柏林圍牆方才倒塌不久，國際上冷戰結束，時代翻開新頁，本劇時代變遷的主題更見切題。在同時，對表演團隊而言，《櫻桃園》也意味著向童年告別，但不帶懷舊感傷色彩。櫻桃園最後雖然遭拍賣，眾人卻似乎如釋重負，因為如此，他們方可望擺脫糾纏不清的過往，積極迎向未來；這點有別於一般所見悲情泛濫的第四幕。再者，這次演出的多數演員和

52　維德志也曾如此提議，同上註，只不過，他執導的《海鷗》仍然是齣悲劇。

53　Stein, *op. cit.*, pp. 47-48.

54　*Ibid.*, pp. 48-49. 有關史氏有無誤解契劇的公案，Jovan Hristic閱讀史氏的導演札記結論道：史氏其實瞭解契訶夫的劇本奠基於曖昧（ambiguities）之上，只不過，他選擇了某種方法（即寫實主義）加以強調，今日的導演則選擇了其他方式，見其" 'Thinking with Chekhov': The Evidence of Stanislavsky's Notebooks", *New Theatre Quarterly*, vol. XI, no. 42, May 1995, p. 183。

55　1903年10月18拍給契訶夫的電報，告知初讀印象，見*La cerisaie, op. cit.*, p. 156。

56　*Petites portes, grands paysages, op. cit.*, pp. 185-86.

57　例如把藥當糖吃的皮希克、隨時在腦中打撞球的加耶夫、笨手笨腳的艾皮霍多夫等。

導演一樣年輕，也導向了「向童年告別」的表演主題。

「櫻桃園，是孩提所在，沒有遺失，沒有懊悔，但是從未離開過。沒有任何懷舊情懷」，布隆胥韋說：「這個地方流傳著凡人總是會被死亡放過的故事。這是一個為小孩演戲的兒童劇場。這是一個演員想要當巨人的夢」[58]。女主角安德列耶芙娜（Andreevna）失去獨子後逃離了櫻桃園，沉浸在一段戀情之中；從弗洛依德的觀點看，是未做「哀悼的工作」（Trauerarbeit）[59]，因此無法真正擺脫創傷，進而成長。她返回家園之後，「哀悼的工作」波湧而至，從見到兒子的家庭教師特羅非莫夫（Trofimov）開始，到最後莊園被拍賣，她再度經歷被剝奪的痛苦，再度克服死亡的威脅[60]。再從表演層面來看，演員並未畫老妝飾演比他們年長的角色，他們其實暴露「我們在演戲」的面向；演出乍看確實有點像是「兒童」劇場，類似畢業製作，正巧暴露角色的不成熟。

凸顯《櫻桃園》的戲劇性、揮別童年成為演出的兩大主軸。戲開演時，紅色大幕仍垂下，從觀眾視角看，舞台左前方有個小男生睡在地上[61]。女僕杜妮雅莎（Douniacha）持燭上場吵醒了羅帕金（Lopakhine），男僕艾皮霍多夫（Epikhodov）捧著一束櫻桃花跪下獻給杜妮雅莎，這一切都在幕前進行。接著安德列耶芙娜一行人上場，他們全著黑斗篷。這時紅幕才拉開，露出一間架高三個台階的小房間，這是男女主人兒時的居處，前有紙拉門，地板為木頭鋪面，緩緩向後抬高。拉門可分別從上、下、左、右四個方向調整其開口大小，作用有如照相機的鏡頭，精準地為每一迷你情境對焦，形成不

58　*Petites portes, grands paysages*, *op. cit.*, p. 72.

59　意指失去心愛對象之後，逐漸超脫悲情的心理過程，Jean Laplanche & J.-B. Pontalis, *Vocabulaire de la psychanalyse* (Paris, PUF, 1967), p. 504。

60　*Petites portes, grands paysages*, *op. cit.*, pp. 188-89.

61　"Le rideau rouge", *op. cit.*。本劇譯者莫梵指出全劇子題動機多，從一個滑動到另一個，動作時而費解，劇情沒有真正的進展，角色塑造跳脫傳統，常道出令人不解的台詞……，劇情遂只能以夢解，見Morvan, "Autour de *La cerisaie*", *La cerisaie*, *op. cit.*, pp. 199-200。

同觀感。

　　兒童房貌似和室，與最前台的走道，一同架構演出的基本空間。第三幕小房間門口兩側的紅幕一拉上，地板往後升得更高，順勢化為舞會上的小舞台。到了第三幕尾聲，小舞台更大幅度橫裂成三大塊（意指櫻桃花園）。由此可見，舞台設計直指戲劇化的空間。和室可能來自櫻花／櫻桃花的連帶想像，二者遠看的確神似，不過演出本身並未強調和風。

　　與其安排一群角色來來往往，彼此交接對談，看來很真實，布隆胥韋則讓沒有詞的演員逕行下台，以免分散觀眾的注意力[62]。史坦觀察到，本劇的角色重逢、相聚、戀愛，卻沒有遠景，行事有如人生的觀光客，只是路過；齊聚一堂不過是個假象，四散方為事實[63]。由於有詞的人才上台，對白的馬賽克結構一目瞭然，有助觀眾掌握劇本組織。

　　第二幕在郊外，契訶夫原劇從安妮雅（Ania）對特羅非莫夫提及赴姑媽家要錢一事開場，接著僕人上場，兩人方才走開，而後，開始僕人的戲（史氏版本的開場）。契訶夫的原始開場接續第一幕結尾，特羅非莫夫對睡著的安妮雅說出最後一句台詞：「我美麗的太陽！我的春天！」，預先鋪排兩人後續的交往，其實較合邏輯。僕人上場後，在小房間的門緣一字排開，或坐或立。為了追求杜妮雅莎，艾皮霍多夫雖然掏出手槍做勢瞄準情敵亞沙（Iacha），不過，三人卻都有點半調子，漫不經心，談情說愛顯然無法排解他們的百般無聊。

　　主人到了之後，紙門全部拉開，觀眾這才驚訝地發覺，小房間的地板上橫列三排共挖了七個洞，除安德列耶芙娜一身黑，獨自立於前台陷入回憶的深淵之外，其他人全都陷入洞中，只有羅帕金一人曾想到要跳出洞外。下半身陷入洞中，暴露了角色受困於現實，他們只能老調重彈，無法有所作為。

62　拉薩爾2004年在「奧得翁劇院」的演出也遵循此一原則。

63　Stein, *op. cit.*, pp. 31-32.

圖1　第二幕在曠野，第一排瓦萊雅，第二排左起加耶夫、斷弦提琴聲、羅帕金，
　　　第三排特羅非莫夫和安妮雅。　　　　　　　　　　　　　　　　(E. Carecchio)

更何況演員直視前方說話，看起來更像各說各話，他們其實是被自己所困。
這一點演出深受貝克特影響[64]，借用了《終局》的意象。

　　第三幕為舞會，樂聲焦慮、不安，反射安德列耶芙娜的心情。她穿了一
襲酒紅色削肩禮服，右手猛搖一把綠扇，不停地在前台走來走去。小房間的
前方兩側可見紅幕垂下，這時看起來就像是一個小舞台，兩名樂師（一小提
琴，一大提琴）坐在深處，夏洛特在前方變魔術。結束後，紅幕拉上，樂聲
仍舊未歇，營造舞會仍在進行的感覺。直到羅帕金回來，小房間前的紅幕才
再度拉開，此時全空，樂師消失，背景垂下黑幕。羅帕金獨自站在空台上，

64　"*La cerisaie* et les défies de la mise en scène", *op. cit.*, p. 133。史坦也指出，本劇第二幕
　　重覆第一幕的情節與感知，差別只在於室內或室外；到了第二幕，失去意義的對話交
　　纏在一起，淪為宇宙現象的背景。他因此結論道：沒有契訶夫，就沒有貝克特，Stein,
　　op. cit., pp. 43-44。

宣布是自己買下了櫻桃園，此時，最前台的地板上瞬間出現了一列用燈光打出的五個小亮塊，象徵一個新時代已然來臨。

更戲劇化的場面是，羅帕金忘形地要求音樂繼續演奏，他立在小舞台（原小房間）之前，雙手拉住兩道綁在其前方的粗索，如同牛拉犁似地賣力拉行，小舞台因而橫裂成前後三長塊，羅帕金得意洋洋地表示將把櫻桃樹砍掉，改建成小別墅出租。因此，分裂成三進的舞台，意指農奴出身的他賣力打拚而得的櫻桃園，表演意象鮮明有力。

第四幕眾人離去，延續前幕三進的舞台結構，黑幕升起，後景牆上用燈光打出五排的方格燈影，一件白色風衣和一頂帽子（羅帕金的）掛在上面，最前台與三進的高台隔開，上面堆著行李。演員忙進忙出，行走於高台間。最後，所有角色再度披上黑大衣站在最前方的高台上，高興地向皮希克（Pichtchik）揮手告別。老兄妹單獨留下後，安德列耶芙娜方才流下眼淚，不過隨即破涕為笑，迎接新生。與前三幕相較，此幕舞台空間無框，強調開放的格局，凸出象徵層面：「全俄羅斯是我們的櫻桃園」[65]。

《櫻桃園》演出最棘手之處，恐怕是如何解決無所不在，但似乎又隔著一層、無法直接觸及的大花園。史催樂有感而發地表示：櫻桃園或許承載了太多意義，很難同時在詩意、象徵與造型三層面達到圓滿的境界，退而求其次，「詩意的」寫實主義是常用的手段[66]。他的演出妙用由舞台上空垂下飄浮不定的白紗幕，櫻桃園幻化成波動難止的欲望，誠為神來之筆。

布隆胥韋另行發展。櫻桃花首先由艾皮霍多夫捧上場，啟幕他將之獻給杜妮雅莎，帶出櫻桃園的主題，並與愛情子題連結。第一幕，安德列耶芙娜和加耶夫（Gaev）回憶兒時繁花盛開，舞台燈光調暗，藍色光影投射在窗門上，光影綽約（但無任何花影），兩人激動不已，彷彿看見亡母在園中漫

65　*La cerisaie, op. cit.*, p. 62.

66　Strehler, *Un théâtre pour la vie* (Paris, Fayard, 1980), p. 310.

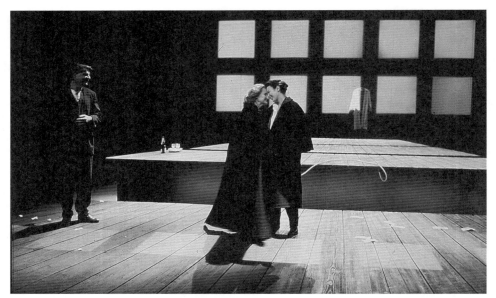

圖2 第四幕，左起加耶夫、安德列耶芙娜和安妮雅。 (E. Carecchio)

步。光影凸顯了兩兄妹的櫻桃園夢。到了第四幕，艾皮霍多夫抬著數枝櫻桃花枝緩緩橫越舞台後放在高台邊上，觀眾目睹已然砍下的花枝，更能感受到即將掩至的劇變。

導演更進一步呈現安妮雅和櫻桃花結為一體。第三幕，大家正焦急地等待櫻桃園拍賣的結果，安妮雅先是背後紮著櫻桃花枝，由夏洛特變出來（從小房間的地洞中冒出身來）。而後，羅帕金宣布將砍掉櫻桃樹，安妮雅背後再度紮著櫻桃花枝上場，擁抱哭泣的母親。如此處理，帶出了人與物的共生關係。在劇中，原是母親完全認同櫻桃花（「沒有櫻桃園，我不瞭解自己的人生」[67]），不過花樣年華的安妮雅青春、美麗、燦爛，才真的像是盛開的鮮花，櫻桃花喚起了青春／歲月的聯想。事實上，安妮雅不過是對母親複述

67 *La cerisaie, op. cit.*, p. 74.

特羅非莫夫的（空）話，其能否實現尚待驗證[68]。

　　櫻桃園之外，另一出人意表的詮釋是老僕人費爾斯（Firs），由演員操縱依自身面貌訂做的淨琉璃偶。劇終，演員將人偶放在台上，愛憐地說道：「你沒有力氣了，可憐的老傢伙，你什麼都沒有了……沒用的東西，走吧！」[69]，說完離去。人偶暗示這個角色已老邁到荒謬又帶點童趣，呼應「孩提」的表演主題。

　　布隆胥韋的舞台設計跳脫一般寫實或象徵之爭，更走出了契劇著名的「氛圍」論[70]。從啟幕的孩童房，接著化成困住角色的地面，具體暴露他們所陷入的困境，再變成舞會上的小戲台、三進的莊園結構，最後整個舞台空間打開，黑幕消失，全部轉化為櫻桃園地，這個具高度象徵意義的花園被特羅非莫夫放大指涉全俄國，導演掌握了劇本真正的主角──「櫻桃園」，全場表演可說緊扣劇名發展。

　　需要說明的是，劇團名為「戲劇－機器」，不過演出並非仰賴複雜的表演機械，而是活用舞台本身的裝置，彰顯演出不同於讀劇的動態、立體和能量。這種作法凸顯了表演空間的物質性，這是1990年代新起世代導演的趨勢，他們致力於展現表演空間和演員的軀體如何和劇本互動[71]。

　　一如乃師維德志，這個時期的布隆胥韋常說劇場中沒有什麼是自然

68　將櫻桃花枝揹在身上，安妮雅自覺的自由，到頭來可能也只是一場空，Georges Banu, *Notre théâtre, La Cerisaie: Cahier de spectateur* (Arles, Actes Sud, 1999), p. 124。

69　*La cerisaie, op. cit.*, p. 107.

70　史氏分析道：「契劇的魅力隱藏在停頓之際、演員的眼神、他們深情的幅射，在同時，舞台上的一切變成活生生；靜物、聲音、布景、演員創造的角色，劇本的氛圍因而活了起來」，見其 *Ma vie dans l'art, op. cit.*, p. 280。誠如Arnold Aronson所言，一提到大多數的西方劇作，角色、主題以及感情的記憶與印象即刻浮上心頭，提到契訶夫，則是「一幕布景，一種環境」先於其他，可見契式氛圍無比重要，見其 "Design for Chekhov", *Chekhov on the British Stage*, ed. P. Miles (Cambridge University Press, 1993), p. 194。

71　參閱本書第一章第3節。

的[72]，不輕信心理派的演技[73]。除主演老姊弟的演員稍年長之外，其他演員均為剛出道的年輕人[74]。只有主演安德列耶芙娜的女主角（Flore Lefebvre des Noëttes）較有心理深度，笑中帶淚，將陷入苦戀的母親演得動人卻不濫情，果然人如其俄語名Lioubov之原義「愛情」。 其他演員均只表現角色的單一面相，如動作老是慢半拍的艾皮霍多夫，愛啃小黃瓜、板著撲克臉的夏洛特，自覺多愁善感的杜妮雅莎，斜著眼看人、玩興甚濃的加耶夫，老到變成傀儡的費爾斯等，無不引起觀眾失笑。演員說話似乎脫口而出，對白衝動、直覺的層面曝光，語言透露不自覺的矛盾，契劇的幽默即源自於此[75]。

　　這齣清新的《櫻桃園》強調拋下過去、擁抱未來，或許有點過於樂觀，然而導演不落俗套的思維以及高度掌握所有素材的功力[76]，不獨帶給契劇嶄新的生命，且令人對剛出道的導演期待甚深。布隆胥韋曾指出在《櫻桃園》中，我們具體感受到契訶夫站在每一句台詞之後[77]，有如一個掌控全局的導演，這次演出也使人感覺到每一句台詞在台上都是有道理的[78]，故能使劇評

72　"La substantifique moëlle", *op. cit.*

73　有關契劇角色應如何扮演，史坦表示，契訶夫憎惡情感的表現像演戲般單一、肯定、濃烈，如此表現太過明確，情感易慢慢質變為一種謊言。對契訶夫而言，感情為一種複雜、多面相的不穩定情緒，例如憂傷打從心底而來，卻同時想要開懷大笑，Stein, *op. cit.*, p. 50。

74　燈光設計Marion Hewlett，服裝設計Jocelyne Lucas，演員：Ania（Alexandra Scicluna），Charlotta（Anastassia Politi），Douniacha（Chantal Lavallée），Epikhodov（Louis-Guy Paquette），Firs（Jean-Marc Eder），Gaev（Pierre-Alain Chapuis），Iacha（Léon Napias），Lioubov（Flore Lefebvre des Noëttes），Lopakhine（Olivier Cruveiller），Simeonov-Pichtchik（Yedwart Ingey），Trofimov（Claude Duparfait），Varia（Angès Sourdillon）。

75　Picon-Vallin, *op. cit.*, p. 233.

76　見緒論注釋9。

77　*Petites portes, grands paysages*, *op. cit.*, p. 72.

78　演員吉哈（Philippe Girard）比較他參與皮和布隆胥韋演出的經驗，特別提到後者導戲的理性特質，見Nada Strancar, Philippe Girard, Matthieu Dessertine, "Le jeu du comédien d'Antoine Vitez à Olivier Py: Technique, autonomie, liberté", entretien réalisé par Ch. Biet, *Théâtre/Public: Carte blanche à Olivier Py*, no. 213, juillet-septembre 2014, p. 22。

家大感驚喜。布隆胥韋也沒讓他們失望，在後續製作中，證明自己的確有能力深入解析契劇。

4 在虛無中幻想小說化的人生

　　相隔九年，布隆胥韋執導的《海鷗》已遠離「戲劇－機器」的出道時期，多了人生體驗，他變得更成熟。這齣《海鷗》仍頗令人驚訝，原因之一是選用了此戲首演失敗的原始劇本（1895），而非通用的「莫斯科藝術劇院」版（1896），兩個版本存在不少看似無傷大雅的差異，表演觀感卻大不相同。再者，這次演出提出了一個全新視角，舞台上甚至未出現熟悉的湖景或庭園。

　　先就譯文而言，《海鷗》為契訶夫首部成熟作品，原作中有許多重複，未必是他不經心或編劇經驗不足所致。例如最顯著者，特雷普勒夫（Treplev）寫的短劇其實出現了三次而非兩次，除了在頭尾兩幕戲之外，還有一次是在第二幕，妮娜無趣地向熱切的瑪莎（Macha）再複述一次，妮娜變心已有跡可循，現下的特雷普勒夫已失去魅力。還有下文將論及索因（Sorine）出現在終場男女主角重逢的現場也有其作用。選用契訶夫的原作，由於未經刪減，台詞較能擺脫潛台詞的暗示作用[79]。

　　布隆胥韋在演出節目單上開門見山地表示，本劇講的其實就是「戲劇」[80]。劇中人不是演員、劇作家就是戲迷，所有角色幾乎都曾表示過對藝

79　David Whitton原是論法朗松執導的《海鷗》而言，見其"Chekhov/Bond/Françon: *The Seagull* Interpreted by Alain Françon and Edward Bond", *Contemporary Theatre Review*, vol. 17, no. 2, 2007, p. 145。

80　《海鷗》不僅戲中有戲，且兩位女主角都是演員，男主角特雷普勒夫夢想成為劇作家，其他角色不時提及俄國當年戲劇圈的人物，劇中角色隨口引述流行的劇本。此外，與《海鷗》一起製作的《迷宮的頌揚》，主角Dédalle也是演員出身，劇中也有戲中戲。這些原因應也影響了布隆胥韋的解讀。從角色「表演」自己人生的觀點出發，David Allen視本劇為「戲劇」的隱喻，例如不快樂的瑪莎，同時也「表演」了自己的不快樂，見其*Performing Chekhov* (London, Routledge, 1999), p. 206。

術的看法。本劇以「海鷗」為題，第二幕大作家特里戈殷（Trigorine）眼見被特雷普勒夫射殺、獻給妮娜的海鷗而靈感大發，對後者敘述了一篇新小說的梗概：「在湖畔，從孩提時代，住著一個像你一樣的女孩；她喜歡湖，像海鷗一樣，她快樂、自由，就像一隻海鷗。可是，意外地，來了一個男人，他看到女孩，為了排遣時光，他毀了她，就像是這隻海鷗」[81]。劇本主題看似顯而易見，不過，誠如布隆胥韋所分析，妮娜既不快樂也不自由，她在劇末更否認自己是一隻海鷗；特雷普勒夫自毀的傾向還比傷害別人更嚴重，特里戈殷更非出於無聊而毀了妮娜的一生[82]。

　　這隻死鷗，恰如第二幕出現的斷弦怪聲，「垂死、悲哀的」[83]，布隆胥韋從畸形變體（anamorphose）的觀點解讀，他舉霍爾班（Hans Holbein）名畫《使節》（*Les ambassadeurs*, 1533）為例，畫中的大使很自信，根本沒留意地面上的頭蓋骨，死亡其實早已浮現[84]。劇中的女伶雅卡蒂娜（Arkadina）也一樣，她自承不去煩惱年老和死亡是她永保青春的秘訣，她的哥哥索因更斷然拒絕面對死亡。這也就難怪特雷普勒夫瀰漫死亡焦慮氣息的創作會遭到嘲諷、拒斥，只有看破生死的醫生董恩（Dorn）懂得欣賞。

圖3　霍爾班名畫《使節》

81　*La mouette, op. cit.*, p. 74.
82　*Petites portes, grands paysages, op. cit.*, pp. 135-36.
83　*La cerisaie, op. cit.*, p. 58.
84　*Petites portes, grands paysages, op. cit.*, pp. 136-37.

　　《海鷗》全劇其實瀰漫死亡的陰影[85]，為了逃避，所有角色均忙著尋找出路，對藝術、文學的追求變成將人生昇華的管道，可是，他們最大的問題還在於無法和現實接軌，對未來充滿幻想（fantasme），為自己的人生設想小說般的情節，進而成為主角。從啟幕的瑪莎為自己的人生著黑戴孝，實際主演自己設定的角色，劇中每個人物都有「自我劇情化」（"self-dramatisation"）的傾向[86]：妮娜夢想成為演員，特雷普勒夫夢想成為屠格涅夫，雅卡蒂娜自以為是大明星，特里戈殷尋找生命的第二春，索因想成為作家、擁有愛情，瑪莎夢想嫁給特雷普勒夫，波琳娜（Paulina）幻想醫生的愛，歲月卻倏忽已過，無人夢想成真。

　　從劇名來看，俄語「海鷗」tchaïka令俄語觀眾聯想動詞tchaïat，意思是「微弱地希冀」，這層指涉在翻譯上無法傳達。本劇劇名事實上意含「幻想、失望、（希冀）飛躍、幻滅，被轉向未來、期待非現實之事，或者是回首過去以等待可能的和解」[87]。前三幕，眾人成日空談（度假中），多段愛情故事走樣，變調，呼應了劇名「微弱的希冀」；《海鷗》的發展如同偏離了劇情的中心——愛情故事，劇情真正的中心或許正在於特雷普勒夫所企圖描繪的末日異象，這是人世最終的真相，一如浮現在霍爾班畫中的頭蓋骨變體[88]。這個觀點強調了戲中戲的重要（共出現了三次），它不再莫名其妙，也非寫實或象徵主義之辯（最常見的詮釋）[89]，它其實反射了劇中人的焦

85　特雷普勒夫於第三幕掛彩、揚言自殺，海鷗遭獵殺，妮娜的小孩早么，到了第四幕索因瀕死，特雷普勒夫最後自殺。

86　Peta Tait, *Performing Emotions: Gender, Bodies, Spaces, in Chekhov's Drama and Stanis-lavski's Theatre* (Aldershot, Hampshire, Ashgate, 2002), pp. 21-31.

87　Markowicz & Morvan, "Note des traducteurs", *La mouette, op. cit.*, pp. 14-15.

88　*Petites portes, grands paysages, op. cit.*, p. 251.

89　有關「海鷗」到底是否可視為全劇的象徵，如同櫻桃園或野鴨在其同名劇本的樞紐地位，歷來有許多爭執。在"Matter and Spirit in *The Seagull*"一文中，John Reid推翻「海鷗」具有「一個象徵所擁有的有機內聚力」，「不足以替該劇整體的動作提供一個涵蓋一切的象徵系統」，*Modern Drama*, vol. XLI, no. 4, Winter 1998, p. 609。

慮，更重要的是，串起了藝術（戲劇、文學）、愛情與人生三大主題。

　　觀眾因此見識了一齣與眾不同的《海鷗》。啟幕，映入眼簾為一個三面有牆的白色空間，上方留黑，正中央全為寬面樓梯所占。第一幕，「這個」，特雷普勒夫指著樓梯對索因說，「就是劇場」[90]。雅卡蒂娜刻意走上樓梯表演《哈姆雷特》，眾人鼓掌，戲劇化地轉化「階梯」為「劇場」。特雷普勒夫在前台搬演自作，其他角色坐在台階上看戲，與現場觀眾的角度相對，台上觀眾彷彿是台下觀眾的反影。妮娜站在舞台前方左側旁的鋼琴演戲，舞台燈光調暗，夜藍色的湖光水波投射在大階梯上，形成月下波光瀲灩的迷幻效果。但戲一被打斷，隨即恢復原來的光線，湖光消失。

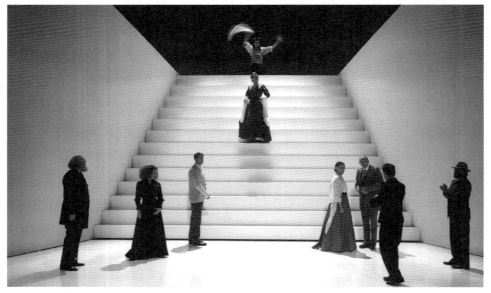

圖4　《海鷗》第一幕，雅卡蒂娜走上樓梯演《哈姆雷特》中的王后，前景背台的特雷普勒夫回應哈姆雷特的台詞；其他角色左起為索因、瑪莎、特里戈殷、波琳娜、管家和醫生，立於最上方者為小廝亞柯夫。　　　　　　　(E. Carecchio)

90　*La mouette, op. cit.*, p. 23.

　　導演的用意很清楚：舞台上的階梯象徵劇場，現場演出近似自我反射與反省，激發觀眾自問為何前來看戲？為何今日仍在上演《海鷗》？有什麼意義？作用何在[91]？這是演出的後設立場[92]。

　　第二幕，正午時分在莊園中的槌球場。布隆胥韋斜置兩片白色高牆，沒有相交，後景洞開，留黑，對照明亮異常的前景，看來很突兀。最前景有五張椅子一字排開面對觀眾，陽光熾熱，劇中人慵懶地在曬太陽。幕啟後，第一句台詞停了好一陣子後才道出；眾人百無聊賴，一如雅卡蒂娜所言：「喔！還有比我們鄉下親愛的無聊更無聊的事嗎！大熱天，安安靜靜，沒人動一下，大家高談闊論……」[93]。演員在一個空蕩的空間（沒有槌球）直視前方說話，看來更加無所事事。留黑的開放背景，對照明亮的陽光前景，顯得詭異，似乎是角色不願面對的陰影。第一幕暗黑的舞台上空也有異曲同工之妙[94]。

　　第三幕原應發生在莊園內的餐廳。在這次演出中，則是在一個挑高、空曠的房間內，上空再度留黑，只有幾件行李放在地上，牆面全素。整個室內空洞洞，看來很不真實。從中間大門望出，可看見上一幕留下的數把椅子，由此可推論第二和第三幕的室外與室內關係。陽光透過門上的百葉簾滲入房間，在地板上映下窗影。角色在此搬演激烈的戀母情結和離別戲碼[95]，特雷普勒夫激動到必須跑到門外透氣才能避免和母親大打出手，雅卡蒂娜則絕望到必須跪在情夫面前挽留他，後者的風衣被脫下一半，兩場戲都處理得很激情。

91　*Petites portes, grands paysages, op. cit.*, p. 249.
92　巴黎版的演出僅點到為止。一年前在史特拉斯堡的演出，則多次強調這個戲劇化的觀點，參閱注釋95。
93　*La mouette, op. cit.*, p. 59.
94　首幕開場時為黃昏，之後才進入黑夜；演出若有寫實考量，舞台上空不會一開始即見黑。
95　在史特拉斯堡彩排的場次中，第三幕的舞台設計由於視框上懸掛大紅幕，左右兩側的紅幕還在中央打了個大蝴蝶結收攏，兩側牆面塗黑，後牆為白色，顏色對比十分搶眼，看來更像是個舞台。在正式演出中，紅幕已被移走，「戲劇」主題被淡化。

圖5 第三幕在餐廳，雅卡蒂娜躺在特里戈殷面前擋住他離去。　(E. Carecchio)

　　第四幕發生在兩年後，索因病危，雅卡蒂娜和特里戈殷回來探望，舞台空間與第三幕同，只是多了桌椅，三面高牆仍保持素淨，特雷普勒夫的書房兼作索因的臥室用，後又變成客廳。溫暖的珞黃色燈光襯托出冬夜的氛圍，與上一幕的夏日風情全然不同。一張大桌子被搬到中央當牌桌用，特雷普勒夫被迫走出房間尋求寧靜。

　　這幕戲的高潮為妮娜意外來訪，此時後牆升起，露出站在第一幕樓梯上的她，籠罩在室外夜藍色的光線中。她走下來，步入室內，情緒激動、緊張。她激昂地重演起當年的劇本，坐在輪椅上睡著的索因此刻卻突然站起來，像是夢遊般往前走了幾步，妮娜卻沒發覺，仍沉浸在昔日的表演中，氣氛詭譎。索因的夢遊，折射出瀰漫於戲中戲奇詭的末日感，契訶夫原來的構想確有作用。等到男主角自殺的槍聲響起，寶藍色的湖光波瀾再度投射在背景的白色樓面上，前台燈光幾近全暗，結束了演出。這最後的抽象湖景畫龍

點睛，點出了演出的主軸，這是個劇場（由樓梯示意）／湖邊的故事，終場徒留湖光搖曳。

　　上述每一幕的表演空間均只具寫實劇的雛形，第一幕（論及戲劇）更採後設處理，為全戲定調：這裡是劇場，演員正在演戲。不僅如此，每幕戲的舞台設計均留下破綻，不是上空就是背景留黑，場景看來像是未完成。再加上場上空蕩蕩的，特別是第三幕的室內景更是空到不合常情，其他幕也只用到必要的家具，無任何家居裝飾。演員被迫在「空」間中說話，無事可做[96]，更顯其台詞之空洞，言不及義，或回憶、或懊悔、或幻想，就是無法活在當下。角色說話更多時候是為了避免表態[97]。前三幕台上並沒有發生什麼大事，重大事件集中發生在第三至第四幕間（妮娜的人生波動）；第四幕結尾男主角自殺，這些動作都發生在舞台之外。如此的劇情結構更深化了角色只會「坐而言」的印象。

　　演員對詮釋的角色採取鮮明的立場並傾力表現，每個角色都有其可笑面，例如索因的固執、雅卡蒂娜的膚淺、管家的火爆脾氣（提到要借馬時）、小學教師的好辯、波琳娜的粗魯、瑪莎的鬱鬱寡歡。此外，由於契訶夫認定《海鷗》為一齣「喜劇」[98]，演員在角色起衝突時表現得更為偏執、不講道理，反倒引發了觀眾的笑聲。史氏念茲在茲的「複雜的內心活動」[99]並不在考慮之列，喜劇方能萌芽、綻放。

96　第四幕為例外，因場景有較多家具可讓波琳娜和瑪莎整理（幕啟時），不過劇中人打牌混時間，意外造訪的妮娜則重演老戲！

97　*Petites portes, grands paysages, op. cit.*, p. 248.

98　見契訶夫1895年10月21日寫給朋友A. S. Souvorine的信：「一齣喜劇，三個女角，六個男角，四幕戲，一處風景（湖景），有許多文學討論，動作很少，一公噸的愛情……」，*La mouette, op. cit.*, p. 204。另一方面，同年12月21日S. Smirnova-Sazonova讀完本劇後，在日記上寫道：「令人害怕的印象……好像一塊石頭壓在心上，再也無法呼吸。完全沒有光線的東西。讀完這樣一齣『喜劇』，感覺到迫切需要看到一件愉快的東西到愚蠢的地步」，*ibid.*, p. 205。

99　Stanislavski, *op. cit.*, p. 282.

雅卡蒂娜一角通常由劇場名伶主演，基本上氣質不俗，本戲由歐里
（Marie-Christine Orry）擔綱，她大膽暴露角色的自戀、膚淺與自私，說話
還略帶鄉音，看來的確像是專演「可憐又可笑」、俗不可耐的「輕歌舞喜
劇」演員[100]，演出顯然是採信男主角對母親不留情面的批評。名作家特里戈
殷的氣質也不夠，誠非風流倜儻的大文豪，而是恐懼靈感枯竭的暢銷作家；
他第二幕對妮娜的告白是真心的。妮娜一直對人生懷抱樂觀的憧憬，即使到
了第四幕亦然，她笑中帶淚，雙手不停互搓，人很焦慮卻又莫名的亢奮，始
終不敢失去鬥志，更令人動容。特雷普勒夫則從一個陷入戀愛的男生到創作
失敗、失戀、尋求母愛未果，導致最後絕望而自殺的男人，有較多的心理
轉折，他透露了角色的脆弱[101]。這幾位角色個個夢想成為大藝術家，事實非
然，可見契訶夫質疑藝術的救贖功能[102]。

跳脫窠臼的解讀，導演賦予《海鷗》全新的面貌，數段愛情故事在一個
空洞、留黑、只具現實線條的空間中搬演，看來有點奇怪，似乎有什麼東西
尚未到位。如此強調空洞，似乎是從英國劇作家邦德（Edward Bond）為法
朗松分析劇情得來的靈感。邦德指出，全戲圍繞著空白、虛無（vacuum）
打轉；空虛如同一隻住在湖底的海蛇，頭先冒出來，一節一節的身體隨之閃
出水面，看似不連貫，實則串成一直線[103]。貫穿全場的空虛可說是這次製作
的重點，角色活在不切實際的空間中，成日空談，以避免面對洞開的黑暗

100　*La mouette, op. cit.*, pp. 86-87.

101　燈光設計Marion Hewlett，服裝設計Thibault Vancraenenbroeck，演員：Arkadina
（Marie-Christine Orry）、Chamraïev（Jean-Marc Eder）、Dorn（Luc-Antoine Diquéro）、
Iakov（Clément Victor）、Macha（Claire Aveline）、Medvédenko（Jean-Baptiste
Verquin）、Nina （Maud Le Grévellec）、Paulina （Hélène Schwaller）、Sorine （Daniel
Znyk）、Treplev（Claude Duparfait）、Trigorine（Philippe Girard）。

102　"Programme de *La Mouette*", le Théâtre national de la Colline, 2002。如同劇評家Fabienne
Pascaud論及法朗松執導的《櫻桃園》所言：「契訶夫的角色既不悲劇，也不喜
劇，既不可怕也不撼動人心，他們只是平庸、尋常」，"Les froids de Tchekhov", *Le
télérama*, no. 2521, 6 mai 1998。

103　*Edward Bond letters*, vol. V, ed. I. Stuart (London, Routledge, 2001), p. 99.

（舞台之上或後方）。無法活在現實中，也難怪他們的愛情故事全都荒腔走板。布隆胥韋放大處理《海鷗》的戲劇化層面（特別是在第一幕），猶如導演宣言的展現，明白邀請觀眾思考新演出的意義，信心十足。

5　跨入21世紀的三姊妹

　　相隔五年推出的《三姊妹》，無論就劇本分析、場景設計以及演出各層面均更上一層樓。與《櫻桃園》或《海鷗》相較，本劇故事性強且複雜，角色多又涵蓋各年齡層，劇情橫跨近四年，社會背景費心建構，劇情有小說化的傾向，象徵意義較不明顯，導演詮釋的空間嚴格受到限制。

　　這齣完稿於1901年的劇本寫的正是俄國當年的社會，《三姊妹》有其歷史上的當代性，劇中主角深感時代正在更替，舊有的生活型態受到挑戰，社會必須改革才能迎頭趕上。這與剛從20世紀末邁入新世紀的法國社會氛圍很類似，當時經濟蕭條，社會動盪，人心惶惶，民心思變，改革的方向卻屢受質疑，舊有的生活模式仍讓人眷戀。2006年布隆胥韋排演此劇時正巧碰到總統將大選，《三姊妹》中再三談到的工作、人生困境、社會改革、迎接新時代來臨等議題，突然間呼應了現實社會的訴求[104]，新演出因此也深具時代意義。

　　演出一開幕即令人耳目一新，相對於一般常見的熟齡三姊妹[105]，布隆胥韋選擇了三位介於20至28歲之間的女演員，符合劇中設定的年齡層，直截了當地提醒觀眾，三位主角其實都很年輕。她們面對未來卻束手無策，無助復無力。困在現實環境中，看不見未來，三姊妹的心境和時下的年輕人很接近。只不過，她們屬於心懷人文理想的舊社會，雖然感到改變的需要卻無力起而行，只能坐視她們所看不起的弟媳娜塔莎（Natacha）一步一步掌控家

104　Bénédicte Cerutti, "*Les trois soeurs* de Anton Tchekhov: Bénédicte Cerutti (Olga) ", *Outre Scène*, no. 10, mai 2008, p. 95.

105　許多導演同史坦一般，認為契劇需要人生經驗豐富的演員方能勝任，Stein, *op. cit.*, p. 35。

業，對現實的無力感使她們受挫、焦慮[106]。

　　三姊妹是如此的沮喪、挫敗、抑鬱，直如法國心理學家艾倫柏格（Alain Ehrenberg）分析時下流行的心病：面對不斷要求自己要積極、主動、有計畫、具行動力、當自己主人的新時代，憂鬱症患者顯得被動、消極、看不到未來、無法行動，最後疲憊、憂鬱，連當自己都不可能[107]，這正是三姊妹的症狀。

　　根據艾倫柏格的分析，「個人性」在20世紀下半葉面臨「無限可能」和「無法掌握」的衝突[108]，生於19世紀末的三姊妹提早半個世紀經歷了相似的矛盾，終至於幾乎無路可出。更令人心驚的是，女主角之外，主要角色除了威爾盧林（Verchinine）以外也都是年輕人，契訶夫寫的正是年輕世代。三位女主角明明正值花樣年華，意志卻已消沉到無以復加，對未來的理想逐步窄縮，生命活力日漸枯竭，而她們甚至還未真正展開自己的人生！艾琳娜（Irina）在20歲命名宴會上說：「對我們，三姊妹，人生還不曾美好，人生把我們悶熄，像是野草一樣」[109]。這點呼應了當代西方年輕人面對茫茫前途之消沉，《三姊妹》與當代社會連上線，使劇情產生了說服力。

　　演出從啟幕即醒目地標出「時代變遷」這個契訶夫主題。第一幕發生在三姊妹家淺灰色調的客廳，三面高牆，中央只有一條長凳，室內挑高，更顯空蕩、冰冷。與此形成對比的是客廳左後方凹入的餐廳，木頭材質散發出溫馨感，布置走19世紀風格，家具齊全，陽光普照，牆上掛著父親的遺照，整個老餐廳美麗得彷若民俗博物館內展覽的老房間[110]，餐廳前甚至也有一條紅絨粗索圍住，清楚與客廳隔開成兩個世界。

106　*Petites portes, grands paysages, op. cit.*, pp. 166-67.

107　*La fatigue d'être soi: Dépression et société* (Paris, Odile Jacob, 2008), pp. 14-15.

108　*Ibid.*, p. 247.

109　Tchekhov, *Les trois soeurs*, trad. A. Markowicz et F. Morvan (Arles, Actes Sud, 1993), p. 36.

110　此即史坦所言導演契劇的危險之一，有如到民俗博物館一遊，Stein, *op. cit.*, p. 60。

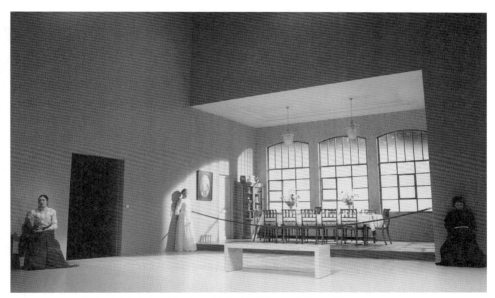

圖6　開場，坐在左側的大姊獨白，後為艾琳娜，右為瑪莎。　　　　　　(E. Carecchio)

　　所有角色全穿著19世紀末的服飾，只有安德雷（Andreï）穿著中性、低調的休閒服（白色T恤、卡其褲、球鞋），他的情人娜塔莎則大膽穿著搶眼的紅色及膝小洋裝赴宴，領先所有人走在時代尖端，引發了奧兒嘉（Olga）品味不佳的批評。第二幕開始，除了軍人，其他角色才開始換穿現代服裝，之後樣式愈來愈現代，直到終場，演員的穿著已無異於台下觀眾。

　　第一幕中，另一透露「時代變遷」主題的表演細節為艾琳娜得到的禮物——陀螺。出人意料之外，這是一個俗麗的白鐵製品，形似第三世界傾銷的廉價品，鮮豔但刺眼。眾人停止用餐，注視飛轉的現代陀螺，似乎預示他們即將面臨難以掌控的未來，庸俗艷麗看來終將橫掃一切。

　　第二幕發生在兩年後一個下雪的晚上，原來餐廳的家具騰空，變成了玄關，餐桌被搬到前景客廳，右後倚牆處有架鋼琴。舞台設計展現出一體感，不再劃分為新舊兩個時代。啟幕，娜塔莎持燭走入只有窗外雪光映照的客

廳，觀眾誤以為時光倒回19世紀。緊接著，安德雷進場，順手打開天花板的日光燈，時空剎那間推進一個紀元，娜塔莎很自然地吹熄燭火。

　　上一幕在陽光燦爛的宴會上，眾人對即將轉變的未來懷抱憧憬，結婚（安德雷）與實際上班工作（艾琳娜）後，挫折紛至杳來。眾人圍坐長桌聊天、抒懷、休息、喝茶、玩牌、辯論、彈琴、唱歌跳舞，直至被娜塔莎制止。終場，好不容易才打發走求愛的薩里翁尼（Saliony），艾琳娜獨留在客廳裡，聽到屋外傳入方才演奏的輕快樂聲，在雪光中瘋狂起舞作結，讓人一窺她激烈起伏的心境。

　　第三幕發生在三年後一個起火的夜晚，幕啟時，聽到遠方消防車馳過的聲響，台上是奧兒嘉和艾琳娜的小臥室，灰撲撲的牆壁，兩張小床擺在左右兩邊，布置簡陋。兩姊妹不僅被迫遷入這個小房間，而且所有人皆可登門入室，侵入她們的私人領域，狹隘、擁擠、人來人往，她們在家裡的地位節節敗退。而且，她們的房門開在場中央，每位不速之客正面上場，造成的視覺衝擊更大。室外的火災呼應角色內在的浩劫，娜塔莎、老醫生、三姊妹以及安德雷各自有情緒崩潰的時刻。娜塔莎持燭再度走進這個有日光燈照明的房間東張西望，如此不合時空的巡視動作，使她想要掌控一切的慾望流露無遺。最後艾琳娜爬上奧兒嘉的小床，躲在她的懷抱中尋求慰藉，幕下。

　　第四幕的場景設計最使人吃驚。這幕戲發生在三姊妹家的院子，小鎮的駐軍即將開拔，但是舞台上不僅沒有屋外庭園的影子，甚至裡外混淆。最妙的是，前三幕的景仍保留在場上：前兩幕的餐廳／玄關空間騰空，置於後方中央偏右凹入的位置，裡面只保留了一架鋼琴，兩三個玩具丟在地上，看來像是客廳一角；第三幕，兩姊妹的小臥室位在舞台左後方，只保留兩張床和一張椅子。舞台前四分之三似乎意謂著庭院，地板漆成灰色，只有一張椅子，上面坐著讀報的老醫生，幕啟的鳥鳴聲效喚起觀眾對戶外空間的想像。

　　舞台設計看似突兀、不合邏輯，卻凸顯了三姊妹徘徊於新舊世界的衝

突、躊躇：一方面仍耽溺於舊世界的溫暖（木頭材質），蘊含文化氣息（鋼琴）的角落還保留在舞台最底端，另一方面，新的世界卻已來到（舞台前四分之三），灰撲撲的色澤、冷清清的光線，很難讓人樂觀得起來。

圖7　第四幕，左起庫力金（坐在小床邊）、推著嬰兒車走的安德雷、艾琳娜、圖仁巴赫（站在玄關）和老醫生。
(E. Carecchio)

　　更耐人尋味的是，這個三進的空間回顧了三姊妹的生命歷程。她們似乎不停地被時代從舞台底端一直往前推著走，最後甚至被推到最前方，身後的黑色大幕降下。她們彼此打氣面對新人生，臉上卻很漠然，而軍樂聲已然遠離。身著黑色套裝的大姊不停呢喃：「如果我們知道〔人生的意義〕！如果我們知道……」，老醫生哼著小曲，翻閱舊報紙說：「這不重要！不重要」。她們已無路可退，出路卻不知何在。她們站在舞台最前方，直接面對觀眾，衝擊力更大。第四幕的舞台設計有力凸顯了「時代變遷」的主題。

　　有趣的是，這個三進的空間也使得台詞產生了弦外之音。最顯眼的例子莫過於守在空床旁的庫力金（Koulyguine），他雖可若無其事地加入談話，不過沉默時，他的頭低垂、身體對著空床，看得出他在苦候瑪莎歸來，心下之意不言而喻。三姊妹則是無詞時落坐床上，面無表情，若有所思，如此詮釋，增加了前景劇情進行的張力。

　　一般詮釋第四幕的空間象徵意義，是三姊妹一家人被逐出老家，只能在屋外遊蕩，屋裡則由娜塔莎和情夫占據，兩人在裡面彈琴作樂。布隆胥韋則讓情夫上台，笑眯眯地看著娜塔莎彈〈少女的祈禱〉；真正的男主人安德雷雖西裝畢挺，卻只能聽從太太指示，推著嬰兒車在屋外繞圈子，面無表情，對比甚為諷刺。

　　《三姊妹》由於採戲劇和抒情兩種手法鋪排劇情，雙軌並進，是戲劇界公認最「契訶夫式」的劇本。劇作的魅力源於反覆再三的抒情孤獨告白[111]，這次演出並未詮釋得很浪漫、抒懷，而比較像是日常一再的抱怨、不斷的自我招供、反覆宣示的決心，如此反更能觸動現代觀眾的內心。

　　由於劇情詮釋拉近了時代距離，比起前一齣，本戲演技比較寫實。特別是三姊妹，身為小學校長的奧兒嘉超時工作，日日操勞至臉色漠然，只能靠抽菸紓壓，她冷眼旁觀家中的一切變化，不動聲色，實已身心疲憊、麻木到無力介入；感情出軌而恍了神的瑪莎經常喃喃吟詩，脾氣易失控，雖不到30歲，命運卻已註定，無法翻盤，只能吹吹口哨排遣鬱悶；原本天真的艾琳娜被日復一日、一成不變的工作壓得喘不過氣來，開始對生命失去耐性和熱情。三人的詮釋是如此貼近當代女性面對工作、婚姻和家庭的種種壓力與挫折，直至心力交瘁（第三幕），她們扮演的幾乎是當代角色。

　　其他如天真、有抱負的安德雷，婚後只能被人生拖著走，變得平庸、

111　Peter Szondi, *Théorie du drame moderne: 1880-1950*, trad. P. Pavis (Lausanne, L'Age d'Homme, 1983), p. 32.

失意、墮落，寂寞無人可訴；英挺的薩里翁尼眼裡只有艾琳娜一人，臉上陰晴不定，他動不動就掏出香水對著手噴灑，對其他人頗具威脅性；早生華髮的威爾盧林慈祥如父，給予瑪莎安全感；而自認為幸福的庫力金總是面帶笑容，反倒暴露其平庸；眼裡帶著愛意的圖仁巴赫（Touzenbach），動作有點溫吞，難怪激不起艾琳娜的愛情；老到變糊塗的老醫生甚至於失去了人性[112]。布隆胥韋有感而發地表示，契訶夫不批判他的角色，但也不是一個溫柔的人；他看穿了所有角色[113]。

　　唯一出人意表的詮釋是，娜塔莎一角由美麗的勒葛瑞芙蕾克（Maud Le Grévellec）擔綱，她向來是布隆胥韋作品的第一女主角。娜塔莎一般被詮釋為大剌剌、沒修養、自私自利的惡人，勒葛瑞芙蕾克則轉而強調這個角色與時並進的務實面，她有家庭、有孩子，是這個家中唯一管事的人，其他角色則還在人生的道路上徘徊。

　　這齣和當代社會接軌的《三姊妹》，保留了19世紀的部分背景，之後過渡到今日，逐步當代化，與契訶夫進行了跨時代的對話。當新舊時代交替、改革方向不明之際，當青年失業、乃至於失落成為西方當代社會的大哉問時，本次演出特別予人切中時弊之感。

6 尋找表演契訶夫的新語彙

　　生於1959年的拉卡斯卡德，大學主修法律，一邊在劇場學習。他以執

112　燈光設計Marion Hewlett，聲效設計Xavier Jacquot，演員：Andreï （Sharif Andoura），Anfissa （Hélène Schwaller），la Bonne （Bénédicte Loux），Feotik （Grégoire Tachnakian），Féraponte （Jean-Pierre Bagot），Irina（Cécile Coustillac），Koulyguine （Thierry Paret），Macha （Pauline Lorillard），Natacha （Maud Le Grévellec），Olga （Bénédicte Cerutti），l'Ordonnance （Olivier Aguilar），Protopopov （Vincent Rousselle），Saliony（Manuel Vallade），Tcheboutykine （Gilles David），Touzenbach （Antoine Mathieu），Verchinine （Laurent Manzoni）。

113　布隆胥韋因此認為用感傷的基調搬演契劇偏離了劇本，見《三姊妹》演出DVD收錄的首演「記者會」發言，*Les trois soeurs*, Paris/Strasbourg, Seppia/TNS, 2007。

導契訶夫的四齣名劇——《伊凡諾夫》（2000）、《海鷗》（2000）、《三姊妹的家庭圈》（2000）、《普拉托諾夫》（2002）——成名，前三齣戲演了超過150次，獲頒劇評公會的「最佳外省演出獎」。拉卡斯卡德擅長19世紀末的俄國劇目，如高爾基（Maxime Gorki）的《野蠻人》（*Les barbares*, 2006）和《避暑客》（*Les estivants*, 2010）也頗受歡迎。1997至2006年，他擔任「康城喜劇院」（la Comédie de Caen）的總監[114]，將這家位於諾曼第的「國家戲劇中心」轉型為重要劇場。可惜，在位的最後一年因製作《野蠻人》嚴重超支（聘用超過20位演員），巡迴演出的票房預估過於樂觀，以至於離職時負債，未得到文化部的諒解[115]，被取消了一年（2007）的製作經費補助，他等於是一年無法做戲，對一位藝術工作者而言懲罰甚重。

所幸，拉卡斯卡德的《野蠻人》巡迴東歐演出大受讚賞[116]，在他落難之際，紛紛對他招手，請他前往工作。他選擇前往立陶宛，和近年來備受國際矚目的新銳導演柯蘇諾瓦斯（Koršunovas）的劇團合作，排演了《萬尼亞舅舅》（2010），清新的演出使得立陶宛觀眾著迷。

班努單刀直入指出拉卡斯卡德獨到之處：他是以「藝術家」的態度面對契訶夫，導戲從詩學的觀點切入作品，而非分析劇本[117]。第一次看到拉卡斯卡德作品的人很難不為之驚豔，他用簡單的表演手段在近乎全空的台上營造詩情畫意，演員說詞從其脈動、節奏出發，透過充沛的能量推展到情緒的高點，富有感染力的音樂強化了劇情張力，群戲得到重視，次要角色必要時化

114　原是和好友Guy Alloucherie一起被提名，但後者很快即選擇自由。

115　從諾德（Stanislas Nordey）的劇場改革失敗後，文化部對各公立劇場的收支平衡列為首要任務，詳見第十章第2節。此外，拉卡斯卡德也曾批評文化部施政不力，加深了雙方的齟齬。

116　在保加利亞，他甚至被視為明星，Laurence Liban, "Le retour en force d'Eric Lacascade", *L'Express*, 9 mars 2010。

117　Banu,"Un Tchekhov des passions", *Tchekhov/Lacascade*, de Sophie Lucet (Montpellier, L'Entretemps, 2003), p. 9.

為動作一致的歌隊，翩翩起舞，增加了場面的感染力[118]。

　　令人驚豔的主因不在於簡潔美麗的舞台畫面，而是整體表演達到了形式化的高度，又不顯得突兀或僵硬，誠為現實生活高度提煉後的藝術作品。這在缺乏鮮明表演形式的西方話劇表演傳統頗為難能可貴。簡言之，拉卡斯卡德追求表演契訶夫的全新語彙與文法，他才會大言不慚地表示：「是我寫了《伊凡諾夫》」[119]，因為他常為了強化表演效果而更動原作場次，刪改台詞，最後演出往往距原作有一段距離。

　　精彩的演出來自於精確的譯文，這方面，拉卡斯卡德從不假手他人。為了《伊凡諾夫》演出，他的戲劇顧問培克托夫（Vladimir Pektov）帶他逐字逐句讀過俄文原作，他同時再參考四個法譯本，不斷推敲、琢磨，刪除劇本的過去印記和民俗色彩，找到仍能打動人心的今日語彙、語調和節奏[120]。視本劇為作者的自傳[121]，拉卡斯卡德深掘作品的根基，提煉其養分，融入自己的藝術視野中，最終呈現了一個觀眾記憶深處的契訶夫世界，從而引發內心的共鳴。

　　以《伊凡諾夫》（1999）[122]為例，全戲以夢幻的寶藍色為底，四幕戲只用到兩張長桌和數張椅子；換場景，基本上只是改變桌子的擺法：第一幕兩

118　變形的歌隊是當代歐陸舞台表演的一大特色，參閱*Alternatives théâtrales: Choralités*, nos. 76-77, janvier 2003。

119　Cité par Lucet, *op. cit.*, p. 105.

120　"Entretien Eric Lacascade", réalisé par Daniel Loayaza le 12 mai 1999, "Dossier de presse d'*Ivanov*", la Comédie de Caen, 2000 ; cf. Lacascade, "Laboratoire Tchekhov: Exploration de la matière humaine", propos recueillis par G. David, *Mouvement*, no. 11, janvier-mars 2001, p. 106.

121　Cf. Vladimir Pektov, "Cet Ivanov qui est en nous", "Dossier de presse d'*Ivanov*", *op. cit.*

122　舞台設計Patrick Demière & Eric Lacascade，服裝設計Antoinette Magny & Elsa Rio，燈光設計Pierre-Michel Marié & Thierry Sénéchal，音效設計Joël Migne，演員：Jérôme Bidaux （Lvov），Jean Boissery（Lébédev），Murielle Colvez（Babakina），Alain d'Haeyer（Ivanov），Frédérique Duchêne（Anna Pétrovna），Stéphane E. Jais（Chabelski），Norah Krief （Sacha），Eric Lacascade（Borkine），Daria Lippi（Kossykh），Arzela Prunennec（Zinaïda）。

張斜置（伊凡諾夫的家），第二幕合併排成一張長桌（生日宴會），第三幕長桌被移到背景空出前台，第四幕，長桌被移到最右側。心理寫實演技在功能化的舞台上無用武之地，台詞道出的力量比心理感覺更重要。演員全著現代服裝，線條俐落，如伊凡諾夫的妻子安娜（Anna）著黑色無袖及膝洋裝，年輕的莎夏（Sacha）則著橘紅色洋裝。開場播放的披頭四歌曲暗示演出的時空接近現代，19世紀的俄羅斯背景退位。

全場演出看似照本搬演，觀眾看到伊凡諾夫破產、債主上門討債、妻子久病、過世、情人投懷送抱，到最後逃婚、自殺的悲劇過程。事實上，故事線已經過裁剪，去蕪存菁，關鍵時刻加強處理。例如第二幕莎夏的生日晚宴，盛裝的客人在歡樂的音樂聲中，手上拿著蠟燭，跳著簡單舞步上場，長桌上已置有小煙火、鮮花助慶。音樂、舞蹈、鮮花、燭光、煙火將宴會的氣氛炒熱，表演像一支迷你舞作。莎夏在〈Holiday〉歌聲中寬衣解帶，伊凡諾夫從後抱住她。安娜進場，她的悲劇主題音樂——淒美的吉普賽舞曲——響起，她爬上長桌，直直往前走，音樂越播越大聲，最後蓋過〈Holiday〉。走到盡頭，她一回身，身體往後倒，伊凡諾夫跑上前即時接住。主角徘徊在兩個女人之間的猶豫、難捨，排演得很詩情。

第三幕，拉卡斯卡德更進一步以象徵手法處理安娜的喪禮和莎夏的婚禮，二者前後接著演出。在此之前，醫生才送了一束白花給安娜，她剛和伊凡諾夫口角而暴怒，將白花丟得滿地都是，四處踐踏，令人見了觸目驚心。此時，其他演員以「歌隊」形式再度上場，安娜背台，悲劇主題交響樂響起，悲愴的音樂暗示她的謝世，眾人一一與她告別，安娜消失在逐漸變暗的背景中，死亡被美化呈現。此時，舞台的另一端，莎夏著白色小禮服，捧著一束白花，尖叫一聲，笑著跑上場，原是來弔喪的「歌隊」，剎時間變成婚宴上的客人，他們興高采烈地起舞，音樂轟然作響，在歡騰的樂聲中，將準新娘抬上桌。

圖8　伊凡諾夫抱住安娜。　　　　　　　　　　　　　（Delahaye）

　　對照劇本，喪禮與婚宴其實都不見於原作，演出暗示兩種儀式的手法卻
不顯突兀，因為劇情早已沉浸在死亡和婚禮的氛圍裡，導演精妙嵌入形式的
節奏當中，因而強化了詩意的悲劇性氛圍。

　　追根究柢，拉卡斯卡德認為劇場是一種儀式，一種向上提升的藝術，而
非人生[123]，導戲常藉助音樂、舞蹈、繪畫以強化表演形式，使其超越人生的
寫真。一如懂畫的人可以單純從線條、結構去分析畫作，拉卡斯卡德從形式
去求突破[124]。因此在排演場上，他常提醒演員「走對角線」、「成一直線」
或「注意台上的平衡」，這些都屬於舞台構圖的問題[125]。

123　"Viser plus loin que la cible", entretien avec Eric Lacascade, réalisé par L. Six, *Outre Scène*,
　　　no. 5, mai 2005, p. 48.

124　"Laboratoire Tchekhov", *op. cit.*, p. 107.

125　Fabienne Darge, "Eric Lacascade, la diagonale de Tchekhov", *Le monde*, 17 février 2014.

更關鍵的是，深信語言屬於肉體範疇[126]，他排戲直接在場上進行，所有演員一起排練所有角色，因為場景設計極簡，演員必須用身體組織、活化舞台空間以創造一種氛圍，他們的動作和移位被視為「樂譜」處理。對拉卡斯卡德而言，角色比較是一種提議、想法，像是穿越身體的幽靈，而非當真有血肉之身。他遂要求演員和角色保持微妙的對話關係，不要化身為角色，而是「趨向」角色，這是一種「我尋找，找到，失落了，再找到，趨向」角色的關係，不停變動，而非「我找到了」的篤定信念，如此方能抓住角色的精妙[127]。其中，特別是台詞和身體的親密關係，身體為台詞的衝動所貫穿，彷彿說話的是身體，表現得最迷人。也因此，他會出乎意料之外的選擇學丑戲出身的演員（Alain d'Haeyer）主演伊凡諾夫也就不難理解了，他的表現得到讚賞。

上述導戲策略是否適用其他劇作？2006年，拉卡斯卡德受邀在「亞維儂劇展」的「榮譽中庭」上演高爾基的《野蠻人》是個有趣的例子。此戲採上述手法，只是更精緻、美麗，特別是模仿燭光色澤的燈光設計，重現了一個過去的優雅世界，如同讓人無限眷戀的老相片。音樂和舞蹈用得更多，每個演員幾乎都能歌善舞，有的還能演奏樂器，觀眾大感過癮。不過，看完之後卻若有所失，劇本到底是要說什麼呢？

高爾基寫的是兩名工程師跑到俄國內陸去鋪設鐵路的故事，他們告訴村民：「我們要為你們建一條美麗的鐵路，你們小資產階級、父權、落後的日子將被剷除」[128]。戲演到最後並非如此樂觀，從鐵路可能帶來的負面影響來看，自認為帶來文明的工程師反倒更為野蠻。到底誰才是野蠻人？高爾基

126 "Laboratoire Tchekhov", *op. cit.*, p. 107.

127 "Viser plus loin que la cible", *op. cit.*, pp. 48-49.

128 這是導演的改寫本，原文為：「對，我們要鋪一條新鐵路，你們的舊生活要被剷除」，*Les barbares*, trad. A. Markowicz, adap. E. Lacascade (Besançon, Les Solitaires Intempestifs, 2006), p. 52. 高爾基原作較不嚴謹，乍讀之下有點東一句、西一句，更接近真實的對話。

並未明言，他對19世紀末俄國社會的反省與批評不幸消失在歌舞音樂煙火中[129]。

　　演出從狄倫（Bob Dylan）的歌〈Tonight I'll Be Staying Here with You〉開場，一心想拉近觀眾和劇本的距離，之後卻如《世界報》所評，徘徊在搖滾樂和契訶夫之間[130]，難以自拔，可惜前者只是形式，一種氛圍，高爾基也絕非契訶夫。捨本逐末是這類演出的一大陷阱。不過劇評雖然不佳，觀眾卻很捧場，巡迴東歐國家演出更造成轟動，為的可能不是高爾基，而是精彩的表演、迷人的氣氛。

　　拉卡斯卡德演出成功的關鍵，在於強化一種特殊的氛圍，撩起觀眾的情感記憶，常使人看完後感慨不已，為此往往不惜更動原作骨架。對於契訶夫這類感性作家，或高爾基這類討論時代變遷的作品，先已有一個大時代的氛圍在，比較容易達陣，劇評稱讚演出從親密邁向史詩境界[131]，不無道理。若用在其他難以更動台詞的劇本上，因無法「去蕪存菁，簡化情節，精雕細琢」[132]──拉卡斯卡德導戲的三大原則，則難以大展身手，《海達‧蓋卜樂》（易卜生，由電影巨星Isabelle Huppert領銜）以及《偽君子》即為例證。不過，當他回到自己最熟悉的契訶夫，新作《萬尼亞舅舅》（2014）又再度得到了好評。

129　《野蠻人》寫於俄國血腥鎮暴的1905年（1月在聖彼得堡發生「血腥的星期日」），拉卡斯卡德表示劇本確實反映了當年許多政治與社會問題，不過劇情的主軸為愛情故事，旁及一群小人物艱苦的生活，於今看來，小人物的生存才是重點，見其"A propos des *Barbares*", entretien avec A. Berforini, décembre 2005, "Dossier pédagogique des *Barbares*", le Théâtre national de la Colline, 2006。拉卡斯卡德不是不知道高爾基絕非契訶夫，兩人的文風和關懷並不相同，不過演出並未突破這個關卡。

130　Brigitte Salino, "A Avignon, *Les barbares* de Gorki déçoivent", *Le monde*, 19 juillet 2006.

131　Jean-Pierre Léonardini, "Lacascade se mouille", *L'Humanité*, 8 juillet 2002.

132　"Entretien avec Eric Lacascade", réalisé par P. Notte, *Platonov*, éd. M. Ferry et Y. Steinmetz (Paris, C.N.D.P., 2005), p. 68.

　　五度搬演契訶夫的法朗松曾剖析道，契劇很難擺脫「『感傷－溫情－氣氛的』社交禮儀」（protocol "sentimentalo-compassionnel-atmosphérique"）[133]，布隆胥韋則破除營造情感氛圍的表演魔咒，演員從詮釋角色轉向觀照對白組織，這才是重點。當多數導演今日仍在某種契劇氛圍中流連打轉，或詩情畫意（Roger Planchon, *Le génie de la forêt*, 2005）[134]，或失落迷離（Dimiter Gotscheff，《伊凡諾夫》，2005）[135]，或冷漠淡然（拉弗東，《櫻桃園》，2003）[136]，或幻滅如夢（Julie Brochen，《櫻桃園》，2010）[137]，或荒謬突梯（法朗松，《櫻桃園》，2009）[138]，布隆胥韋轉而從設計表演空間以反映劇作結構，藉之發展出新的表演方式，作品因此產生新諦。而拉卡斯卡德則是從形式著手，另闢蹊徑，大量運用音樂舞蹈，表演側重身體動作與韻律感，走出了自己的創作路線。在契劇搬演頻繁到幾乎已令人疲乏的時代，他們兩人使契訶夫展現了與時並進的生命力。

133　Picon-Vallin, *op. cit.*, p. 236.
134　Le Théâtre National Populaire de Villeurbanne, Studio 24—Compagnie Roger Planchon製作。
135　Volksbühne am Rosa-Luxemburg-Platz, Berlin製作。
136　L'Odéon-Théâtre de l'Europe製作。
137　Le Théâtre national de Strasbourg製作。
138　Le Théâtre national de la Colline製作。

第四章 發揚「語言的劇場」：
史坦尼斯拉・諾德

> 「劇場是人民前往聆聽自己語言的所在。」
>
> —— Antoine Vitez[1]

> 「對我而言，每齣戲的演出就像是書寫結構的研究、一個思維的建構，探究台詞在劇場舞台上具現的可能方法。」
>
> —— Stanislas Nordey[2]

　　諾德（Stanislas Nordey, 1966-）出身戲劇世家，父親為電影導演莫奇（Jean-Pierre Mocky），母親薇蘿妮克・諾德（Véronique Nordey）是位演員，也是他的啟蒙老師。諾德畢業於巴黎「國立高等戲劇藝術學院」（le Conservatoire national supérieur d'art dramatique），處女作是21歲執導的馬里沃（Marivaux）之《爭執》（*La dispute*）。翌年，諾德結合母親組成劇團，網羅了數位日後和他一起奮鬥的演員，其中瓦樂麗・朗（Valérie Lang, 1966-2013）成為他的伴侶。諾德的創團作就是《爭執》，1988年在「外亞維儂劇展」推出，新鮮、俏皮、來勁，場場爆滿。這齣洋溢青春活力的《爭執》變成他的招牌作品。

　　真正奠立諾德在法國劇場地位的則是四齣帕索里尼（Pasolini）劇作

1　*Le théâtre des idées*, éd. D. Sallenave et G. Banu (Paris, Gallimard, 1991), p. 294.

2　& Valérie Lang, *Passions civiles*, entretiens avec Y. Ciret & F. Laroze (Vénissieux, Lyon, La passe du vent, 2000), p. 123.

演出——《風格動物》（*Bêtes de style*, 1991）、《卡爾德隆》（*Calderon*, 1993）、《皮拉德》（*Pylade*, 1994）和《豬圈》（*Porcherie*, 1999），他從中發展出標榜劇文書寫的「正面表演」（jeu frontal），終極目標在於使觀眾目睹對白之書寫——而非劇情——重現於台上。

　　第一齣戲《風格動物》是諾德無意間在書店中翻到的作品，雖然讀不透，他卻瘋狂著迷，來不及讀完就申請「高等戲劇藝術學院」的畢業呈現，雖獲得通過，所有老師卻都勸他放棄這個費解的（hermétique）劇本。諾德完全不為所動，堅持到底，不厭其煩地為演員解析對白，再三朗讀，最後在空台上讓所有演員從頭到尾面對觀眾道出台詞，誠懇又有力，劇本感人的力量完全展現出來，造成轟動。諾德此後導戲可說全在這個基礎上發展。

　　1998年，諾德和瓦樂麗・朗獲選主管巴黎北郊的「傑哈－菲利普劇院」（le Théâtre de Gérard-Philipe），兩人大刀闊斧地改革公立劇場的經營制度，不幸以財務失敗收場。諾德自此遠離劇場行政，任教於「布列塔尼國家劇院劇校」（l'Ecole du Théâtre national de Bretagne），並成為該劇院的駐院導演。於今回顧，諾德和朗的改革計畫在不同程度上已具現在其他劇場中[3]，當年的努力沒有白費。離開行政14年，諾德於2014年6月總算答應回到劇場管理工作，出任「史特拉斯堡國家劇院」總監，料必將有一番作為。

　　諾德可說是最支持當代劇創的新世代導演。他執導的古典劇目佔作品總量不到十分之一，其他全是當代作品。他特別欣賞那些抗拒演出的劇本，其艱難常使他廢寢忘食，這些他稱之為爆炸型的「災難性」劇作，其劇情、形式和演出均遭到暗中破壞，故事費解卻飽含張力，結局懸而未決，作品旨趣反潮流、違背常理但散發高能量[4]，法國的費雪（Roland Fichet）、梅居友（Fabrice Melquiot）、米尼亞納（Philippe Minyana）、高

3　詳見第十章第2與第3節。

4　Frédéric Vossier, *Stanislas Nordey, locataire de la parole* (Besançon, Les Solitaires Intempestifs, 2013), pp. 398-99.

比利（Didier-Georges Gabily）、貝雷（Christophe Pellet）、拉高斯（Jean-Luc Lagarce）、戈爾德思（Bernard-Marie Koltès）；德國的里希特（Falk Richter）、希林（Anja Hilling）、卡葛（Manfred Karge）；奧地利的許瓦布（Werner Schwab）和漢得克（Peter Handke）；英國的昆普（Martin Crimp）、瑞典的達斯托木（Magnus Dahlström）、荷蘭的邦特（Adde Bount）、義大利的帕拉維迪諾（Fausto Paravidino）、原籍黎巴嫩的穆阿瓦（Wajdi Mouawad）都屬於這類作家。在現代經典劇目方面，諾德導了德國的謬勒（Heiner Müller）、波蘭的威斯品昂斯基（Stanisław Wyspiański）、奧地利的霍夫曼斯塔爾（Hugo von Hofmannsthal）、法國的卡謬（Albert Camus）與惹內（Jean Genet）、義大利的皮藍德婁（Pirandello）等。

　　諾德的導演成就備受肯定，2010年卡謬的《正義之士》（Les justes），由電影明星琵雅（Emmanuelle Béart）領銜，得到劇評公會的「最佳外省演出獎」[5]；在歌劇領域，2008年在薩爾茲堡首演的《佩雷亞斯與梅麗桑德》（德布西）得到「勞倫斯奧力佛獎」（Laurence Olivier Awards）。此外，值得一提的是，諾德喜歡粉墨登場，至今已演了二十多齣戲。

1 語言成戲

　　諾德之所以獨尊劇白，來自於三個經驗：其一是在「高等戲劇藝術學院」的一堂課，老師塞德（Stuart Seide）表示，哈姆雷特獨白時，是對著整個劇院的觀眾告白。這個事實令他茅塞頓開：獨白時，演員是獨自面對觀眾傾訴心聲，因為正面對著觀眾說話而產生了力道[6]；更何況，「顯而易見地，劇本是為了在一個有觀眾在場的地方道出聲而寫就的」[7]。其次，是英國導演布魯克（Peter Brook）執導的契訶夫名劇《櫻桃園》（1981），那種

5　Prix Georges-Lerminier du Syndicat de la critique.

6　Vossier, *op. cit.*, p. 71 ; Nordey & Lang, *op. cit.*, p. 101.

7　Nordey & Lang, *op. cit.*, p. 101.

燈光、文本、演員、服裝、舞台設計交融一體的完美呈現令他大受震撼，成為他日後追求的境界。

最後也是最關鍵的，是在導完《爭執》後，諾德看到《十四行詩》（*Les sonnets*, 1989）演出[8]。這齣戲只有兩位穿著伊莉莎白時代服裝的演員站在兩個樂譜架前朗誦莎翁詩作，舞台上沒有任何戲劇化場面，視覺上沒什麼看頭。不過到了尾聲，燈光明滅之際，出現了一顆巨蛋和一隻巨鵝，使他瞬間理解了表演的深諦。散戲後，諾德自我反省：之前，一如大多數剛出道的導演，他覺得做戲必須一直不斷地在台上安排動作，務求觀眾的視線片刻也離不開舞台。而《十四行詩》卻只在結尾方才透露解讀全戲的金鑰[9]，靜態的詮釋使觀眾更能潛心欣賞詩詞之美、不凡的意境，完美達到了演出的目標。

上述三個經驗，再加上服膺帕索里尼的理念，以實踐「語言的劇場」為職志，導戲在於使觀眾接觸到劇本的語言[10]；換句話說，戲劇首在於文學、詩文、書寫和語言[11]，而非表演。這點，帕索里尼的《一個新劇場之宣言》影響深遠：在帕索里尼期待的新劇場中幾乎沒有動作可言，場面調度近乎完全缺席[12]，觀眾看戲因此會注意傾聽而非觀看。視書寫先於劇情，日後成為諾德導戲的座右銘。

為此，諾德讓演員接近觀眾且正面看著他們演戲；正面說話，台詞聽得最清楚。即使是兩個角色在對話，演員多數時間也是看著觀眾說台詞，偶爾會給對手眼神，不過重點在於「不看著某人但是和某人說話」。這種演法強迫演員不能忽視觀眾，另一方面，也促使演員把觀眾的反應靈活地轉化為表

8　由儒德爾（Jean Jourdheuil）和貝雷（Jean-François Peyret）共同執導。

9　Nordey & Lang, *op. cit.*, p. 102.

10　Vossier, *op. cit.*, p. 391.

11　*Ibid.*, p. 380；這點呼應亞理斯多德《詩學》的說法。

12　*Manifesto for a New Theatre* followed by *Infabulation*, trans. Th. Simpson (Toronto, Guernica, 2008), p. 12.

演養分[13]。

　　為了凸顯作者的聲音，諾德甚至反對導演觀點介入演出。他因此堅持排戲前對劇本一無所知，腦袋保持淨空[14]。導戲從零出發，諾德將對白比喻為一種遠古刻在石板上的象形文字[15]，其意義並非一看即懂，而是需要精讀。所以，諾德排戲時動輒花九成的時間在文學分析上[16]，這一切是為了澄清、揭示、披露台詞的意義，凸顯劇作文本的質感（textualité）。

　　在這種情勢下，演員也不再詮釋角色，而是吸收（incorporation）台詞，化身（incarnation）其中，道出聲時，燃燒精力[17]，使台詞變得強而有力。對於舞台上流露出的感情，諾德一向不輕信，總再三要演員節制[18]，以免劇作的思想遭到弱化[19]，他只要求演員誠懇面對角色，要能令觀眾感覺到凡人內在的顫動[20]。可是在說詞上，他一個字也不放過，形容每個字都有自己的風景，會隨著句子的發展而變化，演員說詞時應看到從單字出發到形成句子過程之間不同的景緻，抓到節奏，對白才能發揮力量[21]。

　　採「正面演法」排演詩劇或專注語言表現的當代劇本相當有效，往往能傳達出劇白潛藏的力量，比搬演故事更感人。例如拉高斯仍寂寂無名時，諾德採類似清唱劇（oratorio）手法執導他的《我在家裡，我等雨來》（*J'étais dans ma maison et j'attendais que la pluie vienne*, 1997）獲得激賞，拉高斯獨特的對白變得劇力萬鈞，感人至深，資深劇評家艾莉歐（Armelle Héliot）評

13　當然，如果一個演員功力不夠，「正面演法」只會淪落為空洞的形式練習，或是殘忍地暴露演員之間各演各的。有關正面演法的優劣，承蒙計畫助理楊宜霖說明。

14　Jean-Pierre Ryngaert, "L'atelier de l'oubli", *Revue d'esthétique: Jeune théâtre*, no. 26, 1994, p. 143.

15　Nordey & Lang, *op. cit.*, p. 148.

16　*Ibid.*, p. 83.

17　Vossier, *op. cit.*, p. 426 ; cf. Nordey & Lang, *op. cit.*, p. 94.

18　Vossier, *op. cit.*, p. 195.

19　*Ibid.*, p. 253.

20　*Ibid.*, p. 259.

21　*Ibid.*, p. 367.

道：「是書寫之美讓人震驚」[22]。

在此同時，諾德也很看重視覺設計，他的舞台設計師克羅呂斯（Emmanuel Clolus）從密切觀察演員排戲，發展出一個最能凸出表現意境的詩意化空間，視覺符號一再精簡，最後常與空台相距不遠，再經貝多梅（Philippe Berthomé）敏銳、精準、富創造力的燈光烘托，使得低調的舞台幻化為欣賞的亮點，大大強化演員的身影，透過精心道出的台詞，其作用有如跳板，引發觀眾各種想像，因而解放了劇本的創造力。諾德的演出強調靜聽，觀眾看戲全神貫注。

這方面，詩人與劇作家尚－彼埃爾‧西梅翁（Jean-Pierre Siméon）所言甚是：「語言成戲（La langue fait spectacle），意即語言看得到、聽得見且引人想像」[23]；戲劇的事件，首先是語言的事件，一點也不抽象。我們聽到語言先於了解，而之所以聽得懂，是因為在語義之下，聽到了其聲音與節奏特殊的物質結構、它的振幅、開展、音節消失（syncope）、結巴、初步的語義，但幾乎已全盤道出。無庸置疑，劇場中的語言貴在肉眼可見，其厚重或輕盈、崎嶇或流暢，過多或過少，語句的結構或詞彙的色差，這一切都看得到，**在活體內**，在演員出力的肌肉中，見到身體的粗暴或不穩定、脖子的張力、咀嚼的激烈、鼻孔的顫動，而這點，嘴唇的特定移動形構語言的輪廓。語言遂變成活生生，致使身體動了起來，在肌肉中印上了痕跡，語言因此看得見，先於看得懂[24]。

不同於其他文類，劇本須透過別的軀體道出，從白紙黑字轉換成話語

22　引言見Maryse Adam-Maillet, Gilles Scaringi, *et al.*, *Lire un classique du XXᵉ siècle: Jean-Luc Lagarce* (Besançon, C.R.D.P. de Franche-Comté/Les Solitaires Intempestifs, 2007), p. 261。此劇之分析，參閱楊莉莉，《歐陸編劇新視野》（台北，黑眼睛文化公司，2008），頁100-04。

23　*Quel théâtre pour aujourd'hui? Petite contribution au débat sur les travers du théâtre contemporain* (Besançon, Les Solitaires Intempestifs, 2007), p. 59.

24　*Ibid.*, pp. 59-60.

聲音，有其聲調、音量和韻律，最後產生意義，道出台詞本身遂成為一種事件。這點促使一些導演志在化舞台表演為「話語的再現／演出」（représentation de la parole）。

本章聚焦於諾德執導的兩齣性質截然不同的作品，一是費多（Georges Feydeau, 1862-1921）名劇《耳朵裡的跳蚤》（*La puce à l'oreille*, 1907），二是高比利的《暴力》（*Violences*）。費多的劇本賣的是層層機關，只要精確抓到劇情發展的節奏，表演上不難，難的是如何不老調重彈。諾德的表演版本是費多演出的一大突破[25]。

高比利（1955-96）則是九〇年代相當活躍的作者、導演與評論者，他開的戲劇工作坊影響了不少新生代導演。雖然如此，他的創作卻難以解讀，有時難到令人懷疑其品質。《暴力》即屬於上述諾德所欣賞的激進性創作。高比利逝世後，因作品太晦澀，一般劇場不願參與製作，諾德排除萬難於2001年挑戰《暴力》，散場後，觀眾或許無法完全理解，卻無一不被有力的表演震懾。兩年後，高比利的學生洋－若埃爾・柯南（Yann-Joël Collin）不畏困難，再度推出此劇，表演精彩，甚得好評。兩戲風格完全不同，各自展現了劇作的不同面相，有助觀眾理解高比利。

2 耳朵裡的跳蚤

諾德於2003年推出《耳朵裡的跳蚤》時頗令人驚訝，因為這是一齣19世紀流行的「輕歌舞喜劇」（vaudeville），輕鬆、滑稽、好笑，完全不是他一向偏愛的困難、嚴肅劇目。創作不脫婚外情，費多佈局奇巧，往往從一個日常生活中的小事情出發，接著在一連串不湊巧的偶遇中，發生了系列誤會與張冠李戴（quiproquo）的事件，劇情一發不可收拾，最後變得荒謬不堪。

25　Cf. Jean-Louis Perrier, "Le vaudeville mené tambour battant par la puce de Feydeau et l'oreille de Nordey", *Le monde*, 20 mars 2003 ; René Solis, "Feydeau pris au mot", *La libération*, 18 mars 2003。

費多遂常被視為荒謬主義的先驅，和尤涅斯柯噩夢連連的作品尤其神似，只不過少掉後者的哲學辯證層面。可以想像，費多一直是商業劇場的最愛，近年來評價水漲船高，連國家劇場也頻頻製作新演出。與眾不同的是，費多之所以吸引諾德，是基於嚴密的劇情組織，意即精準的書寫結構，諾德自覺在執導過許多結構分裂的當代劇作後，有必要轉個方向，換個心境，因此選了費多。

《耳朵裡的跳蚤》[26]男主角向畢斯（Chandebise）為一家保險公司的老闆，他的妻子蕾夢德（Raymonde）因他房事不舉而懷疑他有外遇。她和閨中密友呂西安（Lucienne）設計要揭發真相，由呂西安寫信冒充仰慕者，約向畢斯半夜至一家情色旅館「桃色小貓」（Hôtel du Minet Galant）幽會。誰知道這家旅館的小廝「口袋」（Poche）竟然長得和向畢斯一模一樣，在一連串錯中錯的情況下，夜半幽會質變為一場惡夢，向畢斯的姪子、好友、客戶、僕人全牽連其中，連旅館的房客和女侍也無端遭到波及，所有角色忙著躲躲藏藏，在客房間進進出出，劇情變得既離奇又無比真實。直到翌晨，眾人陸續回到主角家中，才發覺是一場天大的誤會。

從費多的生平出發，諾德發現他雖然是票房長紅的作者，人卻憂鬱成性，妻子紅杏出牆搞得滿城風雨，更使他抑鬱寡歡。寫完《耳朵裡的跳蚤》兩年後（1909），費多搬出家中，住進旅館，一住就住了10年，喜歡找小廝到房裡「服務」，最後染上梅毒，發狂以終，謝世時才59歲。

諾德視觀眾耳熟能詳的劇情為一場清醒的噩夢，其中的似真性令人

26　舞台設計Emmanuel Clolus，燈光設計Philippe Berthomé，音效設計Nicolas Guérin，服裝設計Raoul Fernandez，編舞Loïc Touzé，演員：Gérard Belliard（Baptistin），Cyril Bothorel（Romain Tournel），Marie Cariès（Raymonde Chandebise），Garance Dor（Eugénie），Olivier Dupuy（Carlos Homenidès de Histangua），Christian Esnay（Victor Emmanuel Chandebise et Poche），Raoul Fernandez（Olympe Ferraillon），Eric Laguigné（Rugby），Laurent Meininger（Camille Chandebise），Sophie Mihran（Antoinette），Bruno Pesenti（Augustin Ferraillon），Lamya Regragui（Lucienne Homenidès de Histangua），Loïc Le Roux（Etienne），Laurent Sauvage（Dr. Finache）。

不安，幻想則似無邊無界，如何拆解、組裝劇作的套層機關，讓他大感興趣[27]。其實，拆除劇本寫實的外裝，《耳朵裡的跳蚤》暴露了凡人的兩大噩夢：一為「不舉」，二是嫉妒，二者相乘，造成了劇情的瘋狂演繹[28]。從這個視角切入，真正推動劇情發展的不是情變或欺騙，而是不舉的焦慮，這個說不出口的隱憂是如此的可笑、荒謬從而引爆了笑點。

圖1　《耳朵裡的跳蚤》啟幕，蕾夢德和呂西安討論如何揭穿真相。　　(A. Dugas)

　　戲一開場，吸睛的抽象空間立時抓住觀眾的目光。第一幕發生在向畢斯家中，台上卻是一個由三面白牆圍成的空間，白牆上整齊印上了這個沙龍鉅細靡遺的裝飾指示，由女傭朗讀交待。五張罩上白布的空桌子在後方排成一列，五位演員身上罩著白袍，坐在桌前，雙手不停做打字的動作。一種醫院

27　Nordey, "*La puce à l'oreille*", 2003, article consulté en ligne le 3 mai 2013 à l'adresse: http://www.t-n-b.fr/fr/saison/la_puce_a_loreille-67.php.

28　*Ibid.*

無菌室的白色瀰漫空蕩的台上。

費多是個很注重演出細節的劇作家，晚期的作品更是充滿成頁的場景佈置指示。克羅呂斯的舞台設計「忠於原著」，「按照字面」（à la lettre）重現一個沙龍的文字藍圖，這點呼應諾德重視台詞每一個字的導戲原則，舞台空間（與演出）似乎「被字攫住」[29]，同時看來時尚、亮麗，契合劇裡的中產階級生活背景，得到一致好評。接著，坐在桌前的演員一一脫下白袍，露出鮮艷的戲服，走到前台面對觀眾演戲，這個不尋常的開場應是指涉晚年關在精神病院的費多。為了讓觀眾能迅速掌握多條劇情線，服裝設計師費南德茲（Raoul Fernandez）採寶藍、草綠、珞黃、粉紅等高亮度的色彩區隔一群中產階級角色。

第一幕接近尾聲，後牆緩緩昇起，露出站在後面準備換景的工作人員，全部過程在觀眾注視下進行，場上打出第二幕戲的紅色光線，一個女生站在最前景讀出冗長的舞台場景指示，配上挑逗性的軟調音樂，舞台逐漸轉化成一間酒紅色調的情色旅館，一張大床就放在右舞台上。第二幕是全劇菁華，多頭的劇情線交纏並進，誤會如毛線球般越滾越大，最後糾結不清，無人得以脫身。但是，諾德並未尾隨劇情線導戲，相反地，他視此幕戲為「無意義」的傑作，劇情被其組織架構而非邏輯推進，重點在於展演機關的結構。

所以在服裝設計上，所有想出軌的角色，不分男女老少，全著酒紅色的馬甲裝登場，雙腳穿上紅色長靴，造型大膽又突梯，情慾昭然；他們真正的身分不再重要，重要的是刺激他們上旅館的慾望，演出朝幻想層面傾斜。不僅如此，當眾角色瘋狂追逐時，演員面對觀眾邊走邊講，他們一路走到舞台前緣，又掉頭跑到後面重新來過，如此可重覆兩三回；而當場上七嘴八舌時，演員乾脆站成一列直視觀眾說話。這些走位看起來很奇怪，但情色旅館的燈光偏暗，直接對著觀眾道出方能聽得清楚，使其轉而注意到費多書寫之

29　"Feydeau pris au mot", *op. cit.*

精妙，層層相扣，教人讚嘆；角色全深陷其中，無一倖免。

　　第三幕又回到啟幕向畢斯的家中，唯一的差別是後牆中間開了一扇門，舞台淨空，身著馬甲裝的角色全披上白浴袍登場，藉以掩飾赤裸裸的情慾，無法示人卻也無從擺脫[30]。究其實，性應是費多佈局的主要動機[31]，服裝設計大膽暴露這個慾望。

　　演出真正新鮮的仍是正面演法，演員全場面對觀眾說話，字字清晰發音，精確、快速、力道足。演出沒有任何內心戲，這種演法將對白的構造傳達得一清二楚，觀眾聽到費多玩的各種語言遊戲──重複、平行、變形、曖昧、雙關字、諧音哏（calembour）、警句、婉語、省語、口誤，乃至於各色"ah"、"oh"、"bah"、"hein"、"eh"、"hong"、"aïe"、"heu"、"ouf"、"euh"等十幾種語助詞，再加上語調的變化，別緻有趣。這些口語的豐富表現，在一般演出中經常遭動作所掩蓋。

　　劇終，真相大白之後，除了主角夫妻之外，其他男性角色全部化身為大跳蚤，女性角色則化身為大耳朵，在凱勒（Jean-Paul Keller）的〈這已安排好了〉（Ça s'est arrangé, 1967）歌聲中──男人和女人是天造地設的一對──翩翩起舞，音樂熱鬧，歌詞率直到可笑，燈光卻出現陰影，有如卡夫卡之境。晚上發誓要除掉跳蚤的向畢斯（他用來作為不舉的藉口），結果恐怕不盡樂觀。最後的舞蹈巧妙地標出劇本的主題，所謂「耳朵裡有跳蚤」是句老諺語，在此意指「愛慾在身體內亂竄，使人發癢」。

　　本次演出缺乏懸疑，因為一切都攤開在觀眾眼前，卻仍然能吸引視線，充分證明對白組織之嚴謹準確，機關盡在於此，不假外求。當然，演員專注力強，風格化的視覺設計也幫了大忙。諾德略過劇本的社會批評和道德層

30　Mari-Mai Corbel, "L'enfer des salons", *Mouvement*, 10 mars 2003, critique consultée en ligne le 3 mai 2013 à l'adresse: http://www.mouvement.net/agenda/lenfer-des-salons.

31　Carlos Tinoco, "Mécaniques théâtrales, mécaniques de l'inconscient", *Les nouveaux cahiers de la Comédie-Française: Georges Feydeau*, no. 7, novembre 2010, p. 26.

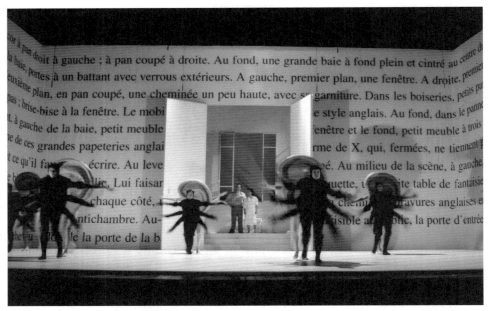

圖2 演出結尾的載歌載舞。 (A. Dugas)

面，直入劇情的骨架，以看來最直接的方式在一個具時尚感的「空」間中搬演，場景設置甚至於只重用費多空間三大要件[32]中的門和床，椅子只出現在開場當背景用，演員實際上是站在空台上演戲，效果卻出奇地好。試讀考貝爾（Mari-Mai Corbel）的劇評：「角色掏空他們的血肉，他們宣布他們的目的，一個偶發隨機的世界浮上檯面，裡面住滿了目光如豆的人，他們被自己陌生的力量所穿透」[33]。

32　Henry Gidel, *Le théâtre de Georges Feydeau* (Paris, Klincksieck, 1979), pp. 194-200.

33　Mari-Mai Corbel, "Enfer mondain", *Mouvement*, 2 juin 2004, critique consultée en ligne le 3 mai 2013 à l'adresse: http://www.mouvement.net/critiques/critiques/enfer-mondain.

3 悲喜對照的「雙聯劇」

　　不滿1980年代末期的法國劇場，高比利常為文大加批評，篇篇一針見血[34]。他自組T'chan'G劇團，編劇與排練同時並進，目標並不在於發展出一個完美的成品，而是不斷實驗，個人寫作範疇包含小說、劇本和隨筆，作品如《暴力》、《插入》（*Enfonçures*）、《清唱劇／材料》（*Oratorio/Matériau*）、《時間的獵物》（*Gibiers du temps*）等均顯得晦澀、奧秘，不過由於企圖心強，仍引起戲劇圈注意。可惜他41歲即離世，和戈爾德思與拉高斯同命，作品在謝世後方得到正視，成為世紀交替之際新銳導演經常演練的劇目，令人不勝唏噓。

　　高比利1991年在巴黎「國際學舍劇場」（le Théâtre de la Cité Internationale）執導處女作《暴力》，戲劇學者杜爾（Bernard Dort）觀後感觸甚深，稱譽作者「無疑為本世紀最尖銳與嚴格的藝人之一」[35]。諾德2001年推出的《暴力》別創新格，特別是前半部可謂震懾人心。僅相隔兩年，剛出道的柯南帶領剛踏出「史特拉斯堡國家劇校」的同學，一起接受《暴力》的洗禮，新演出長達七個半小時卻毫不艱澀，觀眾被奇詭的劇情和亮眼的演技深深吸引，一路全神貫注欣賞直到劇終，對這齣艱澀的劇本而言並不容易，也難怪劇評會大力讚揚[36]。

　　看完這兩齣風格迥異但均令人振奮的精彩演出後，不禁興起閱讀原著的念頭，結果卻完全是另外一回事。因為情節不連貫的《暴力》完全違反編劇慣例，全劇充斥著絮絮不休的獨白，對話無法對焦，人物個性模糊，演出指

34　參閱第一章第1節。

35　*Le spectateur en dialogue* (Paris, P.O.L., 1995), p. 37.

36　Jean-Louis Perrier, "La tragédie grecque et le roman noir au chevet d'un massacre en Normandie", *Le monde*, 13 novembre 2003；Maïa Bouteillet, "Le legs de Gabily", *La libération*, 20 novembre 2003；Maïa Bouteillet, "Nouvel assaut de *Violences*", *La libération*, 24 janvier 2004。這齣戲源自畢業製作。

示長篇累頁，嚴重影響劇情的進展。很難想像如此令人茫然的劇作居然能成為成功演出的基石！需知蒼白的文本無論如何也無法支撐有力的演出，而晦澀的劇作更難以通過演出的考驗。閱讀《暴力》與觀賞其演出，二者觀感落差甚大。這兩個演出基本上都以文本為上，並非那些擅改他人劇本以澆自己塊壘之作。那麼高比利到底好在那裡呢？

《暴力》分前後兩部，戲劇結構有如可摺合的「雙聯畫」（dip-tyque），互相輝映。諾德稱前半部「肉體與誘惑」為一齣「鄉野悲劇」，後半部深受契訶夫《三姊妹》啟發的「靈魂與住所」則為「城市喜劇」；前後兩部相互對照，氣氛全然不同。話說在諾曼第一處懸崖邊上有個農場住著一戶「地獄家族」。某天晚上，一家之主「王后－母親」和兩個兒子「瘦皮猴」和湯姆被殘酷地劈死，狀極淒厲，地上留下了一堆奇怪的面具，而且農莊上還有一具早已腐爛的屍體，另有一名嬰兒失蹤。死者到底是互相殘殺或遭人滅口？一位警長帶一名警察介入調查，透過一名當時「遭劫持的女生」（la Ravie）做證，她幾乎因而失語，企圖重建犯罪的背景和現場，這是情節主幹，「警察」同時身兼全劇的敘述者。

這名女生先後撞見這家族的三姊妹逐一被一個遊手好閒的英國人丹尼爾‧傑克森（Daniel Jackson）引誘而發生關係。三姊妹之一產下一名嬰兒後，三人一起被專制的母親逐出家門。兩兄弟奉母命謀殺罪魁禍首傑克森，屍體存放在家中任其腐爛，準備製成木乃伊。上述的小女生則被逮來照顧日夜啼哭的嬰兒，結果引發兩兄弟對她的慾望，最後的殺機似肇因於此。後半部奠基於電視「情境喜劇」（"sitcom"），節奏明快，以三姊妹分別當三個主要樂章（mouvement）的主角，她們在巴黎追逐情愛，謀殺血案退居背景。最後，她們拋下一切，遠赴紐約展開新生。

前半部的血腥悲劇質疑西方悲劇的寫作傳統，字裡行間潛藏希臘「奧瑞斯提亞」（L'Orestie）神話的痕跡，例如強悍的母親人稱「王后」，不僅有

謀殺親夫的嫌疑，且和兒子的關係既曖昧又充滿暴力威脅，三個女兒被比喻為「復仇女神」[37]等等。希臘悲劇演出的遺跡隨處可見，如「瘦皮猴」奉母命為傑克森製做「死亡面膜」（masque mortuaire），也為湯姆雕塑面具，古希臘演員即戴面具演戲；這兩個事件構成前半部閃回過去（flashback）的主要動作。死亡面膜始終難以完成，「瘦皮猴」雕塑的面具——暗喻作者突破悲劇傳統的寫作企圖——則被湯姆一個又一個砸掉。後半部借力使力，利用「情境喜劇」的形式諷刺商業劇場，而歷久不衰的寫實劇、1970年代風行德、法的「日常生活劇場」（le théâtre du quotidien）、電視媒體等表演與編劇形式也是劇作家攻擊的目標。

　　由此可見，《暴力》前後兩部互相對照，具體批判了從希臘悲劇至今各式寫實主義形變的劇種，「看看其結構是否仍撐得住」[38]；作為處女作，這部作品實可視為高比利的戲劇宣言。不僅如此，高比利在劇中大力抨擊自由主義，在藝術上，批判「自然主義」，而無所不在、勢力無遠弗屆的電視媒體更被他視為自由社會的極權主義[39]，種種犀銳批評充分展現了一位知識分子的良知。

突破編劇窠臼的實驗

　　上述宏大的編劇企圖，透過這個聳人聽聞的社會新聞式素材，原本可望發展成高潮迭起的精彩作品，結果卻淪為故事不明、意旨莫名其妙、人物身影模糊、對白拉拉雜雜的成品，全劇彷彿籠罩在濃濃的「謎」霧裡。

　　這是因為高比利對現代戲劇走向大為不滿，他於1980年代主持了一系列的工作坊，藉以探尋新的編劇與表演可能。原始的《暴力》即為成果之一，

37　Gabily, *Violences* (Arles, Actes Sud, 1991), p. 69.
38　語出高比利，見"Programme des *Violences (Reconstitution)*", le Théâtre national de Strasbourg, 2003。
39　Gabily, *A tout va: Journal, novembre 1993-août 1996* (Arles, Actes Sud, 2002), p. 178.

起初只是上課用來演練的材料，他隨手寫下獨白或兩、三人的對白，其中刻意留下一些謎團，學員雖可玩即興以求突圍，但高比利的口頭禪是：「我要聽到我的文本」，對此異常堅持，他透過排練修改對白[40]。應演員要求，他後來才發展成完整的劇本。

就創作主旨而言，高比利數度宣稱自己的目標不在於闡述、論證任何道德教訓或與觀眾溝通[41]，這原是所有文學創作者懷抱的目標，他真正的興趣只在於披露一個非關道德的謎樣故事，因此導演不宜闡述或意譯他的劇本[42]。也因此，劇中鍥而不捨的警察最後也不得不感嘆：「犯罪的動機以及所有犯罪、性慾與流血想望的匯流動機／總是逸出智性的瞭解」[43]，調查最後沒有得出任何結果。

本劇令人迷惑不解的故事反映了超乎現實的議題，如性、「律法」（dikê）、命運、無名的暴力、神等大哉問。援引古希臘伊底帕斯神話的獅身人面怪物謎語為例，心理學家格林（André Green）一語道破：「性」原本即是個謎[44]。性確實是《暴力》的主題動機，三姊妹和「遭劫持的女生」先後失身，從而引爆一連串的血腥暴力罪行，性與暴力幾乎成為一體之兩面。後半部的城市喜劇也以男歡女愛為題材，滅門血案雖退居背景但陰影猶存。從這個角度來看，「遭劫持的女生」（"la Ravie"）一字一語雙關，法語"ravi"既指涉「被劫持」，也意涵「狂喜」，和「性」密切相關，語意曖昧。

其次，造成高比利劇作閱讀的障礙，一方面是由於他為了求生動的效果而重用俚語、僻字或另創新字，諸如「瘦皮猴」（décharne）、懸谷

40 Bruno Tackels, *Avec Gabily, voyant de la langue* (Arles, Actes Sud, 2003), pp. 18-19.
41 Gabily, "Matériau Didier-Georges Gabily *Violences*", entretien avec J. Pays, *Lexi/textes*, no. 5 (Paris, Théâtre national de la Colline/L'Arche, 2001), p. 61, 66.
42 *Ibid.*, p. 67.
43 *Violences, op. cit.*, p. 58.
44 Green, *Un oeil en trop: Le complexe d'Oedipe dans la tragédie* (Paris, Minuit, 1969), p. 260.

（valleuse）、不時輕聲咳嗽（tousaillement）等字均是；另一方面，他好用省語（ellipse），且一再增生的各種子句和插入句造成台詞似乎不知伊於胡底，不著邊際，讀者宛如劇中警察，必須設法「重建」語句和意義。全劇前半部除「遭劫持的女生」前後兩段長篇證詞算是結構井然之外，其他台詞皆「自我咀嚼」[45]，不停地反芻與摸索，再三修正，試圖找到對的字眼，抓住瞬間即逝的念頭，或釐清糾結成團的思緒。這種寫作策略雖然暴露了思維的過程，意義卻難以聚焦，不免讓人望文興嘆。

雖然如此，令人始料未及的是，高比利的台詞一經道出卻能發揮撼人的力量，多位演員均表示強烈感受到台詞的「肉體性」，具體、實在，並非純粹抽象思維的結晶[46]。高比利當初是邊寫邊排練，看看作品是否站得住腳。台詞的意義有時的確不易捉摸（他的本意不在於溝通）；他解釋說台詞的材質近似遠古神諭，表面上迷霧重重，實際上卻能發揮作用（"ça travaille"）[47]。這也就是說意義不明朗的台詞內含一股動能，超出人的理智範疇。這點聽起來很神秘，不過在某種程度上也點出了閱讀和演出間之所以產生重大落差的原因。

試讀開場「遭劫持的女生」之證詞：

「我很早就看到丹尼爾‧傑克森躲在路邊的矮樹叢裡偷窺；我知道他不懷好意，在大女兒面前轉來繞去，不停聞來聞去；這還不是丹尼爾‧傑克森的屍體，那具發臭的木乃伊，而是年輕的瘋馬丹尼爾‧傑克森：一種比白色還要白的白，一種好像塗了粉的

45　"Matériau Didier-Georges Gabily *Violences*", *op. cit.*, p. 68.

46　Cf. Nadia Vonderheyden, "Une langue du corps", entretien réalisé par A. Neddam, *Mouvement*, no. 23, juillet-août 2003, p. 31 ; Yann-Joël Collin, "La dramaturgie est un acte vivant", entretien réalisé par P. Notte pour le Festival d'Avignon 2003, *Mouvement*, no. 23, *op. cit.*, p. 33.

47　"Matériau Didier-Georges Gabily *Violences*", *op. cit.*, p. 65.

白，一種英國人。之後，連蛆蟲也遲遲沒把他毀容，儘管發臭他也還一直保持他的白。在那裡，我躲起來，怕他的大鼻子會聞到我。他沒有聞出我，不過聞了大女兒，接著老二，甚至還有老三。他是怎麼辦到的，這點，我永遠也不會知道，這對我來說是個謎，不知他怎麼從她的保護之下把她們弄出來的，從王后—母親的手中。完完全全的謎。可是我看到他幹了三次。我就是這樣學會的。我看到男人的性器和女人的痛苦，動作像動物不過方向相反，我的意思是說，通常是，丹尼爾‧傑克森在上面；我看到她們被脫光衣服，赤裸裸，氣喘噓噓，散亂」[48]。

這是一種帶著詩意節奏的白話台詞，內容卻駭人聽聞，既刺激又恐怖，觀眾聽到露骨的性動作，也感覺到小女生被肉體——「一種比白色還要白的白」——所誘惑，光是「看到」這個動詞就出現了六次。高比利把一個鄉下女生說話直白的語彙、保留的口吻描摹得活靈活現。上文已述，這段開場白是全戲思緒最清楚的片段，其他台詞的意思則經常有待推敲，不過大半皆帶有這種白話詩文的特質，對演員自有其吸引力。

從戲劇結構的觀點來看，高比利的角色也有別於傳統，大體上可分為兩大類：一為「承擔言語的演員」（"l'acteur porte-langue"），其次為聯繫情節的演員[49]；前者有大段獨白，作用好比歌劇中的「詠歎調」（aria），抒情性高又十分口語，具節奏感，且幾乎所有角色都有獨白可以發揮，並非主角的專利；後者則以交代情節為主，台詞作用有如歌劇中的「宣敘調」（récitatif）。

不過，大破編劇的傳統或許並不困難，真正的困難還在於要能引發觀眾的共鳴。

48　*Violences*, *op. cit.*, p. 20.
49　"Matériau Didier-Georges Gabily *Violences*", *op. cit.*, p. 67.

莊嚴肅穆的神秘氛圍

　　諾德的演出以強而有力的視覺意象取勝，演員全部正視觀眾表演，他們的聲音透過隱藏的麥克風擴大傳出[50]，將台詞的力量發揮到極致，以獨白為主的戲劇結構遂顯得合情合理，加上換景之際流瀉而出的悲壯配樂烘襯了悲愴的氛圍，前半部「肉體與誘惑」處理得張力十足，幾讓人難以坐視。導演凸顯了《暴力》對世事、命運與戲劇演出的強烈質問。

　　一開場，全場打上藍色光線的舞台響起一個男人（「警察」）的聲音：「我可以開始嗎？」接著，沿著舞台地板四邊裝設的小燈亮起，同步傳出節奏明快的鼓聲，台上的氣氛頓時熱絡起來，猶如搖滾音樂會場，聚光燈照在立於中央高台上的「遭劫持的女生」。她一身紅色洋裝，短髮、臉龐瘦削，面容嚴肅，造型出自高比利的原始草圖。女主角以不帶感情的聲音面對麥克風快速、大聲地表白，一口氣不停，體內似有一股衝動逼她非說不可，使她無法控制。她的話配上節奏一強一弱的鼓聲，彷彿是心臟跳動放大的聲響，情緒激烈動盪，野蠻暴戾的啟蒙經驗對她的殘酷打擊不言而喻。面無表情的警察則不停繞台走（這原應是個偵訊的場景）[51]。

　　導演透過傀人的造型強力塑造了「地獄家族」的非人形象：母親身穿一襲破舊的白色泛灰、巴洛克式長禮服，雙手、臉龐和頭髮也沾滿灰泥與黏土，形容枯槁；兩兄弟則是原始獸性呼之欲出，二人只著丁字褲，肌肉凸出，水泥、黏土東一塊、西一塊地沾滿全身與臉部，乍看似全身紋飾圖騰的

50　除非為了製造特效，法國演員演戲從不假麥克風之助，充分展現羅蘭・巴特所言之「聲音的紋理」（"le grain de la voix"）。

51　舞台設計Emmanuel Clolus，燈光設計 Philippe Berthomé，服裝設計Raoul Fernandez，聲效設計Marc Bretonnière，演員：Valérie Lang（la Ravie）、Cédric Gourmelon（le Narrant）、Eric Laguigné（la Décharne）、Frédéric Leidgens（Thom）、Véronique Nordey（Reine Mère/Numa）、Vincent Guédon（le Gardien）、Nathalie Royer（Irne）、Christophe Brault（Jacky）、Virginie Volman（Olgue）、Sarah Chaumette（Macke）、Yves Ruellan（Egon）、Christian Esnay（Baptiste Luc）、Laurent Meininger（Alain）。

圖3　正中為王后－母親，湯姆立於背景。　　　　　　　　　　　　　　　(A. Dugas)

原始人，野性多過於人性，呼應塔克爾（Bruno Tackels）的看法，高比利劇場中的「裸身是一種爭戰的軀體，一具和世界暴力接觸的軀體」[52]。更確切地說，悄然出沒在微亮光圈裡的這三人皆有如出土的死人，再度還魂於舞台上重演生前的故事，呼應格林之言：「戲劇為復活，故事在演出的時間內再生」[53]。得力於隱藏式麥克風，「瘦皮猴」和湯姆只需輕聲細語就能將台詞送進觀眾耳中，連呼吸、換氣聲息都聽得清清楚楚，令人毛骨悚然。

　　舞台設計也強調劇情的黑暗與詭譎，主要有三個場景。一為全黑的舞台，僅由微亮的光圈標出三人所在，由於角色看來人獸鬼難分，氣氛恐怖。接著，背景紅幕被拉開露出一道雅致的光牆，美如裝置藝術，由整齊排列的死人面膜所構成，明白點出主要的情節動作——「瘦皮猴」為傑克森形塑死

52　Tackels, *op. cit.*, p. 31.

53　Green, *op. cit.*, p. 88.

圖4 下半場，三姊妹回溯大屠殺往事。　　　　　　　　　　　　　　(A. Dugas)

亡面膜，陰森卻又絕美，死亡幾乎變成一種誘惑。第三個場景為大屠殺前夕，背景幕全白，上面飛濺大塊血跡，驚心動魄，地獄家族三人一字排開，兄弟倆手中拿著凶器，但並未做出殺戮的動作，處理手法詩意化。

　　站在意涵豐富的背景前演戲，演員幾乎全靜立不動。以上半場的高潮戲之一「湯姆的劇場」為例，劇本中「瘦皮猴」原忙著攪拌黏土做面具，湯姆隨之試戴，覺得不滿意，一一摔到地上砸掉；母親則沈浸在殖民戰爭和昔日回憶中，偶一回神，大聲叫好。這樣一場充滿「聲音與憤怒」的熱鬧戲同樣以接近靜態的方式呈現：三位演員分別站在三個光圈裡，「瘦皮猴」做面具，以及湯姆將之戴上的動作都是制式化的慢動作，三人各自直視前方發言，從未看著對話者，造成一種接近「儀式劇場」莊嚴肅穆的感覺；重要的不再是實際動作，而是動作的象徵意味。

　　上半場利用非人的造型將凡人赤裸裸、接近獸性的原始狀況表達得令人

難以直視，再配上說詞的力量，簡直使觀眾坐立難安，同時，詩意化的奇詭視覺意象又能引人冥想，台詞潛藏的效力展現無遺。

　　同樣的導演手法用在下半場卻顯得力有未逮。三姊妹身穿1950年代一式風格的淺藍色洋裝，三人幾可互換。三個未婚夫雖各有個性，每個人卻幾乎不帶表情，造成各說各話的觀感，對話不易碰撞出火花，喜劇情境並未出現，諾德也沒有強調這點，甚至刻意淡化。接近尾聲，兩位警員的西裝外套上外加一對翅膀，逐漸化身為類似守護天使的角色，辦案的任務幾不復存在。諾德很明顯地是將「靈魂與住所」當寓言劇處理，可惜文本難以配合。

劇情之重建

　　諾德獨樹一格的演出予人一種錯覺，高比利的角色似乎是莊嚴肅穆形式的俘囚[54]，完全忽略了《暴力》原是從「工作坊」發展出來的作品，本質上活生生，這是柯南版的出發點。他長於發揮演員的青春活力，導戲凸顯戲劇演出的現在進行式。柯南為本戲加了一個副標題「重建」，一語雙關，既指出「犯罪現場之重建」（"reconstitution d'un crime"），也透露了演出尋找劇意的過程。他的演出印證新世代導演重視戲劇化的趨勢[55]。

　　全戲是從下半部的第一景開場，警察向觀眾介紹劇情背景（原為上半部的前情提要）。這個引言幫助觀眾瞭解滅門血案的背景。戲接著從頭演起，此時坐在舞台後方鷹架上的一個女生開始追憶往事，她一身淺灰綠的花布洋裝，輕聲細語，娓娓道來，其他留在暗處、尚無戲份的演員則模仿聲效，如海浪聲、舞會上的音樂聲。「遭劫持的女生」回憶鄉居的百般無聊、早熟的軀體、目睹傑克森如何引誘三姊妹、父母對她四處遊蕩的警告、神的存在（透露出她的罪惡感）。她的證詞回溯平靜、無趣、一成不變的鄉居生活，

54　Tackels, *op. cit.*, p. 43.

55　他後來發展為表演哲學與美學，將在第七章討論。

另一方面又出現「地獄家庭」、木乃伊、性誘惑、晝夜哭鬧不休的嬰兒、血腥謀殺等可怕又刺激的事件，二者形成強烈的對比。

原上半場最後一景——「遭劫持的女生」之證詞——被移至全戲尾聲才上場，由此可見上下兩齣戲碼的前後一貫，從這個角度看，全戲猶如是「遭劫持的女生」之啟蒙故事。毋需大叫大嚷，女主角（Cécile Coustillac）輕聲細語依然能打動人心，低調而深刻。

由女生反串的警長成為演出真正的敘述者，由她說出重要的舞台指示（對角色的評論、每一場景的時空），劇情的敘述本質由此浮現。全場表演猶如在她的引介與串場下推展，被點名的角色從鷹架上走下來演戲，有的甚至在觀眾面前更衣、化妝，觀眾彷彿目睹一個戲團正在排演《暴力》。

這個表演策略很聰明，特別是前半部的數名極端角色，對經驗不足的年輕演員而言根本無從捉摸。更何況，本劇意義晦澀，採類似「戲中戲」的手法搬演，演員得以光明正大地揣摩角色，思考和反省演出的意義，這是高比利編劇的初衷。特別是霸道、獨裁、嚴苛的「母親」一角，觀眾目睹一個體態嬌小的女生在前台不管三七二十一，將一件又一件衣服往自己身上套，直到最後把自己填塞成一個厚重、粗俗、行動笨拙的鄉下老太婆，雙腳再套上膠皮長靴，說話刻意粗聲粗氣。觀眾從頭到尾都注意到她在賣力演戲，反增一種看戲的樂趣。

一掃諾德版的陰霾，柯南版的演出生趣盎然。例如在「湯姆的劇場」中，「瘦皮猴」在左側舞台的小桌上心不甘情不願地攪拌黏土，笑得有點白癡的湯姆身體裹上白被單，宛若一個淘氣的大男生，立在用箱籠搭建、前有小塊紅幕的野台上一一試戴面具，隨之演起戲來，陷入往事點點滴滴中的母親在台下時而回過神來，鼓掌叫好。母子兩人直如半大的孩子在玩扮家家酒，隱隱中又透露著不安，因為脖子上套著繩結的女生被迫推著嬰兒車環繞舞台走，「瘦皮猴」一臉陰沈，虎視眈眈，不懷好意。

圖5 「湯姆的劇場」，湯姆試戴面具，後為警察和母親。 (H. Bellamy)

　　下半場更是戲劇化，導演充分發揮「情境喜劇」的特色，突出每個角色
的刻板形象，大姊的打扮和舉止略顯老氣，二姊體態圓潤、性感，三妹皮夾
克、迷你裙、隨身聽，一副凡事無所謂的城市浪女模樣。她們的房東是一對
說話沒完沒了的老夫老妻。第一個未婚夫傑克森自稱在實驗室工作，是個言
語閃爍的大滑頭，第二個路克為病懨懨的知識分子，議論尖酸刻薄，第三個
亞倫為屠夫，說話帶鄉音，質樸天真[56]。

　　這三對男女在紅幕小戲台上搬演求愛的喜劇，更增「戲中戲」的氛圍。

56　舞台設計Marion Legrand，聲效設計Julienne Havlickova-Rochereau，燈光設計Alexandre
　　Jarlégant，服裝設計Thibaut Welchlin，演員：Sharif Andoura （Thom）、Ulla Baugué
　　（Numa）、Xavier Brossard （Baptiste Luc）,Yannick Choirat （Jacky）、Sandra Choquet
　　（Irne）、Yvan Corbineau （le Narrant）、Cécile Coustillac （la Ravie）、Stéphanie Félix
　　（le Gardien）、Elsa Hourcade（Olgue）、Emilie Incerti-Formentini （Macke）、Delphine
　　Léonard （Reine Mère）、Bruno Sermonne （Egon）、Philippe Smith（Alain）、Manuel
　　Vallade （la Décharne）。柯南曾在高比利執導的首演中飾演「瘦皮猴」。

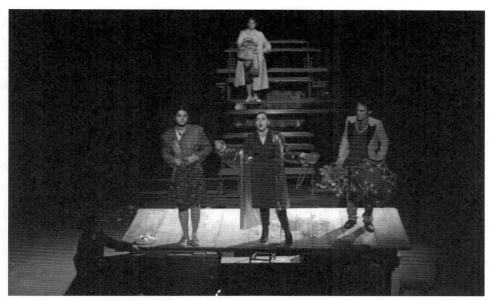

圖6　柯南版下半場，左起警察、三妹、大姊、傑克森，警長坐在小戲台前方，後
　　　為二姊。
　　　　　　　　　　　　　　　　　　　　　　　　　　　　　　　　(H. Bellamy)

波斯灣戰爭、生物科技、自由經濟主義、電視、新聞媒體構成男人（傑克森
與路克）在調情之外的話題，可惜的是，冷嘲熱諷過後淪為牢騷，無以為
繼。三姊妹則忙著交換情人，情節瞬息萬變，要緊的是靈魂暫有歸處，即使
只能暫待片刻也無妨。演員表現角色的單面個性，演技活潑有趣，原本讀似
莫名所以的劇情頓時成為發揮演技的新鮮情境。

暴力與人性

　　寫於波斯灣戰爭期間的《暴力》雖未直接涉及戰爭議題，暴力行為卻在
上半場透過「遭劫持的女生」脖子上套著由「瘦皮猴」掌控的粗繩結直接呈
現，女主角的一舉一動無時無刻不受死亡威脅，看來駭人，這是諾德遵照舞
台演出指示採取的表演方式。在柯南版中，鎖住女主角喉頭的粗繩結則是穿

越舞台中央上方的機關垂下來被「瘦皮猴」緊緊掌握，看來更加刺眼，觀眾彷彿也覺得喘不過氣來。

這種否認人性卻又自認有理的恐怖行為，暴露人性深處潛藏的劣根，也披露了暴力分子自認為有理挑戰法紀的棘手邏輯[57]。事實上，暴力不僅是拳頭大小的問題，更涉及自我肯定[58]，問題極為複雜，絕非任何簡化的論述可一言蔽之，高比利不想強作解人良有以也。法國哲學家懷爾（Eric Weil）即論道，暴力的思維「是住在人裡面的另一個人，人與其內在起了衝突；這個衝突建構人性本身」[59]，暴力因此是哲學問題，不從哲學角度去思考無以解決。暴力當然更是社會問題，英國劇作家邦德（Edward Bond）直言：「暴力形塑並糾纏我們的社會」[60]，我們的生活無處不受到影響。

諾德和柯南大異其趣的演出彰顯了《暴力》文本的力量，他們兩人各從文本獨出機杼的特質出發，反將難以卒讀但喻意深刻的劇本發展成為有力的演出。高比利曾表示今日原創劇本的意義難以被壓縮，因此也就難以濃縮成一個意象（image）表達[61]，換句話說，劇本應抵制被舞台表演意象收編或稀釋。從這個觀點來看，諾德版的台詞和表演意象形成鮮明的對照，演出側重冥想，觀眾和台詞直接交流；柯南利用後設形式探索劇情，演員全力以赴，將戲劇情境發揮得淋漓盡致。兩次演出均能凸顯劇作，著實不易。

57　Françoise Héritier, "Réflexions pour nourrir la réflexion", *De la violence*, I., éd. F. Héritier (Paris, Odile Jacob, 1996), pp. 16-17.

58　*Ibid.*, p. 19.

59　La violence "est cet autre de l'homme qui habite en l'homme, avec quoi l'homme est en conflit; ce conflit institute l'homme en son humanité même", Gilbert Kirscher, *Figures de la violence et de la modernité. Essais sur la philosophie d'Eric Weil* (Lille, Presses universitaires de Lille, 1992), p. 124.

60　Bond, "Author's Preface", *Plays: Two* (London, Methuen, 1978), p. 3.

61　Gabily, "Cadavres, si on veut", *Où va le théâtre?*, dir. J.-P. Thibaudat (Paris, Hoëbeke, 1999), p. 57.

　　值得一提的是，標榜台詞的演出未必能量內斂，因不滿法國劇場側重文學詮釋傳統而跑到比利時發展的胡塞爾（Armel Roussel），其處女作《侯貝多‧如戈》（*Roberto Zucco*, Koltès, 1996）即發揚肉身劇場的震撼力，觀眾看得血脈賁張，內心澎湃激動，對劇本產生新體會；初生之犢即能掌握劇本的精髓，極為難得[62]。在一個語言的力量日漸式微、意義持續貶值的當代社會中，劇場可能是語言發揮力量的最後據點，重視台詞表現的劇場有其存在意義[63]。

　　獨尊台詞的演出，和法國人喜歡聆聽朗讀的傳統密切相關。近30年來，先有雷吉（Claude Régy）之「非－再現」劇場（le théâtre de la "non-représentation"）走在時代之先，諾德更進一步發展，正面表演現已十分普遍，如坎塔瑞拉（Roberto Cantarella）、奧力維爾‧皮（Olivier Py）、拉卡斯卡德（Eric Lacascade）、藍貝爾（Pascal Rambert）、西瓦第埃（Jean-François Sivadier）、雷斯寇（David Lescot）、考拉斯（Hubert Colas）導戲都經常如此，這其實頗不尋常。關鍵在於發揚台詞的力量，凸顯個別文本的特質，而非正面表演的形式[64]。導演傾聽書寫，以其為演出事件，想像中理應很單調，上文的分析卻證明事實正好相反，因為書寫本身其實已含戲劇性，誠如雷吉引肯恩（Sarah Kane）之言：「紙上只要有一個字，戲就存在

62　參閱楊莉莉，〈迸發能量的肉身劇場：談阿梅爾‧胡塞爾執導之《侯貝多‧如戈》〉，《表演藝術》，第100期，2001年4月，頁55-61。

63　費斯巴哈（Frédéric Fisbach）1996年導演的《報喜》（*L'annonce faite à Marie*, Claudel）是這類演出的極限之作，參閱楊莉莉，〈發揚「語言的劇場」〉，預計刊於《美育》，第203期，2015年3月。

64　否則會有僵化的危險，諾德採「正面演法」執導的作品並非每部都成功，如2013年「亞維儂劇展」眾所期待的大戲──《經過村莊》（*Par les villages*, Peter Handke）即失利，參閱Eva Provance, "*Par les villages*: Traversée par la contestation", *Le Figaro*, 9 juillet 2013。

了」，前提是沒有舞台調度將其埋沒[65]。

　　不可否認，舞台演出經常把觀眾看戲的視角格式化（formaté），難以彰顯個別文本的特質。雷吉導戲一向堅持文本第一，他的演員站在空台上，在光線亮度不足的空間中[66]，用「心」探索劇文生成的地底層面，透過演員的沉靜氣質以及慢動作傳遞給觀眾一個內省、冥想的空間，啟動他們的想像力，舞台調度因此應該盡可能低限，不宜限制觀眾豐富的想像力，這樣做，是為了確保文本被看到[67]。雷吉的一番感言道出了演出獨重對白書寫的真諦。

65　引言見Claude Régy, "Entre non-désir de vivre et non-désir de mourir: Entretien avec Claude Régy", propos recueillis par G. David, *Théâtres*, no. 5, octobre-novembre 2002, p. 12。

66　這是一種瀕於臨界點的冷冽、疏離燈光，像是天空乍曉，將明卻暗的曖昧時刻，逼得觀眾非得睜大眼睛專注看戲不成。看久了，會發覺原先看起來像是一動也不動的演員，其實身體無時無刻都有細膩的變化，由於長時間盯著舞台看，觀眾甚至會產生幻象，覺得演員的身體發亮，此時正是視像和我們的下意識接軌的時刻，這是雷吉針對名演員Marcial Di Fonzo Bo表現之感想，語出Christian Biet & Christophe Triau, *Qu'est-ce que le théâtre?* (Paris, Gallimard, «Folio Essais», 2006), p. 823。

67　Régy, *op. cit.*, p. 13.

第五章 奧力維爾‧皮：追求戲劇化的劇場

「劇場能為世界做什麼？戲劇。」

—— Olivier Py[1]

2007年3月巴黎「奧得翁歐洲劇院」（l'Odéon-Théâtre de l'Europe）總監任期屆滿，繼任者為42歲的奧力維爾‧皮（Olivier Py, 1965-），他應是這座聲譽崇隆的劇院有史以來最年輕的總監。由於皮的表演美學並未得到所有人的認同而引發一陣騷動，質疑之聲四起，但文化部獨排眾議，力薦皮接此職務，表彰他延續戲劇地方分權（décentralisation）政策，在奧爾良（Orléans）工作九年，皮的「史詩作品引發大眾的熱情，透過他，體現了全民劇場的夢想」[2]。五年後，皮援例申請續任，新上任的文化部長密特朗（Frédéric Mitterrand）卻安排年屆63歲的瑞士導演邦迪（Luc Bondy）接任，這項人事決策再度使輿論一片譁然。但這一次，皮獲得一面倒的支持，反對新任命的巨大聲浪逼使文化部出面，邀請皮從2013年起負責「亞維儂劇展」，方才平息風波。皮備受欣賞、重視的程度可見一斑。

1 多才多藝的創作者

皮出生於法國東南角的葛拉斯（Grasse），父親為阿爾及利亞的法僑。從「國立戲劇藝術與技術高等學校」（l'Ecole nationale supérieure des arts et techniques du théâtre）畢業後，皮進入巴黎「國立高等戲劇藝術學院」（le

1 *Discours du nouveau directeur de l'Odéon (interrompu par quelques masques)* (Arles/Paris, Actes Sud/l'Odéon-Théâtre de l'Europe, 2007), p. 31.

2 Renaud Donnedieu de Vabres, communiqué du ministre de la culture et de la communication du vendredi 8 décembre 2006, communiqué consultable à l'adresse: http://www.culture.gouv.fr/culture/actualites/index-communiques.htm.

Conservatoire national supérieur d'art dramatique）學表演，同時在「天主教學院」（l'Institut Catholique）研讀神學和哲學。翌年，他創立劇團，開始了自編自導自演的生涯。值得一提的是，皮從事業初期就喜歡為兒童寫劇本，曾多次改編格林童話上演[3]。

皮的成名作是1995年在「亞維儂劇展」自編自導的《小燈》（*La servante*）。法文的「小燈」專指劇場後台使用的直立燈具，始終開著，彷彿默默在暗處為人指引明路，皮賦予它高度象徵意義，視之為類似靈魂守護者的角色。《小燈》是一齣由五個劇本組成的連環套戲，首尾相接，故事結尾又回到開頭，變成一個演不完的故事，在亞維儂一次連演24個小時，得到了「博馬謝基金會」（Fondation Beaumarchais）／「作者服務協會」（Théâtre SACD）頒發的劇場新秀獎。自此，「追求存在意義的心靈之旅」成為皮的創作主題。兩年後，「亞維儂劇展」邀請他在最重要的表演場地──「教皇宮」的「榮譽中庭」──推出新作《奧非的臉龐》（*Le visage d'Orphée*），此詩劇重寫古希臘神話奧非入地獄救妻的故事以衍繹天主教義。

1998年，皮接布隆胥韋（Stéphane Braunschweig）的缺，領導奧爾良的「國家戲劇中心」，重要的創作有《斯雷布雷尼察安魂曲》（*Requiem pour Srebrenica*, 1998）[4]、《快樂的啟示錄》（*L'apocalypse joyeuse*, 2000，亞維儂劇展首演）、《迷宮的頌揚》（*L'exaltation du labyrinthe*, 2001，布隆胥韋執導）、《給年輕演員的使徒書使得話語得以傳遞》（*Epître aux jeunes acteurs pour que soit rendue la Parole à la Parole*, 2001）、《夜遊浮士德》

3　如多次重演的《少女、魔鬼與磨坊》（*La jeune fille, le diable et le moulin*）。

4　此劇為紀念1995年7月11至13日，發生在波斯尼亞與赫塞哥維納（Bosnia and Herzegovina）東邊的斯雷布雷尼察一場大屠殺，估計有7000到8000多名穆斯林慘遭波斯尼亞的塞爾維亞軍隊屠殺，是二戰以來歐洲最慘烈的種族屠殺。但國際社會並未在第一時間正視此事件，憤怒的皮因而做了這齣紀實劇。

（*Faust nocturne*, 2004）、《征服者》（*Les vainqueurs*, 2005，亞維儂劇展首演）、《維拉謎》（*L'énigme Vilar*, 2006，紀念亞維儂劇展60週年）以及《喜劇的幻象》（*Illusions comiques*, 2006）等，創作能量高。皮擅長編創馬拉松式的長篇劇本，《快樂的啟示錄》長達10小時，《征服者》三部曲7小時半。事實上，皮是令人無法預料的劇場人，他最讓人吃驚的表演是數度變裝「刀小姐」獻唱（*Miss Knife chante Olivier Py*）。

　　自編自導之外，皮也執導其他作家的劇本，這方面他也展現出大格局。2003年，他推出克羅岱爾（Paul Claudel）長達11個小時的鉅作《緞子鞋》（*Le soulier de satin*, 1928），這是本詩劇有史以來在法國頭一次真正全本演出[5]。《緞子鞋》新演出為皮贏得劇評公會「最佳外省演出獎」[6]。不僅如此，他還有時間執導歌劇、拍電影、演電視劇、寫小說，真可謂多才多藝。

　　2007年皮重返巴黎，主掌「奧得翁歐洲劇院」。四年任期最重要的表演劇目當是希臘悲劇，他推出了艾斯奇勒（Eschyle）現存的所有七部作品，其中，《奧瑞斯提亞》（*L'Orestie*）三部曲是他的到任製作，而其他四部戲則採克難方式表演，方便走出劇場四處巡演，真正實踐公立劇場為民服務的目標。其他新製作尚包括莎劇《羅密歐與茱麗葉》（2011）、新劇本《薩杜恩的孩子》（*Les enfants de Saturne*, 2009）、以密特朗總統最後生涯為內容的《慢板（密特朗，秘密與死亡）》（*Adagio (Mitterrand, le secret et la mort)*, 2011），以及在柏林首演的《太陽》（*Die Sonne*, 2011），創作力始終處在頂峰。

　　皮矢志在奧得翁「創建一座節慶與大眾的劇場」，為此，形象向來嚴肅的國家劇院特別設計了一張以炫麗煙火為背景的馬戲團／遊樂場海報以宣示

5　Antoine Vitez藉口演員不足刪除了二幕一景未演。
6　Prix Georges-Lerminier du Syndicat de la critique.

與民同樂的決心，第一個具體作法就是壓低票價，標榜奧得翁上演的戲，所有觀眾都看得起。

起初，輿論對這位國家劇院新領導人頗不尋常的創作傾向有些疑慮，皮於是沿用《給年輕演員的使徒書》形式，寫了一齣別開生面的短劇《奧得翁新總監的談話（被幾張面具打斷）》（*Discours du nouveau directeur de l'Odéon (interrompu par quelques masques)*）在就職典禮上正式發表。皮登台宣布奧得翁劇院將是一大眾化的節慶（une fête populaire），是思想的節慶，是希望的節慶[7]。正當他夸夸其言時，由他的愛將米歇爾·福（Michel Fau）一人分飾賣乳品的小販、藝術評論家、候選的政客、開店的媽媽，一一出來打斷他的發言，挑戰他的論點。在自我嘲諷的表面下，《奧得翁新總監的談話》其實對劇院的定位、發展方向、可能的質疑均提出了回答，只不過帶著天主教神學色彩，且發言方式是皮一貫的抒情模式。

這齣短劇首要主張：奧得翁不是一個菁英（élitaire）劇場，相對於當代人追求的收視率、民調、市場經營法則的多數派（majoritaire），它算是少數人的（minoritaire）劇場[8]，既非布爾喬亞劇場，也不是大眾藝術[9]，不需要引來大群消費者[10]。雖然如此，對比大眾娛樂，小眾的劇場藝術在本質上也可以是全民劇場（théâtre populaire），關鍵即在於這是一種屬於所有人的文化（une culture pour tous）[11]。肯定公立劇場即為「全民劇場」[12]，也自認為是維拉的傳人[13]，皮同時也聲明「全民劇場」不應再被禁錮在過去的

7　*Discours du nouveau directeur de l'Odéon*, *op. cit.*, p. 15.

8　*Ibid.*, pp. 17-18.

9　*Ibid.*, p. 23.

10　*Ibid.*, pp. 40-41；這點他是針對「文化部」歷來做的參與藝術活動人口調查結果而言，參閱本書第十章第1節。

11　Py, *Cultivez votre tempête* (Arles, Actes Sud, 2012, «Apprendre»), p. 60.

12　*Discours du nouveau directeur de l'Odéon*, *op. cit.*, p. 28.

13　Brigitte Salino, "Les engagements fermes des 'petits-fils'de Vilar. Stanislas Nordey et Olivier Py secouent le cocotier du théâtre public", *Le monde*, 7 mars 1997。再者，皮於2006年第60

文化、記憶或公民責任的範疇中[14]。

　　在這個只重虛擬、表面溝通、現實（actualité）與物化（réification）的世紀中，皮堅信全民劇場是相遇、「相通／領聖餐」（communion），是親臨（présence）、神話[15]、歡慶，普世主義為其旗幟[16]。相對於諾德（Stanislas Nordey）揭櫫的「公民劇場」（théâtre civique）[17]，一向對政治議題很敏感的皮則堅持戲劇是訴諸個人，而非公民[18]，劇場不應臣服在公民責任之下[19]，意即戲劇不能彌補社會裂痕[20]。關於戲劇，皮向來宣稱其範疇就是戲劇，且多數創作都很戲劇化。

　　有趣的是，在《奧得翁新總監的談話》中，皮透過一位藝術評論者的攻擊道出了自己創作的方向：多話的劇場、抒情化的文本、猥褻的（obscène）感情、過度的表演，這四點常遭人批評為過時的玩意[21]，皮乾脆負面表列以自我解嘲。

　　在歌劇領域，皮與舞台設計師魏茲（Pierre-André Weitz）合作，共導演了20餘部，成績斐然[22]，其中，「日內瓦大歌劇院」的兩齣大製作——華格納歌劇《崔斯坦和伊索德》（*Tristan und Isolde*, 2005）以及《唐懷瑟》（*Tannhäuser*, 2005）為他贏得劇評公會的獎勵[23]。

　　雖然再三獲得肯定，皮的創作仍常引發爭議，因為他既是熱忱的天

　　屆「亞維儂劇展」的閉幕式中推出《維拉謎》一戲向大師致敬。

14　*Discours du nouveau directeur de l'Odéon, op. cit.*, pp. 18-19.

15　*Ibid.*, pp. 16-17.

16　*Ibid.*, p. 23。這點當然也是一語雙關，"catholicisme"的本義即為"universalisme"。

17　參閱第十章第2節。

18　*Discours du nouveau directeur de l'Odéon, op. cit.*, p. 19.

19　*Ibid.*, p. 31.

20　Py, "On ne peut pas demander au théâtre de résoudre la fracture sociale", propos recueillis par F. Darge et N. Herzberg, *Le monde*, 4 mai 2007.

21　*Discours du nouveau directeur de l'Odéon, op. cit.*, p. 28.

22　Cf. *L'Avant-scène opéra: opéra et mise en scène: Olivier Py*, no. 275, juillet 2013.

23　Prix de l'Europe Francophone, décerné par le Syndicat de la critique.

主教徒又是同性戀者，這兩個彼此扞格的身分可說是促使他提筆寫作的動機。綜觀皮的戲劇，探索存在價值的精神歷險可謂第一主題，這在物慾橫流的消費社會無疑是不合時宜的思維。但這個靈修的過程不僅是一場內心永不止息的戰鬥，尤有甚者，其間更充斥著暴力、金錢、性錯置、政權鬥爭、經濟獲利的計算，內容黑暗、粗暴、殘忍，著實令衛道人士難以接受。比利時劇評家塔克爾（Bruno Tackels）指出皮的劇中神聖和情色（éro-tisme）雙重面相共存，而要入聖，卻必須經由情色，這點不易得到支持[24]。這也是皮入主「奧得翁劇院」之所以讓許多人跌破眼鏡的原因。

以下就《喜劇的幻象》和《奧瑞斯提亞》演出來分析皮的導演風格，兩部作品各有千秋，前者是皮創作的喜劇，他針砭法國劇壇，極盡挖苦之能事，內容辛辣爆笑，諷世入裡。編劇技巧在傳統中翻新，導演兼顧台上台下的動靜，演員個個賣力演出自己，氣氛輕鬆好玩。此戲從2006年首演以來所向披靡，應該是皮至今最受歡迎的一齣戲。《奧瑞斯提亞》三部曲則是西方悲劇源頭之作，是皮在奧得翁任內最龐大的新製作，他企圖以希臘悲劇的全新製作開啟新的時代，完全展現一座國家劇院的表演宏圖。

2 戲劇時代的奇想曲

《喜劇的幻象》[25]劇名指涉新古典主義大家高乃依的同名劇作（*L' illu-sion comique*），二者差別只在於單複數。但追本溯源，本劇格局出自莫理

24　Py, "L'expérience épique", propos recueillis par B. Tackels, *Mouvement*, no. 11, janvier-mars 2001, p. 97；皮本人以「莫比烏斯環」（anneau de Möbius）來比喻自作從美學到道德層面的來來往往，見" 'Tout ce qui nous dépasse' ", conversation entre Marie-José Mondzain, Olivier Py et Christian Biet, *Théâtre/Public*, no. 213, juillet-septembre 2014, p. 42。

25　舞台與服裝設計Pierre-André Weitz，音樂設計Stéphane Leach，燈光設計Olivier Py，演員：Olivier Balazuc, Michel Fau, Clovis Fouin, Philippe Girard, Elizabeth Mazev, Olivier Py。

哀名劇《凡爾賽即席演出》[26]，劇中的莫理哀——導演兼劇作家——和他的演員邊排戲邊議論，順勢討論戲劇演出之種種。這是一種在戲院裡以戲說戲的藝術[27]，在法國有其創作傳統[28]。此類作品由於質真（演員以真實面目登台）半假（虛構的排演狀況），戲劇性無所不在，這點是皮的執念。

皮的出發點想必是所有戲劇工作者的最大夢想：試想有一天，繼「宗教時代」和「科學時代」之後，「戲劇時代」來臨了，將會發生什麼事呢？詩人／劇作家不再是社會的邊緣人物，而是主流的發言人、意見領袖，總是佔據報紙的頭版。本劇鋪陳的就是這個異想天開的「幻象」，因為實在太不可思議，注定只能是齣喜劇。尾聲，皮直接叩問戲劇的定義。此外，全劇也討論了藝術家在今日社會的地位，皮還披露了自己對「話語之奧義（mystère）的哲學反省」[29]，野心不小。

戲開演時，台上長條日光燈管亮起，樂隊指揮李區（Stéphane Leach）和樂手先上台就位，在輕鬆、熱鬧的暖場樂聲中，後台人員從舞台左右兩翼分別推入兩張化妝用的長鏡桌，台下觀眾的身影即刻反映在鏡中，他們是演出不可或缺的成員，因為所有戲劇都是為了觀眾演的。一個莫理哀的石膏頭像擱在桌上，頭上還披了頂假髮，演員陸續上台，對鏡化妝。觀眾席中央有一排座椅全部清空，上面架著一張長桌面，堆放劇本、檯燈、文具、骷髏頭等物，就像排戲的情況，皮坐鎮此處。他向台上的演員提議排演自己最心愛的《詩人與死亡》一劇[30]，遭到抗議，爭執不下之際，「死

26　劇中莫理哀率領他的戲班子排練新戲，藉機反擊那些惡意批評《妻子學堂》的敵人。

27　"C'est un art, d'expliquer le théâtre par l'artifice du théâtre dans le théâtre", Brett Dawson, "Notice de *L'Impromptu de Paris*", *Théâtre complet*, de Jean Giraudoux (Paris, Gallimard, «Pléiade», 1982), p. 1590.

28　20世紀就有Jean Giraudoux（*L'Impromptu de Paris*, 1937）、Ionesco（*L'Impromptu de l'Alma*, 1956）、Jean Cocteau（*L'Impromptu Palais Royal*, 1962）等等。

29　Py, *Illusions comiques* (Arles, Actes Sud, 2006), p. 75. 其他出自本劇的引文皆直接以括號於文中註明頁數。

30　這個標題令人聯想Jean Cocteau的啞劇（mimodrame）《年輕人與死亡》，1946年由編

亡」居然不請自來，插進來提醒眾人作品的永恆價值。

這時，正在翻閱報紙的一位演員忽然發現《詩人與死亡》早已風靡全球：

> 「在本劇中，作者——一位天主教的革命者——拯救了陷於枯燥
> 乏味之現代性的西方世界。他具體的精神性、他結構性的抒情主
> 義為明日的良心指出線索。作者擺脫了形而上學，但也掙脫了
> 上個世紀的怨恨與懊悔，他提供觀眾一個靈現（épiphanie）的可
> 能、一個爆發的希望、一種活在世上的新方法」（17）。

緊接著，新聞記者、時裝業者、市長、文化部長、總統、教宗全蜂擁而至，一一站在高架平台上，背景是閃亮的日光燈管，他們爭相和最新的媒體寵兒討論戲劇，希望他能出面改變世界，最後甚至連「神」也下凡表示：「我想化為肉身／扮演一個角色（"je veux m'incarner"）」（32），一語雙關。皮的母親在一旁催促他接受這些超乎想像的榮譽，連對戲劇一竅不通的姑媽也不落人後，興沖沖跑來學演戲。

可嘆，這一切榮耀到了第二幕突然逆轉。皮霎時之間已然過氣，甚至於淪落到需要扮成一隻兔子逃亡。不幸，未及出走，即被下獄審判，時尚業者判了他死刑，直到他簽了公開棄絕書（abjuration）：「美不是獨立存在」（56）[31]，這才得到總統特赦。父親氣得和他斷絕親子關係，從此改名叫布雷希特。

第三幕開場，「教宗」宣講戲劇既是親臨（présence）又是象徵（figure）的道理。這其實是戲劇符號學的觀點，具體的戲劇符號既是符號又是

舞家Roland Petit改編為芭蕾舞作，現已成為經典舞目。

31　這點可看出皮的「藝術劇場」（théâtre d'art）傾向，意即藝術應獨立存在。

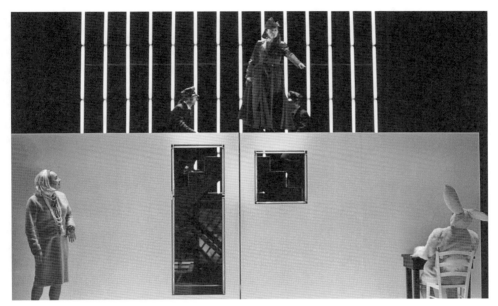

圖1 第二幕，左起為姑媽、母親和被下獄的皮。　　　　　　　　　(A. Fonteray)

所指的實物[32]；例如，舞台上用到的一張椅子既是實體，又可象徵權力、王位或其他諸多意義，端視演出情境而定。之後，眾人討論演戲的行規，一名對演戲懷抱憧憬的青少年傻傻地上門找工作，重新點燃大家對舞台工作的熱情。結尾，各行各業代表逐一上台為戲劇下了整整一百個定義。

向拉高斯致敬

這齣作品其實是獻給英年早逝的導演、劇作家、劇團團長兼出版社發起人拉高斯（Jean-Luc Lagarce）[33]，他在劇中以「早逝的詩人」身分登場，從開場就現身和眾人討論劇作的永恆價值。皮曾於1993年參加拉高斯執導的莫理哀名劇《無病呻吟》（Le malade imaginaire），當時他隨著劇團南征北討，

32　Cf. Anne Ubersfeld, L'objet théâtral (Paris, C.N.D.P., 1978), p. 123.
33　參閱本書第六章第1節。

親身體驗到其中的辛酸。他們在「已經不再相信自己是戲院的戲院」中演戲，劇場設備多半不堪使用，台上的鋼琴永遠走音，門房的臉拉得老長，文化中心主任還寧可上演馬戲，觀眾零零落落，掌聲若有似無。演完戲，時間太晚，即使繞著小城數周，也找不到一家餐館可以吃頓熱飯，末了，被迫住在簡陋的旅店，否則就得搭慢車奔赴下一個演出城市（25-27）。

　　這一段追憶跑江湖賣藝的辛酸發生在詩人逝世的前夕，是全劇最感人的段落。拉高斯視演員漂泊不定的演藝生涯為一種本體的放逐（un exil ontologique）（7），是命定的際遇，他本人在上述惡劣環境裡一直堅持工作直到生命的最後一口氣，來不及等到世人的肯定。近年來法國文藝界總算發現虧欠拉高斯良多，從2006年起四年間在各大城市為他舉行劇展，重新上演他的作品，出版專刊，召開研討會。皮是唯一選擇寫劇本表示紀念者，對於一生編劇不輟的拉高斯而言，意義非比尋常。

千變萬化的演員

　　除了向拉高斯致敬之外，《喜劇的幻象》也是皮送給多年來和他打拚的演員最好的禮物。米歇爾・福、吉哈（Philippe Girard）、瑪澤芙（Elizabeth Mazev）以及巴拉瑞克（Olivier Balazuc）四人各有擅長，互相競技，觀眾看得大呼過癮。

　　《喜劇的幻象》讀起來之所以妙趣橫生，和劇本結構密切相關。四、五個演員輕易扮演五、六十名角色，他們時時變換身分且說換就換，劇情隨之飛快發展。舞台使用數個裝上輪子的高架平台與樓梯，方便換景，白色霓虹燈和日光燈管不停閃爍，台上台下都有戲。身經百戰的演員使出渾身解數，觀眾情不自禁地被難以預期的劇情帶著走，看看演員還能再變出什麼花樣來！連「神」這類超乎常人經驗的角色也難不倒他們。巴拉瑞克一臉嚴肅地說：「我演神。我把祂演得像是搞砸了彩排的導演」（32），

「神色」果然不同凡響，觀眾哄堂大笑。巴拉瑞克扮演從「神」至「狗」等各式罕見、古怪、非人的角色。瑪澤芙主要是出任虛榮的「母親」一角，她是母愛的化身，美麗但膚淺，立意把自己的時裝店改名為「詩人的母親，現成的時裝（prêt-à-porter）」（20），兒子抗議這個「現成的時裝／現成的詩人」聯想。

　　風靡全場演出的演員則無疑是米歇爾‧福，他頭戴金色假髮，身穿香奈兒桃色套裝，喬裝成皮的姑媽，迷人的造型模仿商業劇場的天后賈克琳‧瑪洋（Jacqueline Maillan）。由於學演戲的情節，他得以施展、賣弄演技，著實諷刺了商業劇場公式化的詮釋。福一人同時演出劇中的「老師」和「學生」兩個角色，戴上金色假髮時為姑媽，一把拉下假髮，則立時變成教表演的老師（原作規劃由吉哈飾演）。

　　老師要學生利用「死亡是我們最後的信賴」[34]這句台詞表演以下各種戲劇化情境：鬧彆扭、心不在焉、突然抒情起來、假裝瀟灑、惡意諷刺、意思明確的、瘋狂希望能遮掩放了一個小屁的尷尬、一邊對觀眾拋媚眼一邊觀察是否有劇評在座、意識到這不好玩、以無法假裝的真誠、壓抑憤怒、大發雷霆、諧仿悲劇女伶、言下之意溢於言表、暗示大驚小怪沒什麼好了不起的、好像是豬頭選集的標題、懊悔中午在餐廳吃了芥末兔肉、虛情假意、演得逼真神似、假裝成很膚淺的辛酸、一無所知、奇思幻想、無比機靈、哲學家式、帶說教氣息、肆無忌憚、墮落的、有惱火的嫌疑、在鄰居的喪禮上、呆呆的、表現出已經說了上百次的樣子（42-43）。

　　福機智過人，同時飾演師生兩個角色，演技淋漓盡致，皮的想像力疾如閃電，福將之引爆為絢爛火花，此起彼落，中間毫無空檔，反應飛快，敏捷抓到每個情境的關鍵全力發揮，精彩的演技為他贏得「劇評公會」頒發的最佳男主角獎。福是皮所有演出的靈魂人物，擅長古怪精靈、變化多端的魔鬼

34　原劇是寫另一句格言：“Même les dieux ne peuvent défaire ce qui a été”（42）。

型角色，反串更是看家本領。

為悲劇演員請命

吉哈為維德志（Antoine Vitez）的高足，他的戲路寬廣，從鬧劇到古典悲劇皆能勝任，是這次演出的另一個焦點。他主要是為古典悲劇說話，頭戴月桂冠，身披長圍巾，臉上血跡斑斑，飾演預見古特洛依城將被攻陷的公主卡珊德拉（Cassandre），一個人站在樓梯上方，情緒極端震盪，激昂時呼天搶地，原本尊貴的形象淪為荒謬可笑，反顯諷刺。事實上，悲劇源自史前的發明，原本就是一種「老把戲」（vieux jeu）（56），免不了顯得「老掉牙」（ringard）（60），於今看來，荒謬在所難免。吉哈形容自己像是一隻在廢墟中遊蕩的狗，說著沒人聽、沒人懂的話，試圖力挽狂瀾，「展現無可取代的話語之無限美麗」（44）。他側耳傾聽自己說的台詞，好像這是最後一回，帶著悲傷，同時也帶著第一次演戲重新來過的喜悅。

吉哈詮釋的悲劇演員源自《給年輕演員的使徒書》。皮原是應巴黎「高等戲劇藝術學院」邀請演講，最後以一齣短劇代言，他親自粉墨登場，扮演悲劇名伶一角。身穿白袍，皮頭戴花冠，臉全部塗白有如戴了一張面具，雙眼深陷，外表像是一個過氣女伶，手勢和表情誇張，看來荒誕不經勝過悲愴感人[35]，似乎暗示在當代社會中，身為詩人或藝術家只能是一個丑角（bouffon）。

深知今日照章表演古典悲劇已不合時宜，有時甚至落得和鬧劇相距不遠[36]，皮卻始終堅持非按照古法詮釋，無法真正發揮悲劇語言的力量。所以，他一登場即明白宣示全劇的宗旨：「我今天來向大家說明話語遭受的苦

35　皮的靈感源自法國詩人Saint-John Perse〈向海的禮讚／苦澀〉（*Amers*）中的一群悲劇女伶，她們來到海邊，要求大海還她們真正的詩人。

36　Py & Michel Fau, "Les insurgés de la parole", entretien réalisé par P. Laville, *Théâtres*, no. 1, janvier-février 2002, p. 47.

圖2　吉哈詮釋的悲劇演員一角。　　　　　　　　　　　　　　(A. Fonteray)

難，激勵大家讓它重新綻放光芒」[37]，因為文明已退無可退，「大家只說沒
完沒了的廢話，詩人的地位被貶到和海獅馴服師沒兩樣，話語被縮減為在農
家院子舉行的促銷慈善秀，娛樂性十足」[38]。

　　在古典悲劇藝術日漸式微，電腦、視覺影像大行其道的時代，首先遭
殃的就是語言，報章雜誌和網路充斥著輕薄、空洞的口語化文字，語言的
厚度、深度以及轉喻象徵力量甚至被認為是妨礙溝通[39]！情感的流露遭空泛
的語言波及，不再被信任。皮屢屢為講究文采、追求詩意盎然和情感大起

37　Py, *Epître aux jeunes acteurs pour que soit rendue la Parole à la Parole* (Arles/Paris, Actes
　　Sud/C.N.S.A.D., 2000), p. 11.
38　*Ibid.*, p. 20。在這齣戲中，是一個潑冷水的人、文藝負責人、慾望的警察、溝通部長、
　　戲劇學院院長、一隻現代豬輪番上陣，質疑、砲轟悲劇演員反潮流的要求。
39　*Ibid.*, pp. 22-23.

大落的古典風悲劇請命，即使它的表演形式如今看來「失真、做作、朗誦式、戲劇化、不自然」（"faux, forcé, déclamatoire, théâtral, artificiel"）[40]，也不可輕言偏廢。抒情劇為詩人最能發揮的劇種，更何況是悲劇和抒情劇拯救了人性與人情（35），皮個人的創作就是立基其上。

　　《喜劇的幻象》諸多角色和論點出自《使徒書》，只是基調不同；前者嘻笑怒罵，情節別緻有趣，角色眾多，熱鬧可比嘉年華，後者素樸、莊嚴，從頭到尾使命感沉重，傳道意旨明白昭示：「話語是以口語面目現身、以諾言形式顯現的愛」[41]。說到底，皮堅信「舞台是身體與靈魂合而為一的奇蹟場域」[42]，這類言詞聽來像是傳道，容易讓人反感，不過皮強調自己的出發點不是為了尋找神，而是為了尋找人，希望能因此更加了解化為肉身／降世為人（incarnation）的意義[43]。這個使命賦予《使徒書》無可推卸的重責大任感，反而不利溝通，皮之所以編寫《喜劇的幻象》其來有自。

在羅馬帝國的全盛時期

　　《喜劇的幻象》同時針砭當代社會，「在羅馬帝國的全盛時期」一段最發人省思，由一名流行業者道出，藉口批評羅馬帝國之種種，講的卻無一不是當代社會怪象：話說在羅馬帝國的全盛時期，苦主受邀上電視暴露他們身受的苦痛以娛樂位高權重者；流行業走秀模仿地鐵乞丐風；窮人的裝扮是雞尾酒會的新潮穿著；言語被喝倒采，排泄更真實也更顛覆[44]；摩登很重要，也就是說永遠重複同樣退化的手勢；法國總統經由電視的真人實境秀競選；

40　這正是克羅岱爾對高乃依的批評，見其日記Paul Claudel, *Journal*, vol. II (Paris, Gallimard, «Pléiade», 1969), p. 178。

41　*Epître aux jeunes acteurs, op. cit.*, p. 29.

42　Cité par Bruno Tackels, "Le sacré foulé aux pieds", *Mouvement*, no. 47, avril-juin 2008, p. 61.

43　Bruno Tackels, "La tentation de l'absolu", *Mouvement*, no. 39, avril-juin 2006, p. 135.

44　皮的諷刺預示了2005年在亞維儂劇展引發批評聲浪的法布爾（Jan Fabre）之《淚水的歷史》（*L'histoire des larmes*）、《我是血》（*Je suis sang*）等作品，參閱第十章第1節。

空無（le vide）蔚為奇觀，混沌（chaos）變成改革，愚蠢是新興形式，譏諷（cynisme）反成清明；演戲不登大雅之堂[45]；政治比起色情業還要情色；而既然大家都沒有話講，溝通取代了話語（52-53）。皮所謂的「溝通」（communication）指的是現代人不用心、不用大腦、不講文采、不觸及精神層次的應對，他比擬為一群豬在嚎叫，牠們無論如何走不出溝通的迷宮[46]。

　　這些現象只發生在古羅馬帝國或今日法國嗎？反觀臺灣，其實也正經歷類似的危機，皮的諷刺鞭辟入裡。

戲劇到底是什麼？

　　結尾，各行各業從神學、公民責任、文化政治、社會革命、影像的地位等觀點為戲劇足足下了一百個定義[47]，綜論其本質、作用、意義與價值。對擅長喬裝演戲的福而言，戲如人生，人生如戲（77），兩者互相反射，真假難分。吉哈則認為戲劇是值得鼓舞有志之士繼續奮鬥的事業（81），這句話可作為戲劇從業者的座右銘。對瑪澤芙而言，劇場乃是欲望化為行動的地方（81），因為劇場藝術重在實踐。一名技工也表示，戲劇不是藝術而是戲劇（81），意在強調戲劇常被忽略的實作面。一位法官指出道：戲劇是由無法登錄的律法所創造（83），一語道破劇場藝術約定成俗的本質，這也就是俄國導演梅耶荷德所揭示之「下意識的演出慣例」（les conventions inconscientes du théâtre）。

　　「死神」也再度現身發言：戲劇允許我們冥想人生的終點而不必身歷其境（78）。對「文化部長」而言，戲劇的非現實性，比其現實性更寶貴（78），經典名作亙古永存的根本理由在此。一位哲學家認為：尋常所見透

45　羅馬帝國流行馬戲、喜劇、鬧劇等，唯獨悲劇不受青睞。

46　*Epître aux jeunes acteurs, op. cit.*, p. 23.

47　皮後來又增加到1001個定義，見其新書*Les mille et une définitions du théâtre*, Arles, Actes Sud, 2012。

露出瞬間驚奇感即為戲劇（80），這是從美學距離的角度切入，戲劇讓我們窺見日常人生之不尋常。一隻綽號叫「觀念」的狗大聲疾呼：戲劇是反對單聲歷史的革命（82），此語道出所有企圖透過戲劇改造社會者的訴求，例如「史詩劇場」藉由演戲辯證歷史的演進。同理，一名青少年宣稱戲劇拯救為理想獻身的年輕人（82）。不過，戲劇大可不必這麼哲學或文以載道，「早逝的詩人」單純地表示：對於一個懂得傾聽的人，就連石頭也有話講，透過戲劇，我們聽到這些無聲的言語（81），這是詩的最高意境。皮自己下了最後一個定義：「戲劇是無所期待後的報酬」（84），充分道出自己創作的精神。

《喜劇的幻象》演出輕鬆歡樂、易懂又不乏深諦，完全符合他的就職信念：「如果我對劇場訴諸社會的每一階層沒信心，我就放棄」[48]，實際上可視為其就職宣言的舞台實踐。

不可諱言，一些劇評仍對皮的演出動作不斷、表演意象泛濫、戲劇化、演員過於激情的詮釋等特質持保留態度，簡言之，就是演出的每一層面都太超過，常將之類比為巴洛克戲劇[49]。特別是皮的創作從早期作品《小燈》、《戲劇》（*Théâtres*, 1998）開始，幾乎每部都是戲中戲，創作本身自我反射，形成舞台意像多層反射的嵌套（mise en abîme）現象，真假難分，又大談死亡，在空虛的威脅下，演員極盡能事的表演，有時看來反而像是矯揉造作或拙劣模仿（singer）。況且，皮經常不惜自我調侃、貶抑，大量回收舊物（舊字、標榜古典悲劇演技、抒情文風等），舞台演出經常凸出亮麗的一面，不怕被譏為品味不佳，很接近kitsch（俗艷）美學[50]，在劇壇獨樹一幟。

究其實，皮的誇張演出已非單純的戲仿，其舞台表演作品之戲劇化和

48　Catherine Robert, "Le théâtre comme amour du réel", *La terrasse*, no. 150, septembre 2007.

49　皮也有此自覺，見" 'Tout ce qui nous dépasse' ", *op. cit.*, p. 43。

50　Sylvain Diaz, "Oser le kitsch, oser le théâtre", *Théâtre/Public*, no. 202, octobre-décembre 2011, pp. 112-13.

「大場面化」（spectacularisation）──kitsch常用的手法[51]──應是為了反規範、反主流、反傳統，作風挑釁，從而開創自己的表演領域，為觀眾打開一個前所未見的舞台世界。

3 從血腥暴力邁向民主法治

　　20世紀下半葉，歐陸劇院爭相製作希臘悲劇。〈為何在20世紀末搬演希臘悲劇？〉一文中，英國學者霍爾（Edith Hall）解析希臘悲劇中失調、衝突的神話世界，作用有如一文化和美學稜鏡，當代導演得以折射自上個世紀末過渡到21世紀初同樣失調、衝突的真實世界[52]，從而反思當代社會的性別意識（情慾、女性自主運動、同性戀、性別扮裝等）、種族歧視、政治衝突以及戰爭等子題，或者嘗試突破當代劇場美學如「文化間主義」（interculturalisme）、後現代主義，借用各國傳統的表演形式尋求新的表演可能，乃至於從心理學觀點檢視悲劇人物的心靈與內在意識等多重途徑，大大擴展了希臘悲劇的表演空間[53]。

　　其中，《奧瑞斯提亞》三部曲由於演出規制龐大，通常是一位大導演在事業達到頂峰時才敢排演的戲碼。1980年德國導演彼德‧史坦（Peter Stein）以極簡的手段成功搬演後，掀起了一股《奧瑞斯提亞》三部曲的表演熱潮[54]，持續延燒到新紀元[55]。

51　Isabelle Barbéris et Karel Vanhaesebrouck, "Kitsch et néobaroque sur les scènes contemporaines", *Théâtre/Public*, no. 202, *op. cit.*, p. 3.

52　"Why Greek Tragedy in the Late Twentieth Century?", *Dionysus Since 69: Greek Tragedy at the Dawn of the Third Millennium*, eds. E. Hall, F. Macintosh & A. Wrigley (Oxford University Press, 2004), p. 2.

53　*Ibid.*, pp. 1-46.

54　在臺灣亦然，1994年底到1996年初即先後有四齣製作，計有鴻鴻《三次復仇與一次審判──民主的誕生》（密獵者劇團）、陳立華《奧瑞斯提亞》（國立臺北藝術大學戲劇系）、田啟元（與魅登峰劇團合作）的《甜蜜家庭》以及Richard Schechner和「當代傳奇劇場」之合作。

55　其他希臘悲劇也仍是法國目前經常看到的演出劇目，例如*Prométhée enchaîné* (Eschyle,

在法國，千禧年「奧得翁歐洲劇院」總監拉弗東（Georges Lavaudant）曾推出一個簡明版，第一部曲《亞加曼儂》（*Agamemnon*）的歌隊縮編到只剩一個老人當代表。2005年，導演拉伯（Jean-Michel Rabeux）以前兩部曲為底，推出了《阿特里斯家族的血》（*Le sang des Atrides*），探討血親之間的愛恨情仇。2007年，中生代導演傑里（David Géry）領導一群剛出道的演員排練了一齣兩個半小時的濃縮版，其中第一部曲結合了多媒體，對莘莘學子很具吸引力。相隔一年，皮新任「奧得翁劇院」總監，選擇以三部曲的全本演出作為到任製作。他親自翻譯劇本，並決定以古希臘原文重譜歌隊唱詞，由四位歌手演唱，演出卡司陣容堅強，為2008年春天法國劇壇的盛事。

不過，皮的三部曲大製作並未得到評論家的全面認同。法國最重要的兩份報紙《世界報》（*Le monde*）和《解放報》（*La libération*）雖然肯定他的用心，但是對導演美學——戲劇化、血腥、裸體、變裝、「歇斯底里」的演技——卻均表示難以消受。兩大報不約而同地批評第一部曲「做得太多」，到了後兩部曲，可能因為時間和精力有限，皮已無暇大展身手，舞台上少了很多「花樣」，反而得到好評[56]，因為觀眾較能靜心聆聽劇文，思考主旨。從導演的立場來看，這樣的評論著實有點諷刺。

《世界報》與《解放報》的評論並非無的放矢，只不過這兩份報刊的立場正好反映了法國上一代導演的戲風：穩重、嚴肅、一板一眼。到了皮這一世代，導演則通常不甘被文字綁架，演出標榜戲劇性本質，過程不按牌理出牌，其結果可能使人得到新的體驗或領悟，也可能驚世駭俗。持平而論，皮執導的希臘悲劇乍看之下彷彿耍弄不少噱頭，實則均有其道理。最難

mise en scène de Braunschweig, 2001), *La mort d'Hercule* (Sophocle, mise en scène de Lavaudant, 2007), *Philoctète* (Jean-Pierre Siméon, d'après Sophocle, mise en scène de Christian Schiaretti, 2009), *Des femmes* (d'après Sophocle, mise en scène de Wajdi Mouawad, 2011)等。

56 Brigitte Salino, "*L'Orestie* d'Eschyle, une épreuve pour Olivier Py et pour le spectateur ", *Le monde*, 21 mai 2008 ; René Solis, "Je vous salue, *l'Orestie*", *La libération*, 20 mai 2008.

得的是，不管從翻譯、歌隊、演技、舞台設計等各個層面來看，皆有可觀之處，也都達到他預設的戲劇化目標，絕非純粹精力過盛的「調皮搗蛋」（gamineries）[57]而已。

劇力萬鈞的三聯劇

　　《奧瑞斯提亞》為僅存的希臘悲劇三部曲。第一部曲《亞加曼儂》鋪敘阿苟斯（Argos）國王亞加曼儂擔任希臘聯軍統帥，從特洛伊大戰凱旋歸國，殊不知王后在戰爭期間早已勾搭上新歡艾倨斯（Egisthe），又因為國王在出征前為求神助，獻祭女兒伊菲珍妮（Iphigénie），憤怒的王后趁著亞加曼儂沐浴時手刃親夫，同時一併殺了作為戰利品的特洛伊公主卡珊德拉。到了第二部曲《奠酒者》（Les choéphores），亞加曼儂之子奧瑞斯特（Oreste）在異鄉長大成人，經太陽神阿波羅催促返國報仇。奧瑞斯特在父王墳前與姊姊伊蕾克特拉（Electre）相認，二人獻酒祈求神助。隨後，奧瑞斯特進入王宮殺了母后與艾倨斯。然而可怕的復仇女神立時趕到，寸步不離地追著奧瑞斯特討命，他片刻不得安寧。

　　冤冤相報的情節無法解套，在第三部曲《和善女神》（Les eumé-nides）中，雅典娜女神為此開庭審理，決定讓兩造——奧瑞斯特（與阿波羅）和復仇女神——公開辯論，再由陪審團投票決定審判結果。可是開票結果，雙方票數相等，雅典娜將自己關鍵的一票投給奧瑞斯特，他方得以無罪開釋。復仇女神不服，以災禍威脅，經雅典娜再三安撫並提出優渥條件，她們才妥協，同意化身為「和善女神」。

　　從劇情結構而論，三聯劇次第鋪展兩次謀殺、後續審判以及開釋奧瑞斯特的情節，歷來普遍認為這部鉅作探討從貴族到民主政體、從君主統治到暴

57　Armelle Héliot, "Quelques raisons d'être déçue par *L'Orestie* selon Olivier Py, à l'Odéon", *Le Figaro*, 27 mai 2008。多數劇評也都提到演出的精力旺盛，多少帶點貶意。

政、從母權到父權、從遠古到古典、從無法律到奠定秩序、從原始到現代的歷史進程，象徵革新與進步[58]。但弔詭的是，兩性議題異於常理地和上述主題並行發展。結局，象徵遠古母權政治的復仇女神雖被尊為和善女神，卻必須潛入地底，形同讓位給奧林匹亞新崛起的諸神，此舉常被解釋為艾斯奇勒改寫古老神話以強調雅典城邦進入民主法治的時代，並合法化兩性不平等的社會體制[59]。

從法律的角度切入，法國學者維爾南（Jean-Pierre Vernant）與維達－納給（Pierre Vidal-Naquet）兩人在《古希臘神話與悲劇》一書中指出希臘悲劇暴露了西元前五世紀希臘城邦中神意與法治的角力和拉鋸：一方面，遠古神話思維仍盤踞人心，另一方面，新起的城邦正迅速發展出新的價值觀。希臘悲劇鋪敘的雖然是人的故事，神意卻無所不在，或許暫時隱而不見，卻終究能在瞬息之間逆轉人的命運。古老的英雄個人價值開始遭到新起的社會和宗教思緒質疑，甚至排斥，在此同時，新興的城邦仍與固有神話思維連成一氣，二者的界限難以釐清，以至於悲劇英雄的內裡皆潛藏著神話的價值，不過這套古老價值觀卻和城邦的市民生活格格不入。悲劇的轉捩點正位在這個古今價值衝突的裂隙，它可廣泛而明確地揭露政治法律思維和神話傳統價值間的對立，又能使人感知此裂隙不斷地撕扯、擴張，一股緊繃的張力乃貫穿全劇[60]。艾斯奇勒並非頌揚當時的民主社會或政治理念，而是將「正義」問題化，以批判的視角檢視雅典當時的政治體制，因此希臘悲劇不只是反映原先架構的道德或政治理念，而是更進一步探索並質疑新興理論實踐的可能[61]。這

58 Pantelis Michelakis, "*Agamemnon* in Performance", *Agamemnon in Performance 458 BC to AD 2004*, eds. F. Macintosh, P. Michelakis, E. Hall, O. Taplin (Oxford University Press, 2005), p. 6.

59 Michael Zelenak, *Gender and Politics in Greek Tragedy* (N.Y., Peter Lang, 1998), p. 71 ; cf. Michael Gagarin, *Aeschylean Drama* (University of California Press, 1976), pp. 87-118.

60 *Mythe et tragédie en grèce ancienne*, vol. I (Paris, La Découverte, 1986), pp. 14-17.

61 Cf. *ibid.*, pp. 21-40.

種探究動搖了固有的悲劇意識，有助於社群形塑深度自覺[62]。

對今日社會而言，羅柯（Christopher Rocco）指出《奧瑞斯提亞》體現民主形塑過程中，正、反對立的兩造力量相互詰抗的動態歷程，在頌揚民主規範之際，同時披露擾亂正規化民主的顛覆力量，使觀眾對「民主」的概念有更敏銳的知覺，認知到他們所處的社會其實不若表象一般穩固。因此，相對於其他希臘悲劇，《奧瑞斯提亞》特別適合幫助現代人思索民主和它可能引發的紀律問題之間的緊張關係[63]。希臘悲劇的現代演出經常從這個層面出發。

呼應這些看法，皮表示今日世界仍充斥暴力，民主體制一再遭到威脅，這部寫於2500年前的鉅作，其主旨至今依然十分切題。只不過，三聯劇結尾女祭師為慶助宙斯和命運女神和解的歡呼大合唱[64]，皮延伸解讀為作品潛藏基督教的樂觀主義[65]、喜悅的哭喊，像是新生兒的哭聲[66]，滿載著生命的力量。

面對複雜的三聯劇，皮響應維德志對劇本新譯的呼籲[67]，以詩體重新翻譯。他的譯文力求語意清楚，避免特定時代的印記，簡明扼要但仍詩意盎然，經演員強力道出，完全展現了「一首話語史詩的力量」[68]，觀眾入耳即懂[69]，無須推敲其意，觀戲時，能夠毫不費力地沉浸在表演情境中，實踐他上任的誓言──化「奧得翁劇院」為一座「全民劇場」。

為了強調此次製作的到職意涵，皮更親自披掛上陣，飾演開啟全場演

62　Paul Cartledge," 'Deep Plays': Theatre as Process in Greek Civic Life", *The Cambridge Companion to Greek Tragedy*, ed. P. E. Easterling (Cambridge University Press, 1997), p. 22.

63　*Tragedy and Enlightenment: Athenian Political Thought and the Dilemmas of Modernity* (Berkeley, University of California Press, 1997), p. 137.

64　Py, "Une épopée de la parole", *L'Orestie*, trad. O. Py (Arles, Actes Sud, 2008), p. 7.

65　*Ibid*., p. 5.

66　*Ibid*., p. 7；皮把原文儀式性的高吭嚎叫（ololygmos）譯為新生兒的哭叫聲。

67　我們面對經典有翻譯的義務，且必須隨著時代推陳出新，藉以活絡人民對經典的記憶，詳閱楊莉莉，《向不可能挑戰：法國戲劇導演安端·維德志1970年代》（國立臺北藝術大學／遠流出版社，2012），頁8-10。

68　"Une épopée de la parole", *op. cit*., pp. 5-7.

69　不惜簡化、甚至於概述文本，簡化複雜的句法，有時幾近重寫劇文。

出的「守夜人」一角[70]。他指出通報希臘聯軍打贏特洛伊大戰的焰火象徵語言，既可發光發熱，也可能摧毀一切，重要性無與倫比[71]。因此，當王后細述烽火如何從特洛伊城一路傳回阿苟斯的同時，在陰暗的舞台上，一道火焰沿著橫貫舞台四分之三高度的細鋼索燒了起來，聲勢懾人。

　　更重要的是，一般當代演出為求使觀眾聽懂歌詞，常淡化歌隊的表現，皮則回歸原始希臘悲劇重用歌隊的傳統[72]，著力表現，以期達到「整體戲劇」（théâtre total）的境界。他請李區為古希臘文歌詞譜曲，由四位歌手（男女高音、男中音、女低音）獻唱，再以字幕顯示歌詞的法譯文。歌隊的曲風莊嚴肅穆，接近蒙特維爾第（Monteverdi）的樂風，營造出一種儀式性的氛圍。而且樂團並非隱身在樂池中，而是高坐在垂直舞台的頂部，樂音遂宛如從天而降，令人無法忽視。

　　皮特別讓歌隊[73]從觀眾席走上台，他們上台之後換穿黑色風衣，戴上月桂葉冠，臉龐塗白，人手一鏡照向台下的觀眾，後者在鏡中的影像也化為表演的意象，反射昔日的歌隊代表雅典城公民的意涵。

70　舞台、服裝與化妝設計Pierre-André Weitz，音樂創作 Stéphane Leach，燈光 Olivier Py et Bertrand Killy，主要演員：Anne Benoît（Le Coryphée des Euménides/La Nourrice），Nazim Boudjenah（Oreste），Bénédicte Cerutti（Le Coryphée des Choéphores），Céline Chéenne（Electre/Iphigénie），Michel Fau（Egisthe/La Pythie），Philippe Girard（Agamemnon/Apollon），Frédéric Giroutru（Athéna/Pylade），Miloud Khetib（Le Coryphée d'*Agamemnon*），Olivier Py（Le Veilleur），Bruno Sermonne（Un Héraut），Alexandra Scicluna（Cassandre），Nada Strancar（Clytemnestre），Damien Bigourdan, Christophe Le Hazif, Mary Saint-Palais, Sandrine Sutter（Choeur）。

71　"Une épopée de la parole", *op. cit.*, p. 6.

72　希臘悲劇源起於歌隊競唱，台詞為其後來延伸。古雅典城後為了祭祀酒神而舉辦戲劇競賽，並提供三組歌隊給三位劇作家排練，另外再搭配一至三位演員。事實上，希臘悲劇書寫是以歌隊的動作來組織文本。歌隊人數約15人，從舞台與觀眾席之間左右兩側的過道走進專屬他們使用的樂池空間，直到劇終才退場。從人數、全程待在場上、以及載歌載舞的形式來看，歌隊應該是演出時不容忽視的重頭戲。

73　除唱歌的le quatuor Léonis之外，尚有歌隊長、四位演員以及數名工作人員（換景時幫忙），開場時他們共13人一起上台。

從崩解到統一

　　三部曲從失序的危機，最後進展到統一的法治體制，這次製作將此動盪過程轉化為精彩的表演語彙。演出強調作品的普世面，選擇了超越現實時間、地域概念的中性舞台時空，其中除了木馬雕像（暗示木馬屠城）、阿波羅和雅典娜雕像之外，沒有出現其他涉及古希臘時空之物；演員的服裝亦然，除了少數幾位（國王、傳令官、祭師、卡珊德拉），其他角色的裝扮也都看不出特定時代。

　　視覺設計重用黑、紅、白三色，學建築出身的魏茲延續一貫著重層次、結構和機動性的美學，發展出帶流動感的表演空間。開演時，台上只見一堵閃耀著墨黑色澤的金屬高牆，代表阿苟斯王宮嚴峻的外觀。受了法國藝術家蘇拉巨（Pierre Soulages）的啟發，牆面上鏤刻出如瓦楞紙般垂直、水平和傾斜的線條紋路，引導觀眾的視線聚焦在中間的開口上，其前方則以一道酒紅色布幕擋住。黑色金屬材質產生疏離、都會感，引人聯想當代演出的背景，而其凹凸紋理，經燈光照射，呈現出多樣表情，光影變化細膩而低調。這堵牆面可前進、後退、翻轉，並結合高台和階梯組成不同場域，變換巧妙，換景成為演出的一部分，不獨吸睛，且暗示了劇中世界仍在建構中。

　　第一部曲發生在王宮大門之前，原作並未改換地點，舞台演出則換了五次景，從開場的統一牆面逐次崩解，至尾聲，只剩下分崩離析的結構體。如此再經數度變換，直至第三部曲中間，舞台從阿波羅神殿大動作變化成雅典娜神殿，最後組合成一個半圓形階梯式觀眾席（amphithéâtre），象徵人類史上的第一個法庭（Aréopage）[74]——公民論壇之所在，奧瑞斯特的審判在此開庭。戲演到此，舞台空間結構才建立了秩序，呼應「從崩解到統一」的表演主旨。

74　即「戰神丘法庭」，由有權勢的階級把持，從西元前461年後，其權限被縮減為只能審理血案，其他訴訟案件則轉由公民大會審理，被視為民主法治的進步。《奧瑞斯提亞》三聯劇寫於西元前458年。

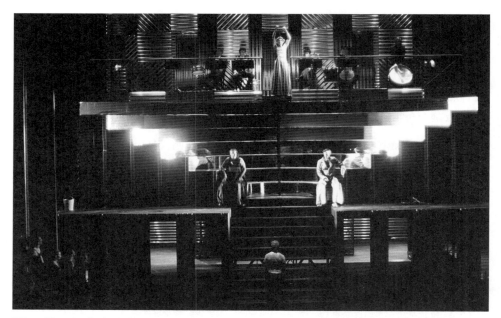

圖3　第三部曲中的審判場景，雅典娜女神立於最高處正中，奧瑞斯特背台站在下
　　方，歌隊長（復仇女神代表）和阿波羅分坐法庭左右兩側，歌隊立於左下
　　方。
　　　　　　　　　　　　　　　　　　　　　　　　　　　　　　　(A. Fonteray)

　　魏茲選用了反光佳的材質搭建這個法庭，讓觀眾的身影也一併投射到台
上，台下觀眾遂間接化為雅典城公民，呼應第一部曲開場，歌隊手持鏡子反
射觀眾的影像。有趣的是，台上的半圓形公民論壇所在，其實反射了奧得翁
劇院的馬蹄形觀眾席，此時觀眾席的燈光也微微亮起，台上台下互相呼應；
再者，台上雅典娜神像也出自劇院內的雕像複製。凡此均使人聯想到舞台演
出自我指涉，投射皮到任演出的意義。

紅色血腥

　　魏茲的舞台設計尚強調阿特里斯家族血跡斑斑的過去，他用白色背景
加以反襯，皮則加強處理野蠻的血腥場面，藉以對照劇終的法治文明。在上

述一片黑的場景裡，魏茲擴大運用全劇最重要的象徵——酒紅色地毯[75]，以一長條酒紅色澤的布幕替代。劇首，這塊布幕先擋在王宮門口，接著用於引誘心比天高的國王走在上面，再化成王后殺夫時纏住其身軀的「布／幕」（toile）[76]。到了第二部曲，王后的姘夫艾倨斯也披了同一布幕出場，他被殺之後，換成奧瑞斯特披此幕出場，暗示他擺脫不了血債血還的惡性循環。最後到了終曲，阿波羅替奧瑞斯特辯護，特地走下亞加曼儂的墓穴（在舞台地板之下）拿出這塊幕上場，作為王后謀殺親夫的物證。綜觀這塊酒紅幕的使用或許不合邏輯，卻總是在劇情的每一個轉折點，在黑壓壓的場域中，發揮了醒目的破題作用。

　　不僅如此，魏茲還顛覆歷來搬演希臘悲劇的禁忌，直接暴露謀殺現場，為全場演出最使人驚奇的時刻。第一次，王后在宮內謀殺國王後，背台的浴室突然180度旋轉[77]，正面對著觀眾，讓他們目睹兇殺現場——一個全白的小房間，亞加曼儂被紅布纏身，與卡珊德拉公主雙雙蜷伏地上，王后則手持長劍站在屍身之後，殺氣騰騰。第二部曲結尾，奧瑞斯特弒母後，黑色景屋再度180度旋轉，王后和艾倨斯陳屍在白房間的慘狀赫然入目，在漆黑的背景中造成視覺震撼。這種直擊兇殺現場的做法可類比當代新聞直播，迫使觀眾感受到事件的切身性。

　　在皮的舞台上，血紅的場面一再出現。《亞加曼儂》中，歌隊進場詩提及獻祭伊菲珍妮往事，以電影閃回（flashback）技巧在台上重現，祭師親自登台，取出祭品的內臟，場上頓時鮮血四濺；作為犧牲供品的伊菲珍妮則

75　亞加曼儂不知天高地厚，膽敢踩在上面步入王宮因而觸怒眾神，引來殺機。
76　在希臘原作中「網」、「陷阱」、「外披」（covering）以及沾上血跡的「長袍」四個意象交替出現，貫穿三部曲，彷彿揮之不去的執念。皮則將王后的關鍵台詞譯成 "Je l'ai pris dans ma toile, mon filet, mon luxueux manteau de mort"（「我用粗布逮住他，我的網，我奢華的死亡斗篷」（*L'Orestie, op. cit.*, p. 45）），其中"toile"一字即有「粗布」、「床單」、「幕」、「蜘蛛網」、「帆」、「陷阱」等多重意義。
77　在古希臘，是利用旋轉門或滑車（eccclème），將屍首從後台移到前台。

從頭到腳裏在紅紗裡，且自此一再於關鍵時刻現身[78]，提醒觀眾血淋淋的過去。歷經兩次屠殺後，鮮血直流的意象並未稍歇：終曲開場，阿波羅的女祭師撞見可怕的復仇女神，慌亂之間，拿一桶血水往自己身上淋（以去除霉氣）。而當阿波羅為奧瑞斯特執行淨化儀式時，舞台上方降下一隻死豬，其鮮血直流而下淋在奧瑞斯特身上，以至於下一場戲，奧瑞斯特跪在雅典娜神殿門前求救時渾身血汙，後面跟著一群不是罩著狗頭、就是臉上血跡斑斑的復仇女神，狀極駭人。

皮表示，三聯劇結尾，野蠻的復仇女神雖被封為「和善女神」，卻被送入地底才能享受奉祀，她們因此威脅一旦雅典娜女神未信守承諾，將重現人世搗亂。從這個觀點看，三部曲披露劇作家對暴力淹沒話語的焦慮與隱憂，潛藏在地下的暴力因子隨時可能再度爆發[79]。

鏡子、雪鐵龍與瓦斯爐具

此次《奧瑞斯提亞》的全新演出還用了一些出人意表的符碼，有的用得很妙（如鏡子），有的拉近和現代觀眾的距離（雪鐵龍），有的則看似玩笑（瓦斯爐具），似非而是。先說鏡子，歌隊登場人手一鏡反射台下觀眾，意義不難掌握。在第二部曲中，奧瑞斯特的好友皮拉德（Pylade）全場拿著一面鏡子以慢動作對著他照，亦步亦趨，則頗令人費解。到了終曲，阿波羅手持一面大鏡子登台，反射全場，此時舞台燈色轉成金黃，代表太陽的光芒。循此線索解讀，第二部戲，皮拉德奇怪地持鏡照著心意難決的奧瑞斯特，應

78 當王后殺死王夫和卡珊德拉後，伊菲珍妮現身，當台詞說到國王下地獄後，女兒會在地獄門前迎接他，伊菲珍妮走進浴室立在後方。此外，殺戮過後，王后露出疲態，伊菲珍妮靠在她的身後，似在支持她。在最後一部曲中，當復仇女神被王后的鬼魂喚醒時，伊菲珍妮也出現台上。劇末，審判結束，奧瑞斯特一獲釋，伊菲珍妮立即走到他身後，雖沒有明確動作，但她隨即在奧瑞斯特離場後，加入歌隊合唱的復仇之歌陣容，可見其不平之心。

79 "Une épopée de la parole", *op. cit.*, p. 7.

圖4　亞加曼儂王乘坐雪鐵龍凱旋歸來，歌隊長幫他脫鞋，即將踏上紅毯走入宮中，
　　　王后持劍歡迎，歌隊站在右舞台，左舞台前方出現軍用棺木。　　(A. Fonteray)

該是要提醒他弒母復仇乃阿波羅旨意，非執行不可。

更關鍵的是，全場重用鏡子的反射意象，揭露了三聯劇鏡面反射的劇情
結構[80]：《亞加曼儂》和《奠酒者》的情節都鋪展男主角歸來（分別為亞加曼
儂和奧瑞斯特）、以謊言誘殺至親（分別是王后對亞加曼儂王以及奧瑞斯特
對王后），兩戲都發生了謀殺，過程中使用了詐術，被殺的人數也都成雙（分
別為亞加曼儂和卡珊德拉、王后與艾倨斯）。這是因為以暴制暴的劇情結構
使然，遂造成鏡像不停反射的惡性循環。運用鏡子，有其表演邏輯存在。

再說到雪鐵龍（Citroën），這是亞加曼儂王的座車。從特洛伊凱旋歸
來，亞加曼儂坐在黑色DS雪鐵龍裡──戴高樂將軍喜愛的車款[81]，其上載著

80　Anne Lebeck, "The First Stasimon of Aeschylus' *Choephori*: Myth and Mirror Image",
　　Classical Philology, vol. 62, no. 3, July 1967, p. 182；Zelenak, *op. cit.*, p. 66.

81　"*L'Orestie* d'Eschyle, une épreuve pour Olivier Py et pour le spectateur", *op. cit.*

一個巨大的阿波羅頭像（卡珊德拉公主躲在其後），從舞台的後門直接駛進場。當亞加曼儂步下汽車時，觀眾更驚訝地發現他穿著法國海軍將領的制服。事實上，在國王班師回朝之前，舞台左側已開始出現一次大戰的軍用棺木，國王的傳令官也穿著一次大戰的軍服上場，語畢，甚至躺入棺木中安息，將台詞的象徵意涵（累死了）如實搬演。這些明顯的時代錯誤（anachronisme）處理手法，均為了使當代觀眾更易想像史前特洛伊大戰的規模，可能不亞於今日的世界大戰。在此同時，阿波羅的頭像──卡珊德拉的預言能力來自於太陽神的恩賜──又使人緬懷神話的時代。

　　而最令觀眾感到錯愕的符碼則無疑是艾倨斯推入的瓦斯爐具，上面正在燉煮血淋淋的肉塊，以此指涉令人髮指的提埃斯特（Thyeste）之宴[82]。不過，艾倨斯靠著王后隻手弒君方報了殺父之仇，一向被視為軟弱、陰柔的角色，歌隊長不客氣地稱他為「母的」（femelle，雌性動物）[83]；將艾倨斯與瓦斯爐具聯結，凸顯他的陰性特質。在古希臘悲劇中出現瓦斯爐具可說突兀至極，可見這場食子宴實質上殘酷到荒謬的地步，發揮了戲謔模仿（parodie）的作用。

　　因此，這個角色由擅長喜劇的演員米歇爾・福擔任，福甚至於在第二部曲被殺後，接著又在下一部曲開場裸身披上黑紗長袍，當場反串起阿波羅的女祭師，觀眾無不大吃一驚，因為「她」的形象詭譎、曖昧，全無神聖氣質。當她撞見渾身血汗的奧瑞斯特、以及追捕在後可怕的復仇女神時，驚懼萬分，不住大喊：「恐怖！恐怖！恐怖！／無法形容。／我在神殿中看到的東西！／我不能。／我站不住。／我伸出手，可是全身嚇到癱瘓──／一

82　提埃斯特為艾倨斯的父親，與亞加曼儂王的父親阿特瑞（Atrée）為兄弟。提埃斯特勾引、強佔阿特瑞的太太，遭阿特瑞驅逐出境。為了復仇，阿特瑞假意歡迎提埃斯特歸來，設宴款待，但在盛宴前，殺了後者的兒子，烹煮為食，招待毫不知情的提埃斯特，兩人因此結下不共戴天之仇。

83　*L'Orestie, op. cit.*, p. 51.

個嚇壞的老婦人、一個小孩」[84]。他的過度反應引起觀眾發笑，緩和了一些悲劇的凝重氣氛。可能是基於此，皮安排福詮釋女祭師一角，經由聯想的作用，艾倨斯一角更顯可笑。

糾葛的兩性與親子關係

在政治主題之外，本次演出技巧性地從分派角色（distribution）透露《奧瑞斯提亞》男尊女卑的性別議題：亞加曼儂王和阿波羅同由吉拉擔綱；而主演皮拉德的演員（Frédéric Giroutru）也反串了雅典娜女神。這兩個安排並非無謂的噱頭，二者皆有其深層用意。

首先，身為《亞加曼儂》的標題主角，國王其實只有區區82行台詞，未及樹立個人形象，旋即遭王后謀殺。亞加曼儂為了一個紅杏出牆的女人（海倫），不顧親情，犧牲自己純潔的女兒以祈求神助，到底是一位暴君或明君，歷來有頗多爭議。用同一位演員詮釋太陽神，在《和善女神》中振振有辭地為奧瑞斯特之弒母辯解，猶如是為自己昔日的冤死辯護，彌補了國王在第一部曲近乎缺席的個性塑造[85]，更暴露了一脈相承的父權論述。

從結構上視之，若將三聯劇中亞加曼儂的台詞和阿波羅的辯詞合併視之，其實形塑了相當完備的父權論述。尤有甚者，奧瑞斯特從弒母至終曲審判結束始終裸體演出，時而英勇，時而呈現出脆弱、無辜和受難的形象，這點源自古希臘陶瓶上赤裸現身的奧瑞斯特[86]。舞台演出甚至還加強了阿波羅和奧瑞斯特形同父子的親密關係，當後者求助於太陽神而趴在他的雙膝前時，阿波羅慈祥地愛撫他的頭。這種種處理手法揭露了作者的父權思想。

相似的情形發生在皮拉德和雅典娜女神一體兩面之詮釋：皮拉德在《奠酒者》只有一句提醒男主角神諭之重要的台詞，除此之外，他只是默

84　*Ibid.*, p. 92.

85　Zelenak, *op. cit.*, p. 63.

86　也使人思及18世紀畫家大衛（Jacques-Louis David）名畫中為群眾所簇擁的裸體英雄。

然地持鏡照射男主角。可是，同一位演員到了第三部曲換穿銀色長禮服反串雅典娜女神，則明白暴露了雅典娜外在女身、內在父權思想作祟的矛盾（她宣稱自己是由宙斯個體繁殖，生命只來自於父親），她不僅支持男人，甚且公然在法庭上支持弒母的奧瑞斯特，呼應皮拉德在上一部曲支持摯友的立場。反串、變裝揭穿了雅典娜女神之表裡不一，劇中荒謬的親子理論不攻自破：母親只是胚胎的養育者，生子者實為授胎者——父親！

《奧瑞斯提亞》的親子關係複雜糾葛，所謂的「伊蕾克特拉情結」（女兒親父仇母）或「奧瑞斯特情結」（子弒母的衝動）即源自此神話。在這個關節上，演出著力處理王后的殺夫動機和母子關係。關於前者，皮加強王后是因為愛女遭王夫殘忍獻祭而萌生殺意，因此歌隊上場回溯這段往事時，利用閃回手法重現弒女祭神的過程。且自此以降，無詞的伊菲珍妮一再於關鍵時刻現身台上，狀似為王后撐腰。

從發言的方式看，唯一貫穿三聯劇的王后是所有女性角色中唯一擁有權力者，其發言用語簡潔，條理分明，與其他希臘悲劇女性角色慣用的哀悼（lamentation）說法截然不同，比較趨近男性角色的發言方式[87]。雖然如此，視時機需要，王后也能將自己描繪成典型女性以爭取聽眾的同情[88]。

為了暴露王后之言行不一，首部曲的第二段唱詞，當歌隊憶及大戰的源起——昔日斯巴達王后海倫與特洛伊王子巴黎斯（Pâris）之戀，也以閃回過去的方式登場：海倫上台，手持鏡子，戴上花冠，躺在長桌上準備色誘巴黎斯，而歌隊這時的歌詞更在「海倫」和「毀滅」二字之間擺盪——在古希臘文，此二字發音相近。接著，王后拿起海倫留在長桌上的鏡子，重複海倫戴花冠的動作，暗示即將登場的引誘與毀滅戲碼。

87　Laura McClure, *Spoken Like A Woman: Speech and Gender in Athenian Drama* (Princeton University Press, 1999), p. 70.

88　*Ibid.*, p. 75.

圖5　亞加曼儂王為王后所騙，安慰自稱寂寞的她。　　　　　　　　（A. Fonteray）

　　由史川卡（Nada Strancar）主演的王后能言善道，她引誘國王時，無須像其他女性角色表現出誇張的情緒，相反地，她始終冷靜以對。不過，弒君之後的她判若兩人：持劍站在屍身之後耀武揚威，甚至於將自已行刺的三劍稱為獻給屍體的三巡酒（古希臘祭禮）。不過，她隨即自我糾正，吐了屍體口水。更令人髮指的是，她殺紅了眼，透露出一種近似高潮的快感：「他（亞加曼儂王）倒下，從他受傷的口中／吐出一股洶湧的黑血露／落到我的全身，使我清爽，吹起口哨：／這是宙斯在初穗時節降的甘霖」[89]，語畢親吻故王的嘴唇。

　　到了下一部曲，奧瑞斯特弒母，錯綜複雜的母子關係登場。奧瑞斯特這時裸身，面對強勢的母親，形象顯得脆弱、無助，身軀蜷伏在上場戲留下的故王棺木之上，暴露他想回歸母體的下意識慾望。王后則順勢躺在兒子身上

89　*L'Orestie, op. cit.*, p. 45.

哀求,兩人演出糾纏難解的母子關係,奧瑞斯特下意識的亂倫慾望曝光[90]。最後,王后眼見說不過兒子,無法為自己的罪行辯解,遂吻了兒子的嘴唇,自行走入宮中受死,未出現其他演出經常見到的脅迫或劇烈拉扯,原因可能就是出於上述她能以言語論述的本事。史川卡有別於一般的詮釋吻合角色說話的特質。

熾熱化的演技

　　最後論及皮的演出最使人難以消受處——激情化的演技,這是出於他有意重振古典悲劇的表演美學,從而凸顯悲劇語言的地位。對皮而言,古典悲劇演員的身體是「話語最終的避難所」(44),他鼓勵演員竭力演出,情緒可以大起大落,動作大開大闔,務求將台詞的力道完全發揮出來,不必懼怕做作、誇張或歇斯底里之譏。

　　這種放任情感的演法,激情時有如著了魔、中了邪,很接近19世紀浪漫派演技的追求[91],因為已退流行,不免讓人不習慣,覺得演員走偏鋒。特別是碰到角色「出神」的狀態,例如卡珊德拉預見遭到屠殺的幻象,女演員(Alexandra Scicluna)傾力表演失心瘋,連難得落坐片刻也瞬間頭倒栽蔥,更何況這一段瘋戲穿插古希臘文歌曲,燈光閃爍不定,更增癲狂的氛圍,徹底發揮了瘋言瘋語的威力。最後,卡珊德拉脫下白色婚紗,裸身走入宮中,具現了她表示「揭除面紗」的欲望(「我的言語像一位年輕的新娘罩在面紗下」[92]),如此處理在當代演出史不乏先例[93]。

90　此為「奧瑞斯特情結」的另一面,參閱H. A. Bunker, "Mother-Murder in Myth and Legend: Psychoanalytic Note", *Psychoanalytic Quarterly*, no. 13, 1944, pp. 198-207。

91　Julia Gros de Gasquet, *En disant l'alexandrin: L'acteur tragique et son art, XVIIᵉ-XXᵉ siècle* (Paris, Honoré Champion, 2006), pp. 186-92.

92　*L'Orestie, op. cit.*, p. 38.

93　例如1974年,澳洲導演James McCaughey在墨爾本的Greek Theatre Project,見Rush Rehm, "Epilogue: Cassandra—The Prophet Unveiled", *Agamemnon in Performance 458 BC to AD 2004, op. cit.*, p. 351。

同樣地，《奠酒者》開場，伊蕾克特拉與歌隊上墳、悼念父親，長篇累頁的悼詞和誓言常被刪演，誇張聲勢的演法則大大強化台詞的力量。伊蕾克特拉一頭亂髮，一手持月桂樹枝，滿腔憤恨的她身體發顫，表情猙獰，時而拿樹枝自鞭，吐口水，直到體力不支昏倒在地，一會兒又激奮地爬上樓梯，時哭時笑，祈靈交叉詛咒，呼天搶地，動作儀式化，情緒起伏激烈。歌隊長亦然，兩人一唱一和，更增同仇敵愾的決心。

這種激情式的演技印證了阿爾弗（C. Fred Alford）所言：希臘悲劇專注地強力捕捉人類的熱情——愛、恨、妒嫉、貪婪、羨慕、罪惡感、復仇以及贖罪等，毫無保留，劇情因而引人入勝[94]。這種感情的強度表現使得現今普遍講求淡定、低調的觀眾有些難以招架。

鐘聲祝禱的結局

最後，回到演出的關鍵時刻，在終曲雅典娜主持的法庭上，是什麼因素迫使一心為王后索命的復仇女神在最後關頭縮手？她們已將奧瑞斯特逼到二樓的絕境，歌隊長眼看就要一劍刺下，就在這個剎那，她聽到阿波羅辯稱奧瑞斯特是出於宙斯的旨意才弒母，大感震驚，手中的正義之劍陡然掉落地上。回溯劇情，宙斯神號早已貫穿前兩部戲，可是這時復仇女神才首度聽到。皮在此強調了「眾神之神」至高無上的地位[95]，因為是宙斯終止了諸神的大戰，成功維持眾神間的平衡。而均衡的勢力，皮認為反映了艾斯奇勒的民主觀[96]。

因此，皮雖曾對劇中潛藏地下的暴力因素可能再度浮現人世、凌駕在

94　"Melanie Klein and the 'Oresteia Complex': Love, Hate, and the Tragic Worldview", *Cultural Critique*, no. 15, Spring 1990, p. 177.

95　這點當然也反映皮的天主教信仰（獨尊一神），且他刻意把宙斯身為「諾言之神」翻譯為「話語之神」（dieu de la parole），一詞雙關，藉以和天主教義連結。

96　Py, "Mettre en scène le tragique", propos recueillis par L. Adler et D. Grau, *Tragédie(s)*, éd. D. Grau (Paris, Editions Rue d'Ulm & Presses de l'Ecole normale supérieure, 2010), p. 85.

理智之上表示隱憂，舞台演出的終局卻很樂觀，因為爭執的雙方如今可以用理智和語言對話、辯論，尋求解開僵局之道。這時，兩株象徵和平的橄欖樹從天而降，所有演員卸下戲服，抹掉化妝，齊聚中間的大樓梯上高聲歡唱，背景響起陣陣教堂鐘聲。皮忍不住在劇終加入了他的宗教信仰以強化和平的意涵。

綜觀這三部曲的新演出，第一部確實和後兩部的風格不太一致，《亞加曼儂》劇情較曲折，給了導演大加詮釋的好機會，皮也大張旗鼓地表現，一些令人錯愕的表演符碼或大膽解讀，如上文所分析其實有其深意；第二部《奠酒者》由於劇文是以大段的抒情化台詞和歌詞組成，經強力道出，加上歌隊唱頌，充分展現對白的力量；第三部《和善女神》則因為場景大轉換，且復仇女神的恐怖造型給了舞台和服裝設計師魏茲發揮的空間，視覺上最壯觀又能扣合演出的意義，表演的旨趣至此完全呈現。

走出劇院的希臘悲劇

完成《奧瑞斯提亞》三部曲堪稱浩大的演出計畫後，皮仍未忘情艾斯奇勒，陸續翻譯並執導現存的其他四齣冷門劇作——《七將攻底比斯》（*Les sept contre Thèbes*）、《乞援女》（*Les suppliantes*）、《波斯人》（*Les Perses*）以及《受縛的普羅米修斯》（*Prométhée enchaîné*）。無論是政治的利害關係（《七將攻底比斯》）、政治庇護的要求以及威脅女性的暴力（《乞援女》），或透過敗者的角度審視戰爭（《波斯人》），乃至於對權力、暴政與正義的反省以及抵制的必要（《受縛的普羅米修斯》），希臘悲劇均提供了深刻的思考空間，透露了驚人的切題性。

以《七將攻底比斯》為例，台上只有一男一女兩位演員著黑色一般服裝飾演六名角色，另外尚得化身為歌隊，空台上只有一架背對著觀眾的電視機放在地上，投射些許銀幕光線，稍稍提醒觀眾演出的現代時空。這齣可說沒

有任何「看頭」的戲之所以能撼動許多觀眾，誠如劇評所言，因為其中沒有任何當代假智性的表現，沒有聲稱任何主題，演員謙卑、誠懇，純粹用他們的身體和聲音傳遞信息，展現了深刻的良心，觀眾見證演員登台表演的根本理由[97]。

皮利用希臘悲劇原為民主社會產物，更是文學經典，以「干預劇場」（le théâtre d'intervention）的模式，「翻越並使之翻越劇院的牆壁」，走出劇場，主動迎接觀眾，四處巡演如各級學校、政府機關、公司行號（利用午休時間）、安養中心、社會福利處、郊區民眾活動中心，甚至於監獄等地，以彌補文化政策的死角，具現公立劇場作為藝術民主化工具的目標。《七將攻底比斯》、《乞援女》、《波斯人》最後才以「艾斯奇勒三部曲」的名稱回到「奧得翁劇院」的小廳正式上演。

由此可見，皮儘管就職時坦承劇場在法國是小眾的藝術——相對於大眾娛樂，他並未因而放棄全民劇場以文學經典提昇人民文化水平的目標，且在節目安排方面，做到了兼顧菁英與大眾、法國和歐盟諸國、古典與當代的平衡[98]，連兒童劇也並未遺漏。積極創作、製作高水平的演出、普及戲劇藝術、用心拓展觀眾群，皮為自己在「奧得翁劇院」總監任期畫下了完美的句點。

97　Lise Facchin, "*Les sept contre Thèbes*: Où je m'incline", Les Trois Coups.com, 2009, critique consultée en ligne le 15 février 2013 à l'adresse: http://www.lestroiscoups.com/article-27255977.html.

98　以第一年（2007）推出的節目為例：經典作家有莫理哀、克萊斯特、契訶夫與克羅岱爾，當代作家有挪威的利格爾（Arne Lygre）、以色列的勒凡（Hanokh Levin）、法國的波默拉（Joël Pommerat）以及皮本人，前衛演出有法國貝雷（Jean-François Peyret）的《圍繞伽利略》（*Tournant autour de Galilée*）以及瑞士馬塔勒（Christoph Marthaler）的《梅特林克》（*Maeterlinck*），另有義大利拉特拉（Antonio Latella）兩齣敘述改編作品《白鯨記》和《聖灰節的晚餐》（*Le banquet des cendres*, Giordano Bruno），兒童劇為波默拉改編的《木偶奇遇記》。

第六章 再創尤涅斯柯劇作的新生命：
拉高斯和德馬西－莫塔

「悲劇與鬧劇，單調但詩意，寫實和幻想，日常又奇特，這些可能是架構一個戲劇結構的矛盾原則（沒有對立就沒有戲劇）。」

——Ionesco[1]

「我從來沒有，完完全全地，習慣於生存，不管是世界、其他人的生存，或者特別是我自己的。有時候我似乎感覺到形式，突然間，變得空虛，現實變得不真實，字眼被剝奪意義，淪為聲音，這些房子、這片天空只不過是隱藏空無的外表，大家看起來全自行移動，不用理智地；所有東西似乎是蒸發到稀薄的空氣中，每樣東西——包括我自己在內——都受到一種逼近且無聲的崩陷所威脅，一種掉到我不知道何處的深淵中，那裡日夜不分。」

——Ionesco[2]

出生於羅馬尼亞的尤涅斯柯（Eugène Ionesco）曾是1950年代炙手可熱的劇作家。荒謬主義退潮後，尤涅斯柯在法國也跟著退出舞台，除了《椅

1 *Notes et contre-notes* (Paris, Gallimard, 1966, « Folio essais »), p. 62.

2 *Ibid.*, p. 220.

子》，不常看到有意思的演出。另一方面，他的《禿頭女高音》和《課程》（*La leçon*）卻在巴黎拉丁區「于雪特劇場」（le Théâtre de la Huchette）連演57年至今，觀眾絡繹不絕，其中不乏來朝聖何謂「荒謬戲劇」的社會名流，如以〈玫瑰人生〉（*La vie en rose*）知名的歌星琵雅芙（Edith Piaf）、電影巨星蘇菲亞羅蘭（Sophia Loren）等都曾是座上客。

尤涅斯柯劇本的新製作進入九〇年代之後開始有了轉機。1991年，拉高斯（Jean-Luc Lagarce）導演的《禿頭女高音》大受歡迎，巡演兩年，欲罷不能。接著，「柯林國家劇院」（le Théâtre national de la Colline）總監拉夫里（Jorge Lavelli）執導的《馬克白特》（*Macbett*, 1992）榮獲「三擊棒獎」（Prix du Brigadier）。這兩次成功演出重新喚起觀眾對於尤涅斯柯的記憶，特別是拉高斯徹底打破觀眾對作者的刻板印象，觸發了新世代導演的靈感，促成後續一連串的新製作。最令人驚喜的是，在拉高斯謝世11年後，他的助理貝禾爾（François Berreur）標榜原班人馬、原樣演出，將拉高斯當年執導的《禿頭女高音》再度搬上舞台，演出成果完全不減當年風采，巡迴表演十分成功，在法國戲劇史上極少見。

千禧年過後，「蘭斯喜劇院」（la Comédie de Reims）總監德馬西－莫塔（Emmanuel Demarcy-Mota, 1970- ）2004年推出《犀牛》，罕見地博得一面倒的好評。《世界報》（*Le monde*）毫無保留地盛讚此戲為一「傑作」[3]。這個劇本是尤涅斯柯的代表作之一，1959年在德國杜塞爾道夫（Düsseldorf）首演，謝幕長達半個小時，觀眾瘋狂地為劇作家、導演和演員鼓掌[4]，轟動一時。《犀牛》旋即風靡全球，不僅大導演、大明星爭相演

3　Michel Cournot,"*Rhinocéros*, allégorie sobre et féroce de la contagion idéologique", *Le monde*, 5 octobre 2004.

4　Alain Clément, "Création triomphale à Düsseldorf du *Rhinocéros* d'Eugène Ionesco", *Le monde*, 11 novembre 1959.

出[5]，也吸引了各色劇場的青睞，尤涅斯柯因而成為家喻戶曉的作家。這個作品如此受到歡迎，連尤涅斯柯自己都感到不可思議[6]。

冷戰時代，劇中的犀牛作為集權主義的代號，很能鼓舞人心抵制鋪天蓋地、嚴密掌控人民生活的極權政治，即使世上只剩下最後一個人，只剩最後一個可以自由思考的人，也「絕不投降」──全劇最後一句台詞。可是，當意識型態之爭不再引領風潮，《犀牛》幾乎跟著消聲匿跡[7]。這個劇本意義之清楚明瞭似乎不勞解讀，而邏輯遊戲、言語空洞化、小資階級的機械化人生，在尤涅斯柯的其他劇本中玩得更為徹底。此即《世界報》當年批評巴侯（Jean-Louis Barrault）的法國首演所言，尤涅斯柯的前衛劇作從1950年首度登台演出後，已從「不尋常之平庸」（l'insolite de la banalité）淪為「平庸的不尋常」（la banalité de l'insolite），失去了新意[8]。

正因如此，德馬西－莫塔執導的《犀牛》才會如此轟動。兩年後，德馬西－莫塔確認入主巴黎「市立劇院」（le Théâtre de la Ville），此戲二度上演，場場爆滿，證明他完全有能力接掌這間重要的劇場。這齣《犀牛》完全擺脫過去的包袱，劇本詮釋和今日世界接軌，新奇又有趣，無怪乎觀眾熱烈捧場。不僅如此，2011年此戲因受國外邀約而第三度登台，演出強化之前的走向，隨後巡迴美國、阿根廷、智利、土耳其、希臘、英、俄等國長達一年，所到之處掌聲四起，2014年再度回到巴黎演出，應是新世代導演的作品中，觀賞人次最多的一部。

5　法國首演為1960年，由知名的巴侯自導自演，在「奧得翁劇院」推出，巴侯後又三度搬演此劇，成為他畢生代表作之一。英國首演也在1960年，由鼎鼎大名的Orson Welles執導，明星Laurence Olivier掛帥，在Royal Court Theatre上演。美國首演則是1961年，由Joseph Anthony執導，在紐約的Longacre Theatre。

6　*Notes et contre-notes, op. cit.*, p. 288.

7　在2004年之前，此劇在巴黎的演出已是20年前，於1984年在le Théâtre de la Madeleine，由Arlette Théphany執導。

8　Bertrand Poirot-Delpech, "*Rhinocéros* d'Eugène Ionesco au Théâtre de France", *Le monde*, 25 janvier 1960.

1 禿頭女高音

　　拉高斯（1957-95）出身於工人家庭，雙親都是標緻（Peugeot）汽車廠的工人。1975年，他在貝藏松（Besançon）大學主修哲學，同時在當地的演藝學院註冊。碩士論文以「西方的戲劇和權力」（*Théâtre et pouvoir en occident*）為題，討論希臘悲劇以降至荒謬劇的書寫。他在學時就創了篷車（La Roulotte）劇團，此名遙向尚・維拉（Jean Vilar）致敬，開始自編自導的生涯。1979年，他的劇本《迦太基，仍然》（*Carthage, encore*）被「法國文化廣播電台」的「新定目劇」（Nouveau Répertoire Dramatique）製播並出版。1982年，「奧得翁國家劇院」的小廳製作演出他的《克尼普夫人的東普魯斯之旅》（*Voyage de Madame Knipper vers la Prusse orientale*），標題主角為契訶夫的太太。

　　可嘆，自此之後，拉高斯的劇本並未得到應有的重視。1988年，31歲的拉高斯檢驗出染上愛滋病。兩年後，得到「梅迪奇獎助金」（Villa Médicis hors les murs），他前往柏林寫下《不過是世界末日》（*Juste la fin du monde*）。這部今日在拉高斯所有作品中評價最好的作品，說來令人難以置信，當年竟乏人問津，沒有劇場願意出資製作。拉高斯只得停筆兩年，轉而執導經典劇，其中，以1991年推出的《禿頭女高音》最受歡迎，他帶領篷車劇團在法國和歐陸巡迴演出兩年，票房亮麗。之後，他陸續導了拉比虛（Labiche, *La cagnotte*）、馬里沃（Marivaux, *L'île des esclaves*）以及《無病呻吟》（*Le malade imaginaire*），這最後一齣莫理哀的「天鵝之作」也廣得好評。拉高斯原想透過演出經典名劇累積一些經費來排練自己的劇本，無奈天不從人願，1995年9月30日，當他還忙著排練《露露》（*Lulu*, Wedekind），死神卻已降臨。

　　在短暫的38年人生中，拉高斯始終是個勤奮工作的人，他身兼劇團總

監、劇作家、導演、演員、出版社發起人等多重身分，累積了多元豐碩的創作成果，一共寫了25個劇本、1齣歌劇腳本（*Quichotte*）、23本日記、1個電影劇本（*Retour à l'automne*）、3篇膾炙人口的散文（*L'apprentissage, Le bain, Le voyage à La Haye*），以及許多報刊論評（後結集出版*Du luxe et de l'impuissance*）。他的作品全由「不合時宜的隱者」（Les Solitaires Intempestifs）出版社發行。這家位於貝藏松的出版社是他和好友貝禾爾1992年創立的，如今已成為一家重要的當代戲劇和文學出版社。

　　千禧年後，拉高斯劇作演出機會日增，特別是經過四載的「拉高斯年」（2006-10）系列活動宣傳，全法國到處可見新製作，他的編劇天分終於獲得公允的肯定。誠如《世界報》所言，拉高斯寫出了當代日常生活的點滴，引起無數觀眾的共鳴，可謂法國的契訶夫[9]。最有意義的是，《不過是世界末日》於2008年列入「法蘭西喜劇院」的表演劇目中，這是法國劇場對一位劇作家最高的肯定。此次演出質樸情真，感人肺腑，由拉斯金（Michel Raskine）執導，路易－卡里斯特（Pierre Louis-Calixte）領銜主演。與劇作的可見度大幅提升相比，拉高斯在導演部分的表現則較不為人所知。為彌補這個缺憾，2006年，曾導過多部拉高斯作品的貝禾爾乃召集原班人馬，完全按照拉高斯生前的導演藍圖重演《禿頭女高音》。

　　回顧《禿頭女高音》的演出史，首演於1950年5月11日，在「夜遊神劇場」（le Théâtre des Noctambules），導演為24歲的巴塔耶（Nicolas Bataille, 1926-2008）。演出沒有布景，只用幾件借來的舊傢俱妝點場面，觀眾對「莫名其妙」的劇情反應愕然，注意到這齣處女作的劇評不多，評價兩極。七年後，曾執導《課程》首演失利的居維里埃（Marcel Cuvelier）捲土重來，也邀請巴塔耶重新製作《禿頭女高音》，兩部作品一起在只有區區83個座位的「于雪特劇場」登台，雙戲聯演，造成轟動。需知這七年間，尤涅斯

9　Martine Silber, "Jean-Luc Lagarce, notre Tchekhov", *Le monde*, 20 novembre 2007.

柯又寫了十個劇本，聲名鵲起，《禿頭女高音》新演出廣受矚目也得到好評，且成功到連演超過半個世紀之久，至千禧年時已連演43年，大破法國戲劇界紀錄，獲頒「莫理哀獎」的榮譽獎項。時至今日，巴塔耶和居維里埃的戲已上演了17,600場次，可見尤涅斯柯的魅力。

　　儘管如此，巴塔耶演出的勝利卻是一把雙面刃，全球雖然幾乎年年都看得到《禿頭女高音》的新製作，在巴黎，此劇卻幾乎是被「封鎖」在于雪特劇場裡[10]，彷彿變成一個有劇作家背書的公定詮釋。因此，拉高斯在九〇年代初推出《禿頭女高音》更顯得不尋常。事實上，從早期創作看，拉高斯甚受尤涅斯柯影響，其處女作《組織的錯誤》（*Erreur de construction*）即多方指涉《禿頭女高音》[11]，足見他對此劇之欣賞。

一齣「黑色」喜劇

　　拉高斯執導的《禿頭女高音》可從雙重層面來解讀：一是對巴塔耶版本的批評，二是重新思考今日排演荒謬劇的意義。巴塔耶1957年的製作如今聽起來像是則趣聞：為了不讓舞台設計師諾埃爾（Jacques Noël）受此劇的好玩面影響，巴塔耶沒給他劇本，只說是要搬演《海達·蓋卜樂》（*Hedda Gabler*）[12]，預期藉此創造出悲劇性的氛圍。諾埃爾設計的沙龍確實看來很沉重：黑底牆面上浮現白描的裝飾細節，布景略有景深但極狹窄，前景只夠放置四張椅子，全借自一名古董商。演員穿的19世紀服裝則是來自一齣費多（Feydeau）的「輕歌舞喜劇」（vaudeville, *Occupe-toi d'Amélie*）改拍成電

10　"Entretien entre Jean-Luc Lagarce et Jean-Pierre Han", *Lire, jouer Ionesco*, dig. N. Dodille, J. Guérin & M.-F. Ionesco, Colloque de Cerisy (Besançon, Les Solitaires Intempestifs, 2010), p. 536.

11　Cf. Anaïs Bonnier & Julie Sermon, " 'A propos, et la Cantatrice Chauve ?' ", *Jean-Luc Lagarce dans le mouvement dramatique*, Colloque de l'Université Paris III, dig. J.-P. Sarrazac & C. Naugrette (Besançon, Les Solitaires Intempestifs, 2008), pp. 137-58.

12　Michel Bigot & Marie-France Savéan, *La cantatrice chauve et La leçon d'Eugène Ionesco* (Paris, Gallimard, 1991, « Foliothèque »), p. 225.

影的戲服，以黑、深灰為主色[13]。易卜生的北歐風沙龍，搭配費多喜劇世界的戲服，看來頗有點荒謬況味，尤涅斯柯也不以為忤，因為視覺設計強調維多利亞時代的守舊氛圍，倒也能傳達出中產階級社會規範牢不可破的印象，恰好和荒謬的劇情造成反差。

圖1 巴塔耶導演版本，兩對夫妻大打出手。　　　　　　　　　　(B. Meignan)

　　巴塔耶基本上尊重原作，偶遇相異處，尤涅斯柯均附注在出版的劇本中。戲一開場，傳出十幾聲鐘響，史密斯太太一邊繡花，一邊細數家常瑣事，史密斯先生則隱身在報紙後，一邊發出「嘖嘖」聲。演員板著臉演戲，台詞字字清楚道出，聲音中性，表情略誇張，但未調侃好笑的對白，不做別解，沒有內心戲，也沒有任何意外的舞台動作。幾經試驗，巴塔耶最後才領

13　"Le spectacle Ionesco: L'Histoire", article consulté en ligne sur le site de la Huchette le 18 décembre 2013 à l'adresse: http://www.theatre-huchette.com/un-peu-dhistoire/spectacle-ionesco/lhistoire/。在筆者看到的2013年版演出，服裝已非首演的設計。

悟到要正經演，不能搞笑，笑點才會出來[14]。他純粹讓尋常但不合邏輯的對話發揮逗樂的作用，有點機械化，像是抽空的「輕歌舞喜劇」，只剩下劇情機關在空轉，觀眾席中笑聲不絕。消防隊長臨行之際，隨口問起「那禿頭女高音呢？」四名主角突然轉身面對觀眾，一臉驚駭狀，彷彿這名女高音被他們殺了。

戲演到最後，語言崩解，兩對原本中規中矩的夫妻大打出手，在狹隘的台上卻施展不開，製造了一點喜劇效果。接著，燈光開始搖晃，變得明暗不定，氣氛變得緊張不安，暴露了劇情的威脅面。2013年秋季的演出中，一位年輕演員扮演的消防隊長帶來了清新氣息，其他演員全很資深，演技精準到位，戲出奇地好看，看來還可再演半個世紀。

精彩的戲劇機器

距首演後半個世紀搬上舞台，拉高斯認為《禿頭女高音》首先是一部精彩的演戲機關。相對於巴塔耶以黑色為主調、不苟言笑的視覺設計，拉高斯的版本則用色豐富，令人眼睛一亮：全劇原發生在室內，在拉高斯的舞台上則全部發生在一個中產階級家庭後院的草坪上，房子以一個縮小的白色二樓門面（façade）示意，所有角色進出均需低下頭才進得了門，兩張木頭椅子立在左邊草坪上，右側有座鞦韆。史密斯先生一樣是坐著看報，史密斯太太站在右側的黃色水管處道出開場白。史密斯先生穿灰色西裝、黃色襯衫配橘色領帶，他的太太則是一身粉紅，頭戴玫瑰花帽，身著仿香奈兒的粉紅套裝，內搭同色襯衫，頸間戴一串珍珠項鍊，腳上穿淺橘色高跟鞋，手拿一個粉紅包。稍後進場的馬丁夫婦身材一高一矮，打扮和史密斯夫婦一模一樣，角色的可換性一目了然。

史密斯太太在鐘聲過後開口說：「嗯，現在是九點鐘」，罐頭笑聲響

14　*Ibid.*

起，此後罐頭笑聲隨機傳出，和對白好笑與否沒有必然關係。開場史密斯夫婦的飯後閒話家常應該是一場連貫的戲，演出卻多次暗場，時間慢慢流轉，燈光有時是陽光普照的白日，有時則是一抹月光，彎彎的新月高掛在後景上，時圓時缺，完全不合邏輯。表演不時暗場，對話被截斷，時間無法連續，發生在一個晚上的社交宴會彷彿變成沒完沒了的惡夢。

洛朗‧貝杜齊（Laurent Peduzzi）設計的舞台色彩明亮，彷彿出自電影大師達地（Jacque Tati）的世界（《我的舅舅》），加上罐頭笑聲，引人聯想1950年代引入法國的美國電視影集，「情境喜劇」（"sitcom"）為其大宗。舞台上的一切，包括誇張的演技在內，就是強調其做假、次等（pacotille）、品味不佳的一面，俗艷（kitsch）美學主導一切。尤涅斯柯在半個世紀前玩的語言遊戲對今日觀眾已失去其荒謬性，大家平日講話也常是這個調調[15]，拉高斯轉而幽默地引用充斥情境喜劇的各種陳腔濫調取而代之[16]。

圖2 拉高斯執導《禿頭女高音》DVD封面。

其中，特別是引用電影配樂最具戲劇化效果，當演出進行到門鈴響而

15　"Entretien entre Jean-Luc Lagarce et Jean-Pierre Han", *op. cit.*, p. 531.

16　Yannic Mancel, "La mise en scène de Jean-Luc Lagarce", entretien dans *La cantatrice chauve*, DVD, spectacle réglé par François Berreur (Paris, Arte Editions, 2009).

無人在門邊的橋段時，希區考克電影《迷魂記》（*Vertigo*）和《驚魂記》（*Psycho*）的懸疑調性配樂製造了「假」的驚悚效果。而當消防隊長擺平了四人的紛爭後，響起的竟是巴哈的〈D小調觸技曲和賦格〉（*Toccata et Fugue en ré mineur*），令人啼笑皆非。不僅如此，女傭瑪麗說的大火（"Le feu"）故事被轉化成好萊塢的歌舞表演，一輪明月立刻昇高到後景的天際上，瞬間化成追蹤燈（follow spotlight），緊追著又唱又跳的瑪麗，其他演員化成舞群，熱鬧又好玩，也強化了原來台詞的韻律感，觀眾喜出望外，報以熱烈掌聲。

戲演到尾聲，四名主角只能發出聲音，無法成句，他們似乎在和記憶搏鬥，跟蹌前行，動作僵硬，有點像是機器人，雷聲在遠方響起，後景的門面這時候突然轟然倒下，把觀眾嚇了一大跳，徹底摧毀了戲劇演出的真實假象，劇作結構至此全然崩毀，從而暴露本戲的「反劇」（anti-pièce）本質。

到了劇終，馬丁夫婦代替史密斯夫婦上台重演戲的開場，只不過馬丁太太很緊張，而馬丁先生手上的報紙則拿反了。馬丁太太一說完開場白，戲原本即應結束，這時其他演員卻又走上台來坐下，看起來好像是要拍一張紀念照。其實他們是進來要討論結局，因為尤涅斯柯原先設想了兩個：其一，當兩對夫婦吵得不可開交時，女傭進來宣布晚餐已做好，大家全進去吃飯。這時有「觀眾」開始吹口哨、叫囂、大聲抗議，甚至跑上台搗蛋，情勢變得混亂不堪，以至於劇院老闆急急帶著警察前來維持秩序，眼見無效，乾脆射殺作亂的觀眾，再舉槍威脅其他人離場。可惜，這個結局需找一群臨時演員支援，花費太高，只得作罷。

其二是，兩對夫妻吵起來時，女傭進來宣布作者大駕光臨，演員鼓掌恭迎，尤涅斯柯快步上台，舉拳對台下的觀眾叫囂道：「混蛋傢伙，小心我剝你們的皮」，大幕迅速降下，演出匆匆告結。不過，首演的演員覺得這個結局可能引發爭議，和演出調性也不合，並未採行。尤涅斯柯最後想不出更好

的結局，只好讓戲「不了了之」，再度重演，換另一對夫妻上場[17]。上述各種不同的結局由演員以討論的方式對觀眾說明，其間，他們還引導一些台下觀眾上台躺臥地面，模仿被機關槍掃射身亡的片段。

精準的演技

15年後再度排練，演員比較成熟，自覺比以往更了解《禿頭女高音》，演技比較激烈與殘忍，也比較接近拉高斯當年的要求[18]。也幸虧如此，演出遂得以免於一般常見大師謝世後，經典作品重演徒具其形的窘態。六位演員說詞均咬字清晰以披露台詞的荒謬。六位演員的手勢和動作很多，均能精確執行，例如瑪麗上場自我介紹，邊說邊比劃，看來像是手語。演員看似專講一些文不對題、滑稽突梯的廢話，行為也顯得古怪、看不出動機，例如史密斯太太三度奇異地以跳房子的方式跳著去開門（指涉達地的電影），或者史密斯先生講包比‧華生（Bobby Watson）的故事時，突然走到舞台邊上去剪樹枝（忽然發現長得太高），均使人忍俊不禁。

劇本和演出儘管標示主角的可換性，這六名角色卻個性分明[19]：史密斯太太身材高大，腰桿挺直，儀態端莊一如英國女王[20]，展現出一種道德威嚴；相對之下，史密斯先生顯得畏縮、缺乏自信；馬丁先生受制於性衝動，馬丁太太則看來壓抑、不自在。在拉高斯看來，本劇雖以荒謬為題，前半部

17　*Notes et contre-notes*, *op. cit.*, pp. 254-55。最後換成馬丁夫婦上場，是約莫演過百場之後才出現的神來之筆，Ionesco, *La cantatrice chauve* (Paris, Gallimard, 1993, « Folio »), p. 99。

18　Fabienne Darge, "Faire revivre Jean-Luc Lagarce avec sa *Cantatrice chauve*", *Le monde*, 10 octobre 2009.

19　燈光設計Didier Etievant，舞台設計Laurent Peduzzi，聲效設計Christophe Farion，服裝設計Patricia Darvenne-Dublis，音樂設計Carla Bley, Benoît Jarlan et Marc Tomasi，演員：Olivier Achard（Mon. Smith）, Emmanuelle Brunschwig（Mme. Martin）, Jean-Louis Grinfeld（Mon. Smith）, Mireille Herbstmeyer（Mme. Smith）, Christophe Garcia（le Capitain des pompiers）, Elizabeth Mazev（la Bonne）。

20　這是觀眾的反應，"Entretien entre Jean-Luc Lagarce et Jean-Pierre Han", *op. cit.*, p. 529。

其實很合邏輯[21]；排戲時，他為演員找出劇情前後連貫的線索，甚至在匪夷所思處找出其合理性[22]。整體而言，這些角色全有莫名的焦慮[23]，不僅來訪的馬丁夫婦有時不敢開口，連主人史密斯夫婦也經常無話可說，似乎害怕說出什麼不得體的話來，對話經常斷線，出現許多尷尬的沉默。進一步言，人無時無刻無所不怕，拉高斯指出這才是《禿頭女高音》的真諦[24]，下文將討論的德馬西－莫塔也持一致的看法。

至於劇本的主題，拉高斯認為是劇中無人敢公然提及的「性」，這點完全符合「林蔭道戲劇」（le théâtre de boulevard）的傳統，只可意會不可言傳[25]，這也是當年這齣作品攻擊的對象之一[26]。所以，馬丁夫婦重逢的經典場面諧擬了做愛的動作；同理，瑪麗和消防隊長的重逢亦然，只是前者站著演，後者則倒在草坪上。 同樣地，馬丁太太被迫說故事時，一邊說，一邊忍不住把裙子拉高，臉上顯得很靦腆。

這次演出重用瑪麗一角，她既是女傭又像是福爾摩斯（戴高帽、抽菸斗），時而插入為劇情解謎，更是全場演出的文本評論者，這是拉高斯給她的額外任務。瑪麗多次插入指出巴塔耶演出和原作相異之處。例如當馬丁先生對他尚未相認的太太說：「我離開曼徹斯特，大概五個星期左右（environ）」，瑪麗站在二樓的窗戶俯視底下的演出插話道：「『左右』一字演出時被換成『以汽球』（en ballon），作者強烈抗議無效」[27]。又如原

21 *Ibid.*, p. 527。此劇讀似無厘頭，其實有自成一格的編劇邏輯，參閱Bigot & Savéan, *op. cit.*, pp. 54-58。

22 如以美國電視連續劇的思維為消防隊長的故事（le rhume）硬編出邏輯來，參閱 Lagarce, *Traces incertaines, mises en scène de Jean-Luc Lagarce, 1981-1995* (Besançon, Les Solitaires Intempestifs, 2002), pp. 78-87。

23 "Entretien entre Jean-Luc Lagarce et Jean-Pierre Han", *op. cit.*, p. 531.

24 "Faire revivre Jean-Luc Lagarce avec sa *Cantatrice chauve*", *op. cit.*

25 "Entretien entre Jean-Luc Lagarce et Jean-Pierre Han", *op. cit.*, p. 533.

26 *Notes et contre-notes*, *op. cit.*, p. 248.

27 *La cantatrice chauve*, *op. cit.*, p. 54；演員最初應是口誤之故。

劇表明眾人吻別消防隊長，瑪麗道出尤涅斯柯的腳註「在巴塔耶的演出中，無人吻消防隊長」[28]。瑪麗經常是站在高處道出這些插入的註解，作用有如全知的作者視角[29]，既是對巴塔耶演出的間接評論，又強化了本次演出的自我指涉，產生一種雙重趣味。

由於拉高斯的成功演出，後續出現了製作《禿頭女高音》的熱潮，例如貝呂替（Jean-Claude Berutti）2004年的版本[30]，演員戴面具，全場重用「拳擊台」的舞台意象，主角當真在台上進行拳賽（馬丁夫婦重逢橋段）；或2006年貝暖（Daniel Benoin）的新製作[31]，將四位空洞到可笑的主角全換成當代時髦又多金的職場新貴，他們習慣透過手機溝通，時不時互傳簡訊。這些和劇本情境完全相異的新演出陸續登台，開拓了搬演尤涅斯柯的演出空間。

尤涅斯柯本人認為《禿頭女高音》為一齣語言的悲劇，當他在首演聽到觀眾誤以為此作為喜劇，或甚至是惡作劇而哈哈大笑時，覺得很不可思議[32]。巴塔耶選擇故作正經表演以求達到反差的喜劇效果，而且戲到尾聲，也揭露了作品的批判，尤涅斯柯欣賞這個版本不無道理。過了半個世紀，拉高斯則將荒謬發揮到極限，演出色彩豐富，動作頻頻，屢屢指涉美國情境喜劇以及巴塔耶版演出，1960年代的氛圍呼之欲出，可嘆純真時代已一去不返，令人略感悵然。另一方面，演出又頻頻暗場，造成不連貫、不流暢的感覺，隱約使人感到不安，彷彿日常生活中隱藏了什麼不為人知的秘密，或無法明言的慾望。這一切都在笑聲的掩護下進行，尤涅斯柯的對白仍能引人發

28　*Ibid.*, p. 80。其他如史密斯先生總算鼓起勇氣說「蛇和狐狸」的故事，他的聲音卻小得可憐，史密斯太太怕他說不下去跟著默念；故事說完後，瑪麗評述這一段在巴塔耶的版本中形同刪除，因為演員只用手勢表演而未道出聲，*ibid.*, p. 82。

29　Michel Bertrand, "*La cantatrice chauve*: Lagarce réécrit Ionesco", *Lire, jouer Ionesco, op. cit.*, p. 242.

30　在la Comédie de Saint-Etienne首演。

31　在le Théâtre national de Nice首演。

32　*Notes et contre-notes, op. cit.*, p. 248.

笑，進而思考，在在證明劇本的確是部現代經典。

2　回歸劇創源頭的《犀牛》

　　德馬西－莫塔出身戲劇世家，父親為知名的導演理查·德馬西（Richard Demarcy），母親為葡萄牙演員泰瑞莎·莫塔（Teresa Mota），他的複姓來自父母雙方。從小就在里斯本和巴黎之間來來往往，德馬西－莫塔日後對國際交流覺得相當自然。中學時，他自組戲劇社團，處女作是卡謬（Camus）的《卡里古拉》（*Caligula*）。20歲時成立了「千泉劇團」（le Théâtre des Millefontaines），正式踏入職場。1994年起，戲劇學者何紐（François Regnault）加入他的團隊[33]，幫他精選演出劇本，詮釋活潑又散發新意，表現更得欣賞，其中莎劇《愛的徒勞》（*Peines d'amour perdues*, 1998）得了「劇評公會」的新人獎[34]。

　　2002年，32歲的德馬西－莫塔得到任命，接續史基亞瑞堤（Christian Schiaretti）擔任「蘭斯喜劇院」總監，認真執行公立劇場服務觀眾的四大使命：創作、普及演出、與觀眾密切交流、支持藝術教育。他首先成立一支創作「藝術集體團隊」（collectif artistique），集合了劇作家梅居友（Fabrice Melquiot）、舞台與燈光設計師考雷（Yves Collet）、音樂家朗貝耶（Jefferson Lembeye）、副導兼戲劇顧問勒梅爾（Christophe Lemaire），以及15位演員，這些工作夥伴至今仍是他創作的核心成員。

　　在節目製作方面，德馬西－莫塔大力扶植年輕團隊，熱心提攜新人。在劇創領域，他成立「劇本創作實驗中心」，交由梅居友主持。藝術教育方面，除提供各級學校認識劇場的各種工作坊之外，他重視兒童劇場，最後還創立一所演員學校。在國際交流方面，他每年邀請國外藝術家到蘭斯工作，

33　何紐曾任薛侯多部作品的譯者兼戲劇顧問。

34　Prix de la révélation théâtrale du Syndicat de la critique.

且從2007年起，史無前例地聯合其他六個表演場所，舉辦「蘭斯歐洲舞台」
（Reims Scènes d'Europe）劇展，邀請15個國家帶來20個戲劇、音樂、舞蹈
節目。這個年度劇展延續至今，成功將一個地方性劇場轉型為認識歐陸劇場
的重要窗口。

　　德馬西－莫塔導演的劇目當代與經典並重，當代劇目幾乎全是梅居友的
作品，其中《共居惡魔地》（Le diable en partage, 2002）贏得劇評公會「最
佳法語戲劇創作獎」[35]。經典部分，除《犀牛》外，近年來膾炙人口的作品
尚有《六位尋找作者的劇中人》（Pirandello, 2001）、《人抵人》（Homme
pour Homme, Brecht, 2007）、《卡西密爾與卡洛琳》（Casimir et Caroline,
Odön von Horváth, 2009）、超現實主義作家維拉克（Roger Vitrac）的《維克
多或小孩當家》（Victor ou les enfants au pouvoir, 2012）以及巴爾札克的《投
機商》（Le Faiseur, 2014）。德馬西－莫塔的戲屢屢重演，經得起時間考
驗。

　　2008年，德馬西－莫塔入主巴黎「市立劇院」，以「向世界開放」的
精神，自詡為「世界的市立劇院」，和歐洲與南美十餘個大城的重要劇場結
盟，積極推動雙向交流。與巴黎其他劇場不同，「市立劇院」的節目範疇尚
包括現代舞、世界音樂、新馬戲和兒童劇場，特別是最後一項可說是在德馬
西－莫塔任內才確立的。總計市立劇院的大小兩廳在2013-14年度共演出580
場[36]，充分發揮營運的效能。由於各方面表現傑出，2010年，德馬西－莫
塔年僅40歲即得到「戲劇喜悅獎」（Prix Plaisir du théâtre）[37]。翌年，德馬
西－莫塔尚獲聘出任「巴黎秋季藝術節」總監，以創作、交流、面對面為目
標，採對照、橫跨的方式，「發現作品，冒風險，陪伴藝術家」，邀請國際
上最具代表性的表演團體前來巴黎獻藝，誠可謂能者多勞。

35　Prix de la meilleure création en langue française du la Syndicat de la critique.
36　其中還不包括和其他劇場合作推出的節目。
37　他應是歷來最年輕的得主。

從第一部真正廣受矚目的戲——《愛的徒勞》——開始，德馬西－莫塔的作品風格日漸成形：他從今日社會觀點解讀經典劇，例如以《卡西密爾與卡洛琳》劇中1930年代德國的經濟蕭條和失業問題，指涉今日年輕人普遍失業的困境。在表演上，他擅長轉化對白為接近舞蹈般精確的肢體動作表現，遠遠超越文字的侷限。考雷設計的舞台空間格局很大（但不豪華），能將演出的喻意充分視像化，如為《卡西密爾與卡洛琳》設計1930年代慕尼黑啤酒節遊樂場的巨大滑梯（toboggan），具現了劇中角色碰到的人生大滑落，身處其間，個人根本無法抗衡，表演場面壯觀，聲效激越，看戲很像是看電影。再者，德馬西－莫塔重用聲效，如《犀牛》的演出全場幾乎都有聲效或音樂襯底，全場氣氛不安、緊張、神秘。

不少劇評家視德馬西－莫塔為叱吒1980年代歐陸劇壇的薛侯（Patrice Chéreau）之傳人，因為兩人皆擅長轉換對白為肢體語言，輔以精心設計的視覺意象加以烘托，重用環境聲效，演出生動靈活。

一齣政治或荒謬劇？

《犀牛》的劇情出奇，意義深刻，寫的是尤涅斯柯於1930年代在布加勒斯特（Bucarest）的經歷，他親眼看到同事和同胞一個個屈服在納粹主義之下，先是變得越來越奇怪、疏遠，後來幾乎就是在他眼前變形，內在彷彿長了另一個靈魂，終至於失去了人性[38]。在1940年左右的日記上，尤涅斯柯已稱他們為「犀牛」[39]。

從1960至1970年代，《犀牛》常被視為反法西斯政權的代表作。例如，1959年的全球首演，德國導演史圖克斯（Karl-Heinz Stroux）在第三幕結尾播放了一首希特勒最愛的進行曲〈高舉旗幟〉（"Horst Wessel Lied"），觀

38　Ionesco, *Passé présent, présent passé* (Paris, Mercure de France, 1968), p. 168.

39　但他寫劇本時已忘記此事，*ibid*., p. 70。

眾立即可將犀牛群笨重的腳步聲聯結納粹行軍。然而，這種政治化的詮釋，不管是納粹、共產或任何集體主義，均窄化了作品的視野。其他主題如個人對抗群體也有過度詮釋的嫌疑，因為貝朗傑（Béranger）最後只說他絕不投降，卻未提出用何種武器反制[40]。

　　此外，《犀牛》也是一齣荒謬劇，其荒謬不僅來自於僵化的三段論法，也來自於離題的辯證。尤涅斯柯以此諷喻和現實脫節的純理性思維。不過，演出若太著墨其上將使劇本失焦，有的導演因此乾脆當成喜劇處理，這正是此劇到美國首演時碰到的情形，尤涅斯柯大為不滿[41]。

　　總之，意義看似再簡單明白不過的劇本，在表演上，卻產生了許多始料未及的問題。整體而言，早年的製作常受限於上述狹隘的詮釋觀點，或模糊焦點的逗趣戲路，均顯得過猶不及。隨著時間推移，尤涅斯柯本人的看法也出現變化；1960年代他不諱言這是一齣反納粹作品，不過1978年後，他開始為此劇去政治化，稱之為「一個幻想的故事」，認為導演擁有詮釋的空間[42]。可惜這個時候的尤涅斯柯，已不是稍早前人人爭相搬演的舞台寵兒。

　　從劇創本質看，一如尤涅斯柯剖析自己的作品既是悲劇也是鬧劇，平凡又詩意，既寫實又充滿幻想，既日常又不尋常[43]，《犀牛》亦然，如何拿捏其間的比例，在荒謬主義已退潮的時代搬演，需再思考。就《犀牛》而言，法語標題Rhinocéros即充滿疑問，這個名詞究竟是單數或複數？這

40　這是本戲在紐約首演時《紐約先驅論壇報》（*New York Herald Tribune*）Walter Kerr的批評，指出尤涅斯柯揭露了何者為惡，卻不肯提出何者為善。尤涅斯柯則反擊道，劇作家應該提問，而非提供一個既有的答案，見其*Notes et contre-notes, op. cit.*, p. 288。

41　*Ibid.*, pp. 284-88。法國的首演雖然也在第三幕播放納粹軍歌，但演出朝鬧劇傾斜，帶點悲劇況味，尤涅斯柯稱之為一齣「悲劇性的鬧劇」（farce tragique），劇評反應不一。尤涅斯柯本人其實比較欣賞德國的首演，見Jean-Yves Guérin, dig., *Dictionnaire Eugène Ionesco* (Paris, Honoré Champion, 2012), p. 533。

42　*Dictionnaire Eugène Ionesco, op. cit.*, p. 532.

43　同註1。

會產生不同的解讀[44]。更大的疑問在於，劇本的菁華可說是在「變形」
（métamorphose）這個層面上，可是，為何劇中所有人都爭先恐後變成笨
重、醜怪的犀牛卻沒有解答。

　　回顧文學史，「變形」主題從羅馬時代的詩人歐維德（Ovid）起即已建
立典範，卡夫卡的同名短篇小說為其現代演繹。德馬西－莫塔在對自己身體
變化很敏感的青少年時期迷上《犀牛》，形變牽涉到形象認同的問題，對一
名青少年而言意義重大，過程又富有想像力，很能打動他的心[45]。

　　在劇中，貝朗傑一早宿醉未完全清醒，連犀牛跑過鎮上時，他還不住打
呵欠，以至於好友尚（Jean）責備他「簡直是站著做夢」[46]，而他也承認：
「是，我在做夢……人生就是一場夢」（35）。似乎只有在夢中，才能解釋
人突變為獸的恐怖。貝朗傑之所以酗酒是因為無名的焦慮，覺得孤獨，工作
適應不良，對生存缺乏意志。卡夫卡的主角同樣面臨這些現代人的大問題，
因為無解，最後退化成一隻蟲，消極抵制。貝朗傑則是相反地，從得過且過
的困境中被迫振作起來，卻發覺自己腳下的地面正在解體，世界上下顛倒，
人類不停變成犀牛，橫衝直撞，摧毀一切，到了劇終，只剩下他是唯一清醒
的人。整個過程荒謬又可怕，直如噩夢般真實。

　　德馬西－莫塔的演出之精彩，即在於呈現這個主角內、外在世界的崩
解，過程出人意料之外。

44　Demarcy-Mota, "Enigmes et métamorphoses", *Lire, jouer Ionesco, op. cit.*, p. 548.

45　Demarcy-Mota, " 'Rhinocéros, c'est une violence masquée' ", propos recueillis par F. Darge,
　　Le monde, 15 janvier 2006.

46　Ionesco, *Rhinocéros* (Paris, Gallimard, «Folio», 1959), p. 34。以下出自本劇的對白均直接
　　在正文中註明頁數。

一致化的群眾

本次演出[47]完全超越劇情的框架。在劇本中，首幕發生在一個夏日正午的小鎮街上，但演出一開始，從暗地裡傳出一聲刺耳的尖叫，威脅聲調的弦樂繼之加入，配上打擊聲效，彷彿演的是一齣恐怖劇。燈亮，台上所見不是晴朗的夏日風情，而是深藍色光線，黑影處處，幾張椅子、小茶几散置各處，代表原劇的露天咖啡座，後景為一道霧面玻璃牆。1950年代裝扮的演員三三兩兩緩步走過台上，他們似乎是到了一處很陌生的地方，眼神彼此戒備。第一句台詞是雜貨店老闆娘眼見一位太太經過，對先生抱怨「她很驕傲，不再向我們買東西」（14），語氣憤怒、眼露凶光，敵意似乎是小城的基調。凡此，均與原著所設定小城悠閒、放鬆的夏日風情大相逕庭。

突然間，尚騎腳踏車上台，貝朗傑匆匆趕到，尚嚴厲指責貝朗傑不修邊幅、懶散過日，其他鎮民慢條斯理走過，漠不關心。這時，小茶几上的玻璃杯開始震動，叮噹作響，後方的牆面也微微搖晃，所有人忽然全站不穩，像是發生了地震，遠方傳來不明生物的尖叫聲，氣氛緊張、驚悚。說時遲那時快，所有鎮民突然上下抖動，舞台上方一長列跑馬燈快速左右來回閃爍，忽明忽滅，暗示犀牛奔跑的方向，鎮民也跟著東倒西歪，跌跌撞撞，碰翻桌椅，接著狂奔、轉圈，所有人動作畫一，爆發的能量抓住了觀眾的目光。

47　舞台與燈光設計Yves Collet，服裝設計Corinne Baudelot，聲效與音樂設計Jefferson Lembeye, avec Walter N'guyen et Arnaud Laurens，2005年的卡司：Serge Maggiani（Béranger）, Hugues Quester（Jean）, Valérie Dashwood（Daisy）, Charles-Roger Bour（le Patron de café）, Sandra Faure（la Serveuse）, Gaëlle Guillou（la Ménagère）, Ana Das Chagas（l'Epicière）, Stéphane Krähenbühl（l'Epicier/Mon. Jean）, Olivier Leborgne（le Vieux Monsieur）, Gerald Maillet（le Logicien）, Cyril Anrep（Mon. Papillon）, Pascal Vuillemot（Dudard）, Jauris Casanova（Botard）, Céline Carrère（Mme. Boeuf/Mme. Jean）。

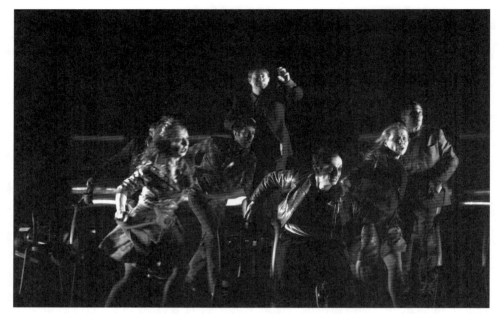

圖3 犀牛跑過小鎮，只見居民狂奔，這是在蘭斯的演出版本。　　(J.-L. Fernandez)

當犀牛狂奔而過時，觀眾實際看到的卻是鎮民狂奔，預示女主角黛西（Daisy）劇末在犀牛身上感受到的「巨大能量」（239），其實是源自於當事人本身的獸性。換句話說，人之所以變成犀牛並非基於外力威脅，而是內在因素，而所有角色一致性的失控動作透露了大眾盲從的習性。

三位主角貝朗傑、尚、黛西之外，導演將其他次要角色全部當成歌隊處理，因為他們人云亦云，沒有自己的思想。當他們看到犀牛跑過，只會不斷重覆說：「居然有這種事」（ça alors?）、「啊！一隻犀牛」、「可憐的小東西（被犀牛踩死的小貓）！」等等。他們齊一的動作和反應強化了台詞的力量。

第一幕後續，邏輯師和一名路人辯論，與尚教貝朗傑如何打起精神的對話交叉進行。他們分成兩邊對坐，全部正面看著觀眾說話，披露了「邏輯機

制勝過邏輯本身」的荒謬，到最後，甚至連對話立場互換了都不自知。邏輯師主導對話的方向，他站在場中央，所有人圍著他，跟著他的手勢一下子向左擺，一下子向右擺，並且大聲覆述他的每一句台詞[48]，有如遭到催眠。同理，為了辯論犀牛頭上到底是獨角或雙角，所有人按照立場分成兩邊站，發言的同時，身體一起倒向左邊或右邊，形似一場拔河比賽。當眾人陷入詭辯時，重覆的語句更多，均被轉換成帶韻律感的覆述，鮮活地呈現了次要角色的共同性，他們空有其表，更為後來的集體形變鋪路，產生巨大的威脅。細讀劇本，實洋溢強烈的節奏感，在在吸引人將其具現在角色走位、聲音與對白的處理上[49]。此次表演之生動不亞於精彩交鋒的對白。

　　上述種種形塑意義的走位和身體動作都在於強調台詞的空洞、不合邏輯，主角生存的焦慮浮上檯面，這是開場戲的重點。當貝朗傑意外成為眾矢之的（「你有證據嗎？」，78），所有角色又圍著他說話，令他備感威脅，不知所措。

機械化的職場生活

　　二幕一景發生在「一間位於二樓的政府機構辦公室」，群戲的魅力於此達到頂峰。第一幕一結束，從舞台後方推出一長條型裝置，其二樓即為辦公室所在。在淡藍色光線中，眾人對於犀牛議題爭吵不休，眼看著要大打出手，顯見彼此競爭激烈，主任「蝴蝶」（Papillon）先生，只得一再提醒注意時間，工作為上（106），每當這個聲音透過擴聲器傳出，所有職員即刻立正聽訓，動作畫一，延續上幕戲的集體反應。可是，他們一坐下來工作又繼續爭論，雙手同時做出快速敲打電腦鍵盤的動作，聲效同步配合。演出戲

48　尤涅斯柯原來是諷刺半調子的知識分子，從不思考，只會複述流行口號，納粹之崛起，他們要負很大的責任，*Notes et contre-notes, op. cit.*, pp. 282-83。

49　Yannick Hoffert, "De la dimension chorégraphique du théâtre de Ionesco", *Lire, jouer Ionesco, op. cit.*, pp. 271-92.

仿了機械化的現代職場生活，每位職員重覆單一動作，飛快地傳遞文件、打印、蓋章、敲打鍵盤、收件、擦拭桌面[50]。這些周而復始的動作，配上放大的動作聲效，流露出一種節奏感，辦公室裡的文書處理流程看起來和工廠生產線殊無二致，卓別林《摩登時代》（*Modern Times*, 1936）的經典鏡頭浮上觀眾心頭，妙不可言。首幕貝朗傑抱怨工作的無聊被放大處理。

圖4　第二幕，犀牛闖入辦公室，這是在蘭斯的演出版本。　　(J.-L. Fernandez)

　　高潮一如預期，出現在犀牛闖入辦公室的橋段，場上傳出類似動物低鳴的吼叫聲，混雜一種不安的音樂。此時二樓的左右兩翼隨著情境逐漸緊繃而緩緩翹起，台上遂變成「＼＿＿／」形狀，辦公桌椅、文件、電話、文具滑落到中央平台，職員的身體也直往下滑，大家慌忙抓住其他人的手腳、褲

50　為了形成一長條「公文生產線」，演出額外用了三個啞角：一名工友、公司小妹、女秘書。

管、裙子、領帶，或者拼命伸長手腳攀附欄杆，男職員還趁機大吃女職員的豆腐。兩翼越往上抬高，演員的動作就更加慌亂、緊逼，不過所有動作均扣緊台詞發展。也因為舞台情勢危急，一隻看不見的犀牛眼看著就要衝上來，眾人看來生命交關，台詞產生了一種超乎常理的緊迫性。博達（Bodard）隨手抓住一位倒在斜地板上的女職員不停翻動的小腿，試圖為自己方才否認犀牛一事辯白，「我會讓你們了解這次騷動的目的和意義！我要揭穿這些煽動者的真面目」（128），這句台詞原來指涉其共產黨員背景，在此則顯得荒誕不經。

　　由於一體化的職場管理，舞台上的世界呈現出一種類似威權社會的上下關係，不免令人思及此劇完稿的冷戰時代、規格化的社會。捷克作家總統哈維爾（Václav Havel）曾言：「規格化的人生製造了規格化的市民──沒有個人的意願。它以規範化的歷史產出規範化的個人。它大規模製造平庸」[51]，可作為這齣戲的註腳。

陰影幢幢的心理空間

　　「犀牛是存在的，就是這麼回事。這並不意味其他事情」（130）[52]，在此戲2011年重演的特刊上[53]，導演特別標出這句出現在二幕一景的台詞放在全文之首，坦然為自己淡化政治意涵辯護[54]。

　　說來奇怪，全戲均在陰暗的光線中進行。上文已述，開場的咖啡座不

51　Cité par Jeanyves Guérin, "Rhinocérite et pestes: Ionesco face aux totalitarismes", *Eugène Ionesco: Classicisme et modernité*, dir. M.-C. Hubert et M. Bertrand (Aix-en-Provence, Publications de l'Université de Provence, 2011), p. 126.

52　這句台詞原是杜達回應博達對犀牛事件的政治解讀。

53　*Hors Série*, le Théâtre de la Ville, Paris, avril-juillet 2011, p. 4.

54　德馬西－莫塔接受訪問時表示，對他的世代而言，談政治免不了要揭發弊端，但如此一來勢必重覆之前的論述，這也是一種《犀牛》所談的奉從主義（conformisme），言下之意，他不想因此落入詮釋的陷阱中，見" 'Rhinocéros, c'est une violence masquée' ", *op. cit.*. 有關新世代導演面對政治的態度，參閱本書第一章第2節。

見夏日午後風情;二幕一景的辦公室則籠罩在冷調光線中;其後兩景尚的家和貝朗傑家更是黑天暗地,演員拿手電筒上台,觀眾只有在光線偶爾出現的剎那間瞥見上下兩層的空曠空間,台上除了一張椅子、電話和鏡子,沒有其他東西,只有主角所在之處有些微光線。到了終場,在一個暴風雨欲來的晚上,大群犀牛走過台上造成轟隆聲響,待貝朗傑爬到最高處,舞台上近乎全暗,世界似乎已到了盡頭。

從上述偏暗的燈光、驚悚的氛圍來看,演出其實更像是一場噩夢,彷彿是印證本章開頭引用的作者日記。說來出人意料之外,尤涅斯柯的作品讀來好玩、新奇,生前卻是位飽受生存焦慮之苦的人,啟幕緊張、充滿敵意、彼此戒備的小城氛圍反映了他面對外在的心理狀態。深受焦慮的折磨,原本熟悉的日常生活變得詭譎難測、荒謬不堪,這也是為何第一幕遭狂奔的犀牛踩死的一隻小貓,它的送葬過程被誇大處理;在眾人瘋狂加入邏輯舌戰時,小貓像人身一般大的靈柩緩緩在緊張的樂聲中通過後方,死亡主題顯眼地出現在場上。由此可見,演出的基調鎖定在劇作家瀕臨空無深淵的深層焦慮。

尤涅斯柯曾直言:「我努力將一個內在的劇本(對我而言無法理解)投射到舞台上」,因為「小我世界是大我世界的寫照,這個內在世界被撕碎,脫節,卻可能是一種普世矛盾的鏡像或象徵」[55]。本次演出可說是這段自白的具現。2011年版的新製作更在開場加演了一段貝朗傑的獨白,內容出自尤涅斯柯的自傳性小說《遁世者》(Le solitaire, 1973),其中提及孤獨、如影隨形的焦慮、溝通的困難、可怕的幽靈,觀眾較能體會貝朗傑的內心,演出的意趣豁然而解。

更甚者,在德馬西-莫塔的舞台上,《犀牛》的世界還是個互相監視、竊聽的世界,貝朗傑向尚抱怨:「我在這個城裡覺得無聊」(20),其他角色突然全轉過臉看著他。而當貝朗傑與尚說話,另一側邏輯師和一

55 *Notes et contre-notes, op. cit.*, p. 222.

位「老」先生對話，其他角色的臉上也流露出偷聽的神情。事實上，劇中的每個人物都被其他人監視或監聽[56]。如此處理，透露了作者和外在社會的不協調、不信任關係，同時也令人聯想到四處佈滿監視器的當代社會[57]。從這個角度看，這齣戲的演出視角猶如出自主角，很接近表現主義（l'expressionnisme）強調的主觀扭曲視角。

人格之解體

　　演出的另一高潮為尚化身為犀牛，這個過程不易處理，更因為超乎現實，一不小心就可能質變為喜劇，而忽略了整個過程其實充滿掙扎。由瑞士名演員桂斯特（Hugues Quester）擔綱的尚面容嚴肅，嗓音低沉，聲質厚實，說話強調節奏感，動作講求效率，略帶神經質。他完全用聲音和肢體表達形變，先是四肢趴在二樓的地上亮相預示即將變形，再配上緊張、恐怖的音樂，尚似被一股衝動所逼，在漆黑的家中上上下下，一刻也安靜不下來。後牆陸續倒塌，觀眾感受到他體內有一股莫名的驅力越來越難以抗拒，他身體扭曲，頭痛難耐，人變得具侵略性，說話粗聲粗氣，開始吼叫，在地上打滾，過程野蠻、詭異、痛苦，貝朗傑飽受威脅，身體卻被電話線纏住，無法向外求救。最後，尚站在高處一塊緊繃著白布的框架之後，臉往前靠，變成看不出五官的一團東西，配上錄製的吼聲，象徵性地變成一隻犀牛。

　　尤涅斯柯說得好：這整個過程何止僅是去人化（déshumanisé）的問題，確切來說，是人格解體（dépersonnalisation）[58]，其劇烈掙扎可以想

56　第二幕的職場生活也多次出現類似場面，二幕二景開場，貝朗傑探視尚，在門外遇見了另一位尚，言談間透露出監視的態度；而到了第三幕，杜達拜訪貝朗傑，監視意味更甚於關懷。

57　Colette Godard, "Propos autour de la création", entretien avec Demarcy-Mota, "Dossier pédagogique de *Rhinocéros*", la Comédie de Reims, 2004。德馬西－莫塔的看法奇異地預見了2013年喧騰一時的史諾頓（Edward J. Snowden）事件。

58　Ionesco, *Entre la vie et le rêve: Entretiens avec Claude Bonnefoy* (Paris, Gallimard, 1996), p. 135.

見。導演的靈感來自德勒茲（Gilles Deleuze）析論法蘭西斯‧培根（Francis Bacon）的畫作：為了傳達殘酷，培根作畫消去人像臉上的特徵，因為頭部有「一種精神特徵，這是一種身體的精神，肉體和活力的呼吸，一種動物的精神特徵，這是人的動物屬性之精神特徵」（l'esprit animal de l'homme）[59]。培根的畫是由「介於人和動物之間的一個『無以區分』（indiscernabilité）、『未決定性（indécidabilité）的區域』」所形構[60]。循此邏輯，尚要變形，只需變臉使其成為「無以區分」、難以決定、看不出來的一團東西即能達陣。也因此，尚之所以成為獸，可說是因為內在獸性發作。這個「生成－動物」（devenir-animal）過程印證德勒茲和加塔利（Félix Guattari）所言：「除了自身，生成不產生別的東西」[61]。

　　下一景，舞台上的犀牛才比較具象一點，由演員頭罩犀牛頭面具、身穿灰色硬質大衣示意，它們默然地出現在台上邊緣，逐一慢慢走過後舞台，雖是多數卻未群聚，身形顯得孤單，也未東奔西跑或製造任何聲響，可是牠們已然占據了世界。

　　與尚相對，男主角馬巨安尼（Serge Maggiani）凸出了貝朗傑身為反英雄的平凡和消極，他像是芸芸眾生，得過且過，有點天真。開場，衣著整齊、聲音洪亮、神色嚴厲且緊迫盯人的尚看來比貝朗傑更焦慮，而後者則是衣衫不整，心不在焉，且因為宿醉而反應慢半拍。在人群中不自在，他被

59　*Francis Bacon: Logique de la sensation* (Paris, Seuil, 2002), p. 27.

60　*Ibid.*, p. 28.

61　*Mille plateaux: Capitalisme et schizophrénie 2* (Paris, Minuit, 1980), p. 291。「生成－動物」觀念影響了這次演出，試讀：「生成－動物不是夢境，也不是幻想。它們是完全真實的。然而它們所涉及的為何種真實？因為如果說生成－動物並不致力於扮演動物或加以模仿，那麼同樣顯而易見的是人不會『真實地』變成動物。〔……〕真實的，就是生成本身，是生成整體（le bloc），而不是生成所穿越的那些被預設為固定的項（terms）。〔……〕人的生成－動物是真實的，即使他所生成的動物未必如此」，這些論點均反射在尚的形變中。中譯文曾參考姜宇輝譯文，《資本主義與精神分裂（卷2）：千高原》（上海書店出版社，2011），頁334-35。

「難以定義」的焦慮纏身（42），感到寂寞，自覺被社會壓迫（45）。

身處講究外表形象、追求表現、注重一致性的社會中，貝朗傑的適應不良，特別是透過第二幕機械化的職場生活寫真「圖解」，令當代觀眾心有戚戚焉。全場演出唯一沒聽見聲效或音樂的地方是第三幕開場，貝朗傑獨自待在家中，一手摸著頭上的綳帶對鏡自照，這是個決定當人或當獸的關鍵時刻，可是，扭曲人像的哈哈鏡，反映了主角終究無法建立社會要求的形象。

終場，眼見同事，包括心上人黛西在內，紛紛變成犀牛，演出刪除了貝朗傑由於恐懼，一時之間懊悔自己未變成犀牛的台詞，他自我捍衛的態度更顯堅決。他爬上梯子，身體站得挺直，但手上沒拿卡賓槍，一個字一個字地道出最後的台詞：「我是碩果僅存的人類，我要堅持到底！絕不投降！」（246）他其實並非背負捍衛人性如此艱鉅的責任，而只是要求個人存在的空間，這點在第三版演出因為劇首加演了一段作者自白，看得更清楚。可是，他腳下的梯子卻哐噹一聲掉下，燈光驟滅，劇場內瞬間一片漆黑，最後發言失去了說服力。

格式化的時代

《犀牛》之所以耐讀，不是因為角色受了任何外在壓迫而被迫變形；相反地，劇中人人莫名所以地爭相蛻變為多數的犀牛，形成易卜生所批評之「結實的大多數」[62]，形成一股巨大壓力。這種普遍性的異化，暴露了人的內心無法解釋的同類化衝動，同時又擔心失去個人性，二者之間起了難以化解的衝突。

從現代人對自我形象的執念切入解讀，德馬西－莫塔表示：我們人人均自以為與眾不同，但其實我們的食衣住行樣樣均和鄰居沒什麼兩樣；儘管個人主義當道，自我和他人之間其實存在揮之不去的共通性，這個統一性威

62　語出自其《人民公敵》。

脅我們，每個人最後都變得很像，甚至講一樣的話。「我們處在一個格式化
（formatage）的時代」[63]；大家追求一樣的東西——金錢、權力、地位或時
髦等，手段或許不同，終極目標卻無二致。在全球化浪潮下，這個趨勢更是
顯著。

因此，這次演出的說詞也以披露劇中的陳腔濫調、老生常談、偏見、
慣用語、各種意識型態口號為主，個人性退位。再者，除貝朗傑和尚兩位
主角較資深之外，其他少壯輩演員全部以原來的面目上場，未扮演任何中
年或老年角色。

執導《犀牛》對德馬西－莫塔而言，有如打開了一個百寶箱[64]，激發他
和創作團隊一起重新探索尤涅斯柯的世界。2005年，他放手讓演員自行排練
他們喜歡的劇本，最後挑選出《傑克或屈從》（*Jacques ou la soumission*）、
《禿頭女高音》、《課程》以及《雙人譫妄》（*Délire à deux*）四齣戲中的
十個場景，取名為《尤涅斯柯續曲》（*Ionesco suite*），內容聚焦於結婚、
夫妻關係、家庭聚餐、生日宴會等張力緊繃的場景，其中充斥著機械化的語
言、自動化行為、加速到失序的對話、奇詭的邏輯，2013年在巴黎重新上演
時，《世界報》評道：「一個令人樂見的結果：尤涅斯柯離開他的荒謬大師
外衣，變成恐懼和幻象的揭露者」[65]。

去掉《犀牛》的意識型態，德馬西－莫塔回歸尤涅斯柯創作的心態，
將角色的內／外在崩潰過程具象化，印證了荒謬劇場專家柯爾泛（Michel
Corvin）的結論：尤涅斯柯作品的源頭為焦慮，面對人的悲劇性狀況，這

63 Godard, *op. cit.*, p. 19.
64 Demarcy-Mota, "Ionesco: Malle aux trésors", propos recueillis par C. Godard, *Les cahiers:
 Ionesco suite* (Programme du spectacle), le Théâtre de la Ville de Paris, janvier 2013, p. 5.
65 Brigitte Salino, "Aux Abbesses, Ionesco en révélateur de fantasme", *Le monde*, 29 janvier
 2013.

可定義為一種形而上的焦慮[66]。利用演員身體多變又精準的語彙，生動具現台詞的組織以及角色之間的關係，這是德馬西－莫塔的強項，其導演作品基本上仍屬古典美學[67]，意即演出看來諧合、統一、對稱、悅目。本次演出主題旁及友情、自我認同、人際關係等議題，很能引發觀眾共鳴，成功其來有自。

　　《犀牛》和《禿頭女高音》劃時代的演出使得尤涅斯柯重新回到大舞台上，對於法國觀眾而言，意義重大。

66　*Le nouveau théâtre en France* (Paris, PUF, 1987, « Que sais-je? »), p. 49.

67　Jean-Pierre Han, "La jeune mise en scène en France aujourd'hui", *Théâtre Aujourd'hui: L'ère de la mise en scène*, no. 10 (Paris, C.N.D.P., 2005), p. 166.

第七章 標榜演出的戲劇性：
西瓦第埃和「夜晚被白日奇襲」劇團

　　「大家看到的，是一種舞台語言的誕生和發展、一個人由於對語言的感性經驗而變成演員、一種行動中的詩學，以及整體而言，一類正在觀眾面前成形的戲劇。」

—— Yann-Joël Collin[1]

　　「戲劇性」（théâtralité）一字有多重意義[2]，本章所論並非戲劇本質之探究或以戲論戲之「後設戲劇」（métathéâtre），而是指演出強調「戲正上演」的事實，觀眾目睹一齣戲的製作過程從而感受到自己正在看戲。在當今一股演出戲劇化風潮中[3]，有些導演僅偶一為之，但另有數人如西瓦第埃（Jean-François Sivadier）、路易（Eric Louis）、洋－若埃爾‧柯南（Yann-

1 "Entretien avec Yann-Joël Collin", réalisé par P. Notte pour le Festival d'Avignon 2003, "Dossier de presse", le Théâtre national de Strasbourg, 2003.

2 Cf. Jean-Pierre Sarrazac, "L'invention de la 'théâtralité': En relisant Bernard Dort et Roland Barthes", *Esprit*, no. 228, janvier 1997, pp. 60-73 ; William Sauter, *The Theatrical Event: Dynamics of Performance and Perception*, University of Iowa Press, 2000 ; Thomas Postlewait & Tracy C. Davis, eds., *Theatricality*, Cambridge University Press, 2003 ; Samuel Weber, *Theatricality as Medium*, Bronx, Fordham University Press, 2004 ; Erika Fischer-Lichte, *The Transformative Power of Performance*, London, Routledge, 2008 ; Josette Féral, "Entre performance et théâtralité: Le théâtre performatif", *Théâtre/Public*, no. 190, octobre 2008, pp. 28-35 ; *Théâtre/Public: Entredeux. Du théâtre et du performatif*, no. 205, juillet-septembre 2012.

3 參閱本書第一章第6節。

Joël Collin）等卻視之為表演哲學，每齣戲不管其內容和類型均立基其上[4]，形成一種特殊美學。路易與柯南同隸屬於「夜晚被白日奇襲」（"la Nuit surprise par le jour"）劇團，其成員來自維德志（Antoine Vitez）創設的「夏佑劇校」（l'Ecole de Chaillot），2008年該劇團藉由重新製作莎劇《仲夏夜之夢》——劇團之名即出自此劇，公開展演劇團成立的契機：《仲夏夜之夢》中的雅典工人不會演戲又必須演，排演過程中面臨層出不窮的問題，傳神地表達了所有年輕劇團的困境。

之所以強調表演現場的美學，西瓦第埃、路易和柯南三人均受到高比利（Didier-Georges Gabily）的啟發，三人都曾演過他的戲。高比利向來邊寫邊排練邊修改，他稱之為「舞台上的書寫」（"une écriture sur le plateau"），鮮活、熱情，不停修正、變動，充滿活力與生氣。這樣的編劇方式激發了三人的靈感，排演其他作品時，同樣企圖讓對白活絡起來，想辦法重現劇作家創作時的未定狀態：變動不居，生命力旺盛，充滿無限可能，劇本似仍在發展中，尚未變成鉛字。觀眾將與演員一起發現劇本，演出之前，一如西瓦第埃所堅持，「什麼也不預先存在」[5]。觀眾進場，只見演員立在空台上看似正在整排，需要的戲服或道具，隨手從後台找來充數，要緊的是戲要能演下去，目的就是要創造這種劇作家／劇團正在和語言搏鬥的有機關係，令觀眾感同身受，覺得自己似乎也參與了這個從無到有的過程，最難得的是全本演出，不因搬演手段克難而便宜行事。

全場表演因此像是公開彩排，帶點因陋就簡的外觀，這點有助於矯正

4　「夜晚被白日奇襲」劇團之前的戲碼有《人抵人》（*Homme pour homme*, Brecht）、莎劇《亨利四世》、《暴力／（重建）》（*Violences/（Reconstruction*），Gabily）、《唐璜》（莫理哀）等。西瓦第埃千禧年至2005年推出了「革命三部曲」，包括《費加洛的婚禮》（Beaumarchais）、《丹頓之死》（Büchner）以及《伽利略的一生》（Brecht）。上述劇目均非一般認定的戲劇化作品。

5　引言見Hugues le Tanneur, "Jean-François Sivadier opère à vif", *Le monde*, 2 novembre 2004。

1980至1990年代大行其道的娛樂性大製作[6]，只重感官聲色，而忘記了戲劇此一媒體的特質。「國立人民劇院」（le Théâtre National Populaire）的總監史基亞瑞堤（Christian Schiaretti）即堅稱：「劇場不溝通（communique）而是交流（échange）。它不會每天晚上推出相同、令人疲乏的仿造品（simulacre），而是和觀眾互動，但不事先預期他們的反應。這就是為何每次演出都是獨一無二的，每位演員、每句台詞、每個手勢、在每一刻，都是特別的〔……〕舞台和觀眾席不停對話的品質超乎確認，實為我們這一行的真髓」[7]。重視觀眾，與之密切交流，可說是標示戲劇性表演的出發點。

　　本章以「夜晚被白日奇襲」劇團和西瓦第埃的代表作品——莫理哀三部曲《中產階級、死亡與演員》以及《李爾王》——分析二者的訴求。兩齣製作一喜一悲，基本上均借用野台戲的搬演傳統，但前者採21世紀的表演語彙和當代觀眾溝通，票房亮麗，《世界報》（Le monde）劇評即讚美演出之成功足以使人忘記許多學院式的詮釋，後者則致力讓觀眾重新感受到莎劇原始演出無可抵擋的魅力，為2007年「亞維儂劇展」的重頭戲。分析戲劇化演出，論者常侷限於其表面吸引力，貌似譁眾取寵的手法其實另有作用，值得一探究竟。

1 中產階級、死亡與演員

　　莫理哀三部曲由《可笑的才女》（Les précieuses ridicules）、《偽君子》（Le Tartuffe）以及《無病呻吟》（Le malade imaginaire）三戲組成，全長十個小時，可個別欣賞，或選擇週末三戲聯演的場次，演出從下午一點半進行到晚上十一點半，對演員和觀眾均為一大考驗。莫理哀是法國人的最愛，進入20世紀後，一再被重新解讀，舉凡社會學至心理分析，從馬

6　參閱本書第一章第 1 節。

7　"L'éditorial de la saison 1997/1998", la Comédie de Reims, 1997.

克思到後殖民主義，從女性主義至各式性別論述，各種更動劇情原始背景（recontextualisation）的策略屢見不鮮[8]，表演手段也不停翻新，從野台戲、義大利藝術假面喜劇（la commedia dell'arte）、偶戲乃至雜耍歌舞（le music hall）皆有人多方嘗試，努力使莫劇看起來更顯年輕、時髦，趕得上時代。在此同時，復古的演出基於文化傳承（patrimonialisation）之必要，近來也找到了知音[9]。欲避免重蹈覆轍，導演碰到的挑戰之大可想而知。

這三齣莫劇的演出無法不令人聯想維德志1978年推出的「莫理哀四部曲」，維德志從重建莫劇表演的傳統出發，以12名演員，採一式布景，一桌兩椅與一根棍棒，輪流搬演四齣莫劇——《妻子學堂》、《偽君子》、《唐璜》以及《憤世者》（Le misanthrope）[10]。路易的做法則完全不同，他從莫理哀身為劇作家和劇團團長的身分著手，以一個現代小劇團必須巡迴搬演的基本情境，與劇文和觀眾建立起一種密不可分的關係，一如莫理哀當年下鄉跑碼頭，賣力和觀眾搏感情[11]，構成了此次演出的新意。

為此，導演特別選擇了三部代表莫理哀戲劇生涯的里程之作：《可笑的才女》為莫理哀返回巴黎後首部票房告捷的戲，《偽君子》引發禁演大風波，最後由劇作家領銜的《無病呻吟》，主角面臨死亡的威脅則不幸成為

8　Cf. Gabriel Conesa & Jean Emelina, dir., *Les mises en scène de Molière du XX* siècle à nos jours*, Actes du 3^ème Colloque International de Pézenas 2005, Pézenas, Editions Domens, 2007 ; Martial Poirson, "Belles infidèles", *Textes et documents pour la classe*, no. 979, septembre 2009, pp. 6-13 ; "*Tartuffe* de Molière: 9 mises en scène", *Théâtre Aujourd'hui*, no. 10 (Paris, C.N.D.P., 2005), pp. 55-126.

9　例如Jean-Marie Villégier導演的《無病呻吟》（1990）、2005年的《醫生之愛》（*L'amour médecin*）和《西西里人或畫家之愛》（*Le sicilien ou l'amour peintre*）；Benjamin Lazar執導的《貴人迷》（*Le bourgeois gentilhomme*, 2004），全是「喜劇─芭蕾」。

10　參閱楊莉莉，《向不可能挑戰：法國戲劇導演安端‧維德志1970年代》（臺北藝術大學／遠流出版社，2012），頁213-68。

11　與其他年輕的劇團一樣，「夜晚被白日奇襲」做戲貼近觀眾有其原因，他們在巴黎以外的地方工作，這是劇場「在地化」的結果，作品必須先得到一般觀眾而非菁英分子的認同。

事實。這三齣戲披露了莫理哀思維的進展，其中「中產階級」、「死亡」和「演員」為交集點。「中產階級」不僅構成三齣戲的社會背景，且是莫理哀喜劇突破中世紀鬧劇插科打諢的主因，莫理哀以喜劇手法針砭路易十四時期的社會狀況與問題，寓批判於笑鬧之中，絕非無謂之作。第二個表演主題「死亡」則是莫理哀心頭揮之不去的焦慮[12]，他一生寫了七齣以醫生為題的喜劇和鬧劇，這顯然已超出玩笑的範疇。至於「演員」，莫理哀本人即為眾所公認一流的喜劇明星，他是自作的最佳男主角。

　　以編劇策略而言，這三個作品皆採喬裝改扮（travestissement）的技倆以假探真。莫劇經常使用層層偽裝的層疊結構，造成戲中又有戲，從角色在觀眾眼前變身（《可笑的才女》中的假侯爵），乃至於整個劇中世界變成一齣戲（《偽君子》與《無病呻吟》），一切都是假面與假扮，這正是戲劇演出的本質[13]。莫理哀誠乃發揚戲劇性的高手，「夜晚被白日奇襲」劇團方能在後設這個層面上大展身手。

　　在寫作形式上，這三齣莫劇各不相同，《可笑的才女》本質為鬧劇（farce），《偽君子》是採亞歷山大詩律（alexandrin）寫成的五幕大喜劇（la grande comédie），《無病呻吟》則是為了娛樂路易十四而發明的「喜劇－芭蕾」（la comédie-ballet），戲劇間夾歌舞演出。三齣戲寫作體裁各異，導演可大幅度實驗不同的表演形式，為本次演出最大的新意。

　　三部曲強調喜劇博君一笑的胡鬧本質，演出熱鬧非常，節慶歡樂氣息濃厚，可媲美野台戲。觀眾席的大燈幾乎全場未熄，觀眾看得到其他人的反應，演出現場與眾同樂的感覺更加強烈。11個小時下來，結識鄰座的觀眾，

12　Thérèse Malachy, *Molière: Les métamorphoses du carnaval* (Paris, A.-G. Nizet, 1987), pp. 92-93.

13　Michel Corvin, *Lire la comédie* (Paris, Dunod, 1994), p. 97。另一方面，Thérèse Malachy 從「嘉年華」的角度切入，認為莫劇為其變形，此為她的著作《莫理哀：嘉年華的變形》（*Molière: Les métamorphoses du carnaval*）主旨，前引書。

看到好笑的橋段和他們相視而笑，變得再自然不過。演員大半的時刻直接對著觀眾講話，表明戲是為他們而演。11名演員[14]精力過人，連演三齣戲，基本功扎實，不因搞笑而胡說，模糊了表演的焦點——莫理哀寫的台詞。

第一齣戲《可笑的才女》（1659）為莫理哀下鄉歷練之後重返巴黎的首部作品，他靈機一動，改以可笑的時人（「才女」與侯爵）入戲，而非沿用傳統的定型丑角，竟意外獲得空前的成功，在戲劇史以及法國心靈史產生重大意義[15]，莫理哀從此在劇壇奠下基石，開啟了輝煌的演藝事業。

從劇種論，《可笑的才女》為一齣半鬧劇、半諷世的混合喜劇，以一個當年流行的議題且以流行作為主題，全戲可說幾乎沒有情節也沒有角色可言。所有的笑料全出自令人抵擋不了、故作高雅的對白，四名主角與傀儡無異，事實上是被矯揉造作、詰屈聱牙的對白推著行動，直到令人無法忍受[16]。令人驚訝的是，莫理哀針對當時中產階級而發的諷刺至今仍舊切中奏效，不因時代演變而減弱批判的力道；自認為有品味、學養、具時尚感的人士歷來皆有，君不見當今社會上成群追逐名牌的名媛、貴婦與型男[17]，而其實劇中的社會環境和語言已離今人遠矣。

觀眾進場時已看到全體演員穿著平日服裝站在空台上等候。觀眾就座後，一名演員被推出來開場。他鼓足勇氣張開嘴巴，聲音卻無論如何也發不出來。其他人為他打氣，他再度開口，費盡力氣，才道出開場白，杜克拉西（Du Croisy）侯爵說：「拉格朗杰（La Grange）先生」，對方回應：「什麼事？」其他演員見到開場白已順利道出，急忙跑到後台找材料搭建一個小

14　演員有Cyril Bothorel, Xavier Brossard, John Carroll, Yannick Choirat, Yann-Joël Collin, Catherine Fourty, Thierry Grapotte, Claire Harrison-Bullett, Eric Louis, Elios Noël, Alexandra Scicluna，舞台設計François Mercier，服裝設計Thierry Grapotte，燈光設計Bruno Goubert，音樂設計Fred Fresson, Paul Breslin, Issa Dakuyo。

15　Ramon Fernandez, *Molière ou l'essence du génie comique* (Paris, Grasset, 2000), p. 71.

16　Patrick Dandrey, *Molière ou l'esthétique du ridicule* (Paris, Klincksieck, 2002), p. 47.

17　這正是2007年「老鴿舍劇院」（le Théâtre du Vieux-Colombier）新製作的旨趣，由英國導演Dan Jemmett執導，票房爆滿，連演兩季仍欲罷不能。

戲台，戲才能接下去演。

　　戲台快手快腳地搭好，第二景立刻開演，小紅幕拉開，高吉布斯（Gorgibus）跳下小戲台大聲嚷嚷，緊接著要登場的女僕瑪侯德（Marotte）由第一位開口的演員（飾杜克拉西侯爵）下台尋覓一名女性觀眾上台表演，簡單的台詞由杜克拉西附在她耳邊道出。至於兩名才女則是被後台人員硬生生推上小舞台，一臉尷尬，而後才慢慢進入狀況，終至駕輕就熟，一邊更衣化妝，一邊因婚事與父親／叔父吵得不可開交。

　　這時拉格朗杰和杜克拉西侯爵西裝筆挺，手持麥克風再度步上舞台主持秀場，兩人走下觀眾席隨機請觀眾喊"Holà"（「喂」，第七景的第一個字），說"l' homme de bel esprit"（「才子」──劇中鄉下才女心儀的對象），請觀眾以戲劇為題作詩等等。有的觀眾受寵若驚，有的害羞，有的興致勃勃，所有反應都引人發笑[18]。玩了約一刻鐘炒熱氣氛之後，原第一景找到扮演馬斯卡里爾（Mascarille，原由莫理哀主演）的觀眾怯生生地登場。他換穿了灰色緊身長褲、短袖緊身白上衣，外罩藍色披風，頭戴鋁盔，眼睛戴著蛙鏡，白手套、白鞋、白襪子，超現實的滑稽外貌諧擬「超人」漫畫，尚未開口，觀眾早已捧腹大笑[19]。

　　馬斯卡里爾利用台詞開嗓（「喂！腳伕，喂！啦，啦，啦，啦，啦，啦」，"Holà! porteurs, holà! Là, là, là, là, là, là"），練習發聲，小心翼翼地道出台詞，擺弄姿勢，之後逐漸得到要領，在兩位才女前大放厥詞，展露出職業水準，觀眾這才確定此人是演員，與之前的女僕一樣，兩位演員其實先坐在台下看戲，再佯裝受邀上台表演。

18　「奧得翁歐洲劇院」為隆重的表演場地，不作興這種與民同樂的橋段。

19　本劇首演時，莫理哀一身誇張無比的裝扮，從帽子、假髮、衣領、戲服到鞋子均製造了笑料，是演出成功的關鍵之一，Stephen V. Dock, *Costume & Fashion in the Plays of Jean-Baptiste Poquelin Molière: A Seventeenth-Century Perspective* (Genève, Slatkine, 1992), p. 53。

　　三部曲一直在這種真真假假的氛圍中進行，演員表演既天真、笨拙又老練。演出再三混淆演員和觀眾的界限，刻意模糊兩者的關係，費心經營「大家演戲給大家看」的同樂感。演員與觀眾的關係不再穩定，甚至於有點曖昧。如此一來，觀戲的層次更形豐富，進而使觀者產生了「遊戲的幻覺」（l'illusion ludique）[20]，而非一般演出所欲營造的整體真實幻覺。觀眾邊看邊猜，時而巧妙地化為演出的一分子，興致盎然，與演員同在一陣線上、共同完成演出的感覺更為強烈。

　　冒牌侯爵和假才女在小戲台上飆戲，起初競相抬高右手說話，猶如新古典時期悲劇演員的矯揉（maniériste）演技，即使手酸也須臾不敢放下[21]。四人談吐扭捏作態，愛賣弄文謅謅的語彙，高潮為馬斯卡里爾即席賦詩，演員臨場詩興大發，興奮到衝出舞台之外，在劇院的迴廊上大聲叫嚷，工作人員還跑上台去查看是出了什麼狀況。最後小戲台子上亮起夜總會五顏六色的燈光，三人載歌載舞，唱著詩詞的關鍵字眼「捉賊」（"au voleur"）、「乘人不備」（"en tapinois"），藉此強調「偷竊」此一「矯揉詩」（précieux poetry）的重要主題。兩翼的工作人員繼而在一旁加入「喔！喔！喔！……」（"au au au…"）合聲，演出變成令人驚喜的歌舞秀，才女瑪德隆（Magdelon）對此大加讚賞：「當然，寫一首長的史詩也抵不上這『喔！喔！』」（第九景），文學創作上刻意追求天然為矯揉詩的特色之一。《可笑的才女》不僅僅只是一針見血的社會諷刺，也是絕妙的諷刺文學（satire）[22]，這段歌舞強化了此一雙重譏諷。

20　Cf. Christophe Triau, "L'illusion ludique", *Théâtre/Public*, no. 194, septembre 2009, pp. 33-38.

21　這點也應指涉維德志執導的《妻子學堂》，主角阿爾諾夫（Arnolphe）啟幕登場後，右手持杖，左手臂高舉，不動，微笑，頭向前看，完全聽任克里薩德（Chrysalde）在旁大叫大嚷不予理會，維德志刻意以此指涉17世紀新古典悲劇的演技傳統，見《法國戲劇導演安端·維德志1970年代》，前引書，頁242。

22　Francis L. Lawrence, *Molière: The Comedy of Unreason* (New Orleans, Tulane University, 1968), pp. 62-63.

圖1 假才女和冒牌侯爵互相競技,左起卡朵絲、喬得來、馬斯卡里爾和瑪德隆,
　　此為在外省演出的情形。
　　　　　　　　　　　　　　　　　　　　　　　　　　　　　　(P. Grosbois)

　　不僅如此,當三人討論起流行服飾,小戲台當場由工作人員轉動180
度,主角立時隱身在幕後,只有他們展示華服、有如舞蹈身段的剪影映在幕
上,三人乾脆演起了皮影戲,鮮活地展示這段當年流行服飾的「目錄」,觀
眾紛紛報以掌聲。柯爾泛(Michel Corvin)說得好,莫劇書寫的原創性在於
「身體的發明」(l'invention du corps)[23];每一句對白不只展現滔滔不絕的
口才,也是肉體間的衝撞意外,每一句均能發揮彈射的威力,道德教訓同時
是身體表現,一如文評家費南德茲(Ramon Fernandez)的結論:論證示範
與舞蹈合而為一[24],這些特色均完美反映在演出中。

　　《可笑的才女》隨機演出,演員真假難辨,觀眾有機會參與,看似胡
鬧、搞笑的橋段全部出自劇本。所有角色一樣可笑,演員笨手笨腳佯裝灑狗

23　Corvin, *op. cit.*, p. 92.
24　Fernandez, *op. cit.*, p. 229.

血的演技，引人聯想17世紀在巴黎「新橋」上的江湖賣藝者——莫理哀師承
的對象。直至尾聲，偽裝被拆穿，兩名假侯爵只得跳下小戲台，衣服當真被
扒光，全身赤裸，既荒謬又真實，歡鬧氣息瞬間凝結，嘉年華被迫結束[25]，
馬斯卡里爾的最後一句台詞：「我看得很清楚，這裡的人只喜歡虛榮的外
表，完全不考慮赤裸裸的德性」，聽來格外刺耳，尖刻的諷世意涵令人心頭
一震，頃刻跳出鬧劇的格局，為下一齣戲做準備。

妙戲連台的《偽君子》

　　第二齣戲《偽君子》為莫理哀的力作，主演奧爾貢（Orgon）與達杜夫
的兩名演員展現了深度演技，劇團並非只會胡搞瞎鬧而已。

　　休息過後，觀眾進場看到演員和工作人員還在台上圍著長桌用餐，上齣
戲用到的小舞台被拆成三部分堆在後面，分別用白布罩住，形成三個迷你戲
台，瑪麗安（Mariane）和情人瓦雷爾（Valère）均由此上台，有時又可用來
藏身或當換衣間使用[26]，每回迷你舞台的布簾拉開，都帶給觀眾驚喜。場上
其他道具和家具堆得到處都是，雜亂無章，和一般排戲現場沒兩樣。

　　演員一邊收拾餐具，整理餐桌，一邊開始對詞，換上戲服（現代樣
式），愛蜜兒（Elmire）就直接穿她上齣戲最後換穿的削肩白禮服。演員逐
漸化身為劇中人，一家人圍著桌子吵架（白爾奈老太太責罵眾人），他們情
緒一高漲就爬到餐桌上面對全場觀眾大發厥詞，好像要他們加入評理；一幕
五景，克萊昂特（Cléante）力勸奧爾貢不要輕信達杜夫，接著下一景，奧爾
貢要求女兒嫁給達杜夫，都是這樣處理。奇怪的是，舞台中央始終端坐著三
個人旁觀。一直到第三幕達杜夫將上場，三人之一換上西裝，搖身變成眾人

25　二人假扮成主人，最後行頭被扒光，恢復原本的下人身分，猶如「嘉年華」中的角色
　　扮演儀式，Malachy, *op. cit.*, p. 34，參見注釋13。
26　如達米斯就藏在此處監視繼母與達杜夫的私會；由導演反串的白爾奈老太太則將此處
　　當成換衣間，他怒氣沖沖地步入，不到三分鐘時間，為了回嘴，搶出時已是女人身
　　（假髮、現代女性套裝、臉塗白）。

早已議論多時的偽君子，觀眾這才恍然大悟；另一人是達杜夫的僕人，主僕兩人猶如「觀眾」，已在台上觀察多時[27]。

劇中的傳統喜劇情境全翻新呈現。例如瓦雷爾仍沿用《可笑的才女》中超人／戀人形象，身著全白的空中飛人勁裝，一出場就大唱再度流行的1950年代歌曲《墨西哥的歌手》（"Le chanteur de Mexico"）[28]，全場飛舞，披風招展，博得滿堂彩。可是，他不幸從小戲台上摔下來，右腳半跛，他脫下右

圖2　《偽君子》演出第一幕，奧爾貢情緒一高漲即跳上長桌表演，後方可見三個
　　　迷你小戲台。
　　　　　　　　　　　　　　　　　　　　　　　　　　　　　　　　　(P. Grosbois)

27　第三人為工作人員。

28　《墨西哥的歌手》為Francis Lopez寫於1950年的輕歌劇，同名的主題曲風靡一時。這部作品2007年在其首演的巴黎「夏德雷劇院」（le Théâtre du Châtelet）重新製作演出，街頭巷尾都聽得到傳唱。

腳的鞋子拿在手上，和瑪麗安一言不合，跛著腳去而復返，多次進出迷你舞台，利用丟鞋／找鞋[29]當作回到大舞台的藉口，硬是將這段觀眾倒背如流的橋段演得新意盎然。到了第五幕他前來通風報信，他乾脆從天而降，因為劇情實在巧合到難以置信。

　　至於達杜夫和愛蜜兒的對手戲更是炫技的表演（morceau de bravoure）。三幕三景只用到一張劇場內常見的紅絲絨座椅，背對著觀眾席擺在前景中央，達杜夫毛手毛腳，逼得愛蜜兒爬上椅子，達杜夫想跟上，她只得爬下，背對著觀眾坐下，因身穿削肩禮服坐在高背椅上，頸子與上背部裸露。達杜夫脫掉西裝，上身赤裸，也擠進椅子坐下。兩人背對觀眾並肩而坐，因上背部赤裸，關係看來很曖昧。愛蜜兒無法，只得回頭看現場觀眾，雙眼圓睜，嘴巴大開，似想得到奧援；達杜夫見狀也轉頭注視觀眾，眼神卻帶偵測、警告意味，最後被闖入的達米斯（Damis）破了局。整場戲只用到一張椅子便將緊張的曖昧情境處理得張力十足，乾淨俐落，令人叫絕。

　　第二度對手戲（四幕五景），愛蜜兒色誘達杜夫，她以撩人的姿態躺在桌上，達杜夫則在觀眾席間踱方步，躊躇再三後才上台。他隨即展開攻勢，脫下外套，上身赤裸，繞著桌子追愛蜜兒，她邊逃邊敲桌子（丈夫躲在下面）。達杜夫停步脫褲，身上只剩內褲；愛蜜兒猛咳嗽，狂笑，救兵卻始終未出現，逼得她開始寬衣，情急之下指使達杜夫查看四下是否真的無人。他樂得手舞足蹈，行動卻慢條斯理，好整以暇，吊足了觀眾的胃口，跑遍劇院的三層樓（整座劇院好像是奧爾貢的家），還在包廂上和愛蜜兒隔空對話，觀眾頓時變成他的同謀！

　　戲演到了四幕尾聲，達杜夫的偽善已被拆穿，導演突發異想，打開舞台的後門演戲，足足演了一幕之久，意外地擴大了觀眾群，是難得的妙戲。話

29　這個橋段可能是指涉貫穿維德志的莫理哀四部曲中詭異的脫鞋／穿鞋橋段，《法國戲劇導演安端・維德志1970年代》，前引書，頁233-35。

說達杜夫無法在奧爾貢家立足，工作人員打開劇場的後門要他離去，他也當真走出劇院，全場觀眾鼓掌叫好，因為實在出人意表，觀眾看得到外面路過的車輛與行人，後者不免探頭查看。當他們難以置信地發現是在演戲，當即駐足，一齣戲變成前後兩邊都有觀眾看[30]！

　　戲接近終場，工作人員上台清場，將道具和傢俱全數搬到劇院門外，站在這裡的觀眾頓時變成看別人家熱鬧的人。就在此時，一輛警車（或救護車）呼嘯駛過，尖銳的警笛聲意外增添劇院內緊急、肅殺的氣氛。現場觀眾無不大樂，實在是無巧不成書。此刻偌大的舞台已全部清空，露出劇場黑色牆壁，看來更像是家徒四壁，而且奧爾貢全身上下脫到只剩內褲，顯得悽愴，彷彿警察已經前來抄家、抓人。

　　柯南與波多瑞爾（Cyril Bothorel）分別演出了達杜夫和奧爾貢的喜劇與深度感，今日的詮釋潮流往往過於重視後者而忽略前者，以至於一面倒向大悲劇，觀眾很難笑得出來。柯南強調達杜夫的偽善與虔信，在人前經常模仿聖像畫中的手勢與態勢發言，一副神聖凜然貌；面對他的偶像愛蜜兒，他更是虔誠地五體投地，雙手平伸，用神聖詞彙，如同罪人告解似地傾訴滿腔愛慾；人後卻是一副流氓嘴臉，其虛偽殆無可置疑。

　　波多瑞爾則維持奧爾貢身為一家之主的尊嚴，並非可笑的人物。他被女僕多琳娜（Dorine）激怒固然可與她唇槍舌戰，兩人為爭取發言權而爭相爬上桌子，上演不折不扣的鬧劇。不過，他平常說話總試著心平氣和，並不偏激，如他的母親。他真心相信達杜夫是位信士，當後者於第三幕被達米斯揭穿真面目時，奧爾貢氣急敗壞四處找尋棍子要修理兒子，把後者追趕到台下去，狀甚可笑。回身上台，他擁抱達杜夫，脫下自己的西裝披在他身上；達杜夫跪下，兩手臂張開，學聖人般祈禱。奧爾貢見狀，哭倒在他身邊，又拉

30　這個把戲之前也有其他人玩過，不過本戲開後門演戲整整演了半個小時之久，劇院門後為「盧森堡公園」，車水馬龍，導演膽子不小。

又抱，盲信到不可救藥。

因此五幕開場，當奧爾貢總算看清真相，他脫光衣物，只剩一條白內褲，骨瘦如柴，在台上繞圈子慢跑（克萊昂特問他：「你往那兒跑？」）、自笞，引人聯想耶穌受難之態，顯見自責甚深。上文已述舞台此時開始被騰空，演出轉成低壓、凝重的悲劇氛圍。站在中央苦勸他不要走極端的克萊昂特，臉龐塗白，穿著古典戲服（本戲唯一），反顯得不合時宜。

這點可能因為這個莫劇中常見的理性化身角色（raisonneur），在《偽君子》中介於雄辯的智者和愚不可及的無聊人士之間，當年尚肩負莫理哀反擊那些批評本劇者的重任[31]。因此，比起其他「說理者」，克萊昂特一有機會開口便振振有詞，口若懸河，易令人反感。詮釋上若站在他這一邊，奧爾貢將顯得可笑；反之，則是力倡中庸之道的克萊昂特落得荒謬。克萊昂特面對圍繞著他慢跑的奧爾貢說理，等於是對著空氣說話，大大削弱了這些道理的力量，古裝的造型則透露角色的歷史背景。另一方面，耶穌造型的奧爾貢自笞，言詞雖仍不免因激動而走極端，角色的嚴肅性卻大大提昇。

《偽君子》在亂七八糟的排戲現場中開場，後景利用上齣戲拆解成三部分的小戲台，製造了戲劇化的驚喜效果，中景則是利用長桌當小舞台，演員情緒一高漲就站到上面對觀眾宣示，演出無一刻忽略觀眾的存在，戲演到第三幕，台上始終坐著三名「看好戲」的演員，甚至到了第五幕，還拓展到劇場外的觀眾，實在是一齣妙戲。前四幕的喜鬧基調到了第五幕的空台，露出劇院光禿禿的黑牆，氣氛方轉肅穆，偽君子滲入奧爾貢家中，奪走他的一切，令人不寒而慄。直到國王的特使在雲端（畫片）中上場，氣氛才又好轉，將演出帶至皆大歡喜的結局。

31　Michael Hawcroft, *Molière: Reasoning with Fools* (Oxford University Press, 2007), p. 79.

集體狂歡的《無病呻吟》

　　《無病呻吟》的故事讀來老套，其劇情結構看似重複《偽君子》[32]，莫理哀不過是加了歌舞助興。深入分析，本劇的故事和歌舞結為一體，三段間奏歌舞表演（intermède）全有其存在必要，為劇終的封醫大典嘉年華鋪路。醫藥未能治癒無病呻吟的主角奧爾岡（Argan），喜劇、芭蕾與音樂卻可，足證後三者之大用。從這個觀點看，這齣天鵝之作可視為莫理哀的喜劇遺囑（testament comique），披露了劇作家對畢生志業的看法[33]。

　　《無病呻吟》的現代演出通常偏重其喜劇而忽略音樂與芭蕾，事實上後兩者才是莫理哀創作的動機，也是原始演出時眾所期待的高潮。在喜劇部分，因為莫理哀在第四場演出中病發，當夜過世，三幕三景主角又開玩笑詛咒自己不得好死，死亡焦慮瀰漫劇中，經常被當成悲劇處理[34]。然而對照史實，莫理哀此時正處事業高峯，他的戲院耗費鉅資剛剛才整修完畢，他也找到了一個新的音樂家（Marc-Antoine Charpentier）合作，正準備再攀事業的另一高峯，沒有理由預期死亡[35]。更何況，全劇終曲的封醫大典明白是場「嘉年華」（carnaval），喜劇基調很鮮明。

　　之所以發明「喜劇－芭蕾」，莫理哀原本就是為了慶祝喜劇、音樂和舞蹈融為一體，觀眾得以暫時逃離現實，流連在一瘋狂戰勝理智的想像世界中，一方面得到娛樂，另一方面藉由諷刺達到療癒之效。莫理哀全力發揮

32　一個執迷不悟的老頭拒絕把女兒嫁給她的心上人，後由僕人設下詭計方才扭轉局勢，最後有情人終成眷屬，《守財奴》（*L'avare*）和《貴人迷》的劇情骨幹也如出一轍，差異只在於主角偏差的個性造成不同的主題性。

33　Gérard Defaux, *Molière ou les métamorphoses du comique: De la comédie morale au triomphe de la folie* (Lexington, Kentucky, French Forum, 1980), p. 283。這應該也是導演選擇此劇作為三部曲的終曲原因，而非更切中「中產階級」表演主題的《貴人迷》。

34　例如Claude Stratz 2002年於「法蘭西喜劇院」執導的版本即散發強烈的死亡焦慮，此戲曾於2011年11月到台灣演出。

35　Julia Prest, "Medicine and Entertainment in *Le Malade imaginaire*", *The Cambridge Companion to Molière*, eds. D. Bradby & A. Calder (Cambridge University Press, 2006), p. 139.

了「喜劇－芭蕾」劇種的裝飾（ornement）作用；喜劇中所觸及的敏感、沉重、不安議題全消失在歌舞當中，一切衝突化為煙消雲散[36]。當代演法僅推出喜劇而捨棄歌舞，立場可說已失偏頗。

圖3　《無病呻吟》中的搖滾音樂會。　　　　　　　　　　　　　　　（P. Grosbois）

　　問題在於，原作的牧歌、義大利假面喜劇、摩爾人歌舞都遠離當代生活，很難引發共鳴。導演遂將其改頭換面，變成即興搖滾音樂會，四段幕間插曲均賣力演唱，且前三段採不同的曲式各唱足半個小時（可視觀眾現場反應的熱烈程度調整演唱時間），並非只是隨口哼唱，劇場內氣氛愉快熱鬧，洋溢著濃厚的同樂感，不同於前二戲。

　　由於上一齣戲結尾舞台全空，所以《無病呻吟》再度從空台開場，一位

36　Charles Mazouer, *Molière et ses comédies-ballets* (Paris, Klincksieck, 1993), pp. 228-29.

男演員以女裝扮相出場，手上拿著劇本，困惑地讀出舞台表演指示，一邊隨機應變，跑出後台大門去找「路人」幫忙，逐漸湊成一個小樂團，全場坐鎮舞台右邊，為演出配樂。演員接連溜上台加入演唱，從藍調、靈魂到饒舌、搖滾，配上勁舞，每一段爭相讚頌路易十四的牧歌均以嶄新面貌登場，樂手和演員競相飆歌，現場氣氛很high！直如一場熱門音樂會。

　　第一段幕間插曲，義大利假面喜劇的丑角波立虛內爾（Polichinelle）表演「求愛記」，以戲謔的方式演繹愛情主題。演員戴面具，身穿粉紅色襯衫和鞋子，駝背，小腹凸出，造型逗趣。他和吉他手（主演Archers）大玩即興，從一堂吉他課發展成音樂會。當裝著巨乳與翹臀的情人出現在「恰恰」的樂聲中載歌載舞時，所有演員加入合唱，波立虛內爾被吊到半空中，四肢不停擺動卻無法前進，引發熱烈掌聲。最大的高潮則在終曲，戲院的服務人員發給觀眾拉丁文歌詞，全體演員外罩綠色手術袍，跑到有三層樓的觀眾席，帶動觀眾加入合唱「萬歲」（Vivat）歌，觀眾也樂意配合化成歌隊，使氣氛沸騰到嘉年華白熱化的高點，興高采烈地結束這場馬拉松式的演出。

　　在喜劇部分，這回是運用三個小戲台，中間使用兩個通道串連在一起，三個台子或呈三角形擺放，或連成一線，或來個180度大旋轉，前後顛倒使用，巧思連連。主角奧爾岡身披紅睡袍從捧著劇本讀詞（開場的長篇獨白）逐漸化身為主角，女僕多內特（Toinette）身穿粉紅色T恤、銀光閃閃的短褲，其他角色也清一色現代裝扮，材質閃亮，可在舞會上大放異彩。

　　最有趣的造型莫過於情人克雷昂特（Cléante）的中年貓王，小腹微凸，他不住甩頭，想把長瀏海甩到一旁。二幕五景，他假扮女主角安潔莉克（Angélique）的音樂老師，為了敘述即席創作的歌劇故事，他滿場飛舞，爬上爬下，氣勢威猛，什麼都阻擋不了他的愛情。最後師生二重唱，他唱搖滾，後者唱巴洛克旋律，二者竟然能琴瑟和鳴！而最爆笑的造型當屬醫生父子作當代外科醫生打扮，一身綠，連腳上也套上綠紗布，駝背又有鮪魚肚，

濃眉、黑眼眶，一出場就掀起笑浪。

　　三部曲中唯一真正由觀眾上台參一角的是在二幕八景，奧爾岡的小女兒路易琮（Louison）只有幾句簡單台詞，現場徵求台下的小女生上台幫忙，由貝拉德（Béralde）悄聲提示台詞，小女生因怯場而顯得呆板，反襯台上演員誇張聲勢的演技，效果出奇地好。

　　三齣莫劇演出中，對台詞最具創意的處理發生在奧爾岡和貝拉德辯論醫藥之為用，這是劇情主旨。奧爾岡於二幕結尾昏倒在地，第三幕，他仍躺在大椅子上昏迷不醒，他與內兄貝拉德針對醫術辯論的台詞全數打散交由其他演員站在觀眾席各處大聲道出，看來好像是代替觀眾發問，形成一個公共辯論的場面，觀眾彷彿也參與其中，正在和主角進行激烈攻防，擴大了辯論的格局，令人遙想古希臘悲劇藉由歌隊探討議題的作法。貝拉德一人獨立於台上義正辭嚴地對抗整個戲院，這位「說理者」反倒淪為全民公審的對象，可見得一般人對醫術之「迷信」難以撼動[37]。

　　貝拉德的立場愈辯愈明，卻仍不足以改變奧爾岡，他只得迎合後者的執念，終場安排了一場醫師學位頒授典禮，載歌載舞，奧爾岡如願以償當上醫生，痼疾不藥而癒。走筆至此，莫理哀似乎暗示喜劇與歡笑方為人生真正的良藥。

　　走到生命的盡頭，莫理哀不再攻擊、嚴懲偏離正軌的主角，如第一部曲的假才女和假侯爵或第二部曲的盲信者，而是採取包容的心態，體認人性的弱點，戰勝死亡的焦慮。莫理哀關切的不再是道德或價值問題，他改在「喜

37　這點很耐人尋味。在詮釋傳統上，擁護順勢療法（此意見主要出自蒙田）的貝拉德，其立場之偏激和奧爾岡不相上下（這是莫理哀的「說理者」唯一發言不夠中庸者），只不過他身為「說理者」，反襯奧爾岡之荒謬與無知，因此佔了上風，這也符合今日重視自然療法的趨勢。

劇－芭蕾」特有的奇想（fantasie）範疇裡談存在[38]。至此，《中產階級、死亡與演員》三部曲由本劇作結可謂意味深長，它暴露了一個中產家庭的風暴，肯定了喜劇之大用[39]，為莫理哀的一生下了最貼切的結論。

　　從表演形式看，「喜劇－芭蕾」富娛樂效果，其重要性甚少得到正視。回顧戲劇史，西方戲劇從亞理斯多德頌揚文學性戲劇起，其後兩千多年提倡的其實是「去戲劇」（déthéâtralisé）之戲劇，表演因素全然不在考慮之列，一派道貌岸然，既無身體也無音樂，完全漠視表演之光與熱。拉丁語學者杜彭（Florence Dupont）認為「喜劇－芭蕾」一如羅馬喜劇，有效地反擊了這種菁英、閱讀式劇場，舞台演出有其非比尋常的意義[40]。「夜晚被白日奇襲」劇團即利用戲劇的集體歡慶（fête collective）本質，巧妙挪用對當代觀眾產生節慶感的各種通俗藝術，盡情發揮，使其變成演出不可或缺的元素，對活化經典發揮了妙用[41]。

　　說來弔詭，莫理哀三部曲演出看來「愛現、虛假、誇張、不自然、或裝模作樣」（"showy, deceptive, exaggerated, artificial, or affected"），這些不幸全是戲劇表演的負面表列[42]，「夜晚被白日奇襲」劇團其實反向操作，將西方劇場所不願正視的「戲劇性」發揚光大，徹底發揮莫劇之「表演機器」（une machine à jouer）精髓[43]，觀眾莫不興奮地感受到自己與演員的共生關係，二者合力完成演出，這點實為莫劇創作強而有力且無可取代的特色。

38　Defaux, *op. cit*., p. 300。Jean de Guardia反駁此點，主張莫理哀編劇的立場前後一致，只是編排結局的技巧改進了，見其*Poétique de Molière: Comédie et répétition* (Genève, Droz, 2007), p. 430。

39　誠如Fernandez所言，喜劇之於莫理哀，猶如推理之於邏輯學家，*Molière ou l'essence du génie comique, op. cit*., p. 243。

40　*Aristote ou le vampire du théâtre occidental* (Paris, Flammarion, 2007), pp. 242-61.

41　*Ibid*., p. 302.

42　Thomas Postlewait & Tracy C. Davis, "Theatricality: An introduction", *Theatricality, op. cit*., p. 5.

43　Poirson, *op. cit*., p. 6.

　　下文將論及的莎劇亦然，在伊莉莎白時代的「寰球劇場」（Globe Theatre）中，沒有任何區域將觀眾排拒在外，整個劇場共享舞台，演員的性格延伸至劇場的每個角落，這種共有共享（a complete communion）劇場的關係源自於庶民劇場，可惜失傳已久[44]。現代戲劇工作者莫不希望能再度活化這個傳統，戲劇化劇場更視之為第一要務。

2　野台上的曠世悲劇

　　一如「夜晚被白日奇襲」劇團，西瓦第埃做戲向來從演員、劇本和空台出發，觀眾看到一齣戲成形的動態過程。選擇《李爾王》這部經典中的經典作為第五齣導演作品，勇氣可嘉，2007年在「亞維儂劇展」的「榮譽中庭」風光首演，觀眾均臣服於演出的魔力之下[45]。在巴黎上演的《李爾王》[46]全長三個半小時，本人這才體會到莎劇表演無可抵擋的魅力，了解為何當年「寰球劇院」的觀眾可以站上四個小時目不轉睛地看戲，因為每一句台詞都是戲。試舉一例，艾德蒙（Edmond）一幕二景上場一站定，立即吹了個口哨、使個眼神，要聚光燈挪到他身上，呼應他「照亮自己」的慾望。這個動作預示他後續獨白的主旨（身為私生子的委屈與不服），既傳神又切題，艾德蒙的為人不言而喻。

44　J. W. Saunders, "Vaulting the Rails", *Shakespeare Survey*, no. 7, 1954, p. 79.

45　Fabienne Darge, "L'illusion magique du *Roi Lear*", *Le monde*, 24 juillet 2007 ; Didier Méreuze, "Shakespeare vainqueur du mistral", *La croix*, 22 juillet 2007.

46　舞台設計Jean-François Sivadier & Christian Tirole，燈光設計Philippe Berthomé，服裝設計 Virginie Gervaise，音樂設計Frédéric Fresson，聲效設計Jean-Louis Imbert，演員與飾演的主要角色：Nicolas Bouchaud（Roi Lear），Stephen Butel（Edgar），Murielle Colvez（Goneril），Vincent Dissez（Comte de Gloucester），Vincent Guédon（Edmond），Norah Krief（Cordélia/le Fou），Nicolas Lê Quang（Duc de Cornouailles），Christophe Ratandra（Régane），Nadia Vonderheyden（Comte de Kent），Rachid Zanouda（Duc d'Albany/Oswald）。

　　更何況本戲使用平易近人的譯文，詳實精確，不避今日口語[47]，觀眾聽起來不費吹灰之力即刻能進入劇中世界。現場看戲氣氛熱烈，劇評大幅報導演出大受歡迎[48]，字裡行間卻隱約透露對戲劇化演出之不信任。最大的爭議在於《李爾王》為曠世大悲劇，莎翁鉅作是否因野台戲風的影響以至於悲劇性不足？言下之意，莫理哀的喜劇儘可在野台上搬演，無傷大雅，而悲劇作為戲劇最高貴的劇種，卻只能沿用正統手法表達才得以傳達其況味[49]。另一爭議則是主演李爾王的布修（Nicolas Bouchaud）才四十開外，過於年輕，難以承載這個耄耋角色之深度。

　　從近代演出史觀點來看，貝內特（Susan Bennett）審視1980至1990年代間英國主流劇場17齣《李爾王》新製作，發現這些作品透露了對偉大的文本、莎翁、往昔主流演出之懷舊認同[50]，換句話說，近代演出透露了一種疲態。反觀法國，莎翁是1990年代年輕導演的最愛之一，莎劇搖身一變，成為演出的材料以及表演機器（performative machine），演員據以重寫表演的文本，將莎劇回收再利用，表演求新求變，展現出蓬勃的氣象[51]。《李爾王》在法國原非熱門戲，西瓦第埃執導的前一年，「奧得翁歐洲劇院」方才推

47　例如 "Allez, fous le camp", "footballeur de mes deux", *Le roi Lear*, trad. P. Collin (Paris, Editions Théâtrales, 2007), p. 24, 40。

48　Cf. René Solis, "Un *Roi Lear* dans la tempête: Sivadier et sa troupe prennent Shakespeare à bras-le-corps", *La libération*, 23 juillet 2007 ; Armelle Héliot, "*Le Roi Lear* trône au pied du Palais", *Le Figaro*, 23 juillet 2007 ; Jean-Pierre Léonardini, "Au Palais des Papes, le *Roi Lear* n'a pas pris un coup de vieux", *L'Humanité*, 23 juillet 2007.

49　同樣的質疑也發生在2001年於倫敦Globe Theatre推出的戲劇化《李爾王》（Barry Kyle 導，Julian Glover主演），詳見Stanton B. Garner, Jr., "Performance Review of *King Lear*", *Theatre Journal*, no. 54, 2002, pp. 139-43。

50　*Performing Nostalgia: Shifting Shakespeare and the Contemporary Past* (London, Routledge, 1996), p.77.

51　Cf. Nicole Fayard, "Recycling Shakespeare in the 1990s: Contemporary Developments on the French Stage", *French Cultural Studies*, vol. 14, no. 1, 2003, pp. 23-39 ; Nicole Fayard, *The Performance of Shakespeare in France Since the Second World War: Re-Imagining Shakespeare* (New York, Edwin Mellen Press, 2006), pp. 175-202, 252-70；參閱本書第一章第3節。

出一齣新製作，由高齡82歲的影星皮可力（Michel Piccoli）領銜，恩傑爾（André Engel）執導，為一齣兩個半小時的縮減版，演出神似電影，焦點自然鎖在一代巨星皮可力的悲情演技，得到一致好評，連演兩季，場場爆滿。在上述這種百花齊放的狀況下推出莎劇，挑戰甚鉅。

追根究柢，啟發西瓦第埃重新解讀劇情者有兩人，首先是法國導演索貝爾（Bernard Sobel）[52]，他1993年再度執導《李爾王》時曾言：這個作品既無劇團也無演員（如《哈姆雷特》），按理與「劇場」不直接相關，然則本劇虛實交錯的劇情令人難以分辨其中真偽，所有場景其實全奠基在「戲劇」效果之上：這齣悲劇實質上是不斷質問真理、再現（représentation）、語言表達、以及人際溝通等大哉問，這些議題均透過戲劇化成感性的哲學[53]。

《李爾王》從「父愛競賽」開場，接下來的角色扮演（每一個角色似乎是另一個的反射）、裝瘋賣傻，乃至於狂風暴雨、兩軍開戰等大場面，無一不戲劇化。美國學者瑞特（Anne Righter）更將主角歸類為「戲子國王」（Player King）；從劇初宣佈退位，李爾王手中即不再擁有任何權力，「『什麼也沒有』就只能沒有什麼了」[54]，他身邊的小丑更尖銳點出他實質上不過是一名「演李爾的演員」（"l'interprète de Lear"）[55]。劇中也用了許多演戲的比喻，戲劇性實為這齣最黑暗的莎劇其內在本質[56]。可是這個層面經常在「曠世人倫大悲劇」的大旗幟下遭到犧牲，很難躍居表演主線。

再從劇情結構審視，一位老王分割國土給最愛自己的子女，最後落得

52　稱之為《三便士李爾》（*Threepenny Lear*）。

53　Bernard Sobel & Georges Lavaudant, "Un théâtre philosophique", un entretien, *Théâtre/Pubilc*, no. 115, janvier-février 1994, p. 7.

54　*Le roi Lear, op. cit.*, p. 42，這是他回應小丑的調侃。中譯文曾參考方平譯《李爾王》，台北，木馬文化，2001。

55　*Ibid.*, p. 46。原文為"Lear' shadow"，Anne Righter指出 "shadow"在莎翁時代慣指「演員」，見其*Shakespeare and the Idea of the Play* (Penguin Books, 1967), p. 119。法譯文即明白選用「演員」"interprète"一字，使這層意義顯而易見。

56　Garner, *op. cit.*, p. 141.

流離失所、瀕臨瘋狂，這個本事其來有自，並非莎翁原創。但由此出發，莎翁不僅將基本情境作了各種變化，甚至推衍到可笑、荒謬、暴力、殘酷的極限，本次演出的譯者巴斯卡‧柯南（Pascal Collin）指出這個過程本身就是戲劇的發明[57]，這點也影響了導演的詮釋。

　　第二位影響本次演出的人為考特（Jan Kott），他將葛勞塞斯特（Gloucester）眼盲後在平地上跳崖自殺的動作歸類為丑戲（clowning），屬於一種哲學式的耍寶（a philosophical buffoonery），一如貝克特[58]。考特結論道：「在莎劇中小丑經常模仿國王與英雄的姿態，但唯有在《李爾王》中透過耍寶呈現大悲的場景」[59]。李爾王誠然深陷悲劇的深淵，不過嘲諷化身為丑角，緊追不捨。究其實，本劇的悲喜屬性歷來有許多爭議，是部超越定義與期待的作品[60]，其本質不易捉摸（elusive）[61]。所以，與其遵循傳統呈現古典悲劇的悲憫視角，西瓦第埃轉而探索令人哭笑不得、荒唐可笑的怪異（grotesque）境界。

　　基於上述，西瓦第埃標出演出的主旨在於「是或不是」（即"to be or not to be"）[62]，所有主角都必須回答這個關鍵問題，戲劇表演的真假辯證同步登場。演技回歸基本面，演員只用自己的身體和聲音演戲；李爾王最後失去一切，甚至於連肉身也遭受嚴厲考驗，直如《舊約》中的約伯（Job）[63]，方才了悟人之所以為人的道理。堅持劇本先於演員，西瓦第埃不任意刪改台詞，演出過程也強調由演員重新創造舞台上的一切。《李爾王》從開場三公主的

57　"Entretien avec le traducteur Pascal Collin", réalisé par D. Mesguich le 15 juin, *Pièce (dé)-montée*, no. 25, juillet-septembre 2007, Paris, S.C.E.R.E.N., p. 13.

58　*Shakespeare our Contemporary* (London, Methuen,1967), p. 117.

59　*Ibid.*, p. 118.

60　Kiernan Ryan, "*King Lear*", *A Companion to Shakespeare's Works*, vol. I, eds. R. Dutton & J. E. Howard (Malden, Mass., Blackwell, 2003), pp. 386-87.

61　*Ibid.*, pp. 375-76.

62　Sivadier, "Vision de *Lear*", *Le roi Lear*, *op. cit.*, p. 8.

63　Kott, *op. cit.*, p.118.

228

「沒有」（"rien"）一字引爆了後續的連串動作，可視為一齣從「無」出發的戲[64]，這點其實是西瓦第埃導演的基本立場。

圖4　第一幕，左起大公主、小丑、李爾王和肯特伯爵。　　　　　（B. Enguérand）

　　全戲因此也從空台開始，演員等候觀眾進場，再逐一換穿戲服，化身為角色。第一個開口說話的角色肯特（Kent）伯爵居然由女演員（Nadia Vonderheyden）出任，她長髮披肩，一身白色現代裙裝，外罩褐色短風衣，頭戴同色高禮帽，聲質略沙啞，觀眾一時感到錯愕。而二公主蕾甘（Régane）則反而由男演員（Christophe Ratandra）反串，他頂著大光頭，看來更狠，更泯滅人性，雖改穿女裝（坦胸露肩，下半身大蓬裙），但仍用男聲說話，也未見女性化動作。但最令人驚訝的則是從觀眾席大步上場的李

64　"Vision de *Lear*", *op. cit.*, p. 7.

爾王，身穿一襲長袍（凸顯其普世面），不僅不見滿頭銀絲且步履敏捷，精力充沛，為一壯年人。

　　三位公主被要求公開對父親表示敬愛，這場戲淪為一場演技競賽，地上鋪的紅布被來自地底的大風吹得掀起陣陣紅色浪濤，戲劇化地烘托關鍵時刻。她們戰戰兢兢逐一走到舞台正中央的光圈中站在麥克風前表演；李爾則有如導演，站在觀眾席評分。「人人都在演戲」的觀感再明顯不過，後續的劇情也一再證明這點，三公主則拒絕玩這個遊戲。

　　舞台設計強化國土分崩離析的戲劇化過程。本戲重用底部裝上輪子的活動小台車當舞台。前半場，所有小台車併成一個木材鋪面的大平台，這個大空台反射了劇中「巨大、未定位、過渡的空間」，再加上角色穿越其上的漫遊、即興動作，實為劇作的立基[65]，活動的空台設計加強了這個觀點。上半場只用到紅色薄幕（野台戲的標幟）當背景。當李爾劃分國土時，一道光線投射在紅幕上，象徵國土分裂。到了下一幕，紅幕轉變成一面小紅旗，最後被李爾王絕望地降下、收走，他的統治宣告終結。《李爾王》從台上演到台面下，蕾甘的家即位在地下，共開了五扇陷阱活門，方便演員奔相走告（李爾來訪），演出動感十足。

　　下半場，大平台逐漸分裂，還原成可活動的小台車，象徵國土之四分五裂，最後演變成三姊妹決戰的沙場。開戰時，三人立在各自的小台車上，在恍若夜色的光影中，小台車／戰車緩緩被推向前方，霧氣繚繞，三人甩動提燈，烈焰晃動，狀如火球，戰鼓齊鳴，氣勢懾人。演員晃動的身影映照在後面牆上，變成張牙舞爪的巨人，更添緊繃的氣息，戰事一觸即發。此景為舞台上難得一見的開戰場面，贏得一致讚譽。

　　隨著情節戲劇化的發展，燈光亦步亦趨，變化甚多。舞台最前方有一排腳燈，劇情吃緊時，演員的身影被放大投射在後牆上，角色的格局隨之放

65　Michael Goldman, "*King Lear*: Acting and Feeling", cited by Ryan, *op. cit.*, p. 386.

大，燈光設計重現在亞維儂月下露天演出的迷人風采，色調偏銀白。第二幕重用橄欖綠色澤的燈光，帶著噩夢般色彩，再加上方格燈光雕花片映照在台面上，在亞維儂演出時，看似舞台後方「教皇宮」的窗櫺映射在地面上，高潮時上下左右晃動，演員腳下的地面眼看即將解體，反射出劇情的激烈震盪。再者，肯特伯爵不是被腳鐐鎖住，而是被吊在半空中飛來盪去，晃動的身影投射在牆上更顯龐大，威逼感倍增，李爾王的暴怒其來有自。不過演出悲悽、無語問蒼天時（例如李爾幻想審判女兒），前舞台四邊亮起一圈白色小燈泡，狀如馬戲團的場域，陰影幢幢，低調之至。

　　聲效方面，一現場小樂隊為演出配樂（採文藝復興時期的樂風），加上號角、雷鳴、戰鼓等聲效，適時為空台點綴戲劇化氣氛。部分情節用聲效解決因果關係，例如李爾王的大批人馬，現場小樂隊重用響亮、刺耳的小喇叭奏出護衛隊叫囂的聲效，難怪大女兒無法接受。一些表演上的技術問題也沿用傳統方法，如決鬥濺血時，由演員撒紅沙象徵之，詩意的美感剎時劃過舞台。四幕七景，李爾王突然意識到自身已然老朽（「我已年過八旬……」），他立時彎腰傴僂，老態龍鍾，站在他身後的演員順勢飛快在他頭上撒白粉，造成白髮蒼蒼之貌。以上種種手法均散發舞台演出獨具的魅力。

李爾的身體

　　野台戲的號召力主要來自於無所不能的演員。本次演出由12名演員擔任所有角色，除主要角色外，一人分飾多角。演員經常面對觀眾直說，演技生猛有力，標榜自己就在演戲，動作很多。例如艾德蒙為了要讓父親發現他以哥哥艾德加（Edgar）之名寫的假信，不僅把信放在仰抬的臉上，更假裝受到驚嚇而大聲踩響地板，把老父葛勞塞斯特嚇了一大跳，回身時很自然地發現了假信。而葛勞塞斯特一激動起來就大呼小叫，暴跳如雷，看來果然像是

一個丑角[66]，而非上了年紀的貴族，暴露這個角色遇事不經大腦，凡事跟著情緒與直覺走，反應迅如雷電。

西瓦第埃指出劇中主要角色全被捲入一波又一波的風暴中，一個角色一有動作，其他角色立即調整位置與動作因應，理智擋不住肉體動作的直接，幾乎無人有任何計畫可言。劇情未依照行為的邏輯佈局，而是被一股又一股的衝動推進，角色像是一團直覺與困惑，理智難以理解[67]。

《李爾王》演出的最大高潮為狂風暴雨，外在風暴呼應李爾內在世界的洶湧澎湃。演出效果繫於演技、燈光與聲效的強度發酵，西瓦第埃則回歸演員表演。他先循野台戲的傳統安排小樂隊模擬風暴的聲效，觀眾以為好戲將上場，聚精會神注意台上的動靜。沒想到李爾王和小丑一走上空台，風暴聲效卻驟然中斷，戲院一片寂靜，強烈的白光垂直照下，台面更顯空曠，巴斯卡（Pascal）名句「這些無限空間中永恆的沉默讓我驚駭」（"le silence éternel de ces epaces infinis m'effraie"）浮上心頭[68]。

兩名演員缺乏外援，只得自力救濟。他們先試著用嘴巴吹氣模仿呼嘯的風聲，吹得不亦樂乎，甚至互相競技，如同在玩遊戲，兩人的身體卻不由自主地搖晃，像是被狂風吹得東倒西歪，口中吹出來的風聲也越發激烈，李爾王的神智開始渙散，這已不再只是個遊戲了，樂極生悲的手段更顯當中悲愴。演出這才加入雷電交加的燈光、聲如獅吼的強風暴雨音效，觀眾無不嚇一大跳。李爾必須是暴風雨，英國名演員吉爾固（John Gielgud）有感而發道[69]，因為太過逼真的聲效不僅會壓倒主角的聲勢，且分散觀眾的注意力，

66　Kott, *op. cit.*, p. 117.

67　"Vision de *Lear*", *op. cit.*, p. 10.

68　演出之開場與中場休息後的開場，皆由第一位開口的演員（飾肯特）讀巴斯卡的《沈思錄》（*Les pensées*）名句，如「人不過是蘆葦，是自然界最軟弱之物；然而它是會思考的蘆葦」等等。

69　他自評在這場戲中既無聲音又無體力，充其量只能對著暴風雨大吼，表現不夠格，引言見 Alexander Leggatt, "Problems and Choices in Producing *King Lear*", *Critical Essays on Shakespeare's King Lear*, ed. Jay L. Halio (New York, Prentice Hall, 1996), p. 188。

而低調處理的暴風雨則難以令人感受主角內心排山倒海般的巨幅震盪。

李爾王是個上了年紀的角色，通常也都由演藝事業到達頂峰的老牌演員擔任，無疑相當吃力，下半場戲也特別容易糊掉。西瓦第埃認為李爾不夠成熟，不了解何謂「人」，才會引發一連串悲劇，這與年紀無關，選一名壯年的演員更可凸顯這個命題[70]。

在主角的詮釋上，德國史學家康托羅維奇（E. H. Kantorowicz）闡揚之「國王的雙重軀體」觀念影響了製作團隊：莎翁時代延續遠古思緒，「軀體」一詞同時概括一位國王的政治軀體及其人身，前者指其政權，不會老化，不必忍受歲月和大自然的摧殘，後者則必須臣服於生命週期、外在環境的打擊；當老王駕崩時，王權傳遞給繼任者以延續政治軀體，如此直至千秋萬世[71]。李爾王則混淆二者的界限，先行退位又想保有「君主的名義，以及伴隨的尊榮」[72]，國土因而陷入了混戰中。

基於此，男主角布修將李爾王的身軀從不可一世的一國之君，至遭受重重屈辱、挫折、打擊，乃至孑然一身的裸人（l'homme nu）狀態——人的赤真狀況，表達得明確、生動、感人。上半場他大權在握，高視闊步，反應敏捷，目光銳利，聲音宏亮，手勢有力，令人倍感威脅。開場戲分封國土，他主導全局，縱橫全場，一意孤行，凡違逆者即刻遭到放逐。之後，受到大女兒拒斥，李爾王在前往二女兒家時開始遲疑，一路上思考如何應對；他邊走邊搖頭、叉腰、握手、掩臉、敲打前額、屈膝，後面跟著一個亦步亦趨、沿途模仿的小丑，內心動靜全然外露，既可悲又可笑。面對不孝的蕾甘，李爾冷嘲熱諷，甚至抽離自我，佯裝戲子，下跪時貌似狀極費力，嘴巴尚發出僵硬的膝蓋傳

70 正如《人道報》所言，這是「樂意做不得不做的事」（"Faire de nécessité vertu"），Léonardini, *op. cit.*。事實上，西瓦第埃的年輕班底無老演員，且布修曾為他主演過多次主角，表現受到讚賞，沒有理由不能勝任這個角色。

71 莎翁透過《理查二世》將此觀念化為不朽，見Ernst H. Kantorowicz, *The King's Two Bodies: Study in Mediaeval Political Theology* (Princeton University Press, 1997), pp. 24-42。

72 *Le roi Lear, op. cit.*, p. 22.

出之喀拉聲響，繼則跳起身來，厲聲責罵，情緒狂飆，氣焰猶勝過蕾甘。

　　下半場，李爾走向瘋狂，脫掉衣服的布修在狂風暴雨聲效大作的空台上裸奔，陷入泥沼，繼之狂嘯，悲憤、絕望、瘋狂！至尾聲抱著三公主的屍身蹣跚上台，身體因悲傷幾乎折成兩半，虛弱、衰耗至極，說話有氣無力。雖然如此，最終卻又能以爆發的精力狂吼：「絕不！絕不！絕不！」（"Jamais! Jamais! Jamais!"），拒絕接受女兒之死，聲震「榮譽中庭」，重擊觀眾的心，成為「亞維儂劇展」的一頁傳奇。布修以他盛年的精力將李爾王邁向毀滅的過程表演得精準有力，迥異於以悲情取勝的古典詮釋，悲劇未到位的批評，原因可能出在這裡。

圖5　在曠野中的小丑、李爾和肯特。　　　　　　　　　(B. Enguérand)

　　演出另一焦點為同時飾演小丑和三公主的克里芙（Norah Krief），她身材嬌小，帶著一頂三角帽，穿著小丑的菱格紋戲服，這點也是市集野台戲

的傳統。她忠心耿耿地跟著高大的布修像是他的小跟班，能唱（伊莉莎白時代的小調），能舞，善與觀眾哈啦，她用第一句台詞：「好嗎？」（"Ça va?"）直接和觀眾套交情，視觀眾為其後盾。她時而在旁拉手風琴，或冷言冷語，時而正面頂撞，不懼鞭子，脆弱又堅韌，引人聯想巴斯卡的蘆葦之喻。小丑最後離台時，克里芙在場中央脫下戲服，露出三公主的白色洋裝，讓觀眾看穿她一人兼飾兩角[73]。表現靈活又不搶戲，克里芙開口常看似心不在焉卻都能命中目標，直指要害，多面化的精準演技得到所有好評。

史湯（Rudolf Stamm）評析莎劇道：「所有一切都要看得見、聽得著、摸得到，思想化為感知，感知化為文字，文字變成形式，而形式是動作」[74]，少有莎劇演出能全程達到這般境界。綜觀全戲，三個半小時下來，演員全力以赴、群策群力的高能量表演，加上台詞充分動作化[75]，觀眾真正感受到摧枯拉朽的爆發力，劇終隨著三聲「絕不！」而大受震撼。

《世界報》的資深劇評古爾諾（Michel Cournot）論及索貝爾執導的《李爾王》演出時，曾生動地形容莎劇之與眾不同，即在於其瞬息立變的本事結構，十分戲劇化，悲劇發生之前晴空萬里，風平浪靜，下一秒鐘，飛沙走石，天崩地裂，翻山倒海，猶如遭颶風橫掃，情節逆轉之猛烈令人無法坐

73　同理，尾聲當李爾王抱著三公主的屍體痛哭，將小丑的帽子戴在她的頭上，說：「他們還吊死了我的小丑！」，再度暗示這兩名角色由同一個人主演。

74　Cité par Robert Weimann, *Shakespeare and the Popular Tradition in the Theatre: Studies in the Social Dimension of Dramatic Form and Function*, ed. R. Schwartz (John Hopkins University Press, 1978), p. 216.

75　這點也可能是缺點，為了使對白動起來，演員偶爾會根據譯文另作別解。如四幕二景當大公主貢納莉（Goneril）與艾德蒙回到家，二人站在舞台後方的小台車上，她的心腹奧斯華（Oswald）站在地面上報告其夫阿爾邦尼（Albany）公爵親痛仇快的反應。艾德蒙無視奧斯華在場，熱情愛撫貢納莉，甚至鑽到她的蓬蓬裙裡，直到貢納莉對他說：「好了不要再鬧了」（"Alors n'allez pas plus loin", *Le roi Lear, op. cit.*, p. 113），方才住手。原文"Then you should go no further"，意指艾德蒙不必再依照舊計畫行事，而應立即啟程去和康沃爾（Cornouailles）會合，代替阿爾巴尼統領軍隊。此處，艾德蒙目中無人的求愛動作是超出情境，但將他與貢納莉的姦情演得很鮮活。

視，他結論道莎劇絕非讓人坐下來看的戲[76]，西瓦第埃的表演版本為難得的例證。絕大多數的觀眾都喜出望外地發覺原來無比深沉的《李爾王》，竟然可從頭到尾如此引人入勝！

使用演戲的比喻指涉國王的雙重軀體，一聖一凡，由此延伸至複雜、曖昧的王權運作，此一喻象從《亨利六世》第三部開始到最後的《暴風雨》一再出現，實為莎翁個人創作獨到之處，甚少見於同時代的其他作品[77]，戲劇化的層面或可視為莎劇最特殊的一環，這是本戲的前提。更甚於其他劇作，在《李爾王》中，戲劇實為莎翁捕捉良心的陷阱，無法理解卻撼動人心的劇情直接衝擊觀者的下意識[78]，西瓦第埃精心戲劇化表演的每一層面，作用應在此。跳脫搬演古典悲劇沉重、嚴肅、近乎禮儀式的（cérémonial）基調，西瓦第埃的演出並非完美無瑕[79]，不過劇團再創了伊莉莎白時代「寰球劇場」舞台與觀眾席同聲一氣的熱烈氛圍，觀眾經歷的悲劇體驗迥然不同，古典的感傷、悲情或淒絕情懷退位，取而代之的是一種清明的悲劇意識。

3 介於戲劇與事件之間

對洋－若埃爾而言，戲劇演出不是「再－現」（"re-présentation"），而是一種「前所未見的展演動作」（"un mouvement de présentation iné-dite"）[80]；前者意謂著演出不過是一種模仿（mimesis），後者則強調其無從想像的原創性。因為劇情的編織原本即為發明創造的過程，其書寫為一種行動（un acte），表演理當再創此一動態行程，觀眾應覺得劇本也正同步發展中，各種可能仍源源不絕地萌發，機動性高。

76　"Comme une ombre d'inceste", *Le monde*, 22 septembre 1993.

77　Righter, *op. cit.*, p. 121.

78　"Vision de *Lear*", *op. cit.*, p. 11.

79　例如注釋75討論的情境。

80　"Entretien Pascal Collin/Yann-Joël Collin", "Programme du spectacle *Henri IV*", le Théâtre Gérard-Philipe, 1999, p. 24.

劇團因此甘冒戲可能演不下去的風險，不避簡陋，不怕笨拙，可是表演本身卻洋溢動能，不時冒出觀眾從未思及的面相，扣人心弦。比起西瓦第埃，「夜晚被白日奇襲」劇團更加凸顯劇作的本質，意即戲劇性。追根究柢，所有劇本對他們而言都自成一個戲劇世界，不同於外在世界，因此需要加以強調方能顯現。這點在缺乏鮮明表演傳統的西方戲劇可說頗不尋常。只不過他們並未向東方古典劇場借鏡，例如「陽光劇場」的作法，而是另闢蹊徑，無中生有，一個從未見過的戲劇世界因而在觀眾熱情支持下浮現眼前。

相對於精美絕倫的藝術作品，標示演出進行式的戲劇更接近一個「事件」（event），與觀眾互通聲氣，使其變成獨一無二的經驗，無法複製[81]。由於演出的事件性（événementalité）使然，表演本身變成介於「展現執行」（montrer le faire）以及搬演劇情之間，與加拿大學者費拉（Josette Féral）所稱之「執行的戲劇」（le théâtre performatif）[82]理念若合符節，說明了此類演出特具的魅力。費拉所謂的「戲劇性」趨近劇情故事、敘事結構和表演的真實幻覺等概念，而「執行的戲劇」則較強調演出之執行面，兩者其實互相滲透，不易截然區分。所謂「執行的戲劇」著重演出的當下，強調其好玩、嬉戲的層次，演員強調自己正在表演，冒險實驗新的演技，把玩各種道具和裝置，激發觀眾的想像力[83]。標榜戲劇性的演出兼顧劇情故事和執行表演，帶給觀眾雙重的愉悅。

這種分分秒秒強調表演的現場感，反映了瀰漫今日瞬息萬變世界之「現時主義」（présentisme），故能受到觀眾喜愛。相對於1930年代的「未來主義」（futurisme）歌頌速度、青春、技術和暴力，那種捨棄過去歷史、擁抱

81　Cf. Erika Fischer-Lichte, chapter 6 "The performance as event", in *The Transformative Power of Performance*, *op. cit.*, pp. 161-80.

82　費拉欲以此詞取代Hans-Thies Lehmann所稱之「後戲劇劇場」（"le théâtre post-dramatique"），見其"Entre performance et théâtralité: Le théâtre performatif", *op. cit.*, pp. 28-35。

83　*Ibid.*, pp. 28-33.

未來的視角,確切說來,是一種強調蓄勢待發、迫在眉睫的現實,其箭在弦上之姿,猶如賽跑選手起跑前身體前傾的預備動作[84],而現時主義則凸顯無所不在的當下感,這種「現時的現在」(présent présentiste)——一種獨尊現代的時間觀——確可促成演出的動感,但其否定時間的態勢也可能造成自我封閉,演出顯得只有現在,沒有過去或未來[85]。

　　雖然如此,一般舞台劇演出常淡化觀眾的存在,期望他們全心全意投入於虛構的故事裡,神遊其中。不過布雷希特所言甚是,「看」與「聽」原為主動、積極的活動,沈醉在劇場裡的觀眾或許完全進入戲劇之夢幻,或許因無聊而入睡,常消極任人擺佈而不自知[86]。葛陶夫斯基(Grotowski)更直言,「戲劇的本質不在於敘述一個故事,不在於和觀眾討論某項假設,也不在於重現日常生活,更非提出一個視象(vision),戲劇是演員身體此時此刻在其他人面前完成的一個行動」[87];戲劇的定義全然「發生在演員和觀眾之間」,「其他所有一切均屬多餘」[88]。亞陶(Artaud)則提倡一齣戲直接從舞台發展而來,用一種主動、無政府主義的(anarchique)戲劇語言,對觀眾的感官和身體造成超出想像的衝擊[89]。誠然,布雷希特、亞陶、葛陶夫斯基對如何促進演員和觀眾交流的方式各異,重要的是,這三位劇場界大師指出了戲劇演出經常遺忘其「立即演出的事件性」本質,平白自廢武功,削弱了現場演出的力量。

84　François Hartog, *Régimes d'historicité: Présentisme et expériences du temps* (Paris, Seuil, 2012), pp. 149-51.

85　有關「現時主義」的優、缺點見Hartog, *op. cit.*, pp. 16-17, 257-71。

86　"Petit organon pour le théâtre", *Ecrits sur le théâtre*, vol. II (Paris, L'Arche, 1979), pp. 20-21.

87　*Vers un théâtre pauvre* (Lausanne, La Cité, 1971), pp. 86-87.

88　*Ibid.*, p. 31.

89　*Le théâtre et son double* (Paris, Gallimard, 1964, « Folio Essais »), p. 61.

「全民劇場」的新模式

現為亞維儂劇展負責人的奧力維爾・皮（Olivier Py）認為進劇場看戲的觀眾能在群眾之間共樂，這本身就是一個「節慶」（fête），不同於一般場合[90]，所以他在「奧得翁歐洲劇院」任內很支持這類親民的演出。從票房看，莫理哀三部曲以一年半的時間巡迴演出，觀眾反應熱情，《李爾王》亦然，這些製作以經典為號召，表演向庶民劇場借鏡，觀眾趨之若鶩，劇評家已嗅出「全民劇場」（le théâtre populaire）的新模式[91]，實可視為新世代的「全民劇場」實踐[92]。

繼莫理哀三部曲之後，「夜晚被白日奇襲」的大戲為《仲夏夜之夢》，由於演出需要寬敞的開放空間，2009年在「奧得翁劇院」的另一表演場地（Ateliers Berthier）推出，觀眾三面圍繞演出場域而坐，再加上演出活用數位攝影，觀眾可輕易入鏡，身在戲中的參與感更是無可取代。全戲猶如嘉年華，表演手段雖仍刻意簡陋，但四個半小時的演出氣氛始終高昂，十分難得。至於西瓦第埃，他2009年改換輕鬆的劇碼上陣，推出了費多（Feydeau）的「輕歌舞喜劇」（vaudeville）《瑪西姆的夫人》（*La dame de chez Maxim*），由布修與克里芙再度領銜，不僅巡迴各地熱烈演出，且在巴黎的「奧得翁歐洲劇院」公演時，由「法國文化廣播電台」（France Culture）和法德電視台（Arte）聯合實況轉播，可謂盛況空前[93]。

標榜戲劇性的演出新鮮好玩，重拾觀眾之於劇場的重要性，重新喚回經典劇再熟悉不過的對白久已失傳的活力，在舞台上展現其旺盛的生命力，新

90　*Discours du nouveau directeur de l'Odéon (interrompu par quelques masques)* (Arles, Actes Sud, 2007), p. 15, 40；參閱本書第五章第1節。

91　Jean-Pierre Thibaudat, "Molière sans relâche", *La libération*, 27 mars 2006.

92　參閱第十章第3節。

93　後續導演作品《不要摸我》（*Noli me tangere*，取材聖經典故，2011，為舊作新演）以及莫理哀名作《憤世者》（2013）也採用後設手法，得到好評。

創劇本也因親民的表演手法而不再難以接近[94]。這股潮流方興未艾，形式變化莫測，後續發展值得注意。

[94] 「夜晚被白日奇襲」劇團成員曾成功地演出過高比利晦澀的《暴力／（重建）》，參閱本書第四章第3節。2013年的新作為契訶夫的《海鷗》。

第八章 劇作家－導演：諾瓦里納和波默拉

> 「我認為今天一個人只有密切結合寫作和演出的工作才當真
> 成為劇作者（auteur de théâtre）。我認為自然而然地將編劇和演
> 出分開思考是一種錯誤。」
>
> —— Joël Pommerat[1]

　　不甘受制於導演的威權，當代法語劇作家流行自編自導，例如安娜
（Catherine Anne）、米尼亞納（Philippe Minyana）、皮（Olivier Py）[2]、
藍貝爾（Pascal Rambert）、杜蘭傑（Xavier Durringer）、高比利（Didier-
Georges Gabily）[3]、考爾曼（Enzo Cormann）、瓦勒堤（Serge Valetti）、米
藍（Gildas Milin）、蕾諾德（Noëlle Renaude）、考拉斯（Hubert Colas）、
維納韋爾（Michel Vinaver）[4]、波默拉（Joël Pommerat）、穆阿瓦（Wajdi
Mouawad）等人比比皆是，各人做法不同。由於他們的劇本顛覆傳統格局，
嚴重挑戰搬演規制，排戲需發明新的「舞台表演文法」（nouvelles "gram-
maires scéniques"）[5]，作品存在一定的風險（"le risque du texte"）[6]，對導演
和演員皆是一大挑戰。劇作家因此偶爾會受邀執導自作，看看能否有所突

1　*Théâtres en présence* (Arles, Actes Sud, 2007), p. 15.

2　詳閱本書第五章第2節。

3　參閱第四章第3節。

4　詳閱第九章第4節。

5　Robert Cantarella, "Noëlle Renaude: Une belle journée", 2005, article consulté en ligne le
6 février 2013 à l'adresse: http://www.robertcantarella.com/index.php?/theatre/une-belle-
journee/.

6　Didier-Georges Gabily, "Cadavres, si on veut", *Où va le théâtre?*, dir. J.-P. Thibaudat (Paris,
Editions Hoëbeke, 1999), p. 57.

破，如米尼亞納、維納韋爾或蕾諾德等人均是如此，只不過，這些作家寫劇本比導演更在行。證諸劇壇，也只有極少數的作家是寫而優則導，例如諾瓦里納（Valère Novarina），他順勢開拓了新的創作領域，成果斐然。其他編導兼擅的創作者還有皮、安娜、穆阿瓦等人，他們往往是自己作品最佳的詮釋者。

還有一類「劇作家－導演」則不僅是編導雙棲，最關鍵的是，他們的劇本可以說是在舞台上完成的，藍貝爾、高比利、波默拉皆然，這其中又以近年來竄紅的波默拉最受矚目，他編劇和導戲同步進行，每一場戲都是和演出人員一同在劇場內磨出來的，對白與影像緊密結合為一，同等重要，和一般舞台劇演出中，對白獨攬大局的情形不同。

基於此，波默拉才會說：「我不寫劇本，我寫演出，〔……〕文本，是後來才出現的，這是戲演完之後留下來的東西」[7]；言下之意，文本只是演出的一部分，並不特別重要。對波默拉而言：「表演的空間，在其中形體（figures）或人物將發展或生存，這是一個計畫開端的一頁白紙」[8]，完全道出他視舞台——而非書桌——為創作發軔的所在。波默拉作品主題切中時弊又充滿想像力，不僅票房長紅，且從2006以來年年得獎，已開創出一條全新的劇創與表演路線。

7　Joëlle Gayot & Joël Pommerat, *Joël Pommerat, troubles* (Arles, Actes sud, 2009), p. 19.

8　"Entretien J. Pommerat", propos recueillis par Ch. Longchamp en 3 septembre 2011, entretien consulté en ligne le 2 octobre 2013 à l'adresse: http://www.lamonnaie.be/fr/mymm/article/25/Entretien-J-Pommerat/.

1 走出人的劇場

> 「您的看法認為人不是被扔在這個世上而是扔在語言裡，流
> 動在我們血管裡的不是血液而是語言，是再確定不過的事了。」

—— Jean Dubuffet[9]

當代所有號稱顛破編劇傳統的作家當中，最具原創性的，當推諾瓦里納。他徹底打破了西方戲劇「以人仿演人的故事」傳統，成功地代之以諾瓦里納式的「非人」與「非語」。猶記得巴黎大學幾位戲劇系的教授在諾瓦里納尚未發跡前，曾開玩笑地表示無法判定他是個騙子還是天才？在質疑聲浪不減的情況下，「亞維儂劇展」以及「巴黎秋季藝術節」十多年來支持他的作品演出，眼光宏遠，無怪乎這兩個藝術節始終保持活力。

經過35年的努力，諾瓦里納從原先被視為瘋子、騙子，到如今源源不絕的創作陸續在歐陸各大小劇場上演得到熱情迴響，2006年元月享譽全球、非經典名劇不演的「法蘭西喜劇院」（la Comédie-Française）破天荒推出由諾瓦里納自編自導的《我是》（*Je suis*）[10]，此舉無異於將諾瓦里納和拉辛、莫理哀、高乃依相提並論，肯定了作者數十年來的努力。五年後，奧力維爾·皮領導的「奧得翁歐洲劇院」（l'Odéon-Théâtre de l'Europe）也為他舉行一個小劇展，邀請諾瓦里納執導自作《想像的輕歌劇》（*L'opérette imaginaire*）以及《真血》（*Le vrai sang*），並安排兩位「法蘭西喜劇院」的明星（Guillaume Gallienne, Denis Podalydès）分別朗讀他的作品，諾瓦里納也親自朗讀自作《心靈的背面》（*L'envers de l'esprit*），

9　"Correspondance avec Valère Novarina", *Valère Novarina:Théâtres du verbe*, dir. A. Berset (Paris, José Corti, 2001), p. 330.

10　為其舊作*L'espace furieux*的改寫本。

受到重視的程度可見一斑。

　　在劇作出版方面，諾瓦里納動輒三、四百頁的鉅著從原先覓無出版社的窘境，至如今劇本（*Le drame de la vie*）再版有知名的文評家索勒（Philippe Sollers）毫無保留地熱情加持，學術界為他舉行研討會，文學期刊以他為主題出版專刊，其他國家也對他感到好奇，硬是將他無法翻譯的作品翻成外語出版[11]，重要性自不待言。

　　諾瓦里納至今已寫了20部以上的作品，從1986年受邀在「亞維儂劇展」導演《生命的劇本》（*Le drame de la vie*）起，更開啟了他自編自導的生涯，成果也更受到注意，《紅色源起》（*L'origine rouge*）得到2003年的「莒哈斯獎」[12]，《真血》得到2011年劇評公會的「最佳法語戲劇演出獎」[13]，而2007年與2011年，更分別因為畢生創作而得到「法蘭西學院」的戲劇大獎[14]以及「尚·阿普法語文學獎」[15]，這些殊榮，對一位特立獨行的劇作家－導演無疑是極大的肯定。

　　筆者有幸於1989年的「亞維儂劇展」首度看到諾瓦里納的劇作演出，那是由他親自執導的處女作《飄泊的工作坊》（*L'atelier volant*, 1974），劇情雖具現實雛形（談勞資衝突），大段大段異想天開的台詞卻使觀眾一頭霧水，抽象的導演手法更使人難以接近劇本。自此之後，諾瓦里納致力於開創書寫的新局面，一股腦將所有的編劇慣例完全拋到九霄雲外，結果──角色不再像是個人，劇情沒有故事可言，「對話」不過是個假象，更不可思議的是，聽起來也不太像是人話。

11　以英譯本而言，至今已有*Theater of the Ears*, trans. A. S. Weiss, Los Angeles, Sun and Moon, 1996 ; *Adramelech's Monologue*, trans. G. Bennett, Los Angeles, Seeing Eye Books, 2004。

12　Prix Marguerite Duras.

13　Prix de la meilleure création d'une pièce de langue française du Syndicat de la critique.

14　Grand prix du théâtre de l'Académie Française.

15　Prix Jean Arp de littérature francophone.

　　坦白講，這種「非人」的「非語」劇是有其無厘頭、怪誕的言語幽默，不過東一句、西一句的台詞如同不知伊於胡底、不著邊際的胡扯，再加上作者動不動即創造通篇新字，角色不停增生，信手捻來可達一、兩千「人」，但看《生命的劇本》或《人之肉身》（*La chair de l'homme*）即知。凡此種種皆不利閱讀，遑論想像如何演出。若和「荒謬劇」相比，荒謬劇至少仍有個基本戲劇情境可言，例如等待「果陀」，或變身成犀牛等等，諾瓦里納之作則連這個最基本的故事架構也欠缺。那麼去看「戲」，到底是去看什麼呢？演員又如何詮釋這些非人非語呢？

　　2003年冬季，在巴黎「柯林國家劇院」（le Théâtre national de la Colline）登場的《舞台》（*La scène*）[16]，由諾瓦里納自編自導，解開了筆者的疑惑。在擠得水洩不通的柯林劇場中，觀眾可說從頭樂到尾，心境徘徊在莫名其妙、滑稽突梯、猛然一驚、若有所悟的狀況中，是個很特別的經驗。對一位開創新局的作家而言，能在中產階級的觀眾群中找到這麼多的知音，可說是一大勝利。

文本要求肉體[17]

　　為了本次演出，喜愛畫畫的諾瓦里納依照往例自己動手畫布景，以黑色為底，滿蓄動能的線條「無止盡地盤旋」，瞬間暫停，產生一種令人暈眩的能量，舞台地板中間塗成橘色，兩側也塗滿蓄勢待發的動力線條，舞台空間

16　舞台設計Philippe Marioge，燈光設計Joël Hourbeigt，服裝設計Sabine Siegwalt，編曲Christian Paccoud，演員與主要飾演的角色：Céline Barricault（Violoncelle），Michel Baudinat（le Pauvre），Jean-Quentin Châtelain（Isaïe-Animal），Pascal Omhovère（Pascal），Dominique Parent（la Machine à dire la suite），Richard Pierre et Julien Duprat（les Ouvriers du drame），Dominique Pinon（Diogène），Claire-Monique Scherer（Rachel），Agnès Sourdillon（Trinité），Léopold von Verschuer（Frégoli），Laurence Vielle（la Sybille）。

17　Hugues le Tanneur, "Valère Novarina: 'Le texte réclame chair' ", *L'Aden*, du 19 au 25 novembre 2003.

似在等待什麼事情浮現[18]。

開場，一個「人」問道：「誰會來打開海？」緊接著一個「窮人」上場，他引了一段空氣中充滿神秘發光體的奧秘引言，之後，衝入一個腰部夾住一大塊木板的「報導後續的機器」（Machine à dire la suite），他先說了一段拉丁文才轉回法語，以連珠砲的速度報了幾則假新聞，觀眾開始發笑。就這樣十位演員陸續登場，有的西裝畢挺，正經的扮相一如底下的觀眾，有的則如上述腰部夾著一塊木板權充廣播台（其上還安裝一個小麥克風），或是腰部夾著一塊汽車模型，表示人正開著車。這些洋溢童趣的造型有如畫謎（rébus），與同樣謎樣的對白相映成趣。

奇怪的道具由兩名檢場負責搬上舞台，一台「開向永恆生命」的冰箱引起眾人圍觀[19]。三座狀如扮家家酒的小房子縱剖面模型一字排開，演員和他們的牽線木偶同台演出。釣魚竿、皮箱、窗框、長鏡、桌子、彩帶、迷你機器人、演講檯、骨灰缽、繩索……逐一被搬上場，演員邊把玩邊表演，有的人從嘴巴拉出一條紅緞帶，有的人自口袋掏出各色小玩意，大家像是在歌舞雜耍劇場（music-hall）「秀」個人的把戲，有時甚至把台詞當成歌詞哼唱，或跳起舞來。一位大提琴樂手登台演奏了一段帶悲意的音樂。演員馬不停蹄地輪番上陣，台上隨時隨地都有動作發生，台詞此起彼落，表演的節奏疏緩有致。

演出之所以吸引人畢竟不是演員的「把戲」，再說也無特技可言，而是諾瓦里納別開生面的戲劇語言。觀眾只覺演出被鋪天蓋地、新鮮活潑、滿場飛舞的語言帶著走，人好像乘著衝浪板被波濤洶湧的語浪推行，一波又

18 Novarina, *Devant la parole* (Paris, P.O.L., 1999), p. 75。諾瓦里納解釋道，畫作不是用來圖解劇本，而是讓人感受到空間的力量，給演員表演的能量，見其"Le souffle de la matière", propos recueillis par J.-L. Perrier, *Mouvement*, no. 38, janvier-mars 2006, p. 71。

19 Novarina, *La scène* (Paris, P.O.L., 2003), p. 29。下文出自本劇的引言皆直接於文中註明頁數。

一波，時而又沈沒其中，只有隻字片語冒出來[20]，完全體現了作者的企圖：「文本不過是一個消失的舞者留在書頁面上的足跡」[21]，他期待演員在其中跳舞[22]。

從語言迸出，角色只存活在語言裡，沒有生命實體可與之印證；例如本劇中的「三位一體」（Trinité）一角或《想像的輕歌劇》中的「E啞音」（E muet）——法語的特色，可是台詞的動能卻充沛到使人感受到其肉身！演員如何體現台詞的動力與能量，關乎演出的成敗。因為劇作家將法語字彙變形，更創造了數不完的新字，意義有時無法立即聽懂，不過其豐富的聲韻，以及言語互相撞擊而爆出的火花，足以讓人有靈光乍現之感。

願語言瞭解你！（185）

在探究諾瓦里納的戲劇之前，先行討論他常關注的主題，對於從未經歷過諾瓦里納震撼的讀者，比較容易進入他的世界，儘管這有違作者的初衷。

看完《舞台》演出，可以發覺人和語言的關係困擾著所有角色，特別是語言、思想和存在的複雜關係非常折磨人。試讀以下的台詞：「我的思想對我的語言很陌生：它深深存在我的腦袋之外，住在一處我進不去的封閉地點。這塊岩石，打一個比方，這塊岩石裝了我的思想」（55）。或「要我當自己所有思想的主詞，我覺得越來越艱難」（58）。「願大家讓我安靜，包括自以為是『我自己』在內的人」（61）。以至於劇中的「窮人」會吶喊：「神啊，請讓我從今以後被免除在我自己之外，毫髮無傷地從我自己的人生出走，走出我的言語之外！」（113）這些似非而是或似是而非的諾瓦里納式警句（aphorisme）披露了作者內心面對言語的疑懼和焦慮，在同時，作者對話語和個人主體性離

20　Tanneur, *op. cit.*

21　Novarina, *Le théâtre des paroles* (Paris, P.O.L., 1989), p. 21.

22　*Ibid.*, p. 19.

奇的質疑，讓人莞爾之際也不免覺得心有戚戚焉。

　　人終其一生逃不開語言的樊籠，全劇以此作結：「報導後續的機器」大喊：「我尋找一個人！〔……〕我找尋一個影子！」（196）。「窮人」接腔：「您想要浮現在死亡之外嗎？」（197）兩名檢場在台上拉起一道防線，由瑞士知名演員夏德藍（Jean-Quentin Châtelain）擔綱的角色「伊撒埃動物」（Isaïe Animal）奮力衝破防線，台上燈光驟減，只剩白色聚光燈打在他的身上。他絕望地大喊：「語言不允許分辨亞當和夏娃的兒子。語言不允許，這是真的嗎？」（197）暗場，留下觀眾默默思索。

　　語言原是人類為了相互溝通，以及理解、分析、掌握外在世界而發展出的工具，不過在諾瓦里納看來，我們用語言思考，為語言所驅策，卻不是它的主人。「我們在字裡面。字詞同時是讓我們迷路漂泊的森林，又是讓我們脫離其中的方法。我們說的話令我們迷途同時也指引著我們」[23]。暴露人和語言之間的弔詭關係可說是諾瓦里納的主旨，他由此質疑人的存在。「我思故我在」，笛卡爾深信一個人由於能思考而意識到自身的存在，諾瓦里納則認為把一個人掏空，裡面不會找到「我」，只會發覺一堆話，「人」其實是「無人」[24]，換句話說，人無任何內在可言。「質問我們的身體，往裡面瞧，看看我們是否人在那裡」[25]，答案往往出人意表。

盲目的過渡

　　《舞台》承續前劇《紅色的源起》之架構與思維。劇首題名為「盲目的過渡」（Passage aveugle）一節幾可視為全劇的破題，諾瓦里納絕少將自己

23　*Le théâtre des paroles*, *op. cit.*, p. 155.

24　"Valère Novarina: 'La parole opère l'espace' ", propos recueillis par G. Costaz, *Le magazine littéraire*, no. 400, juillet-août 2001, p. 103.

25　語出《住在時間的你們》（*Vous qui habitez le temps*），見Marie Bellet, Nicolas Goussef, Régis Kermorvant, Valère Novarina, Bastien Thelliez, "Seconde génération novarinienne", *Mouvement*, no. 38, *op. cit.*, pp. 76。

的創作意念表達得如此清楚：

> 女靈媒（la Sibylle）：人的目光目前落在人的內裡，由外在的世
> 界往裡看。
>
> 三位一體：空間的洞很大。
>
> 女靈媒：人掏空了一個地方：他在裡面挖了個洞。
>
> 三位一體：這個洞是他默然存在的點嗎？他的嘴巴，比方說？我
> 走路因為這是一步路。空間的洞很大，存在我們不習
> 慣的身體裡面。我的思想少了我自己。
>
> 女靈媒：從這裡可以看到些什麼呢？
>
> 三位一體：一些現象：一些東西，一些東西！
>
> 女靈媒：東西可以分成多少份？
>
> 三位一體：這裡住著地點的居民。
>
> 女靈媒：我望著空處。
>
> 三位一體：他們在體內裝了什麼呢？
>
> 女靈媒：生命的胚芽和死亡的胚芽！他們有多少人在這裡？
>
> 三位一體：他們今天有408人。（現場觀眾的確切人數。）
>
> 女靈媒：他們覺得不舒服。
>
> 三位一體：我閉上眼不去看讓我害怕的東西。
>
> 女靈媒：要進到裡面需要空間，需要時間，需要勇氣（12-13）。

這段對白時而實問虛答，多數時間各說各話，兩條對話線平行發展，其間無任何一般戲劇對話必不可少的討論或辯論可言，說話者遂只能各自肯定個人所見所聞。言談的主題不停跳躍，乍看似沒頭沒腦，實則互相關聯，相互撞擊，一路從人的目光，跳到空間的洞，再到點、嘴巴、步伐、無主的思想、眼前所見、「一些東西」、「地點的居民」、空處、生命與死亡、現

場觀眾、他們的身體狀態，至最後「要進到裡面」，回應第一句話「人的目光目前落在人的內裡，由外在的世界往裡看」，「需要空間，需要時間，需要勇氣」，首尾呼應。

諾瓦里納慣於將人的內裡往外翻，採「異人類學透視」（hétéroanthroposcopic）觀點審視人，藉以暴露「人」這種動物是如何受到語言的箝制。相對於人而獨立存在的無數物件[26]、人類生存的「空」間、體內的空洞、存在的焦慮，在後續劇文中一再以各種變奏的形式出現，生命與死亡為作者最終的關懷。雖然如此，觀眾不能期待作者奉送任何明確的答案或看法，「空」（le vide）幾乎是剝除層層表象最後得到的真相。或許正因如此，任何透過語言越界的企圖，無可避免地只能是「盲目的過渡」，出路仍待探尋。

每當被問及寫作的目標，諾瓦里納常回答：「凡所不能言者即應將其道出」，這句話是對維根斯坦（Wittgenstein）的反駁，「凡所不能言者即應默然」為其名言。換句話說，諾瓦里納寫的盡是無法訴諸言語（l'indicible）、難以表達之事。他的策略之一就是發明一種生氣勃勃的語言，接近上述夢境般的謎語，表面上讀似瘋言瘋語[27]，實則另有所寄。

唯一在「盲目的過渡」這場戲缺席的劇作主題是神的存在，這也是貫穿諾瓦里納所有作品的主題之一。從諾瓦里納的文學創作來看，《聖經》的影響甚大。他不僅翻譯過《聖經》的篇章，且神、基督、三位一體、羔羊、救贖、肉身、鮮血等字眼不時出現在劇中，聖經的典故也經常被提及（常遭形變）。可是問起「神」是什麼？答案卻是：「**一個必不可少的洞，**

26　因此本次演出用到許多小道具，需要兩位檢場（作者稱他們為「劇本的工人」）幫忙。

27　諾瓦里納由衷欣賞瘋人瘋語，他對畫家杜布菲研究瘋子、怪人、離群索居者之「未開化的書寫」（écrits bruts）大表讚賞，見Pascale Bouhénic的紀錄片 *L'atelier d'écriture de Valère Novarina*, Paris, Centre Georges Pompidou, 1997。

從圓周到中央處處微微張開」（"Un trou essentiel dont bâille de partout la circonférence au milieu"）（31）。諾瓦里納認為「神」不過是個空的字眼，只是一個召喚的字，卻負載了許多假意義[28]。

　　從零出發，大大敞開創作與詮釋的空間，是諾瓦里納寫作的第一原則。

氣韻生動的語言

　　諾瓦里納的創作最教人稱奇處仍在於活力四射的新創文字，其淘淘不絕、天馬行空的奇思引人聯想文藝復興巨匠拉伯雷（Rabelais）。之所以需要創造新字，想當然爾是對現行語言不滿，這可分兩個層面討論。首先，為求溝通無礙，一般人說話常依直線行進，使用最平常、一致、平面、甚至陳腔濫調的字詞。諾瓦里納認為這是語言的退化，自我退縮，言語不僅變得無滋無味，也失去了重量與體積，更嚴重的是，完全抹殺了思維的過程，其間彎彎曲曲、上上下下、來來回回、進進出出的種種曲折行徑全然無法曝光。易言之，這是一種失去生命力的死語言。

　　「真正的言語總是隱藏一些東西」，只有機器才能完美地溝通[29]，如本劇中報導新聞的機器，它們專門製造笑料。諾瓦里納轉而建構劇本語言的地質構造學組織，更為此發明許多聲韻鏗鏘的新字，高聲朗讀，能讓人強烈感受到埋藏在語言底下的地層、漂石塊、沈積物、起伏的山巒、地下水網、含水層、褶皺地形、崩塌地[30]，這些比喻皆強調一種潛藏在語意下的物質性，常在溝通的過程中遭到忽略。

　　其次，諾瓦里納認為今日語言的活動力不夠，致使言談間缺少一股動

28　"Quadrature: Entretien avec Valère Novarina", propos recueillis par Y. Mercoyrol & F. Johansson, *Scherzo*, no. 11, octobre 2000, p. 15.

29　*Le théâtre des paroles*, *op. cit.*, p. 164.

30　Novarina, "L'homme hors de lui", propos recuillis par J.-M. Thomasseau, *Europe*, nos. 880-81, août-septembre 2002, p. 169 ; "Quadrature", *op. cit.*, p. 9.

能，說話時無法造成氣動。他常說書寫就是呼吸、肺部和精神的歷險[31]，可惜，人人皆只關注作品的意旨，而忽略了文章的氣韻和聲勢[32]。諾瓦里納常說：「我透過耳朵書寫。為了氣動的（pneumatique）演員」[33]。要演他的戲，首先要「嗅聞、咀嚼、呼吸」台詞，從字母開始，分辨子音與母音不同的聲質，「奮不顧身」（à corps perdu）地浸淫在聲韻之中，自能感受到體內的震動與氣感，身體會不由自主地跟著動起來，角色開始動手動腳，擺頭晃腦，逐漸成形。他強調演戲不只是表達台詞的意義即可達陣，而是動用到五臟六腑、全部經脈的志業[34]。

多年來持續將諾瓦里納的作品搬上舞台的巴黎第八大學教授布盧華（Claude Buchwald）也表達了相同的經驗。她指出演員面對聲韻鏗鏘卻仍然不知所云的台詞，是順著身體讀詞產生的氣感帶動而演戲，身體非得經歷這股氣感的猛烈震動，意義不會萌現[35]。諾瓦里納則將自作比喻為一能量場，字字都像運動中的原子或分子一樣，能推進演員在空間中活動[36]。這的確是觀眾看完戲後最深刻的感受，但覺演員將流竄於字裡行間的氣脈形之於外，不同於一般演出。

31　*L'atelier d'écriture de Valère Novarina, op. cit.*

32　這點與中國文學自曹丕以降為文講究「文氣」（《典論‧論文》）有不謀而合之處，所謂「文章最要氣盛」（劉大櫆《論文偶記》），雖然諾瓦里納另有追求，見下文之分析。

33　*Le théâtre des paroles, op. cit.*, p. 9.

34　*Ibid.*, pp. 20-23。諾瓦里納對演員氣感的重視直追亞陶（Artaud）的希冀，見後者之 "Un athlétisme affectif", *Le théâtre et son double* (Paris, Gallimard, «Folio Essais», 1964), pp. 199-211。諾瓦里納曾花時間研究亞陶，甚至動手抄寫其著作，碩士論文即以亞陶為題。

35　"Une voix de plein air: Entretien avec Claude Buchvald", propos recueillis par J.-M. Thomasseau, *Europe*, nos. 880-81, *op. cit.*, p. 81。

36　"Quadrature", *op. cit.*, p. 9 ; cf. "Le souffle de la matière", *op. cit.*, p. 72.

演員從人撤退（168）

　　諾瓦里納的作品固然深具啟發性，對一名戲劇學者而言，他之所以與眾不同，還在於全面從語言的層面去探索「去人化」的劇場。回顧歷史，西方劇場的一些「去人化」實驗，從1920年代的表現主義至超現實主義，從未來主義至「包浩斯」，從達達至形而上劇場，皆訴諸跨領域的表演手法，以超越模仿現實人生的傳統。這些歷史上的前衛劇場均聚焦於突破舞台表演媒介的使用，如抽象的舞台、服裝與燈光設計，且大量運用音樂、舞蹈、繪畫或人偶等媒介，重用拼貼、併置手段。在這種情勢下，語言往往經歷形變，例如俄國未來主義發明的"Zaoum"語[37]，或超現實主義揭櫫的「自動書寫」等等。

　　不過，這些新創的語言往往只是點到為止，沒能盡情揮灑如諾瓦里納之作。進一步分析，上述歷史上的語言實驗，比起舞台表演新媒介的實驗，並未居於主導演出的地位，而諾瓦里納的劇本則不然。追根究柢，語言是諾瓦里納唯一的發明，表演完全跟著台詞的聲韻、節奏走[38]。看他的戲，語言仍是重點，他向來堅持是台詞促使演員動起來，這點有別於其他「去人化」劇場的實驗。況且，他寫的台詞具有夢境語言的濃縮強度，處處激發驚奇，意思尖銳、明亮，一點也不模糊，說詞若能掌握到關鍵，可完全發揮火力引爆觀眾的思緒[39]。至於視覺在作品的地位，諾瓦里納導戲要求演員道出台詞時要「看到文本，看到字母，看到白紙、這些字母的劇本印在白色書頁上」[40]。一言蔽之，書寫仍是演出的重頭戲。

37　參閱楊莉莉，《向不可能挑戰：法國戲劇導演安端・維德志1970年代》（臺北藝術大學／遠流出版社，2012），頁41-42。

38　諾瓦里納寫作時並未顧及實際演出，當他看到布盧華執導他的作品時，眼見自己的角色居然能被「軀體化」（somatisé），「賦予肉身」，大表驚嘆，見"Une voix de plein air: Entretien avec Claude Buchvald", *op. cit.*, p. 81。

39　"Quadrature", *op. cit.*, p. 10.

40　"Le souffle de la matière", *op. cit.*, p. 72.

　　坦承自己作品中的角色不是人，他們只發出人的標誌（signaux humains）[41]，諾瓦里納所言不無道理，文學作品寫來寫去都是人，觸目盡是人的複製品，了無新意[42]。以人為主要表演媒介，劇場確實最能深度質問人的本質之所在。存在「去人化」劇場中的只能是「反人」（antipersonne），這是個沒有內在的人，他們只呈現人的信號，諾瓦里納誓言將人逐出其外，把他們被掏空的內在赤裸裸地暴露在觀眾眼前。戲演到最後，舞台上再也沒有「人」，只剩下擴散成語言的人形。

　　因此，《舞台》上演的正是語言的受難記，觀眾沒有看到血流出來，卻見證了語言的流瀉，猶如真正的血，第一個捐軀的是角色（因被削除了人性），第二個是演員（「演員是人的真空」[43]），最後就是觀眾（171）。看到劇終，原本熟悉的世界全面崩塌，劇中經由「報導後續的機器」無所不包地報導各種諧擬新聞，遠從國際大事，近至民生、社會、經濟、科技、醫療、文化、娛樂消息，無一不以消遣的方式被質疑，我們原有的世界觀為之粉碎，地面在腳底下陷落，觀眾被迫重新面對自我和外在世界，衝擊不可謂不大。

未知的行動

　　2007年，本人再度看到諾瓦里納的新作，他受邀在亞維儂劇展推出《未知的行動》（*L'acte inconnu*），頗得好評。他首次交由他人設計演出舞台，其左、右、後方各有一個尖錐形的出入口，地板漆白，地板中央偏後有一條紅線穿過。舞台設計師馬里歐巨（Philippe Marioge）承襲諾瓦里納的風格，空間設計講究動線與動能。

41　"Quadrature", *op. cit.*, p. 6.

42　*Ibid.*, pp. 6-7.

43　"L'acteur est le vide de l'homme", *La scène*, *op. cit.*, p. 108.

圖1　《未知的行動》在亞維儂的教皇宮「榮譽中庭」演出。　　　　　(O. Marchetti)

　　12名演員，其中包括一名「法蘭西喜劇院」的國家級演員薇拉（Véronique Vella），加上一名檢場共同演出70多個「形體」（figure）。觀眾拋開理智，隨著表演的邏輯走。服裝設計活用高亮度的紅、白、珞黃、草綠、寶藍等色澤，設計典雅鮮麗，畫面賞心悅目，台詞此起彼落，沒有空檔，偶爾唱歌跳舞，手風琴樂師上台，有人敲鼓，薇拉彈吉他。這邊有人說話，側邊可能有人擺擺手、跳躍或轉個身，動作經過嚴謹排練，很像是一支舞作。

　　排練時，諾瓦里納常提示演員立體主義、未來主義的演技、以及拜占庭藝術，意即不要角色的立體感或量感，而是取其「去物質化」（dématérialisé）的形象，正面凝神注視觀者，動起來時，則像是俄國畫家馬列維奇（Malevitch）、康定斯基（Kandinsky）、畢加索的畫作[44]，舞台表演構圖一如繪畫。

　　事先讀了劇本，知道《未知的行動》由四個樂章（mouvement）組成：

44　"Le souffle de la matière", *op. cit.*, pp. 71-72.

「節奏的秩序」（l'Ordre rythmique）、「循環的喜劇」（Comédie circulaire）、「陰影的峭壁」（le Rocher d'Ombre）以及「迷途的牧歌」（Pastorale égarée），實際看戲則完全無從區分。劇本無情節可言，台詞聽來似非而是，似是而非，時而警世，時而搞笑，時而無厘頭，時而富哲學省思，時而玩文字遊戲，但都很有意思。生命／死亡、語言／思想、宗教／存在的辯證主題隱約出現，跳躍進行。

全場兩個半小時，無中場休息，「柯林國家劇院」座無虛席，無人先行離席，看戲氣氛熱烈。不僅如此，演出過後已經十點，仍有半數觀眾留下來與導演和演員見面，這是本人在這種場合見到人數最多的一次。從觀眾的發言可發現他們由衷喜歡本戲，也能欣賞抽象演出從動作、顏色、節奏到音律的每一層面。他們都是中產階級，未必擁護前衛藝術，卻可以如此欣賞這次演出，頗不容易。話說回來，諾瓦里納看似超越時代的作品，其表演結構仍屬古典美學，所有表演元素均和諧地融為一體。

諾瓦里納本人很健談，但不輕易說明作品，創作方法倒是不吝於分享。他習慣將白紙貼在牆上寫作，一張又一張地貼滿整個牆面。演員薇拉則說了一個小插曲，別具啟發意義：她的祖母熱愛歌劇，卻不喜歡看戲。今年她特別邀請祖母觀賞這齣戲，祖母愛極了，直說：「這不是戲劇，這是歌劇！」

諾瓦里納跳脫命運、人性、和人生意義的文學大哉問，轉而從語言層面質疑人的存在。他打破慣性的思考教人絕倒，氣韻生動的文字讓人驚艷，「去人化」的角色反而更能暴露人的本質。相對於諾瓦里納編劇的哥白尼革命，其演出則仍顯怯生生，演員表現固然突破詮釋的傳統，然而文本不僅主導且凌駕一切，這點的確是劇作家本人的希冀——他稱自己的作品為「話語的劇場」（le théâtre des paroles），也不諱言這是「耳朵的劇場」[45]，但在一個重視表演的時代畢竟是個遺憾，其他表演媒介——燈光、

45 Cf. "Entrée dans le théâtre des oreilles", *Le théâtre des paroles, op. cit.*, pp. 65-81.

聲效、舞台、服裝設計——應可做更大膽的嘗試。

　　表演諾瓦里納，表演越來越多趨於突破編劇窠臼的原創作品，可望成為新世紀的重要課題。

2 工作與人生

　　論及波默拉，其超卓的成就應當歸功於整個工作團隊：舞台與燈光設計師索耶（Eric Soyer）、聲效設計雷馬里（François Leymarie），以及幾位核心演員，都是和他長年一起奮鬥的夥伴。在每齣戲的最初，波默拉只是一人獨坐桌前隨手記下思緒，不特別想像任何情境、主題或角色。他習慣早上寫稿，下午立即排練，一開始即要求演員背詞上台，且要求他們內化台詞，甚至於在排戲的幾個月期間記住不同版本的台詞！而他本人則是在舞台設計、燈光、音效人員在場的情況下導戲，一齣戲是在劇團總動員的情況下排練出來的。他因此常說自己用演員的身體與動作、舞台燈光、音效、空間調度寫劇本，所有舞台表演元素無一不細膩考究，無一不精準到位。

　　波默拉的做法令人聯想時下流行的「舞台上的作家」（écrivain de plateau）一詞，指的是如義大利的卡士鐵魯奇（Romeo Castellucci）、原籍阿根廷的加西亞（Rodrigo Garcia）、法國的唐吉（François Tanguy）等人，他們做戲完全從舞台排演著手，而非從一個文本出發，他們戲中的「台詞」因此多半是出自排練的聲質性結構，不僅未帶劇情成分且份量不多。相較之下，波默拉的戲儘管留白甚多，故事情節仍撐起全場演出，在同時，其他表演藝術媒介也積極發揮作用，台詞的每一個字都在舞台上產生了重量。

　　真正使波默拉成名的作品為《商人》，他因此得到「戲劇文學大獎」[46]。從此之後，他一帆風順，《我顫抖》上下兩部（*Je tremble 1 et 2*, 2007-08）、《圓圈／小說》（*Cercles/Fictions*, 2010）、《我的冷房》（*Ma*

46　Grand Prix de littérature dramatique.

chambre froide, 2011）、《偉大且令人難以置信的商業史》（*La Grande et Fabuleuse Histoire du commerce*, 2011）、《兩韓的重新統一》（*La réunification des deux Corées*, 2013）均叫好又叫座。至今為止，波默拉都是自編自導，2014年他執導安娜的《沒有夏天的一年》（*Une année sans été*），也得到讚譽。此外，波默拉樂於為小孩做戲，他改寫的童話《小紅帽》（2004）、《木偶奇遇記》（2008）、《灰姑娘》（2011）屢屢重演，成人觀眾也看得興味盎然。近年來更跨足歌劇，和作曲家碧昂奇（Oscar Bianchi）合作，改編舊作《虧得我的眼睛》（*Thanks to My Eyes*, 2011），同樣佳評連連。不同凡響的劇本，再加上無懈可擊的演出，波默拉成為近年來獲獎最多的法國導演與劇作家[47]。

　　波默拉的好運氣著實教人豔羨。不過，他的成功也並非理所當然。波默拉的作品固然精緻細膩，藝術成就無庸置疑，但其劇本情節其實隱而未言處甚多，有時不易清楚解讀，並非通俗作品。他從1990年成立劇團，經過二十多年的努力才得到全面肯定，擄獲無數觀眾的心，大家欣然接受這個前所未見的戲劇世界，其中的艱辛與堅持非常人所能想像。

　　回顧波默拉的事業，他因想當演員，高中畢業後直接加入一個劇團，從中學會了做戲的必要知識。過了四年，23歲的波默拉體會到當演員受限太多，轉而開始寫作。如此又摸索寫了四年，因為要演出，他才籌組劇團排戲，作品量少而質精，原則上每年僅製作演出一部戲，長年巡演，以籌措下一齣戲的製作經費。

　　波默拉的戲之所以迷人，原因就在除了台詞，每種表演媒介也都會「說話」。波默拉曾批評西方話劇太重視文字，以至於排擠了軀體的表現，影響

47　僅以他的新作《兩韓的重新統一》為例，共得了「公立劇場最佳製作」（Palmarès du Théâtre，代替原來的「莫理哀獎」）、「最佳作者」（Prix Beaumarchais/le Figaro）、「劇評公會」（Syndicat de la critique）頒發之「法語劇本最佳演出」和「最佳舞台設計」等獎項。

所及，舞台上的燈光、聲效、服裝全面退位，演員的臨場感（présence）遭到淡化。眾人皆知語言無法道出全部意義，可是說來矛盾，在西方劇場中，隱言（le non-dit）經常是說出來的，即使是為了表達無法溝通、語言的空洞或荒謬，也往往是訴諸語言，彷彿文字可以表達一切，而忘記語言只是一種手段而非目標[48]。

　　至於堅持自編自導，是因為波默拉相信自己寫的劇本自己最了解，他質疑當代導演獨享的劇本詮釋權。為此，他引用阿根廷作家波赫士（Borges）寫的一則短篇小說〈彼爾·梅納爾，吉軻德的作者〉（"Pierre Ménard, auteur du Quichotte"）說明其中的弔詭：話說有一位作家梅納爾畢生以重寫塞萬提斯的鉅著為職志，詭異的是，梅納爾最終雖達成任務卻未改寫半個字！這也就是說，梅納爾只改寫了小說的意義。在劇場中，導演執導經典做的是同樣的事：他們可以在不改寫對白的情況下更動作品的意義。更何況，「字是浮動的東西，不忠實，隨時可消失在偶爾起衝突的意義中」[49]；因此，除非自己當導演，否則如何能確認字義呢？

旁白主導的演出

　　《商人》[50]是三部曲中的最後一部，第一部《在世》（Au monde, 2004）披露一名武器製造巨商的財產繼承問題，背景中隱隱然浮現政治、經濟、社會問題；第二部《隻手》（D'une seule main, 2005）中，三名子女為了如何面對老父問題重重的過去而意見分歧，劇作同樣是藉由一個家庭側寫大時代的歷史與政治。終曲《商人》則聚焦在一名女工身上，藉以討論家庭

48　Pommerat, "Notes sur le travail", "Programme du spectacle des Marchands", le Théâtre national de Strasbourg, 2006.

49　Théâtres en présence, op. cit., p. 20.

50　燈光與舞台設計Eric Soyer，服裝設計Isabelle Deffin，聲效設計François & Grégoire Leymarie，演員：Saadia Bentaïeb, Agnès Berthon, Lionel Cordino, Angelo Dello Spedale, Murielle Martinelli, Ruth Olaizola, Marie Piemontese, David Sighicelli。

關係、社會現實、政治角力、經濟壓力、資本主義、工作與人生等大哉問，這些都是波默拉長期關切的主題。三部曲雖然互相參照，可視為同一情勢的三種觀點，一舉反映出社會不同階層的意見與態勢，不過因每部作品的劇情各自獨立，實際上可單獨視之。

《商人》有個頗不尋常的開場[51]，戲一開演即攫獲全場的注意力。觀眾首先看到漆黑的台上亮起一盞吊燈，兩個女人在幽暗的燈光下聊天，一個女人說道：「你現在聽見的這個聲音／是我的聲音。／我在那裡，我在那裡和你說話並不重要／相信我。／是我，你現在看見的／是我在這裡，我起身／是我，我要說話了……／是我在說話……」[52]，同時看到說話者的動作。「我」（Agnès Berthon）接著介紹坐在身邊的女子為「朋友」（Saadia Bentaïeb），「我知道這個字眼意義含糊／但我是她的朋友。」

這段開場白讀來古怪，演出時配上動作看起來則很自然，因為這個說話的聲音是「旁白」（voice off）。整齣戲是這個女人在說一個「我朋友」的故事，劇本的結構實為獨白，共分40段。通篇獨白並不稀奇，稀奇的是波默拉完全以旁白處理這長達兩個小時的獨白。台上的演員，除了兩處由女主角直接對觀眾說明情勢之外[53]，其實是在演默劇。這點聽起來也很怪，看戲時卻很自然，一個畫面暗場後很快接著下一個，有點像是在看電影[54]。

51　波默拉很擅長為戲開場，在《我顫抖》中，一位主持人上場致詞，宣佈將在這個名為「我顫抖」之夜的節目尾聲死在大家眼前，至於演出內容，他保證：「大家將經歷的是久已夢想經歷的，／大家將目睹的是久已夢想目睹的，／大家將聽到的，我掛保證，全是大家久已想聽到的內容，／從很久以來……」，成功撩撥觀眾看戲的欲望到最高點，見 *Je tremble (1)* (Arles, Actes Sud, 2007), p. 9。

52　*Les marchands* (Arles, Actes Sud, 2006), p. 7。下文出自本劇的引文均直接在文中標明頁數。

53　一次是在獨白第15段，女主角直接對觀眾坦承無法確信自己的記憶，為後續超乎常理的劇情鋪排，另一方面，則似提醒觀眾不要太相信眼前所見；另一次是在第34段，女主角直接在台上說明殺子事件如何造成轟動，各大電視媒體紛紛趕來拍攝事發現場。

54　電影對波默拉的創作確有影響，見其訪談 "Joël Pommerat: *Au monde/D'une seule main/ Les marchands*", interview réalisée en décembre 2007 au Théâtre2Gennevilliers, consultée en

在劇場中，由於舞台場面調度精準，劇情張力飽滿，且從舞台上傳出的「畫外音」聲質極佳，聽得出說話者的誠懇，故事又曲折離奇，觀眾除非特別留神注意，還未必有時間想到說故事的聲音全部都是預錄的[55]。

「自我介紹」過後，緊接著，說話的女人表示：

「她這麼想過，我也這麼想過
這事挺自然的
就是去接觸
和
那些人
已經
死去的那些人……」（7）。

對她的朋友而言，「只有死人活著。／因此我們和死人說話。／我們和死人說話／甚至經常如此」（7）。如此聳動的「破題」，又用懸疑的口吻道出，是齣好戲的開頭。

《商人》透過一名武器製造工廠的女工敘述一則駭人聽聞的故事：這名女工的朋友帶著小兒子住在一棟裡面只有一台電視機的華廈裡。由於失業，她的朋友到處借錢度日。「我」和「我朋友」不只一次接觸了「真實世界」，親眼目睹後者已故的父母翩然現身。有一天，工廠再度發生爆炸，隨之面臨關門的威脅，全廠工人眼看著將失去生計卻無計可施。這時，始終無法在曾炸死自己父親的工廠中找到任何工作的「我朋友」解救了大家：她聽從母親亡魂附耳的建議，將小兒子從21樓的住處窗戶推下去，第一次奇蹟出現，沒發生事故，第二次下手才成功。此殺子事件被大幅報導，政府高層

ligne le 8 mai 2012 à l'adresse: http://www.theatre2gennevilliers.com/2007-11/index.php/07-Saison/Interview-video-Joel-Pommerat.html。

55　這是本人看戲的實際體驗。

圖2　眾人交相指責「我朋友」（站在中央）把兒子（坐在最左側）從21樓的住處窗戶推下去。
　　　　　　　　　　　　　　　　　　　　　　　　　　　　　　　　　(E. Carecchio)

這才了解到居民的絕望。最後，工廠總算再度開工，原因則並非「我朋友」犧牲了兒子，而是因為從電視機傳來戰爭可能爆發的消息。劇終，世界好像什麼事都沒有發生過一般，「我朋友」被送去一家遙遠的機構（治療？），「我」在工廠中則有了一位和「我朋友」極神似的女子做伴。

　　在主要劇情之外，女主角還提到了「我朋友」的妹妹、叔叔和大兒子、一位想要幫「我朋友」脫離困境的「害羞女子」、一名妓女、一個政客以及幾名工人，他們全在舞台上現身，共同演出故事。不過，細究內容，獨白說的其實只是個輪廓，留下很大的解讀空間。

生命的商人

　　失業毫無疑問為《商人》的主題。法國半個世紀以來產業不停外移，一

間大工廠關閉其生產線，意謂著一整個小城居民的集體失業，因此法文有所謂的「救職位」（sauver l'emploi）一詞，意指政府想方設法保住人民的生計，這也是劇中政客力勸小城居民團結一致「拯救職位」（31）時所用的詞彙。反諷的是，劇中的母親卻必須犧牲一個孩子的生命才能挽回其他人的工作，更令人難以相信的是，竟無人加以苛責！

　　波默拉原想寫成一個攻擊時事的作品（pamphlet），但帶著詩意的哲學性色彩，來探討工作在現代人生當中所佔據的巨大、中央位置，特別是生產線上喪失人性的機械化工作，日日重覆千百次，工傷猶如家常便飯，更使他大感恐怖[56]。在一次訪問中，波默拉直言本劇討論工作在西方社會兩百年來的神聖和核心價值[57]。

　　的確，「工作」在人類歷史上向來被正面看待，反之，失業則是極為負面之事，如同女主角所言：相對於「我朋友」由於失業而感到被排擠、沒用、無能，「**我非常開心可以擁有／這份工作，這讓我站得挺直，／幫我抬頭挺胸／使我自重**」（10）。可是，在她道出這份自傲之前，觀眾卻見到她上工時頸部戴著固定圈，立在冰冷的深藍色光線中，雙手在生產線上快速操作，四周傳出吵雜的機器聲響。突然間，警笛聲大作，燈光明滅過後，兩名穿著防護衣、頭戴防毒面罩的檢測人員進來修理，他們層層的嚴密裝束，對照站在旁邊的女工，後者更顯得毫無防護，也暴露這個工作的高風險。此景預告了工廠爆炸的高潮。

　　而當主角在第8段總算招認，自己「**就像這一帶幾乎所有人一樣／也遇到了一個小問題，／這個小問題影響到我的健康／而這個問題無疑地／和我的職業有關**」（14），言語間輕描淡寫，舞台上見到的她卻

56　Pommrat, "Le sentiment d'exister", entretien réalisé par S. Martin-Lahmani, *Alternatives théâtrales*, nos. 94/95, 2007, p. 18.

57　"Entretien avec Joël Pommerat", réalisé par O. Quirot, *Ubu*, nos. 54/55, 2ème semestre 2013, p. 78.

是背部僵直，脖子和上身穿戴全副固定支架，步履艱難，需要她的朋友扶著才能走路。女主角此時投射在牆上的放大身影更凸顯了她的肢體像傀儡一樣僵硬，產生了強烈的視覺衝擊。到了第19段，背痛駕馭了她的生活，她必須靠意志力撐著才能上工，「帶著想要大叫的衝動」（24），台上見到她在生產線上的動作變慢，漸漸跟不上其他工人的速度，悲情的音樂響起，她不禁質疑這種日子「究竟是不是真正的人生」（25）[58]。只有想到那些失業的人，她才能稍稍感到安慰。

劇本的尾聲，工廠復工，女主角在工作崗位上遇見了從前被「我朋友」視為和自己神似的一名女子，兩人結為好友。最後的台詞是：「所以說是這個工作將我們緊緊環繫在一起嗎？我不知道……」（53），前一句話似乎仍然肯定了工作的社會化作用，而後一句，演出時重複再三，則留下疑問。這一份工作的確是維持了她的生計，同時卻也毀了她的健康，甚至還帶給她死亡的威脅。這點就像是劇中政客鼓吹工人起而抗爭時所言：武器工廠製造的產品可以殺人沒錯，同時卻也是員工賴以維生的職業（30），這是矛盾的立場。

那麼，賣命工作的意義何在呢？戲中唯一對時局有全面性掌握的是政客一角，他強調「所有人都需要工作，／就好像所有人都需要空氣呼吸一樣／〔……〕剝奪一個人的工作，就好像剝奪一個人的呼吸」（31），隨即透過女主角的轉述，出現了全劇最有名的台詞：

「因為透過工作，我們才活著。

我們和交易商一樣

像是商人。

58　"la vraie vie ou pas"，這句話是引自詩人韓波（Arthur Rimbaud）的名句，出自其詩集《在地獄的一季》（*Une saison en enfer*），原句應為「真正的人生是缺席的／我們不在人世」（"La vraie vie est absente/Nous ne sommes pas au monde"），在此，主角是形容背痛令她痛不欲生。

我們出賣我們的工作。

我們出賣我們的時間。

那些我們所擁有最珍貴的東西。

我們生命的時光。

我們的生命。

我們是我們生命的商人。

好的是我們

有尊嚴且受人敬重，

讓我們

特別是

帶著自負的眼光

來看待自己……」（31-32）。

　　這段比美演講的台詞用一連串的肯定句，從「我們出賣我們的工作」，語義逐漸滑動，直到「我們是我們生命的商人」，等於是將傳統視為無產階級的工人變成雙重身分，同時是商人又是商品，且一定程度指涉工人也是現行經濟體系的獲利者，意義奇譎[59]。

　　波默拉隨之插入譏刺的反論，一名妓女上場呼應上述說法，她身著套裝，外表和一位職業婦女沒兩樣，她表示「她暫時出賣部分的肉體來換取金錢」，「她僅僅出租身體的小小部分」，「這是一種平常的交易。為了一份薪水，她暫時交換部分的自己」（32）。這番表白雖然遭到在場其他人的非難，但劇本的立論已遭到挑戰，創作主旨變得不易斷

59　波默拉的著眼點從傳統工人移向21世紀的個人，其存在分裂為二，既是工作者（他的身分）又是消費者（他的利益），見Bérénice Hamidi-Kim, "Le travail, parenthèse ou maillon dramaturgique, scénique et social ? *Les marchands* de Joël Pommerat", 2008, article consulté en ligne le 3 mai 2013 à l'adresse: http://theatrespolitiques.fr/wp-content/uploads/2008/02/BHK-Travail-Marchands.pdf, p. 10。

定[60]。雖然如此，對比舞台上的冰冷光澤、灰暗色調，支撐女主角頸背部的全副護具，以及高壓又危險的生產線場景，波默拉對機械化工作的負面立場已昭然若揭。

工作的意義

今日西方職場由於工作的不穩定性（précarité），造成社會和家庭關係的動盪，衍生出許多棘手的問題，值得深切反省。為此，《商人》在「史特拉斯堡國家劇院」首演時，劇院所準備的節目手冊可謂用心良苦，摘錄了社會學者、小說家對工作的討論，如在尼禪（Paul Nizan）的小說（*Antoine Bloyé*, 1933）中，主角的心態從賺錢養活自己之天經地義、無可否認，一直埋怨到被迫順從工作的必要；社會學家魏爾（Simone Weil）論述勞工如何被工作掏空身心，淪為自己的陌生人，再加上不擅用語言表達工傷與不平等的待遇，無異於自閉在一座孤島上，處境堪憐（*La condition ouvrière*, 1937）；社會學家美達（Dominique Méda）為工作的意義和價值除幻（*Le travail:Une valeur en voie de disparition*, 1998），並申論工作如何在過去兩世紀決定我們生活的節奏和推理方式（*Qu'est-que la richesse?*, 1999）；布迪厄（Pierre Bourdieu）經由許多實地訪談，證實現階段改善工人生活的失敗（*La misère du monde*, 1993）[61]；作家勒瓦雷（Jean-Pierre

60 以至於劇評的意見分歧，《世界報》認為《商人》事實上不談工作，或工作在今日社會的失落價值，因此不是一齣政治劇，見Fabienne Darge, "L'audace formelle de Pommerat", *Le monde*, 22 juillet 2006；相反地，共黨的《人道報》則認為此劇暴露了工作的矛盾意義，並引述波默拉接受「政治劇場」標籤之言，「就像是莎劇，沒有縮減，沒有限制」，擴大解釋了「政治劇場」一詞，見Marie-José Sirach, "A la recherche d'un théâtre politique", *L'Humanité*, 25 septembre 2006；《解放報》則盛讚此作結合藝術與政治劇場，而且不用二分法簡化表演論述，見Maïa Bouteillet, "L'apport du vide", *La libération*, 11 juillet 2006。

61 此書出版時引起了廣大迴響，劇場界也多次利用書中的工人訪談直接做戲，引發許多爭議。

Levaray）剖析現代工作的本質以及不斷惡化的職場環境，在在使人失去工作的欲望（*Putain d'usine*, 2002）；波默拉於《在世》中透過二女兒表達對未來的幻想——人類將會從苦勞中獲得解放，享有自己的時間以從事創造性的工作；社會學家高慈（André Gorz）區分工作和休閒時間，指出後者應超越私人、消費領域，發展出社會與文化的新空間，工作應附屬在人生計劃之下，不再主宰人生（*Métamorphoses du travail*, 2004）等等。

　　《商人》的主旨雖然淺顯易懂，但其實和波默拉的其他作品一樣，語義分歧、滑動、不易掌握。劇本的女主角一再表示自己不知如何看待過去，或者不復記憶，很多時候自承詞窮，直言這是一大災難，有時甚至於無法明言或解釋一些難以啟齒的事（和「我朋友」的大兒子做愛、懷孕）[62]。這種掌握事實和語言的困難更造成真相的撲朔迷離。其中特別是與劇情直接相關的「災難」（catastrophe）一字，既可指涉「我朋友」必須要獨立面對人生困境，也可形容「我朋友」在家舉行生日宴會被斷電的尷尬和無奈、或女主角的失業焦慮、懷孕，乃至於工廠爆炸等等，語境可大可小，可嚴肅可親密，混沌不清，意義無法明確界定，形成一種論述上的模糊。

　　深入而論，女主角再三坦承用語言表白的困難，反映出作者拒絕採取概括化、前後一致的觀點來審視我們的世界，意即寫作目標已不再是訴諸政治行動，阿米迪－金（Bérénice Hamidi-Kim）稱之為一種「後政治」（postpolitique）劇場[63]，因為劇作放棄了明白的批判，有別於六八學潮前後風行的政治抗爭劇場。究其實，任何激進的政治革命劇場在今日法國可說已無用武之地。正因如此，《商人》既不見政治批判也無控訴，作者透

62　這點當然也可循左派觀點詮釋，主角被工作壓榨到對自己的身體變化完全陌生。更進一步論，我們也可視《商人》演出影音分離的現象為主角遭工作異化的結果——她同時是自己人生戲劇沉默的演員，又是沒有軀體的聲音，二者不可能合而為一，見Bérénice Hamidi-Kim, *Les cités du théâtre politique en France depuis 1989* (Montpellier, L'Entretemps, 2013), p. 131。

63　*Ibid.*, pp. 159-62；參閱第一章注釋42。

過一名女工素描故事，作品反而產生了撼動人心的力量。

離奇的故事

　　《商人》的劇情始於最平凡無奇的現實素材——失業，後續卻發展出許多匪夷所思的情節，這是波默拉慣用的手法。除了上述的殺子事件之外，還出現了最難令人置信的靈異現象：「我朋友」的父母以鬼魂之姿數次浮現在場上和她溫馨地交談。從「我朋友」的視角看，我們生活的世界是「**不真實的世界**」，這是一個「**我們想像我們活著的世界，而其實我們並沒有意識到我們事實上並未活著⋯⋯**」，「**因為只有／死了之後／我們才開始真正活著⋯⋯**」（20）。

　　對一個飽受失業之苦，遭到社會排擠的人而言，出現這些不符常理的想法應當可以理解。怪的是，和社會保持正常聯繫的女主角也同時見到鬼，這當然可以解釋為她工作過度，太過疲累才會跟著一起產生幻覺[64]，因為從劇情結構來看，死亡主題在本劇中，是用來和工作／存在相互呼應、對照。

　　不僅如此，「我朋友」還四處撞見似曾相似的人，例如一位想幫她脫困的有錢女子貌似她的妹妹，在工廠中，她又看到一個女工和自己外表一模一樣，而「害羞女子」則長得像她的母親，連她的叔叔和她的父親也很相像。這些誤認的相似性被「我」用來證實「我朋友」可能「**沒有辦法完全認知所有的現實**」（16）[65]。從失業，因而失去與社會的連結、處處撞見面貌相仿的人、見到父母的鬼魂，甚至於聽從亡母的建議（殺子）以解決工廠關門的問題，這一連串事件在本質上構成了異化（aliénation）的過程。

64　波默拉曾在訪談中表示對生產線上日日重覆千百次的工作覺得恐怖，「喪失人性」、「忘記自我」，一切寂靜中，讓人覺得像是卡到陰，見 "Le sentiment d'exister", *op. cit.*, pp. 18-19。

65　實際演出是用同一名演員扮演被「我朋友」視為肖似的人物，但這個相似性卻被獨白者所否認，因此，這又是獨白和舞台表演相左的一例，見下文分析。

　　劇情就在虛實交錯的情況下發展，到了倒數第二段，波默拉甚至還給了前文隻字未提的新線索：「害羞女子」居然是連續殺女案的兇手，她自殺未果，這條支線就此打住，僅約略呼應第20段獨白，大家謠傳「我朋友」的大兒子可能是一名謀殺女人的兇手。可是，連續謀殺案在全劇僅一字帶過，女主角提及此事也不見緊張或恐懼，讓人費解。再者，與女主角發生關係的「大兒子」，到底和「我朋友」是什麼關係呢？女主角曾經強調他們二人不可能是母子。劇中有不少這類若有似無的線索，其間的關聯性頗耐人推敲。

　　波默拉編劇向來具體又神祕，他重用「故事」（conte）此一敘述形式[66]，劇情因此很吸引人，這點在當代法國劇壇幾已消失。波默拉也坦承自己編的故事不太可能發生，有點扭曲或站不住腳，故事要在舞台上成立得費一番手腳[67]。所謂的「真實」（le réel），在波默拉看來，指的並非僅是社會現實或一般人的親身體驗，後者還包括心理層面以及想像臆測在內[68]。這種實際上不存在的幽靈般幻象，對當事人卻往往真實無誤，猶如一些截肢者仍能感受到被割除的肢體依然存在，且持續發出痛感。因此，比起單純由文本表達、以及演員用肯定和強調式演技所表述的事實，波默拉認為這些不能眼見為憑的東西，其表現力道更為強勁[69]。

親臨的劇場

　　雖然如此，波默拉否認自己一心追求奇異（étrange）[70]，他自認只是使

66　"Joël Pommerat: *Au monde/D'une seule main/Les marchands*", *op. cit.* ; "Entretien J. Pommerat", *op. cit.*

67　*Théâtres en présence, op. cit.*, p. 29.

68　"Joël Pommerat: *Au monde/D'une seule main/Les marchands*", *op. cit.*

69　*Théâtres en présence, op. cit.*, p. 27.

70　這是目前最常用來界定波默拉戲劇的形容詞，源自於弗洛伊德所言之"Unheimlich"（「不熟悉、離奇」）觀念，參閱Christophe Triau, "Joël Pommerat: Un réalisme 'étran-géifié' ", *Textes et documents pour la classe: La scène française contemporaine*, no. 1053, avril 2013, p. 44 ; Christophe Triau, "Fictions/Fictions: Remarques sur le théâtre de Joël

觀眾能更精確地看清一些事情[71]。更確切地說，形塑一種瞬間的強度感才是波默拉的目標，演出看來彷彿是一個人深入面對自我的關鍵時刻，充滿矛盾、困惑但張力破表，顯得奇異，令人驚訝[72]，觀眾內心因而為之動搖，覺得心神不寧（trouble）[73]。也因此，他的戲看來總是陰陰暗暗，以平衡彰顯與隱藏、觀看以及妨礙觀看的欲望[74]。

這也是波默拉為何替劇團取了「路易霧靄」（Louis Brouillard）這個奇特的名稱。「霧靄」一字是相對於鼎鼎大名的「陽光劇場」（le Théâtre du soleil）而言，他當年對「陽光劇場」外現式的表演策略，所有一切都攤開在舞台上展現感到懷疑，因此取名「霧靄」，同時又用了「路易」（Louis）一字，引人聯想法文「發光」（luire）一字，劇團的名稱暗指其走向介於呈現與隱藏、光亮與陰暗之間[75]。針對《商人》，波默拉甚至還邀請讀者一同「夢想故事的意義」（5）。

基於上述的工作理念，波默拉的戲之所以叫好並非因其微言大義，而比較是在感官的層次上；相對於西方戲劇的「再現」（représentation）傳統，波默拉念茲在茲的則是「親臨的劇場」（théâtre en présence），強調演出的時時刻刻必須展現超乎尋常的力量與深度，舞台所見為一種精煉的意象，觀眾從而具體感受到自己和角色同處在共同的現在中[76]。那種觀戲時強烈的在場感只存在完美且深刻的演出中。

為此，波默拉經常混合最奇怪和最平凡之事，最私密和最具史詩氣魄的情節，最嚴肅、悲劇和最可笑、好玩的，最現實和最過時的故事。這點和他

Pommerat", *Théâtre/Public*, no. 203, janvier-mars 2012, pp. 83-86。

71　*Joël Pommerat, troubles, op. cit.*, p. 61.

72　*Théâtres en présence, op. cit.*, p. 28.

73　這是波默拉與記者Joëlle Gayot合著專書的標題用字，*Joël Pommerat, troubles, op. cit.*。

74　*Théâtres en présence, op. cit.*, p. 32.

75　Flore Lefebvre des Noëttes, *Joël Pommerat ou le corps fantôme*, mémoire de maîtrise, Université Paris III, 2007, pp. 74-75.

76　*Joël Pommerat, troubles, op. cit.*, p. 61.

激賞的法國哲學家弗拉歐（François Flahault）的思維有異曲同工之妙。波默拉是在推出《商人》後才接觸到後者的名作《羅賓遜的矛盾。資本主義與社會》（*Le paradoxe de Robinson. Capitalisme et société*, 2005）以及《存在的感覺：這個自我並非不言而喻》（*Le sentiment d'exister: Ce soi qui ne va pas de soi*, 2002）。簡言之，一個人活著未必就有存在的感覺，而是需要透過和他人互動才能真正感受到。因此，弗拉歐將屬於私領域的無聊、空虛感等心理問題，與公領域之社會、政經狀況合併討論，意即把個人的親密面、想像、心理世界，和社會現實視為一體。這也就是說，做自己，需要和別人共處才得以完成。用波默拉的話說：是因為他人存在，自我才感受到存在[77]。弗拉歐論證的方法、討論的主題，在在印證並延伸波默拉做戲的直覺，令他倍感鼓舞。

獨白與畫面的複雜關係

嚴格來說，《商人》隸屬於敘事性劇場，獨白者的語調平靜，緩緩道來，不帶特別情緒，乍聽之下，接近刻版印象中女工說話的口吻，簡單、直述，字裡行間卻又流露出詩意。這點主要歸功於波默拉寫作斷行的策略，他將完整句拆開，分行呈現，藉以強調台詞的節奏和重點，散文獨白因此產生了多變的韻律感。

由於聲音和表演畫面分開處理——此乃演出的創舉，二者的關係為何頗值得推敲。演出一開始的畫面支持獨白所言，因此看似女主角無聲的回憶，可是接下來，舞台所見和獨白內容卻不時產生衝突，使人不禁懷疑說話者對生活現實以及對「我朋友」了解的程度。更何況，女主角在說「我朋友」的故事時，難保下意識伏流不浮現台上。看到後來，觀眾會發現獨

77　*Ibid.*, p. 54。不同於其他哲學家，弗拉歐認為社會先於個人存在。波默拉後來在《我顫抖》中特別處理了「存在感」的議題。

白和回憶之間存在不小的差距[78]。

事實上，本劇中的「我」是誰，就是一大疑問。觀眾除了知道說話者是名工人以外，對於她的背景則一無所知，主角只在戲開場告訴我們「**你現在聽見的這個聲音／是我的聲音。／我在那裡，我在那裡和你說話並不重要／相信我**」。

從舞台構圖看，《商人》採燈光迅速明滅的方式，營造出類似電影鏡頭的效果，一段小獨白中就可能切換好幾次燈光，舞台構圖隨即轉換。故事主要發生在「我」和「我朋友」的家中、工廠、生產線上、酒吧等地，設置極簡，主要是一桌兩椅，以及不同的燈具：酒吧的背景有一空的吧檯，而在工廠的生產線上，則只見趨近黑暗的台上浮現數名工人的上半身，燈光從想像的生產線往上照，工人的雙手忙碌，可是卻看不到他們在做什麼，表現手法其實很抽象。

波默拉的演出意象向來乾淨俐落，往往只見到一個情境的梗概（épure），可是重點立即浮現。由於演出被敘事帶著走，舞台畫面貌似「圖解」獨白，場景設置因此可以簡化，僅需稍加提示，觀者即可意會，且全場音樂聲效不斷——這是波默拉作品的一大標幟，燈光設計重氛圍，也給了各場景需要的真實幻覺。

例如第2段「我朋友」的家，開場由「我朋友」推開位在後景、與舞台鏡框同尺寸的巨幅百頁窗簾，冷冰冰的白日光線隨即湧進這間只有一桌兩椅和電視的大公寓裡，與開場戲的昏暗、窄小視野（獨白者的家）形成強烈對比，觀眾頓時眼睛一亮，手法簡單卻意蘊深遠，因為房間是「**如此的空，／如此的荒涼／而且令人憂愁**」，像是「**一片礫石荒漠**」（11）。這時傳出悲情的配樂，燈光數度快速明滅，觀眾看到「我朋友」了無生趣的數種態勢，充分印證

78　在劇本的前言，波默拉聲明（對沒看過演出者）這個故事其實是透過兩個管道——聲音和影像——表演，二者關係未必一致，*Les marchands, op. cit.*, p. 5。

「我朋友」除了債務一無所有，日復一日被無所事事的生存切身折磨。

相對而言，全戲真正輕鬆的時刻竟然是政客出現的場合。這位「不同凡響」的政客被形容為一位擁有「節目主持人」（animateur）般的非凡能力，具有「巨大的才幹」（26），台上卻不見他如何勤政，而只見他唱情歌[79]、逗人發笑、變魔術，眾人樂不可支！

聲音和畫面的矛盾，有時是故意淡化問題的嚴重性，如上文提及的「健康小問題」，舞台上卻出現整副背頸部護具裹身的僵硬軀體，主角行動有如傀儡，直到第19段在生產線上，動作趕不上別人，她才坦承：「這痛苦／在我的背上／幾乎不再放過我。／痛楚甚至會直衝腦門／裡面／我必須整天撐著，／好幾個月，／帶著想要大叫的衝動……」（24）。

相反的，「我」和「我朋友」的「大兒子」關係，從字面看起來似乎相當不尋常，「有天晚上開始了一件我無法完全解釋的事情，／但隨後又完全恢復正常／幸虧，因為我和他在一起／發生了一些危機／一種罕見的暴力」（26），實際的動作則是兩人立在電視機前有說有笑。而當她說到隔天她又再次單獨跟「大兒子」在一起，「某件事又再一次發生了，／我真的無法解釋，／而那的確也不是一件小事」（27），相較於台詞的強調語氣，兩人卻只是互相擁抱。這段戀情在台上被淡化處理，也吻合主角說話淡化事件的本性。

比較強烈的反差則發生在「我朋友」的人際關係上。例如第5段，「我朋友」第N次去向她妹妹借錢，「越低調越好」（11），舞台所見卻是她在妹妹身邊哭喊、下跪、大動作倒在地上哭鬧。第13段提到有一名拘謹、害羞的女子想幫「我朋友」度過經濟難關，台上的這名女子卻看不出一絲靦腆；而當獨白說到「我朋友一時之間不知如何是好。／她當下不知道應該如何回應」（18），舞台上，這兩人卻為了搶奪椅子而大打出手，戰況

79　"Pour elle" de Richard Cocciante.

激烈到連嘶喊聲都依稀可聞，直到彼此雙雙倒地不起。這些獨白和表演畫面的矛盾暴露了「我朋友」的人際關係衝突不斷。

獨白和畫面不同層次的合拍或落差，形塑了《商人》演出獨特的魅力。

出色的演員

波默拉戲中精彩的演員——他們個個像是閃閃發亮的獨奏者（soliste）——令人過目難忘。這是一種內斂而深入的演技，有點刻意，卻更能表現出小人物單純、直接、樸拙的態勢。波默拉強調和演員一起工作是作品的源起。排戲時，他要求演員從自身出發去接近角色，道出的台詞宛如是出於內裡，而非從外在去模仿角色；演戲不是走向角色，而是召喚角色走向自己。他會對演員直言：「我現在聽到的不是你的聲音」，或者：「現在說話的人不是你，我們現在站在抽象的面前」[80]，過程頗嚴苛。

以《商人》為例，波默拉不要演員模仿工人，認為這樣看來或許別緻生動（pittoresque），其實不過是一種刻板印象[81]。再者，這個劇本的台詞看來雖然簡易明白卻非日常話語，心理寫實的演技派不上用場，而必須從找到台詞的氣息、節奏和音樂性下手。但因動作和台詞分開處理，演員的手勢、身體態勢、角色之間的關係看來均略顯誇張，時而刻意處理成有點不自然、拙拙的，可是配上聲帶，卻營造了一個精深微妙的舞台世界。

必須強調的是，有時為了特殊情境，如《商人》中的工廠生產線，演員可以即興創作尋找最有力的表演形式，但就台詞本身而言，波默拉從不放任演員隨興發揮，而是非得照著本說不可[82]。

波默拉擅長說故事，這點正好彌補當代法語劇本創作重語言質地而輕故事情節的缺憾。他說的故事離奇、好玩、神秘，說話口吻恬淡，下筆簡

80 *Joël Pommerat, troubles, op. cit.*, p. 93.

81 *Ibid.*, p. 106.

82 *Ibid.*, p. 98.

練（ellipse），用字淺顯，言下之意卻尖銳無比，經過演員彷彿出自肺腑的「真誠」演繹，使得劇情有如道德故事般警世，但同時，其劇情留白的神祕空間陰影幢幢，常透露許多意在言外的玄機。戲劇學者特里歐（Christophe Triau）也總評道，波默拉的作品簡單結合複雜，淺顯易懂又技藝精湛（virtuose），看似奇異卻又彷彿再尋常不過，造成一種辯證的關係，形塑了獨特的劇場美學[83]。更何況，多數作品都是原創，無怪乎能在歐陸造成轟動。

　　堅信劇場透過精煉的形式，可以道出人生與人世最現實與灼熱的（actuel et brûlant）一面[84]，波默拉透過編導證明了這一點。

83　"Fictions/Fictions: Remarques sur le théâtre de Joël Pommerat", *op. cit.*, p. 84.

84　*Théâtres en présence, op. cit.*, p. 25.

第九章 排演「不溶解的劇本」：
維納韋爾之複調戲劇

> 「我相信一齣抵制導演和演員的文本有其價值，一種不溶解的文本。」
>
> —— Michel Vinaver[1]

米歇爾・維納韋爾（Michel Vinaver）以其著作數量、討論議題的重要性、以及開創編劇之新境界，可說是法國當代最重要的劇作家，2006年以終身創作獲得「法蘭西學院」的戲劇大獎[2]。不過說來令人驚訝，寫作其實只是他的副業，維納韋爾1953年進入刮鬍刀大王「金吉列」（King Gillette）企業工作，最後擔任其法國公司之P.-D. G.（CEO, 1966-79），這才是他的正職。

從1955年發表《朝鮮人》（*Les Coréens*）一劇開始，半個世紀以來維納韋爾創作不輟，他不僅突破「史詩劇場」、「荒謬劇場」與「日常生活劇場」（le théâtre du quotidien）的瓶頸，更勇於拓寬編劇的體裁，實驗新的編劇可能。以創作時期分類，維納韋爾早年的三齣劇本《朝鮮人》、《傳達員》（*Les huissiers*, 1957）和《伊菲珍妮－旅館》（*Iphigénie-Hôtel*, 1959）以時事為背景，不落入意識型態的辯爭，為五〇年代的法國劇壇注入一股清流，前兩齣作品立即被製作演出，巴特（Roland Barthes）更盛讚《朝鮮人》的書寫[3]，名不見經傳的維納韋爾立時得到矚目。

1 *Ecrits sur le théâtre*, vol. I (Paris, L'Arche, 1998), p. 295.

2 Grand prix du théâtre de l'Académie française.

3 Vinaver, *Théâtre complet*, vol. I (Arles/Vevey, Actes Sud/L'Aire, 1986), pp. 37-40.

　　然而接下來的十年，維納韋爾公私兩忙，難以兼顧事業與編劇，只得停筆，直到事業爬上高峰，他才轉化自己的職場經驗為題材繼續創作。在此同時，他發明了「複聲合調」（polyphonie）的編劇策略，開始並置、交織不同時空的台詞於一體，第一齣戲《落海》（Par-dessus bord, 1969）為他畢生傑作，以跨國企業的商業競爭為題，可惜因篇幅過於龐大，在法國的全本演出足足等了35年。這個時期其他以企業經營為題材的作品尚有《翻轉》（A la renverse, 1979）與《平常》（L'ordinaire, 1981），前者的寫作形式更自由，更具實驗性，後者的內容震撼人心。

　　在大戲之外，維納韋爾也編寫「室內劇」，意指說話的聲音數量少，主題單一，對白凸顯和弦與不協和音，重複與變奏伴隨主調，沉默交叉對話，演出方式簡易[4]，《求職》（La demande d'emploi, 1971）、《異議分子，這不用說》（Dissident il va sans dire, 1976）、《妮娜，這是另一回事》（Nina, c'est autre chose, 1976)、《工作與日子》（Les travaux et les jours, 1977）均為此類小品之作。進入八〇年代，維納韋爾離開企業界，轉入巴黎第八與第三大學任教，因應教學所需發展出一個有別於亞里斯多德理論的劇本分析體系[5]，另外還寫了《鄰居》（Les voisins, 1984）、《一個女人的肖像》（Portrait d'une femme, 1984）、《電視節目》（L'Emission de télévision, 1988）、《King》[6]（1998）等劇。

　　進入21世紀，維納韋爾仍持續創作，在震驚世界的911事件發生後，立即在同年以英語和法語寫了《11 September 2001/11 septembre 2001》一劇，而2014年已屆87高齡仍寫出了令人想像不到的《貝坦古林蔭道喜劇或一段法

4　Vinaver, " 'J'essaie de faire des formes...' ", table ronde, avec J. Danan, E. Ertel, D. Lemahieu, C. Naugrette, J.-P. Ryngaert, *Registres: Michel Vinaver, Côté texte/Côté scène*, hors série, no. 1, hiver 2008, p. 46.

5　Cf. Vinaver, éd., *Ecritures dramatiques: Essais d'analyse de textes de théâtre*, Arles, Actes Sud, 1993.

6　為金吉列刮鬍刀企業創辦人King Gillette的傳記劇。

國歷史》（*Bettencourt Boulevard ou une histoire de France*），以轟動一時的
貝坦古家族之逃稅、遺產繼承以及政治獻金醜聞為題材，預定2015年將由史
基亞瑞堤（Christian Schiaretti）搬上舞台，屆時必然再掀話題。

　　這些劇作的內容發人省思，舉凡國際大勢、「祖國」（"la patrie"）的
再議、政權運作、企業經營、經濟全球化、現代生活與工作的關係、職場
競爭、媒體亂象、法律與正義、鄰里關係、青少年問題、親子互動等等當代
社會和生活的重大課題，維納韋爾均深入關切，作品深刻的切題性得到一
致稱譽。可是，他獨創的複調結構卻造成難以克服的搬演困難。因此，維納
韋爾的劇作40年來雖然吸引了不少一流導演的青睞，但不可否認的是，能和
劇本相互輝映的舞台演出卻寥寥無幾。維納韋爾並未真正找到他的伯樂，一
如薛侯（Patrice Chéreau）之於戈爾德思（Bernard-Marie Koltès），或隆西
亞克（François Rancillac）、諾德（Stanislas Nordey）之於拉高斯（Jean-Luc
Lagarce），這點在以導演見長的當代法國劇場頗不尋常。

　　本章試著回答此一難題，從維納韋爾原創的編劇法論起，分析其演出
製作最易落入的陷阱，討論他的導演理念、以及與實際演出之落差。簡言
之，維德志（Antoine Vitez）、拉薩爾（Jacques Lassalle）與法朗松（Alain
Françon）三位導演分別代表了1970、1980與1990年代執導維納韋爾劇作的
三種嘗試，三人面對劇本各有取捨，演出因此展現不同的風貌。維德志於
1977年假「龐畢度文化中心」推出《伊菲珍妮－旅館》，最大貢獻在於將
維納韋爾所珍視的「介於兩者之間」（"l'entre-deux"）──如靜物畫中各相
關物件之間的關係，利用未分割的一體空間，表現得活潑生動，主題呼之欲
出[7]，舞台演出比劇作得到更多佳評。拉薩爾從1980年代起執導數齣維納韋

7　參閱楊莉莉，《向不可能挑戰：法國戲劇導演安端・維德志1970年代》（臺北藝術大學
　　／遠流出版社，2012），頁90-95，344-47。

爾名作，大製作雖然比較施展不開（如《翻轉》、《電視節目》[8]），但親密的室內劇則頗得觀眾共鳴（《妮娜，這是另一回事》、《異議分子，這不用說》）。法朗松五度執導了四齣維納韋爾，才真正將複調劇的特色發揚光大。

眼看自作演出狀況連連，維納韋爾隨著時間有其定見，他曾三度受邀導演自作，其中以2009年受「法蘭西喜劇院」（la Comédie-Française）之邀，親自在最重要的「黎塞留廳」（Salle Richelieu）導演《平常》，最受矚目。對法國劇作家而言，這是畢生成就的最高肯定。此三次難得的自編自導，讓人對他念茲在茲的理想演出有一個較清楚的概念。2008年，史基亞瑞堤將《落海》全本搬上舞台，所有劇評齊聲盛讚演出非比尋常的成功，此鉅作總算得到舞台演出的肯定。

1 不溶解的劇本

維納韋爾編劇瞄準「立即、目前與瞬間」[9]，「此時此地」的原型神話則在背景浮現。不同於一般劇作家別出心裁地想像非比尋常的故事，他一向取材自日常生活的細微瑣碎之處，從家常的聲響、動靜、話語出發，披露人生之雜亂無章，事件隨機突發，用詞貼近口語，原型的神話賦予複雜紛紜的劇情一種可資參照的結構。然而，佔據維納韋爾舞台前景的毋寧是當下的一分一秒，這正是演出最引人注目卻也最難處理之處：過於賣力表現，觀眾勢必不易察覺作品的神話指涉，反之，則難以使人感受到當下的時時刻刻。

在複調劇中，維納韋爾交織不同時空的台詞在同一場域裡，使其互相指涉，形成對照，精心安排所有事件在當下爆發，達到「瞬間最高張力」

8　參閱楊莉莉，〈電視、司法與社會：談維納韋爾《電視節目》的演出〉，《美育》，第145期，2005，頁82-83。

9　Vinaver, *Ecrits sur le théâtre*, vol. II (Paris, L'Arche, 1998), p. 160.

的效果[10]。他解釋道：「日常之流承載不連續、無定形、無關緊要的物質，既無因也無果。寫作的動作並不在於為其建立秩序，而是順其原樣，透過交織與互疊的手法加以組織安排」[11]，這種寫法猶如編曲的對位法。相對於傳統講究起承轉合的編劇策略，維納韋爾稱之為「機關劇」（"les pièces de machine"），其戲劇動作按時間順序與因果關係發展，他獨創的「風景劇」（"les pièces de paysage"），其情節則藉由隨機偶發的語言衝動推進，透過並置和交疊，組織台詞的秩序[12]。「風景的組成由一個接著下一個再接著第三個主題，乃至於十多個主題萌現，相互之間合謀或發生衝突，這些主題運載故事、角色與情境的元素。與其相對的過程，最後形成由各式齒輪組成運轉的機關，其先後關係由因果系統決定」[13]。

借用音樂來說明，維納韋爾以小提琴四重奏為喻，四把不同音階的提琴各自演奏個別的旋律，但這四條旋律同時又交叉並進；同理，他的對白交織數個聲音、情境與故事齊頭並進，以意想不到的手法，促使讀者發現原來以為確切無誤的秩序其實存在著裂縫。複調劇遂顯得既具體又抽象；一方面，角色的台詞無比寫實，很像是用錄音機錄下的真實對話，另一方面，對白的組織又抽象之至，有如巴哈的複調音樂，這雙重層面同時並存[14]。從技巧論，維納韋爾事實上是大玩蒙太奇，精心安排不同支線的日常對白之間衝盪出耀眼的意涵。他引電影導演高達（Godard）之語以自明：「是形式最終透露了事物的真諦」[15]。

這種前所未見的編劇手法挑戰傳統以單一場景時空為單位的思維，劇

10　*Ibid.*, p. 134.

11　*Ecrits sur le théâtre*, I, *op. cit.*, p. 133.

12　*Ecritures dramatiques*, *op. cit.*, p. 901.

13　*Ecrits sur le théâtre*, II, *op. cit.*, p. 96.

14　Vinaver, "Dans l'évidence du poétique", entretien avec C. Naugrette, *Registres*, *op. cit.*, p. 37.

15　" 'J'essaie de faire des formes...' ", *op. cit.*, p. 47。高達原是指希區考克的電影而言，稱譽其為20世紀最偉大的形式發明者。

情變成多頭並進，顯得錯綜複雜，造成閱讀和搬演上空前的困難。戲劇學者于貝絲費爾德（Anne Ubersfeld）論道，搬演維納韋爾的首要任務，在於兼顧前後不連貫的台詞以及連貫的文本和詩學雙重層面[16]，二者是矛盾的命題[17]。再者，維納韋爾行文仿聖經詩行（verset）組織，除問號外不用其他標點符號。凡此皆不利解讀，更遑論搬演。維納韋爾下筆論及當代社會、政經與職場重大議題，得到一致稱頌，不過編劇策略卻被認為是難上加難。「音符都是對的，音樂聽起來卻假假的」[18]，意即每句台詞單獨視之都真實無誤，對位法的組織卻讓戲演起來失真。

問題的癥結即出於所謂的「不溶解的文本」（"texte insoluble"），這是維德志執導《伊菲珍妮－旅館》的心得。所謂「不溶解的文本」並不是說對白高深莫測，而是指其語意並非顯而易見，無法立即映現，有如糖溶到水裡般自然[19]，換言之，語意不易改用別的說法傳達，也難以縮減為一種訊息、教訓或啟示。劇本構成演出「不溶解的核心」，而非可有可無的附件，是維納韋爾的希冀[20]。

維納韋爾並非主張戲劇演出應回歸文本，而是認為文學鉅作不僅不會癱瘓演出，甚至還能為其奠基[21]。他直言自己想保有劇本的文學性，即使搬上舞台，也希望作品維持獨立的地位，不必全然溶化於演出當中以至於無跡

16　*Vinaver dramaturge* (Paris, Librairie théâtrale, 1989), p. 204.

17　因此主演維納韋爾的角色並非易事：不直接對應的台詞、跳躍的邏輯、不成句子的隻字片語致使演員情緒無法連貫，心理寫實的演技難以發揮，演員須透過分裂的演技（jeu éclaté）詮釋看似各自獨立存在的台詞，最後還必須讓觀眾看到劇情浮現，見 Jean-Pierre Ryngaert, "Jouer le texte en éclats", *Théâtre Aujourd'hui*, no. 8 (Paris, C.N.D.P., 2000), pp. 121-23。下文將論及此問題。

18　Barthélémy, "*Les travaux et les jours*", *La quinzaine littéraire*, no. 322, avril 1980, p. 29，他原是評論法朗松1980年執導《工作與日子》的演出，頗能反映八〇年代劇壇對維納韋爾的看法。

19　*Ecrits sur le théâtre*, II, *op. cit.*, p. 98.

20　Vinaver, *Le compte rendu d'Avignon* (Arles, Actes Sud, 1987), p. 73.

21　*Ibid.*

可循，或等而下之，變得面目難認。可以想見，維納韋爾也不免擔心突發異想的導演意念會遮掩作品[22]，這是「導演劇場」的遺害。不過，這並不表示他否定演出的價值；相反地，他曾表示：文本的真理存在許許多多演出的差距中[23]，這也就是說劇本的真理是經由不同演出呈現方得以透露端倪。只不過，他的作品演出目前仍然不能算多，尚不足以使人窺見其真理全然浮現。

　　維納韋爾本人對演出的意見和堅持左右了許多導演的想法，可惜卻沒有激發出更好的表演成績[24]。他從八〇年代開始撰文批評公立劇院製作他的劇本「做得太多」（"mise en trop"）[25]，批評導演在視覺表現方面著墨過深，也不滿傾向心理寫實的演技，這點和他的作品格格不入。相較於美輪美奐的大製作，他反而較為欣賞小劇場或業餘性質的演出，因為他的作品是這些素樸製作的核心，無可取代。

　　標榜自作為「聽覺劇場」，維納韋爾認為演出的目標在於「令人聽到文本」，關鍵在於台詞是否能傳達到觀眾耳中，舞台設計的優劣因此取決於觀眾能否專心聆聽，符合最佳聽覺的要求，同時，視覺設計不宜喧賓奪主，因為在兩相競爭的情況下，視覺毫無疑問比聽覺佔盡優勢[26]。而好演員是指一位能不縮減台詞的未定意義又能輻射其力量者[27]。易言之，舞台演出宜保持台詞的「不溶解性」，不宜強作解人。「舞台調度在於突出話語剎那間湧

22　Vinaver ; J.-P. Sarrazac ; *et al.*, "L'image dans le langage théâtral", un débat, *Théâtre/Public*, no. 32, mars-avril 1980, p. 9.

23　"Michel Vinaver et ses metteurs en scène", entretien avec J. Danan, *Du théâtre: A brûle-pourpoint, rencontre avec Michel Vinaver*, hors-série, no. 15, novembre 2003, p. 11.

24　學者Yannic Mancel綜論維納韋爾劇本的演出史，即以「誤會」一字點出最大癥結，見其 "Vinaver à la scène: Le malentendu", *Théâtre Aujourd'hui*, no. 8, *op. cit.*, pp. 62-75。

25　與莫理哀的名劇《憤世者》（*Le misanthrope*）諧音。

26　*Ecrits sur le théâtre*, I, *op. cit.*, p. 132。不過，正如在「在戲劇語言中的影像」討論會上，戲劇學者Raymonde Temkine即反駁道：一個有力的文本根本毋需懼怕影像與聲效的競爭，"L'image dans le langage théâtral", *op. cit.*, p. 10 。

27　*Ecrits sur le théâtre*, I, *op. cit.*, p. 132.

現的情狀，而非就一種或多種可能的回答加以說明」[28]。這點也是維納韋爾反對強勢導演的原因之一，他們常強加一個詮釋觀點在劇本之上[29]。維納韋爾認為自作非比經典，缺乏時間距離所累積的集體記憶厚度，難以承受詮釋必然招致的「概括化」傷害。他遂建議一齣戲不必排練太久或過於鑽研其含意，而只需在對白的「表面」上下工夫即可，不必理會其心理或意識型態背景[30]。

　　維納韋爾這種反詮釋的態度限制了「導演劇場」新詮的空間，對於時下導演實為一大挑釁。拉薩爾指出了問題的癥結：維納韋爾夢想中的演出具中性和客觀本質，只要求發揮功能性的作用；意即演出僅止於執行而排除詮釋[31]。但這可能嗎？從表演的觀點視之，維納韋爾真正關心的是一種口說性的空間，一種動詞化為肉身的空間（cet espace de l'oralité, du verbe incarné），複聲合調的所有喻意均得到保留[32]，這畢竟是美麗的夢想。因為演員在台上道出台詞的聲量、速度、音調即隱含意義，更遑論其動作、態勢，以及舞台上此時的光景，均透露了某種詮釋。

　　戲劇學者丹南（Joseph Danan）一針見血論道：「令人聽到文本」，這句話並未指出這個文本的特質為何（是小說、散文或詩詞？），這種說法未考慮到戲劇發言狀況的特質[33]。從劇本結構層面看，對白並非獨立存在，而是設定在某一特定情境（場景）中道出，這其中處處存在詮釋的空間，這是

28　Vinaver, "Barrages sur les autoroutes", au Lycée Saint-Exupéry de Mantes-la-Jolie, *Du théâtre: A brûle-pourpoint, op. cit.*, p. 19.

29　維納韋爾之所以遠小說而親戲劇，正是因為劇本作為一種文類，容許劇作家藉眾角色之口發言而毋需自我表態，見其*Ecrits sur le théâtre*, II, *op. cit.*, p. 93。

30　*Ibid.*, p. 122.

31　"Attraction des différences", *Revue du Théâtre National de Strasbourg: L'Emission de télévision*, no. 21, février 1990, p. 18.

32　Lassalle, "Trancher dans la liberté polyphonique du texte", propos recueillis par E. Ertel, *Théâtre Aujourd'hui*, no. 8, *op. cit.*, p. 92.

33　"Ecrire pour la scène sans modèles de représentation? ", *Les études théâtrales*, nos. 24/25, 2002, p. 199.

劇本作為一種文類的特質，詮釋幾乎無可迴避。縱使導演立意實現作者的夢想，表演上只專注對白的表層，可是正由於刻意避免說明（以求所有喻意得以萌現），反倒可能令人覺得若有所失，意猶未盡，不明白或不滿足，而非覺得有意思、耐推敲。

2　表演對白的表層？

在此以《今天，或朝鮮人》（原《朝鮮人》）1993年的演出，以及《工作與日子》2002年的演出為例說明之，前者為一齣歷史時事劇，後者為採對位法編寫的一齣「風景劇」。

《朝鮮人》是維納韋爾1955年寫於法國派兵鎮壓殖民地印度支那之際，立即得到當年劇壇的大導演普朗松（Roger Planchon）的青睞，翌年於里昂（Lyon）成功首演。以朝鮮戰爭為題，本劇鋪展六名法國軍人（聯合國部隊）迷失在朝鮮的野地裡，男主角貝雷爾（Belair）接觸到當地村民，最後選擇留在北韓。這齣實際上透露馬克思視野的時事劇[34]，閱讀時必須抽絲剝繭，對照史實，方能確認劇本左傾的視角。維納韋爾著力描述朝鮮村民在戰時的日常生活（如何找到食物以接待過境的北軍），與此對照，法軍上戰場淪為一場鬧劇。劇作刻意模糊朝鮮的地理背景[35]，故標題訂為《今天》。貝雷爾最終選擇留在讓他重生的朝鮮，這實為逃兵的行徑卻未受到譴責。「打開一條通道邁向想法、感情和價值的新輪廓（configuration）」，維納韋爾意在「打開一扇門通向一種尚未想出來的行為」[36]。由於不說教，《朝鮮

34　Daniel Mortier, *Celui qui dit oui, celui qui dit non ou la réception de Brecht en France (1945-56)* (Genève/Paris, Slatkine/Champion, 1986), p. 258.

35　根據Patrice Pavis教授在首爾大學客座半年的觀察，本劇的朝鮮戰爭背景（或退而求其次，對於1950年代朝鮮小村落）的描繪是如此薄弱，以致於連韓國人也無法認同。

36　*Ecrits sur le théâtre*, I, *op. cit.*, p. 35.

人》在1950年代法國盛行布雷希特主義的時期誠為一道清流[37]。

　　史基亞瑞堤是中生代導演之佼佼者[38]。他結合自己在蘭斯的劇團（la Comédie de Reims）和「法蘭西喜劇院」的國家級演員攜手合作，其中主演貝雷爾為「法蘭西喜劇院」的台柱托爾唐（Philippe Torreton），頗受好評。可惜，全戲演技無法統一，顯見兩個劇團對《朝鮮人》的認知出現落差。演出在抽象的空間進行，飾演朝鮮村民的法國演員身著帶有東方風格的長袍，僅有法國士兵的軍服引人聯想二次大戰的歷史背景。

　　在完稿後38年再度搬演，作品原始的政治危機已然解除，史基亞瑞堤遂附和作者的呼籲，不從政治視角著手，也避免討論其意識型態，深恐簡化或誤讀了劇情。他以謹慎（discrétion）自勉，聲稱只關注對白的表面，視此劇為倡議平等之作，其中儀式（法軍為死難袍澤舉行的贈勳儀式鬧劇）和慶典（村民迎接北軍過境）的原型顯而易見，一如古希臘劇場[39]。

　　這齣處女作雖透露維納韋爾日後從日常生活取材的創作方向，朝鮮村民的例行生活卻寫得平面與平淡（雖然劇作家也志不在寫民族誌），缺乏後來成熟作品所流露的高度張力和複雜喻意。因此，僅關注表層台詞的導演方向徒然暴露其缺陷，觀眾不免生悶，覺得演出缺少活力[40]。《解放報》（La libération）總結了多數溫吞的劇評隱而未言的結論：「永恆的腳本，可是在此觀眾卻難以參與其中。散戲時我們覺得困惑，覺得這個劇本過時了。不會生氣，但也不會關心。感覺去參觀了五○年代的劇場，純粹基於好奇。只轉

37　除上述巴特盛讚此劇外，當時的劇評也一併叫好，如Max Schoendorff開門見山指出本劇「全新的筆調」是吸引人的首要因素，引文見Michel Bataillon et Jean-Jacques Lerrant, *Un défi en provence: Planchon, chronique d'une aventure théâtrale,1950-57*, vol. 1 (Paris, Marval, 2001), p. 225。

38　參閱本書第二章。

39　Schiaretti, "Une plongée dans le concret", "Programme d'*Aujourd'hui ou Les Coréens*", le Théâtre du Vieux-Colombier, 1993 ; cf. *Ecrits sur le théâtre*, I, *op. cit.*, p. 154.

40　F. Ferney, "*Aujourd'hui ou les Coréens*, de Michel Vinaver: Pur et simple", *Le Figaro*, 12 octobre 1993 ; Olivier Schmitt, "Une tragédie, la mort en moins", *Le monde*, 6 octobre 1993.

了小小一圈」[41]，這絕非作者的初衷。史基亞瑞堤學到了教訓，在15年後推出的《落海》演出中抓到了重點。

坎塔瑞拉（Robert Cantarella）執導的《工作與日子》同樣採取「不作解人」的態度。此劇為維納韋爾的力作之一，採對位法寫作，以1970年代法國一家咖啡豆研磨機家族企業科松（Cosson）公司售後服務部門的職場生活為題材，公私領域交叉進行的對話佈滿了主題動機（Leitmotif）。結尾，科松公司不敵國際競爭，遭到收購，這點反映了當年法國的經濟實況，維納韋爾寫的是第一手觀察。可是，如何在舞台上展演，卻很傷腦筋。

試讀開場的台詞，三位女接線生妮可兒（Nicole）、伊葦特（Yvette，新進員工）與安娜（Anne）正忙著接客戶來電，個人私事卻又不時浮上心頭，前兩人同時愛上技術員紀葉莫（Guillermo）：

妮可兒：它的馬達已經換了三次
伊葦特：我以為死定了
妮可兒：一種新的磨豆機 「貴族」只要「標準」的價錢 這是科
　　　　松給忠誠顧客的特別優惠一旦碰到機器無法修理的情況
伊葦特：對 在走廊底 長得美沒好處 結果是一樣的再說如果我抵
　　　　抗
安娜：這讓她痛徹心扉 她必須要習慣
妮可兒：機不可失 速度沒有更快 還正好相反 不過說到保持咖啡
　　　　的香味「貴族」的效能比較好 機器的安靜會讓您讚不絕
　　　　口 您的機身摔得凹凸不平 我正在看您的檔案 它已經換
　　　　了三次馬達 第一次是在七年前
伊葦特：愛上？

41　Mathilde la Bardonnie, "Brève visite au musée des Coréens", *La libération*, 14 octobre 1993.

安娜：紀葉莫

伊葦特：對

安娜：*離開她的先生為了他*[42]

實際觀後感是從頭到尾無法入戲。主因是演員言行無法合一，且東一句、西一句道出的台詞無法對焦，未能激發「複聲合調」的豐富意涵，反而使人覺得大受挫折，不少觀眾散戲後表示搞不清楚劇情的來龍去脈。究其實，坎塔瑞拉僅讓演員在台上道出台詞（意即僅將劇本"mise en espace"），談不上真正的「場面調度」／導演（"mise en scène"）。這與演出避免詮釋的立場有關。

2004年2月7日在「開放劇場」（le Théâtre Ouvert）舉辦的維納韋爾「教學日」活動中[43]，面對一群中學生和老師，坎塔瑞拉說明自己執導維納韋爾的態度與其他劇作完全不同，那就是先不去思索任何意義的問題，而是高聲朗讀，導演「被迫等待文本浮現」。言下之意，劇意經由朗讀自會浮現，不必解析！這點無疑是受到劇作家的意見所影響。維納韋爾之女葛倫貝格（Anouk Grinberg，曾主演《平常》中的少女Nan）也曾表示：一般演員認為自己必須詮釋，意義才會浮現；維納韋爾則不然，他認為自己的台詞「自給自足」，不勞詮釋，意思自會顯現，而實際排練果真證明如此[44]！

另外，坎塔瑞拉2003年11月13日在巴黎的演出過後與觀眾交流中說明：排練初期，全體演員先花了兩個星期徹徹底底讀劇，務求咬字清楚，聲韻自然流露。他嘗試為不直接應答的對白尋找邏輯，使唐突的「對話」聽起來有頭緒。可惜，有更多處被岔開的對話沒處理（束手無策？或尊重對白的「不

42　*Théâtre complet*, II (Arles/Vevey, Actes Sud/L'Aire, 1986), p. 63。原文除問號外，無標點符號，譯文為求語意清楚，以空格標出應有的標點符號位置。

43　維納韋爾劇本被列為高中會考戲劇科教材。

44　見其錄影訪談，*Six heures en compagnie de Michel Vinaver*, réalisation de Pierre-Mary Bues, Paris/Annecy, Fals'Doc/le Centre d'Action Culturel, 1986。

溶解性」？），演出也未能全然掌握對話的節奏，反倒使說詞的能量四散，因為偌大的空間不像是只有五個職員的售後服務部[45]，不利於他們發生衝突。這個辦公室原本應充滿顧客的來電鈴聲，只是為了不干擾台詞，電話鈴聲只有到最後兩景才響。在這之前，職員看似自動感測到來電，顯得相當奇怪。

　　同樣地，為了凸顯台詞，演員省略一般常見的辦公小動作（書寫、玩筆、整理文件、喝咖啡、摸頭等），他們的桌上也幾乎只有一具電話，沒有其他東西。因此，演員能做的事就是四處走來走去使對話搭上線，五個人看來遂像是無所事事，但每個角色其實都被繁瑣的工作、失序的私人生活壓得喘不過氣來。從這個觀點看，這個部門最後遭到裁撤（由電腦取代人力服務）反而顯得合理，然而角色勞而無獲不符編劇意圖[46]。簡言之，舞台設計不佳，無法使多頭進行的對話接得上線，台詞因此失焦，意義未如預期般「浮現」，觀眾最後只得到一個「解體的職場世界」印象[47]，失之籠統。

　　維納韋爾之作乍看平凡無奇，其實他主張：「劇本為能量的爆炸，目標在於強行打開通往現實（le réel）之道」，爆炸的過程「必須能震撼、分裂包圍我們的硬殼」[48]。坎塔瑞拉無法引爆台詞蓄積的能量，當然也就談不上震撼我們習慣的認知了。以上論及的兩次演出印證了執導維納韋爾，僅「令人聽到文本」，或只做「表面」工作是絕對不夠的。

45　《工作與日子》原在Dijon首演，移到巴黎演出時，由於「東巴黎劇場」的舞台較大，只有三張辦公桌而無其他隔間的空間頓時變得太過空曠。

46　為了標出工作與收穫從古至今的關係，維納韋爾在劇首引用了四段議論，從最古老的希臘歷史學家Hésiode之《工作與日子》（劇名出於此）至1979年法國工業部長的談話，*Théâtre complet*, II, *op. cit.*, p. 61。

47　Brigitte Salino, "La vision implacable d'un monde du travail disloqué", *Le monde*, 14 novembre 2003.

48　*Ecrits sur le théâtre*, I, *op. cit.*, p. 127.

3 寫實主義的陷阱

　　執導維納韋爾，若只停留在對白的表層會發生問題，另一極端就是寫實主義，這是另一個大陷阱。維納韋爾的劇情十之八九都發生在當代，其場景也絕大多數出自日常生活，寫實主義看似合理的選項，特別是對於那些場景並未同時交織進行的作品而言[49]，實則綁手綁腳，《平常》1983年的首演失利即為明證，因而促使維納韋爾日後親自進劇院驗證自己的表演理念，這前後兩次演出值得對照檢視。

　　《平常／家常菜》的法語劇名*L'ordinaire*一語雙關，不過本劇的「家常菜」一點也不家常，指的是人肉，而吃人肉更非「平常」之事。這齣戲源自1972年烏拉圭足球隊搭機返國撞上安第斯山、墜機、被迫分食同伴屍身等待救援的真人真事。維納韋爾更動情境，將主要角色變成一家美國公司「房屋」（Housies，諧音houses）的幾位高階主管，他們搭機赴獨裁的智利推銷合成屋，不幸遇到空難，在高山雪嶺竭力求生。「食人」隱喻資本主義吃人的本質，劇中的高階主管一邊吞食遇難同事的血肉，一邊侈言企業未來的發展，殉難的高階主管一一被分食，食人者人恆食之，最後僅剩兩名位居權力邊緣的倖存者。食人的意象駭人，力量萬鈞：財富的堆積，果然必須藉由吞食敗者的屍體！不過撻伐資本主義絕非維納韋爾的意圖，他認為弱肉強食本是所有企業運作的模式，「平常」之至，毋須大驚小怪。

　　首演在「夏佑國家劇院」的小廳，維納韋爾和法朗松共同掛名導演，不過他僅指導演員說詞，舞台場面調度則由法朗松負責。雕塑家許洛瑟（Gérard Schlosser）設計舞台空間，呈現一架斷成兩截的飛機埋在靄靄白雪中，由拓地埃（Patrice Trottier）依不同的天候時辰打上燈光，如真似幻，博得一致好評。

49　如《電視節目》（最後一景除外）、《平常》或《伊菲珍妮－旅館》等劇。

　　身處如此逼真的雪景中，演出不得不寫實，可是演員若有太多求生的大動作，勢必削弱彼此呼應、高密度台詞的力量，更不用提食人的血腥畫面對視覺造成的刺激，必然搶走台詞的重要性。在雪景乍然出現、令人眼睛為之一亮的剎那過後，後繼演出幾乎變成靜態，演員被迫固守一方演戲，造成七個場景如出一轍的觀感，兩個半小時下來不免沉悶、滯重[50]。于貝絲費爾德言之有理：觀眾一旦無法感受到墜機、違背禁忌（食人）的恐怖，感受到肉身的存在，就很難相信劇情[51]。布景很逼真，演員的動作卻難以或無法寫實，反倒造成扞格。如第四景大老闆鮑伯（Bob）垂死，器官一一衰竭，一旁一位主管的女兒南（Nan）頭一回吃人肉（五臟），兩方台詞交錯發展，產生了爆炸性的意涵──南吃的似乎是鮑伯的內臟！可惜低調的演技，象徵化的手法，弱化了令人悚然心驚的批判[52]。

　　在說詞方面，維納韋爾把對白當成樂譜處理，聲韻、連音、重音、節奏、停頓、語調皆已事先註明，演員必須恪守，直到能掌握方才實際排練。對照演出的影帶，演員唸詞的確皆循章法，節奏感強，女演員更擅於表現台詞的音樂性。例如女秘書派特（Pat, Yveline Ailhaud飾）說話幾乎像是在唱頌，女主角蘇（Sue, Anne Alvaro飾）聲音低沉，有如通奏低音（la basse continue），她道出台詞沒有明顯的感情起伏，唯有語調的升降。令人激賞的是南一角，演員葛倫貝格完全從聲音與節奏，而非透過可愛的表情和動作塑造一個受寵的少女；她的聲音嬌嫩，聲調拔高，節奏緊迫，說話似乎出於一種本能的反應，甚得好評。男演員部分則以大老闆鮑伯（Michel Peyrelon飾）表現最佳；他的聲音響亮，比美小號，精神抖擻，不愧為首領。可惜，並非所有演員都能表達出台詞的調性，其他四位高階主管變得有點面目模

50　這是維納韋爾劇作演出最常見到的批評。

51　*Vinaver dramaturge, op. cit.*, p. 63.

52　雖然維納韋爾向來否認自己有此企圖，見Didier Méreuze, "L'ordinaire chaotique de Michel Vinaver", *La croix*, 12 février 2009。

糊，彼此似可互換。

　　《平常》首演受到寫實布景的牽制，致使台詞難以發揮撼人的力量，法朗松自此體會到維納韋爾的角色實為意念（idée）的化身，本身並無實體[53]，這點影響了他後來的演出。

　　維納韋爾本人也記取這次演出的教訓，2009年他在布倫（Gilone Brun）的協助下進入「法蘭西喜劇院」導戲，布倫為他做了超低限的設計，全白，全空，地板延伸深入觀眾席中[54]，舞台地面往後緩緩抬高。五顏六色的服裝反襯白色的抽象空間，演員多層次披掛（抵抗酷寒），鮮豔的色澤透露反諷的黑色喜劇層次（角色面臨生死交關卻仍在爭權奪利），形成鮮明的對照。開場，所有角色坐在老闆飛往智利的飛機中，全體演員一字排開，面向觀眾道出各人的台詞，沒演出寫實動作。從時下流行強調空出舞台空間的作法來看，布倫設計的「空」間未見出奇，但的確凸顯了台詞和演員的絕對重要性，也較易凸出對白的寓言象徵層面——資本主義的吃人本質。

　　可是維納韋爾導戲僅專注於建構台詞的樂譜組織，一如《解放報》的批評，「一切都是節奏、重複、動機再現的問題」[55]。他比喻自己和布倫為音樂指揮，共同領導一群樂手（演員）組織聲音（台詞）的複調[56]；言下之意，劇情發展和角色塑造均非要事。為了避免演員囚禁在劇情或角色的內心中，維納韋爾甚至將原本分為七「塊」（morceaux）[57]／景的劇情分為48段，排戲時隨機抽籤演練，目標在使每段戲自成一體，獨立存在[58]。導演冷處理的結果致使觀眾難以投入，現場熱不起來，演員與角色出現距離。《平

53　Françon, " 'Ni trop ni trop peu' ", propos recueillis par Y. Mancel, *Théâtre Aujourd'hui*, no. 8, *op. cit.*, p. 87.

54　藉以彌補維納韋爾所珍視的環形劇場概念，下文將論及。

55　René Solis, "*Ordinaire leçon de survie*", *La libération*, 17 février 2009.

56　"Entretien/Michel Vinaver et Gilone Brun", réalisé par M. P. Soleymat, *La terrasse*, no. 165, 2009.

57　此字有多重意義，既是「作品」、「曲子」、「部分」，又是肉食的「部位」、「塊」。

58　"Entretien/Michel Vinaver et Gilone Brun", *op. cit.*

常》的劇評均盛讚主旨切中時弊，但對於長達三個小時、無中場休息的演出則語帶保留，無趣、沉悶仍是多數觀眾的心聲，「好像是這個劇本已舊了，尚未找到新的氣息」[59]，這絕非事實。

　　史基亞瑞堤曾分析維納韋爾劇本常圍於一種側重音樂性的抽象解讀，這容易造成一種概念式的演繹[60]，缺少血肉，很難引發共鳴，本次演出不幸即為一例證。

4　聽覺的事件

　　維納韋爾導演的《平常》不算成功，似乎應驗了他歷來對大劇場大製作的不信任，事實上早在1980年拉薩爾執導《翻轉》即已證明如此。2006年，「東巴黎劇場」（le Théâtre de l'Est Parisien）的負責人劇作家－導演安娜（Catherine Anne）力邀維納韋爾領導一個有20名成員的年輕演員工作坊，分別用三星期時間做兩齣他的戲，製作經費則各只有區區500歐元（合台幣約兩萬元），安娜和布倫應允協助解決演出技術問題。維納韋爾選擇搬演《翻轉》和《伊菲珍妮－旅館》，演出得到好評，觀眾也很捧場，用來檢驗他對導演自作的觀點或許比較公平。下文以《翻轉》為例。

　　《翻轉》屬於維納韋爾對位期的作品，主角為一專賣軟膏的家族企業，劇情鋪敘1970年代這家法國企業如何遭一家美國辛辛那提的大企業「西德拉」（Sideral）收購、整頓，改名為「曬棕」（Bronzex）。新公司奉美國總公司命令製造防曬乳液，正巧社會上開始意識到日光浴的危險，一位有貴族血統的公主即因此得了皮膚癌，她臨終前每週上電視接受訪問，大談過度日曬為害之深，引起廣大迴響，產品因而滯銷。公司面臨倒閉的危機，遭母公司西德拉求售，卻找不到買主，員工自力救濟，企圖自主經營。這時母公

59　Marie-José Sirach, "Buffet froid en altitude", *L'Humanité*, 23 février 2009.
60　"Christian Schiaretti", entretien avec Chantal Boiron, *Ubu*, no. 42, mai 2008, p. 43.

司反而先倒閉，情節大翻轉，原先在公司重組時被開除的經理東山再起，跑到歐洲尋找投資新標的。《翻轉》劇情如實反映了八〇年代西方跨國資本主義流竄全球，穿透各個社會階層，進而滲透到個人生活的公私領域，造成始料未及的影響。

　　以企業為主角，在編制上，維納韋爾利用音樂賦格（fugue）和重唱的形式，企圖使主題的發展、變奏以及角色的塑造更具彈性。例如劇中有大段大段的台詞未標明說話者，只標出二至六重唱的形式，意即有二至六人參與對話，角色失去個別性。此外，尚有一歌隊縱橫全場評論劇情發展。至於場景設計，維納韋爾指示舞台一分為三，分別容納西德拉公司的會議室、一個家庭的客廳、以及「曬棕」的工廠。

圖1　《翻轉》首演，可可士的舞台設計草圖。

　　《翻轉》首演在「夏佑國家劇院」，由拉薩爾執導，可可士（Yannis Kokkos）設計一個長廊式空間，觀眾面對面而坐。舞台呈現一簡約的現代化辦公室。有意思的是，可可士在觀眾席上方架設了和舞台同長的投影幕，

於其上投射手掌、手臂、雪茄、文件、煙灰缸等放大影像，彷彿權力的代號，暗示這些管理階層自以為是遠古住在奧林匹克山上的諸神，可輕易決定凡人生死[61]。可惜，導演無法結合邏輯不相連貫的台詞和分散數地的場景。更甚者，電視訪談中的公主由一代傳奇影星艾曼紐埃兒·莉瓦（Emmanuelle Riva）擔綱，演技走電視長片的催淚路線，吸引了全場注意力，卻與大舞台演出疏離、反諷的路線格格不入，造成演出分裂成兩個世界的觀感[62]。

　　鑑於拉薩爾的失敗，維納韋爾首度親自導戲，即完全跳脫任何具象的思維，採用他認為最適合自己作品的環形場地。一齣戲四面有觀眾圍觀，觀眾所見視其所在位置而定，表演空間的所有區位同等重要，流動性高，這些特色吻合他的編劇手法[63]。舞台以灰色為主調，中央置放一張方桌，另有三座平台代表上述的三條故事線空間，各平台上只放一條長板凳，演員或坐或立，行動無法寫實。不同階層的角色經常橫越同樣的區位，一下子是國際機場，一下子又是電視台的攝影棚或工廠等等，一股動感貫穿全場。維納韋爾英譯劇本的總編輯布瑞德比（David Bradby）認為演出散發了能量，不同的主題線在其他對話空間引發了迴響、反彈，巧妙地傳達並置對話的共時性[64]。環形表演概念以及功能化的場景設計證實有效。

　　在排練場上，維納韋爾避談意義，他談的是「和聲組」（bande d'harmoniques）[65]，這是他的戲劇結構特徵，意義散佈在劇本各處（此即「風景劇本」的概念）。他也不談角色心理，轉而解剖角色的動作，將其置於劇情大架構中考量，角色是在劇情的推展中找到內聚力，本身的塑造並

61　Kokkos, "Eviter l'écueil du naturalisme", propos recueillis par Y. Mancel, *Théâtre Aujourd'hui*, no. 8, *op. cit.*, p. 79.

62　*Vinaver dramaturge*, *op. cit.*, p. 59.

63　更何況，觀眾比較不覺得與舞台有隔閡，台詞可聽得更清楚，見Isabelle Antoine, "*Iphigénie Hôtel*, du texte au plateau", *Registres*, *op. cit.*, p. 121。

64　"Michel Vinaver and *A la renverse*: Between Writing and Staging", *Yale French Studies*, no. 112, December 2007, p. 81.

65　Antoine, *op. cit.*, p. 126.

無心理決定因素；此外，他討論角色間彼此的關係，以及角色和事件的相
對關係[66]。反對傳統的角色塑造，他一再告誡演員：「不要挖掘角色的立體
感！」[67]他堅持演員應找到對白有力的節奏，情感才可能從字裡行間、在角
色之間迸發出來，而非藉由表演溫柔或殘忍[68]。

更進一步言，關於對白的「節奏」（rythme），維納韋爾明確指出包括
了台詞的暫停／連接、連音／斷奏、音節消失[69]／斷裂、快／慢、強度與重
音、韻律（rime）和疊韻（assonance）、頭韻（allitération）、不協和音、
重複與變奏、參照和類比、以及所有產生關聯的因素與對應[70]。他對語音和
韻律的高度重視，不下於語義。

在排練《翻轉》的初始，維納韋爾為演員高聲朗讀對白，他不諱言自己
近乎獨斷地要求演員照唸[71]。深信對白的靈魂存在於節奏中，維納韋爾只要
求演員全心道出台詞，「所有一切都在你說出台詞的剎那間發生」，不要分
心去推敲手勢或行為的動機，不必在此刻和下一刻之間建立關係，只要專注
道出，台詞前後連結的邏輯自會顯現[72]。一旦掌握到風景劇本台詞的節奏，
演員自會感覺到有股力量萌生，激發他們產生衝突、慾望、企盼等心理活
動[73]。這點考驗演員本人的領悟。

嚴格說來，維納韋爾導演的《翻轉》只能算是一齣戲的草樣（es-

66 *Ibid*., p. 127。這兩點回歸亞里斯多德的戲劇角色塑造理論，見《詩學》第五章。

67 *Ibid*., p. 124.

68 Vinaver, "Michel Vinaver, Avignon 82: *L'ordinaire*", propos retranscrit par A. Curmi, *Théâtre/
 Public*, no. 50, mars 1983, p. 20 ; cf. Vinaver, "Une autre façon de mettre en scène", entretien
 avec E. Ertel, *Registres, op. cit*., p. 89.

69 如拉丁語中的eremitum變成法語中的ermite。

70 *Ecrits sur le théâtre*, II, *op. cit*., pp. 18-19.

71 "Une autre façon de mettre en scène", *op. cit*., p. 89。或許因此造成某些演員無法突破對白
 的限制，令人難以感受到角色的血肉，見Maïa Bouteillet, "Vinaver le dramaturge dans un
 nouveau rôle", *La libération*, 18 avril 2006。

72 " 'J'essaie de faire des formes... ' ", *op. cit*., p. 49.

73 *Ecrits sur le théâtre*, II, *op. cit*., p. 100.

quisse），他本人如此定義這次的導演工作。他導演的時事劇《伊菲珍妮－旅館》雖然製作條件稍優，但也依然無法負擔製作費，演出原則與形式和《翻轉》雷同，也得到了好評。不過，兩齣戲予人最強的印象毋寧仍是「聽覺的劇場」。聽覺在舞台劇演出向來無比重要，可是視覺處理也須納入考慮（維納韋爾從不諱言舞台場面調度並非自己所長），這是一般觀眾「看」戲的基本要求，好的視覺設計不僅有助於演出，且更能發揮創作的深諦。

5 文本與演出相抗衡

維納韋爾所真正欣賞的舞台演出——文本與演出互相抗衡，各有其表現的獨立空間，而非融為一體或偏重其一，挑戰一般觀戲的習慣。法朗松九〇年代領導「柯林國家劇院」（le Théâtre national de la Colline），陸續推出了《傳達員》（1999）、《King》（1999）以及《鄰居》（2002），可說是維納韋爾演出的里程之作。了解到角色的情感隱藏在對白的聲韻和節奏裡，法朗松將對白當樂譜處理，在同時，他的舞台設計師高貝爾（Jacques Gabel）發展出台詞能聚焦並交互激盪的表演空間，使人感受到生命的親密核心以及外在世界的脈動，二者相互滲透[74]，促成了三次演出的成功。

《鄰居》只有四個角色：兩位父親布拉松（Blason）和拉厄（Laheu），以及前者的女兒艾麗絲（Alice）與後者的兒子尤里斯（Ulysse）。兩位父親看似個性相對，實則互補，兒女則為戀人。這兩個單親家庭比鄰而居，共用一個陽台，經常在此共餐，不幸由於布拉松的金條失竊而交惡，兩人後因兒女戀情與買賣舊貨事業上的需要而重修舊好，最後甚至於意外得到金幣。就在這個節骨眼，偷走金條嫌疑最大的尤里斯突然鬧自殺，劇情匆匆落幕，沒有交代誰是小偷，或尤里斯為何自殺。

帶點民俗故事色彩的《鄰居》屬「室內劇」規制：角色少，故事簡單，

74　*Ibid.*, p. 76.

其材料由數個聲音和主題組成，重複與變奏為重頭戲。全劇從布拉松的第一句台詞「八十多萬法朗的洞」（他公司會計侵吞的款項），開門見山點明金錢的主題，神秘的金條竊案架構劇情主幹，同時又交織愛情、友情、鄰里、食物、生命、死亡、事業、競爭、陰謀、黃金、盜竊等主題動機，從而建構一複調作品。

　　從傳統的視角來看本次演出，頓覺演技不夠自然，與具寫實雛型的場景產生衝突。高貝爾遵照原劇指示，設計兩家人共通的陽台，其三面立著半人高的圍牆，地面鋪磚，白牆上甚至有銅綠斑跡。但由於「室內樂」結構使然，四個演員看似各說各話，交集或回應經常是延遲的。觀眾的確清楚感受到對白獨立存在，沒有和演出結為一體。更何況，演員言行之間的落差、保持心理距離的詮釋、內斂的感情，也造成對白獨樹一幟的觀感。

　　四位演員宛如四條旋律線同時並進，時而交集，時而分岔。艾麗絲（Julie Pilod）從頭到尾皆冷靜以對，連男友自殺都無法撼動她，是一位自信而獨立的現代女性。尤里斯（Pierre-Felix Gravière）性情溫吞，說話恪守三拍節奏，規律得教人稱奇，宛如活在夢中，與現實脫節，這正是他的主要問題。布拉松（Hervé Pierre）說詞強調字眼，情緒化；拉厄（Wladimir Yordanoff）則大體上保持一致的腔調，個性較平和。演員內斂、低調的演技呼應尋常的家居生活，看不出進一步的心理活動（前後不太連貫的台詞也不容許）。有時台詞太短，隻字片語硬生生被截斷，話語之間又刻意停頓一下（以標示台詞的詩行組織），更覺演技不夠生活化。

　　也正因視覺和聽覺始終維持些許落差，而非一般視覺同步印證聽覺，觀眾時刻感受到對白獨立存在。不習慣的觀眾可能始終無法入戲；相反地，若能揚棄傳統看戲的習慣，接受原創的編劇，則確能感受到演出「暴露角色思想的複雜」，透露每個人腦袋裡隱藏的神秘[75]。觀賞《鄰居》的演出，誠如

75　Didier Méreuze, "*Les voisins* de Michel Vinaver", *La croix*, 10 juin 2002.

維納韋爾所言，使人感覺到法朗松以探索未知領域的謹慎態度導戲，試圖認清其輪廓和地勢，目標在於發現，而非據為己有[76]。

《King》鋪陳拋棄式刮鬍刀的企業主金吉列的一生，由三名演員代表主角的青、中、老三個階段，他們一起立於台上，三條故事線幾乎齊頭並進，同時這三個聲音又以合聲的方式頌揚一種貌似社會主義的烏托邦制度[77]，適時插入回憶的脈絡中。成功的演出歸功於三位優秀演員（Jacques Bonnaffé, Carlo Brandt, Jean-Paul Roussillon）通力合作，他們抓緊台詞的脈動，將分散在三張嘴的個人獨白發揮得淋漓盡致，角色的神髓呼之欲出。再者，簡潔的舞台設計也幫了大忙，觀眾既能掌握劇情，也了解到三位主角的時空。演出的最大挑戰，即在於三位一體的主角金吉列能否超越「清唱劇」（oratorio）的規制，看來有血有肉。從舞台設計的觀點視之，挑戰在於如何使這老、中、青三代同時活在他們的時代和年紀，又能和其他兩個世代的自我溝通？

最後定案的空間既具體又抽象：在一個白色的小房間中，三張不同款式的椅子分據舞台的左、中、右三方，左後方可見深咖啡色木屋的一個角落。舞台地板以桃花木條拼成，顏色從左至右漸淡，到了右側幾乎變白。左前方置一張單人牛皮沙發，在木屋之前，代表年輕的主角身為代理商經常出入的旅館空間；中間後方置一張辦公室沙發，暗示中年主角創業的空間；右側則出現一張藤條長椅，意味著主角年老退休至加州種植葡萄柚的休憩空間。右側舞台在白色地板和白牆的襯底下，偏暖的燈光意指加州充足的陽光，與左

76　*Ecrits sur le théâtre*, II, *op. cit.*, p. 157。法朗松自承幾乎完全認同作者的論述，導戲並非想說明劇情的「為什麼」，遑論強加一個詮釋觀點，或以驚人的視覺意象取勝。不過本劇使用一個 "whodunit" 結構，結尾不僅未給答案，情境甚至突然逆轉（尤里斯自殺），致使觀眾感覺困惑與挫折，不明瞭作者和導演到底葫蘆裡賣什麼藥？「發現」了一個新領域的確令人興奮，但演出如果令觀眾不明所以，他們免不了會感到失望，維納韋爾也不得不同意這個事實，見其 "Barrages sur les autoroutes", *op. cit.*, p. 20。

77　其本質卻接近獨裁，參閱Gillette的著作*The Human Drift*（1894），*World Corporation*（1910）則為其烏托邦理想的實踐。

側東岸的深色地板形成對照。三位主角各有自己活動的角落，中間區位則是三人齊聲合頌實質為集權主義的烏托邦空間。左後方屋內的長窗外面偶而傳出雷雨聲，令人感受到猶如莎劇中大自然不可抗拒的力量；中年金吉列是在一個下著傾盆大雨的下午，從旅館房間眺望街景，瞬間頓悟「競爭為萬物之惡的根源」[78]，進而揭櫫社會主義。

　　法朗松結論道：執導維納韋爾，視覺設計既不能做得太多以免喧賓奪主（如《平常》一戲），也不宜太唱高調，不食人間煙火，否則觀眾必然感受不到活生生的人物。對法朗松而言，舞台上的一切以凸顯交叉進行的對白為上，這個決定促成演出奏效。

圖2　高貝爾的《King》舞台設計草圖，正式演出只留下三張椅子和左後方的小木屋。

78　Vinaver, *King* suivi de *Les huissiers* (Arles, Actes sud, «Babel», 1998), p. 21.

6 化台詞為樂譜

　　《鄰居》與《King》的演出很成功，但畢竟是在小廳。千禧年之前，維納韋爾之作由大戲院製作幾無成功的例子，關鍵似乎是出在舞台設計。上文已分析，壯觀的布景特別有礙複調劇的運作。可是對於講求大場面的時事劇，透過機動的場面調度，大方氣派的布景反倒能強化作品的主旨，《傳達員》的演出即為佳例，其視覺設計僅次於演技，肩負表演成敗的重任，對白得到有力的支撐，更能深入人心。

　　《傳達員》鋪展1957年法國第四共和政權在「阿爾及利亞戰爭」的陰影下消耗最後權力的過程，角色分為兩大陣營：主角為檯面上的政客，與其相對的是負責通報訪客的五名傳達員，他們是劇名特意標明的主角，代表一般老百姓。政客表面上忙著解決危機（阿爾及利亞戰爭）和爭端（甜菜栽種政策、美髮與化妝業壓力團體的角力），實則個個以私利為先，各自精打未來的算盤。地位低下的傳達員則只關心切身的問題（薪水、度假、家人、健康）。政客與傳達員同處一個空間，人生卻無交集。

　　劇中阿爾及利亞危機由艾格頓（Aiguedon）事件引發，艾格頓是名異議分子，慘遭阿爾及利亞軍政府秘密處決。他的太太前往法國國防部求證遭到敷衍，第四共和政權已悖離人心。《傳達員》借「輕歌劇」（opérette）形式反諷一個時代的磨損（usure）[79]，是維納韋爾1958年對當時政權的批評[80]。由傳達員組成的歌隊誠然已喪失古希臘悲劇歌隊反省社會問題的能力，他們卻不比上司來得可笑，這群政客不過是浪濤拍岸過後留下來的泡沫，不停變形，沒有實體，毫無重量[81]。在本劇完稿42年後重新搬演，劇中時事已然失去其現實性，法朗松乃標出語言作為主題；政客滔滔不絕，措辭

79　*Ibid.*, p. 175, 221.

80　正因時事與主題的敏感，此劇當年沒有登台的機會，首演要等到22年後於1980年，在里昂的Théâtre Les Ateliers，導演為Gilles Chavassieux。

81　*King* suivi de *Les huissiers*, *op. cit.*, p. 258.

聲韻鏗鏘，卻無力解決眼前危機，當代政客亦然[82]。

　　高貝爾堂皇的舞台設計反映「輕歌劇」的豪華面，也凸顯了對白之華而不實，台詞的諷刺意味倍增。設計師參考古希臘戲劇表演規制設計舞台，因為《傳達員》的劇情衝突結構實以《厄迪蒲在科隆》（*Oedipe à Colone*, Sophocle）為師：舞台最前方為傳達員活動的地盤（相當於古希臘劇場的樂池），其後有一道紅幕，再爬上幾級階梯，才是鏡框所在，這是大人物活動的區位；二者壁壘分明。

　　幾個主要場景如國防部長的辦公室、秘書室、總理辦公室、國會大廳等乍看之下均為逼真的實景，古典、優雅、氣派。不過定睛一看，畫在背景幕上的大門、窗景或壁紙，其左右兩端的畫跡逐漸變淡、消失，彷彿褪了色的畫片，巧妙暴露逼真表面下欺眼的假象（le trompe-l'œil），與身在其中活動的政客殊無二致，他們看似日理萬機，實則逢場作戲。場景之中，以國會大廈壯麗的門廳最令人印象深刻（原著僅註明為國會走廊），由兩段樓梯連接三層樓面，結構重用廊柱，氣勢非凡；演員身處其中頓顯渺小，彷彿是巨大政治機器中的小螺絲釘。他們立於樓梯的高下位置代表權力的消長。

　　法朗松的場面調度更強化了對白的力量。以結局為例，艾格頓太太吐了政客口水後，旋即被押到最高處，融入傳達員的小團體中成為其中一員，他們一起行動，一起走下樓梯到最前台。這時傳達員全體退到右側，艾格頓太太獨身立於中央，政客全聚在二樓俯視形單影隻的她。然而，艾格頓太太孤單的身影堅定、昂然，氣魄更勝另外兩群人，猶如往昔的安蒂岡妮（Antigone）隻身對抗整個國家機器，無人敢輕侮之。這股正義的力量方為《傳達員》歷久彌新的立基，導演將之當成情節主軸處理[83]，作品煥發出經典恆存的力量。

82　Françon, "Alain Françon: 'Vinaver est plus fantasque que la réalité' ", propos recueillis par P. Barbancey, *L'Humanité*, 12 février 1999.

83　在原劇中，只是眾多事件之一。

圖3　壯麗的國會大廳，第一排為兩位女秘書，其上為首相、官員、國會助理等，
　　　他們只在樓面上活動。　　　　　　　　　　　　　　　　　　　　　(L. Lot)

　　《傳達員》演出最教人稱奇的是，以散文寫就的對話居然如此具有調
性和律動感，每個演員說詞皆能從中透露角色的個性與情緒，而非反其道
而行之（即先揣摩情感，再談唸詞）。這其中以主演國防部長秘書的緹貢
（Tigon）太太（Dominique Valadié）最令人激賞，她幾乎將台詞當成歌詞
處理。開場為清晨時分，她在秘書室與上司周旋，聲音宛轉如歌，近乎不
假思索地回答所有問題，始終維持同一調性，間接透露出這些問答不過是
例行公事，沒有太大意義，不必用到腦筋。第七景，她和另一女秘書齊蔓
（Simène）太太（Claire Wauthion）一唱一和，聲調一高一低，沒有摻入
任何情緒，宛如二重唱。稍後，再加上特別助理艾弗埃（Evohé, Stanislas

Stanic飾）的男聲，其個人詮釋也是聲音表現先於意義，更造成三重唱的錯覺，對白之空虛殆可想見！這點披露了本劇的「輕歌劇」屬性。

由五名傳達員組成的歌隊則最能凸顯台詞／歌詞的節奏感，五個不同聲音以及聲部的各種組合，具現了歌隊的合聲本質，五個小人物一起匯集而成的力量，足以與歷史舞台上的大人物分庭抗禮。

其他「主角」方面，政客們冠冕堂皇、內容空洞的台詞，根本毋需再以誇張或諷刺的方式表現，這是冗言（pléonasme）的作法。主演首相勒泰茲（Letaize）的畢多（Jean-Luc Bideau）在第三和第五場戲分別面對政敵與戰友，均採近乎不動聲色的態勢；他端坐在辦公桌後，身體四分之三面對觀眾，說話不看對方，而是直視前方（觀眾席），按固定的語調和節奏說詞，形似一部政治機器，聲量大小尚可微調，令人莞爾。演技得到一致好評的巴麗芭（Jeanne Balibar）詮釋艾格頓太太，她全身著黑，情感內斂，動作略拙，說話以些微失真的語調、稍不自然的節奏，透露心中的巨痛，令人動容。所有演員扣緊台詞的節奏和韻律以形塑角色，這對於一齣時事劇而言並非理所當然。

掌握對白的脈動，凸顯其音樂性又能維持其文學性，不強求融於演出中，輔以簡潔、優雅、呼應劇情結構的舞台設計，台詞因此碰撞出多重喻意，為法朗松執導維納韋爾戲劇的貢獻。他開啟了觀眾欣賞複調劇的新境界，體會到劇作家之苦心孤詣，迥異於傳統。

7 一齣六〇年代的「人世戲劇」

最後我們論及維納韋爾迄今最成功的一齣戲。寫於1967至69年間的《落海》[84]為一部劃時代的鉅作，布瑞德比將其與喬艾思（James Joyce）的鉅著

84　"Par-dessus bord"一詞義為「超越船舷」，片語"passer (tomber) par-dessus bord"，為「從船上掉下」落入海裡之意，意指不適任的員工被資本主義的大船拋棄、淘汰。

《尤里西斯》（*Ulysses*）相提並論[85]，維納韋爾獨創的複調寫法從此劇登場，日後成為他的標幟。不過因為文本複雜，上場角色超過70人，搬演體制龐大，其演出並不順利。1973年大導演普朗松推出了一齣三個半小時的縮減版，為啟用新遷到維勒班之「國立人民劇院」（T.N.P., Villeurbanne）的開幕大戲，意義非凡，不過這次演出卻極具爭議。《落海》的全本演出要等到1983年由瑞士的「羅曼人民劇場」（le Théâtre pupulaire romand, Chaux-de-Fonds）拔得頭籌，導演為若里斯（Charles Joris），率先實踐上述的環形劇場概念[86]。法國的《落海》全本演出則一直要等到2008年方由「國立人民劇院」的新總監史基亞瑞堤帶領30位演員、3位舞者與4名樂手，在35年前本劇首演的同一場地推出，意義重大，所有劇評罕見地異口同聲盛讚編劇與演出，《世界報》甚至肯定這次演出將留名青史[87]。

　　《落海》以1960年代法國一家賣衛生紙的家族企業「哈瓦爾與德阿茲」（Ravoire et Dehaze，縮寫R. D.，發音諧擬"raté"，「失敗」之意）和一家美國跨國企業「聯合紙業」（United Paper）的競爭為題材，前者最後雖然勝出，但為了擴大市場，最終只得接受美國公司併購，公司重新洗牌，趕不上時代的職員則形同被資本主義這艘大船丟到大海裡！企業與人世競爭、神話、進行中的計畫為全戲的三個主要層面。

　　劇本借用了亞里士多芬尼（Aristophane）喜劇的基本結構──觸犯、決戰、爭鬥（agon）／（犧牲）、反擊、饗宴、婚禮[88]，分六個「樂章」

85　Bradby, "Introduction: A Modernist Theatre", *Michel Vinaver Plays*, vol. I (London, Methuen, 1997), p. xxvii.

86　此外，1992年葡萄牙的Centre dramatique d'Evora再度搬演，由Pierre-Etienne Heymann導演，雖是一個縮減版，也算難能可貴，Ubersfeld評價甚高，見其"D'Evora à *Pardessus bord*", *Théâtre/Public*, no. 105, mai-juin 1992, pp. 47-50。

87　Fabienne Darge, "L'épopée capitaliste de Michel Vinaver", *Le monde*, 10 mars 2008.

88　引用F. M. Cornford的理論，見其*The Origin of Attic Comedy*, London, Edward Arnold, 1914。

（mouvement）鋪敘這場如史詩般規格的商業大戰[89]，戰場分佈全球，參戰者個個摩拳擦掌，奮不顧身，陶醉在獲勝／利的前景中，絲毫不顧滅頂的危險。而在家族內，赤裸裸的權力鬥爭也正同步進行，企業老總費南（Fernand）的私生子貝諾（Benoît）挑戰婚生子奧力維爾（Olivier）的繼承權，甚至要自己的美國太太瑪格麗（Margerie）色誘後者。貝諾在父親猝亡後奪得經營大權，全力整頓公司，重金從美國引進全套的行銷新策略，藉由廣告學、心理學和社會學專家之助，研究排泄與慾望的種種關係，重新為產品定位，精心包裝，處心積慮迎合消費者潛意識的各色慾望，一舉贏得商戰最後的勝利。

　　《落海》劇情原型固然引人聯想莎劇《李爾王》和《馬克白》，不過世俗面和美國電視影集《朱門恩怨》（Dallas）不遑多讓。在公司內部，新、舊兩派職員也激烈攻防，硝煙四起，甚至於連兩位女秘書也吵得不可開交，第一線的行銷人員（呂班，Lubin）與其批發商（蕾蘋太太，Mme. Lépine）從開場討價還價，錙銖必較，直到終場呂班被迫退休，暴露了殘酷的競爭。而呂班的女兒菊菊（Jiji）愛上一個玩爵士樂的猶太人阿雷克斯（Alex），引出猶太子題[90]，阿雷克斯後經營有成，被貝諾網羅進自己公司做事，影射藝術遭資本主義之收編。在人世之上，維納韋爾又透過翁德（Onde）教授[91]論述北歐神話亞薩（Ase）族與華納（Vane）族的世代征戰，另加入巴得爾

89　Gérald Garutti, "Une épopée du capitalisme", *Cahier du TNP: Michel Vinaver Par-dessus bord*, no. 8, 2008, pp. 18-19.

90　共由三個角色代表：公司的會計柯恩（Cohen）、逃過大屠殺的爵士樂手阿雷克斯、以及來自紐約的行銷高手珍妮（Jenny Frankfurter），三人分別代表三個世代的猶太人。另外，身為維納韋爾的化身，主角帕斯馬爾也應該是一猶太角色，但不信教，見"Christian Schiaretti", *op. cit.*, p. 43。另一方面，Michael David Fox則認為「猶太浩劫」方為本劇的主題，立論不是沒有根據，見其 "Anus Mundi: Jews, the Holocaust, and Excremental Assault in Michel Vinaver's *Overboard (Par-dessus bord)*", *Modern Drama*, Spring 2002, vol. 45, no. 1, pp. 35-60。

91　指涉社會學家Georges Dumézil。

（Baldr）支線故事，為人世間無休無止的競爭找到一個對照的原型，揭櫫天下大事「分久必合」的趨勢。

從情節組織視之，作者化身為劇中人帕斯馬爾（Passemar），一名新進職員，無措與無奈地被捲入「你死我活」的商業大戰中，首度上場，就被舞者視為嘉年華的「愚王」（King of Fools），被打、被揍、被踹到地上，他是商業競爭過程的見證[92]。全戲邊寫邊演邊修改，帕斯馬爾企圖融合舞蹈音樂表演北歐神話，不停思索演出進行的方向、方式、經費和意義，和觀眾直接溝通。在喜劇的掩護下，《落海》貌似歌頌資本主義，本次演出的戲劇顧問因此稱之為一部「快樂的資本主義史詩」[93]，其全然正面、歡欣鼓舞的心態在金融海嘯過後的今日視之，無疑存在批評的空間。

《落海》呈現了法國1960年代的縮影，時代氣息呼之欲出，真可謂一齣罕見的現代「人世戲劇」（theatrum mundi），愛恨情仇之外，人世間所有重要面向，舉凡政治、經濟、社會、心理學、國際關係，至經營管理、行銷策略、職場關係，從歷史、文化、文學、神話、哲學，至繪畫、音樂、藝術、戲劇、舞蹈，無所不包，融匯成維納韋爾所謂之「大雜燴」（magma），這是人世的原料，編劇的基礎。六八學潮未直接登場，但間或在字裡行間提及。

上述主題中以行銷（marketing）佔最大篇幅，為第四與第五幕的主題。行銷的概念在六〇年代引進法國，企業的營業目標自此從製造行銷，轉變成滿足、進而激發顧客的欲望。而既然人的欲望無可限量，行銷亦然，其疆域無所不包，從業者無不陶醉其中。至於劇中各方人馬卯足全力競爭的目標物居然是不登大雅之堂的衛生紙，其不堪、荒誕與尖銳直追拉

92　本劇實為作者自傳，Ravoire et Dehaze指涉法國家族企業S. T. Dupont，後為金吉列企業併購，cf. Vinaver, " 'J'étais dans mon rôle de patron' ", entretien avec R. Solis, *La libération*, 17 mai 2008。

93　Garutti, *op. cit*., p. 23。六〇年代普遍樂觀相信未來屬於資本主義，人人都會是贏家。

伯雷（Rabelais），這是糞便文學（scatologie）的絕妙反諷。從弗洛伊德派的心理分析觀點視之，由於下意識慾望作祟，排泄物和金錢畫上等號[94]，至此資本主義的排泄（excrément）喻意昭然若揭[95]，維納韋爾譬喻之妙，令人叫絕。

不僅如此，維納韋爾在劇中旁徵博引，將法國1947年至73年這段長期經濟成長的年代[96]，和路易十五時代的富裕承平相提並論[97]，而且兩個社會的藝術活動均蓬勃發展。不過好景不常，18世紀末發生了大革命，政治一夕變天；而1960年代結束前則發生了六八學潮，戴高樂下台，法國社會發生了劇烈變動，影響至今。

就表演形式而論，維納韋爾的「人世戲劇」藉其自我反射的形式自我反省，表演形式採用「整體戲劇」（théâtre total）[98]理念，利用所有的表演媒介即席搬演，實驗野心甚鉅，形式與內容緊密結合。《落海》編劇以及表演結構之複雜，造成搬演的困難。

普朗松為七〇年代法國「導演劇場」的代表人物，前文已述，他率先執導維納韋爾的處女作《朝鮮人》，作者可謂一夕成名，然而《落海》的票房勝利卻是另外一回事。《落海》首演最引起爭議的有三點：其一是普朗松

94　劇中引用Norman O. Brown的心理分析理論，見其*Life Against Death* (Wesleyan University Press, 1959), "Part V: Studies in Anality"。

95　資本主義不斷汰舊換新，不停拋棄過時的廢物，自我更新，其運作系統原就隱含排泄的作用，見Vinaver, "Un capitalisme héroïque et euphorique", entretien avec G. Garutti, *Cahier du TNP*, no. 8, *op. cit.*, p. 31；維納韋爾甚至於聲稱「排泄物為資本主義的佳喻」，見其" 'J'étais dans mon rôle de patron' ", *op. cit.*。

96　史稱「光輝的30年」（"les Trente Glorieuses"），1949至1959年間的成長率為4.5%，高成長率一直延續到1974年（第一次石油危機），在通膨的環境中，七〇年代初期的成長率仍接近7%的高表現，見Serge Berstein, *La France de l'expansion: La république gaullienne 1958-1969* (Paris, Seuil,1989, « Points Histoire »), pp. 150-51。

97　透過歷史主題的化妝宴會，以及收藏路易十五的情婦Mme. de Pompadour之鼻煙盒。

98　Vinaver, *Par-dessus bord* suivie de son adaptation japonaise *La hauteur à laquelle volent les oiseaux*, par Oriza Hirata (Paris, L'Arche, 2009), p. 36.

要求維納韋爾刪減一半以上的內容，將演出時間壓縮到三個半小時以內[99]。其次，普朗松竟然要求將原作的複調結構一一還原！作品遂喪失了原創性，互相指涉的對白不僅失去反諷的力道，甚且暴露了其平庸與通俗，劇情結構變得反覆再三，批評劇本太弱的劇評比比皆是，甚至倒因為果，認為是導演挽救了劇本的也大有人在[100]！最後，有鑒於劇情觸及「法國社會美國化」的大架構[101]，普朗松想利用百老匯音樂劇的形式加以反制[102]，演出載歌載舞，熱鬧非凡。他在舞台設計師蒙陸（Hubert Monloup）的主導下又添加許多視覺意象，從巨大的滾筒衛生紙製造機器（當辦公室用）、大公雞（法國的象徵）、二次大戰士兵、到美鈔大畫幕、米老鼠、老鷹、鼓樂隊、口香糖等符號，意象繁複[103]。全場演出繽紛熱鬧，觀眾趨之若鶩。

　　於今回顧，普朗松是有理由自豪：這齣戲是維納韋爾迄今最賣座的作品[104]。「導演之勝利」，《法蘭西晚報》（France-Soir）的劇評標題總結普

99　1970年代並不流行演長戲，三個半小時已是極限。值得一提的是，之後為了增加《落海》演出的機會，維納韋爾曾先後整理了四個不同長度的版本。2009年，為了此劇的法日合作演出，名劇作家平田織佐（Hirata Oriza）根據原作的極簡版改編，劇名改為《鳥飛的高度》（Tori no tobu takasa），維納韋爾覺得很有趣，又將日文演出版譯回法文，後與法語原作一起重新出版，參閱楊莉莉，〈從《落海》到《鳥飛的高度》：談維納韋爾鉅作的法日合作演出〉，《美育》，第184期，2011，頁54-61。

100　Louis Dandrel, "Une création à Villeurbanne: Par-dessus bord", Le monde, 17 mars 1973 ; Pierre Marcabru, "Le triomphe de la mise en scène", France-Soir, le 1er juin 1974.

101　Cf. Dominique Barjot et Christophe Réveillard, éd., L'américanisation de l'Europe occidentale au XXe siècle, Presses de l'Université de Paris-Sorbonne, 2002 ; J.-J. Servan-Schreiber, Le défi américain, Paris, Denoël, 1969.

102　普朗松的理由是四〇至六〇年代為百老匯音樂劇的黃金時代，這是事實（Steven Suskin, Opening Night on Broadway, New York, Schirmer Books, 1990, p. 3），同時也是美國影響力向外擴展之際，不過Ubersfeld直指此舉之不當，見Planchon, "Marx, les fruits et la spéculation: A propos de Par-dessus bord", entretien avec R. Planchon et M. Vinaver, La nouvelle critique, no. 85, juin-juillet 1975, p. 36。

103　從社會學的角度視之，《落海》的舞台上堆滿了各種東西，如實反映了六〇年代法國歷經前所未見的物質進步，社會富裕，人民消費能力大增，「消費社會」於焉誕生。

104　Planchon, "Conflit de monteurs? ", propos recueillis par S. Proust, Europe, no. 924, avril 2006, p. 195.

朗松版演出予人最強烈的印象[105]，滿載視覺意象的場面調度壓垮了劇本存在的空間[106]，令人抓不到作品的主旨[107]。維納韋爾從此對這類側重視覺效果的演出深具戒心，寧可標榜自己的創作為「聽覺的劇場」。

　　持平而論，普朗松的導演手法固然存在可非議之處，不過他當年面對前所未見的複調鉅作，想不出辦法在傳統戲院中解決眾多敘事線齊頭並進的舞台技術與表演問題，例如暫時沒有戲的演員要怎麼安排，演啞戲嗎？還是……？這些棘手的問題至今仍懸而未決。普朗松說得沒錯，觀眾看戲是看到整個舞台畫面，戲劇導演沒辦法像電影導演般可用鏡頭快速切換不同的場景。事實上，所有出現在舞台上的動作和意象，即使瞬間靜止，都透露某種意義，不能要求觀眾暫且先忽視沉默無語的角落，只看有戲的部分[108]。因此之故，他當年方徵求維納韋爾的同意，「還原」劇本的雛形[109]。

105　Marcabru, "Le triomphe de la mise en scène", *op. cit.*

106　François Traun, "*Par-dessus bord* ou la mise en pièces du marketing", *Journal de Genève*, 24 mars 1973.

107　Matthieu Galey, "Roger Planchon et le management", *Le combat*, 21 mars 1973 ; Henry Rabine, "Le théâtre de Villeurbanne joue *Par-dessus bord* de Michel Vinaver", *La croix*, 25 mars 1973 ; F. Varenne, "*Par-dessus bord*", *Le Figaro*, le 1er juin 1974.

108　"Marx, les fruits et la spéculation", *op. cit.*, p. 35.

109　普朗松知道維納韋爾是先寫好個別場景，接著才交織不同場景的對話為一體，"Conflit de monteurs? ", *op. cit.*, p. 196 ; Roger Planchon, " 'Enfin une vision de l'industrie qui ne remontait pas à Balzac!' ", propos recueillis par G. Costaz, *Théâtre Aujourd'hui*, no. 8, *op. cit.*, p. 97。

8 能量四射的演出

《落海》[110]直至史基亞瑞堤全本照章搬演，才完全展現其「人世戲劇」恢弘的格局，這部傑作總算得到公允的評價。史基亞瑞堤一向標榜從劇作而非個人的解讀出發，面對《落海》，更排除馬克思主義派的批判觀點，演出選擇與劇本同進退，用心營造六○年代追求高經濟成長率的積極、亢奮、沸騰氣氛，演出洋溢動力。

舞台設計的首要考量為功能性，一個小樂團坐鎮舞台深處的上方，為全戲演奏自由爵士風（free Jazz）的音樂，更是劇首與劇末公司宴會場景的靈魂。全戲以「哈瓦爾與德阿茲」公司老總裁費南之死（三幕尾聲）為分界，區隔出兩個截然不同的世界。前三幕為了強調老總裁的舊派作風，視覺設計選擇土黃、咖啡作為主要色系，散發六○年代懷舊風，演出節奏舒緩。裝貨物的紙箱被當成舞台設計的基本元素使用，主要代表工廠，此外辦公桌、床、書房也都用紙箱疊成；這些紙箱又可搬動，一道紙箱牆移動過後，下一景的角色已然上場。不停移動的紙箱，意味著銷貨之流暢，化為經營行銷的顯著意象。

「工廠」因而主導了前半場的視覺印象，顯示傳統製造銷售概念仍統領公司的經營。戲演到第三幕，導演才刻意交疊表演的場域。費南昏迷後的病床位於舞台左後方，翁德教授（在「法蘭西學院」）上課時，無視病床上

110　音樂創作Yves Prin，音樂指導Thierry Ravassard，舞台設計Renaud de Fontainieu & Fanny Gamet，燈光Julia Grand，服裝Thibaut Welchlin，舞蹈Guesch Patti，主要演員與飾演的主要角色：Olivier Balazuc（Jean Passemar），Stéphane Bernard（Jack Donohue），Laurence Besson（Bruno de Panafieu），Olivier Borle（Olivier Dehaze），Jeanne Brouaye（Jiji），Gilles Fisseau（Topffer），Jany Gastaldi（Mme. Bachevski），Julien Gauthier（André Saillant），Daniel Kenigsberg（Cohen），Xavier Legrand（Claude Dutôt），David Mambouch（Alex Klein），Philippe Morier-Genoud（Onde），Christine Pignet（Mme. Alvarez），Jérôme Quintard（Lubin），Dimitri Rataud（Benoît Dehaze），Alain Rimoux（Fernand Dehaze/Ralph Young），Isabelle Sadoyan（Mme. Lépine），Clara Simpson（Margerie Dehaze），Clémentine Verdier（Jenny Frankfurter）。

圖4　《落海》第一幕結尾的公司舞會，帕斯馬爾在前景獨舞。　　　　(Ch. Ganet)

躺著病人，直接坐在病床上講課，醫院化成教室，三名學生席地聽講；右半
舞台，兩名女秘書則爭權奪利，間接折射出翁德課上講述兩個神話家族的長
年征戰。導演唯一增加的視覺意象為「老總裁之死」，這點原劇並未明白道
出；三幕尾聲費南的病床被推出場，後面跟著牧師，眾人肅立恭送，鄭重象
徵舊時代的終結。

　　　第四幕起進入貝諾掌權的新時代，角色衣著顏色較鮮麗，公司高層身
著西裝，內搭配花襯衫，演出節奏輕快，氣氛活潑。工作人員在觀眾注視
下換景，紙箱全部退場，左右兩翼舞台各立四個出入口。地板在四處出入
口間橫向鋪上象徵衛生紙的白色長條地毯，舞台後方為阿雷克斯和菊菊玩
"Happening"偶發的工作室。第四幕在舞台右後方單置一張「球椅」[111]（為
貝諾的座椅），活潑俏皮，自成一格，畫龍點睛地標出六〇年代的氣息。

111　1963年由芬蘭設計師Eero Aarnio推出。

圖5　高階主管狂歡跳舞，興奮地對資本主義行摩登禮讚。　　　　　　　(Ch. Ganet)

　　原作第四與第五幕冗長的行銷課程、腦力激盪產品的新名字，表演藉由投影片、模特兒、活動看板等手法處理得有聲有色，將排泄與慾望、金錢的糾葛關係，從社會學、心理學、銷售原理、到人類文明演進等觀點分析得頭頭是道，中間穿插呂班和蕾蘋太太的銷售攻防，以及奧力維爾、瑪格麗和古董商的情色交易；三條線彼此呼應、對照，反諷的作用銳不可當。

　　綜觀下半場，最強的視覺意象來自於公司的高階經理，他們一字排開在爵士樂中狂舞，同時夢想著無遠弗屆的未來市場，樂不可支，興奮地對資本主義行摩登禮讚。

　　全戲的進行由帕斯馬爾主導，他向觀眾自我介紹、告白、評論演出中的劇情，身兼創作者、敘事者、戲劇顧問（dramaturge）、以及自傳傳主等多重身分，場上缺人時也可軋一腳（服務生、廣告人員），隨時注意舞台上的動靜，能融入整體演出架構中，又可自由抽離，默默觀察一切。維納韋爾曾

指出男主角是個丑角（clown），可能給了演員巴拉瑞克（Olivier Balazuc）靈感[112]。他表面上不動聲色，口中稱是，靈活的肢體動作卻往往洩露相反的意思，心口不一，動作點到為止，不過分搶戲。身為新進職員，他只能被動地看著故事發展，無法作價值判斷，最後仍被調回原職，無法升遷，在這個瘋狂競爭的世界，實與「落海」無異。巴拉瑞克強調主角的喜感，這點在原作較不明顯，也和作者給人不苟言笑的觀感相背，但卻舒緩了全戲殊死戰的競爭氛圍，符合喜劇的情境。

就《落海》在法國的全本首演而言，史基亞瑞堤一切尊重原劇書寫規制的導戲立場可以理解，他未強加批評觀點，也避免擅加表演意象，觀眾方得以一窺原作的面貌，這也是維納韋爾本人夢想的演出境界。美中不足之處不是沒有[113]，不過對長河般的製作而言實無可厚非。純粹就表演而論，原作的Happening在舞台上只能比畫樣子[114]，由於同時有其他劇情線交叉前進，為避免破壞演出的節奏，所以未真正執行，已失去其表演的意義[115]。再引伸而論，懷抱觀看真正「整體戲劇」的觀眾可能會大失所望，因為演出確實運用了音樂、舞蹈、錄影、Happening，不過這些表演媒介一概臣服在文本之下，沒有獨立展演的空間——這是複調劇最大的挑戰。

112　巴拉瑞克即擅長這類角色，之前他經常演出皮（Olivier Py）的戲，走的就是喜劇戲路，見本書第五章「千變萬化的演員」一節。

113　例如刪掉開場與結尾宴會上此起彼落、沒有標明說話者的「眾聲喧嘩」，改以現場演唱帶出六〇年代的氣氛。其他刪減的台詞，如腦力激盪新產品的各式名字（只演了三分之一），或第五幕北歐神話兩名原史詩作者的差異，或第四幕，瑪格麗細數Mme. de Pompadour收藏的鼻煙盒）等等，均屬無傷大雅之舉。至於場面調度，有時縱然覺得並置的畫面看來突兀，如第五幕奧力維爾和瑪格麗穿著18世紀的華服在家慶祝生日，兩人的背景卻是油漆亂噴的塑膠幕（為阿雷克斯的「工作室」），看來很不搭調。但此時觀眾已熟悉對白交叉進行的邏輯，反倒能思考場景並置的用意。

114　如第五幕「人的出世」一段，*Par-dessus bord, op. cit.*, pp. 168-69；菊菊敘述的游泳池Happening則以錄影呈現。

115　Happening作為一種向權力挑戰、向資本主義掛帥的藝術市場宣戰之活動，由於表演形式開放與流暢，鼓勵觀眾參與，藉戲劇達到革命的理想，實為六〇年代精神的實踐，契合《落海》的表演意圖。

　　雖然如此，《落海》全本演出被譽為「閃亮的成功」[116]，史基亞瑞堤安排多頭進行的情節彼此搭上線，演出掌握到劇情緊湊的律動，對白火花四射，觀眾或莞爾，或震驚[117]，或深思，或憤怒，看戲緊跟著演出脈動。因為表演活潑生動，「我們不是在論述中，我們是在動作中，一直不停地」，沒有裝飾點綴，沒有偽裝[118]，演出為「文本的完美複製」[119]，維納韋爾甚表滿意。

　　維納韋爾一再聲稱自己的創作出自日常生活，寫的不外乎平日瑣事，不過如同維德志剖析道，他的作品並不家常，而是大歷史，維納韋爾從觀察凡人生活中萃取歷史的精髓[120]，他的劇本討論了法國半個世紀以來國家和社會的重大問題，猶如一歷史學家，其重要性無與倫比。他的編劇策略更開創了嶄新格局，當代法語劇作家幾無人不受到影響[121]。分析其劇本如何演出，攸關當代原創劇本存在的命脈。

　　追根究柢，維納韋爾大玩蒙太奇，讀者與導演被迫跟著作者的軌道走，增加了理解的距離，曲解的風險隨之大增[122]。柯爾泛（Michel Corvin）妙喻，維納韋爾之作像是一幅無框的心靈意象圖，事實上只存在想像中，難以具體呈現，這點道出搬演維納韋爾的弔詭；而欲建構複調劇的意義，說來矛

116　Darge, *op. cit.*

117　試舉最令人震驚的例子，菊菊於第三樂章津津有味述說的游泳池漂浮Happening（實為Claes Oldenburg的"Washes"計畫，見M. R. Sandford, ed., *Happenings and Other Acts*, London, Routledge, 1995, pp. 111-18），由許多個別的「動作」（action）組成，此字觸發其男友阿雷克斯掉入回憶的深淵，思及二次大戰發生在波蘭Lvov，納粹對猶太人執行的「行動」（Aktion）計畫，*Par-dessus bord, op. cit.*, pp. 75-79。這兩者皆貌似隨機、意外的「行動」，然而Aktion卻是慘無人道的滅族暴行。

118　Marie-José Sirach, "68, de l'autre côté du miroir", *L'Humanité*, 31 mars 2008.

119　Elise Ternat, "La mise en scène de Schiaretti est une véritable réussite", *Les trois coups*, 1ᵉʳ avril 2008, critique consultée en ligne le 4 janvier 2011 à l'adresse: http://www.lestroiscoups.com/article-18349264.html.

120　Edwy Plenel, "Michel Vinaver, notre historien", *Registres, op. cit.*, p. 133.

121　包括高行健的*Quatre quatuors pour un week-end*（《週末四重奏》）在內。

122　*Vinaver dramaturge, op. cit.*, p. 203.

盾，重點不在於引伸出其想法，或盯梢（pister）一個信息，如執導一般劇本的作法，而是在這類星座的系統中找出其運行的軌道，每齣戲均不同[123]。

　　複調手法誠為維納韋爾劇本的標幟，但一如前文所論，每齣作品的「風景」各有殊勝，端賴舞台演出將其具現，高貝爾認為關鍵在於「想像舞台空間之前，轉化文本為樂譜」[124]，意即不同時空的對白必須在舞台上真正交流，彼此碰撞，擦出閃電般的火花（fulgurance），令人驚覺到事實「正是如此」（"C'est ça."）[125]，表演方能成立。歷經上個世紀的摸索和實驗，維納韋爾作品的輪廓已然浮現，新的世紀應可期待更創新的演出。此舉也可望為其他原創劇本爭取更開放的寫作格局，創造屬於新世代的戲劇。

123　"Jusqu'où un auteur dramatique peut-il être intelligent?", *Europe*, *op. cit.*, pp. 13-14；普朗松也認為維納韋爾將《落海》的個別場景打散，再玩蒙太奇，造成「心靈的重新組合」，見其" 'Enfin une vision de l'industrie qui ne remontait pas à Balzac!' ", *op. cit.*, p. 97。

124　"Mettre en partition le texte avant d'imaginer l'espace", propos recueillis par Y. Mancel, *Théâtre Aujourd'hui*, no. 8, *op. cit.*, p. 81.

125　*Ecrits sur le théâtre*, II, *op. cit.*, p. 130.

第十章　新世紀的挑戰

　　「自有史以來，劇場即尋求自我改變。這就是我們所稱的危機。當劇場出了危機，正表示它的狀況良好。」

—— Jean Vilar[1]

　　新生代導演才華洋溢，受到重用也賣力工作，表現可圈可點，他們的導演作品全是由公立劇院製作，換句話說，是在推行「文藝民主化」的政策體制內完成的。從製作演出的角度來看，這個體制的確發揮了功能。然而，實施30年來，看戲的人口並未真正成長，法國政府因財政困難開始質疑其效能，施政逐漸向民粹主義靠攏，對劇場生態影響甚鉅。在此有必要回顧法國公立劇場的立基以了解問題的癥結。

1 在新自由經濟主義衝擊下的公立劇場制度

　　回溯歷史，公立劇場在法國之所以制度化，終極目標在於落實「文化民主化」政策，其源頭出自19世紀末的「全民劇場」（le théâtre populaire）[2]運動，它的出發點可從1953年《全民劇場》期刊之發刊詞略窺一二：「什麼是戲劇？〔……〕如果不是一種本質很大眾化的表現形式？說起艾斯奇勒（Eschyle）、中世紀的神祕劇、維加（Lope de Vega）或莎士比亞的『人民劇場』，簡言之說的就是戲劇」[3]。

1　"Théâtre et révolution" (1968), *Le théâtre, service public* (Paris, Gallimard, 1975), p. 530.

2　或稱之為théâtre du peuple, théâtre civique, théâtre prolétarien, théâtre de masse, théâtre citoyen等等，見Chantal Meyer-Plantureux, dir., *Théâtre populaire, enjeux politiques*: *De Jaurès à Malraux* (Bruxelles, Editions Complexe, 2006), p. 12。

3　*Ibid.*, p. 265.

　　可是，如何再創上述戲劇的黃金時代，以經典劇目、低廉的票價吸引廣大群眾看戲藉以凝結共識，團結人心，提高一般人民的文化水平，在實踐過程中卻屢屢遭到質疑和責難。從1920年傑米埃（Firmin Gémier）創立全球首座「國立人民劇院」（le Théâtre National Populaire, 簡稱T.N.P.）以來，至1951年尚‧維拉（Jean Vilar）被任命為總監，開始其在「夏佑劇院」（le Théâtre de Chaillot）輝煌的事業，所謂「全民劇場」的演出方法、表演劇目、觀眾群結構，乃至於美學標準、國家與劇場的關係等層面無一不引爆爭論。但是，維拉以高水準的經典重演，成功地號召大群觀眾看戲為不爭的事實，也因此深化了全民劇場的神話[4]。

　　阿米迪－金（Bérénice Hamidi-Kim）分析道，從傑米埃到維拉，包括其他支持全民劇場理念的工作者，他們提到的「人民」（peuple）觀念均取其遠古、勞動、鄉野以及天主教的意象，儘管工業革命已經發生，工人階層已出現，二者卻不起衝突；換句話說，「人民」一字在此跳出時間之外，隸屬於神話範疇，「全民劇場」演變成一則創始的神話，可供後代隨時援引[5]。

　　追根究柢，宣稱一個要為所有人創設相同文化的原則，推出高品質的藝術演出以完成開拓觀眾群的要求，在公立劇場為民服務的回憶中融合各種衝突，既含普世價值又具共和精神，這本身即為烏托邦夢想，在法國卻向來被視為正當的訴求[6]。維拉的成功，或許可歸結於他的理想可被定義為一種文化政策的鑄型（matrice），足以化解二次戰後，法國文化施政各種緊張勢力

4　維拉的觀眾群中其實工人階級人數不多，見Anne-Marie Gourdon, *Théâtre, public, perception* (Paris, C.N.R.S., 1982), p. 95。

5　*Les cités du théâtre politique en France depuis 1989* (Montpellier, L'Entretemps, 2013), p. 185，她主要是援用Alain Pessin的研究得到的結論，見後者之"Le mythe du peuple au XIXe siècle", *Sociétés et Représentations: Le peuple dans tous ses états*, Université Paris I, CREDHESS, no. 8, avril 1999, pp. 131-44。

6　Hamidi-Kim, *op. cit.*, p. 187.

間的衝突[7]。

因此1959年，戴高樂總統成立文化部，首任部長馬爾侯（André Malraux）肯定全民劇場的理念，加速在各大城市創建「文化之家」，地方分權（décentralisation）成為重大文化政策，劇場被制度化，由文化部選派深具潛力的導演或編舞家「下鄉」服務。1981年左派當權，深受密特朗總統信任的賈克朗（Jack Lang）擔任文化部長，號稱「一切〔都是〕文化」（le "tout culturel"），文化部補助以倍數成長，大手筆支持了於今視之為浮誇（grandiloquence）的計畫[8]。在這種情勢下，公立劇場為民服務的精神漸漸遭人淡忘，產生了一些嚴重的倫理與美學上的曲解：在新自由主義之風的氛圍中，個人藝術才情排第一，豪華、軼事的、以及觀念藝術型作品大行其道，驕傲地展示撒錢的成果，連中產階級觀眾對前衛劇場的需求都照顧到了[9]，這些批評呼應本書第一章第1節高比利對八〇年代劇場的抨擊。

這正是為何隸屬社會黨的特勞曼（Catherine Trautmann）文化部長，在1999年左右共治的政府中[10]，要花力氣和八個「全民教育國家聯盟」（la fédération nationale d'éducation populaire）簽訂屬於表演藝術領域的「公共服務之任務」聯合憲章，強調公立劇場總監的「責任」在於普及演出、拓展新觀眾群、健全財務管理[11]。

7　甚至於到了今日仍是文化政策領域中，各式議題凝結的場域，見Laurent Fleury, "Le 'théâtre, service public': Généalogie d'une pratique", *Théâtre/Public*, no. 207, janvier-mars 2013, p. 84。

8　Philippe Urfalino, *L'invention de la politique culturelle* (Paris, Hachette Littératures, 2004), pp. 390-93.

9　以滿足其革命的想望卻不必冒任何風險，Pierre-Etienne Heymann, *Regards sur les mutations du théâtre public (1968-1998)* (Paris, L'Harmattan, 2000), pp. 146-47。

10　總統為席哈克，總理為左派的約斯班（Jospin）。

11　*Charte des missions de service public de la culture*, 1998, document consultable à l'adresse: http://www.culture.gouv.fr/culture/actualites/politique/chartes/charte-spectacle.htm。劇場界對此憲章普遍反應不佳，一方面是拒斥被監控的危險，另一方面，則是深怕劇場藝術質變為帶動節目的社會性文化服務工作（animation socio-culturelle）。

　　九○年代的法國劇場已深感風雨欲來。根據文化部的調查，從1979至2008卅年來，15歲以上、每年至少看戲一次的觀眾數字維持穩定，只佔總人口的百分之16至18；在其他藝文領域，觀眾成長也有限，唯獨聽音樂的人口有明顯增加；接觸文藝活動的人口分佈也反映出城鄉、白領和藍領、社會階層的差距，暴露了普及文化政策的失敗[12]。而在友邦，所謂的文化創意產業市場已發展到令人無法忽視的地步，對比法國大力扶植文化領域卻始終無法達到其首要目標，給了政府擺脫責任、反向運作的藉口。

　　2007年5月，右派的薩科齊（Nicolas Sarkozy）當選總統，8月1日，他公開發表寫給新任文化部長阿巴內（Christine Albanel）女士的一封信，批評文化領域的資源分配在法國最不公平，政府「用所有人的錢去資助文化政策，卻只有極少數人蒙利」。薩科齊未思考如何治標解決此一問題，反倒以總統之尊，點名新任部長應該要求每個得到補助的機構每年彙報其作為以及觀眾參與率，意即展演須回應觀眾的期待，以此作為下年度補助的基準。至於方法，則引進在加拿大成功實施的「公共政治之一般修訂」辦法（la Révision générale des politiques publics），以控管、改善公共服務和其支出之間的關

12　最近的一次調查報告見Olivier Donnat, *Les pratiques culturelles des Français à l'ère numérique. Enquête 2008*, Paris, Ministère de la Culture et de la Communication/La Découverte, 2009。這是個棘手的問題，我們可以質疑調查的方法（如賈克朗的反應），此外，也有的社會學者不認為文化民主化政策失敗，最佳的反證就是維拉領導的「國立人民劇院」，參閱Laurent Fleury, "Le discours d' «échec» de la démocratisation de la culture: Constat sociologique ou assertion idéologique? ", *Les usages de la sociologie de l'art: Constructions théoriques, cas pratiques*, dir. S. Girel et S. Proust (Paris, L'Harmattan, 2007), pp. 75-99。不過，這個議題的爭議性仍很大，目前尚未得到共識。另一方面，「文化民主化」政策的立基、目標和方法常遭質疑。這方面最出名的著作當是1991年出版的*L'état culturel: Essai sur une religion moderne*（Paris, Editions de Fallois），由當時是「法蘭西學院」教授的Marc Fumaroli所撰，立論精闢，頓時洛陽紙貴。其後又有許多研究跟進，證實藝術的社會化功能很有限，也很間接，「利用藝術手段，國家可以有意義地改變或改善社會的想法是錯的」，文化的公立政治，其力量無法大到「足以強化民主、維護公民身分並打擊社會不公」，Urfalino, *op. cit.*, p. 394。

係[13]。易言之，一切補助必須要求見到結果和立即效益。這種迎合大眾口味，只重「結果的文化」（受制於全面量化的評量辦法），為反菁英的民粹主義[14]，劇場界一片譁然。

不僅如此，薩科齊還在2009年2月2日，在文化部之上，成立了「藝術創作委員會」（Conseil de la création artistique）[15]，文化界視之為疊床架屋的組織，由總統親自領軍，強化國家推動文藝（市場）的力量。文化向來被視為經濟中的非典型部門，現居然搖身一變，反諷地站在吹新自由風的資本主義之前衛[16]。

在位五年，薩科齊永遠站在政府的第一線，在文化領域亦然，鬧了不少笑話和風波[17]，所謂的「文化薩科齊主義」（sarkozysme culturel）一詞不脛而走[18]，意指他利用文化修飾形象，放棄文化真正的領域，轉向middlebrow看齊，只重文化的經濟效能。不過，薩科齊儘管動作頻頻，畢竟未對文化預算動刀。2012年社會黨再度上台，總統歐蘭德（François Hollande）不僅未扭轉上述的趨勢，2013年度文化部的預算在首相要求各部會共體時艱的情況下，甚至降到了自八〇年代以來的最低點。

13　Sarkozy, "Lettre de mission adressée à Madame la Ministre Christine Albanel", 1 août 2007, lettre consultée en ligne le 30 mars 2013 à l'adresse: http://www.lemonde.fr/politique/article/2008/04/28/lettre-de-mission-adressee-a-christine-albanel_1039487_823448.html.

14　Martial Poirson, "La politique culturelle est-elle soluble dans le néo-libéralisme? (2007-2012)", *Théâtre/Public*, no. 207, *op. cit.*, p. 18.

15　這不啻打了剛上任的文化部長Frédéric Mitterrand一個巴掌。

16　Poirson, *op. cit.*, p. 16。薩科齊的作法讓人聯想賈克朗1982年的口號，「經濟和文化，同一場戰鬥」（"économie et culture, même combat"），這是為了解釋當年文化部預算之所以大增的理由，Urfalino, *op. cit.*, pp. 351-58，今日情勢正好相反。

17　如最有名的《克蕾芙公主》（*La princesse de Clèves*, Mme. de la Fayette）案，薩科齊競選總統時即調侃此部寫於17世紀的經典小說，結果反倒造成小說大賣，許多學校舉行讀這本小說的活動以表示抗議，電視台製作專題報導，電影界籌拍新片，甚至於拍攝這整個事件的紀錄片，見Clarisse Fabre, "Et Nicolas Sarkozy fit la fortune du roman de Mme de La Fayette", *Le monde*, 29 mars 2011。

18　Cf. Frédéric Martel, *J'aime pas le sarkozysme culturel*, Paris, Flammarion, 2012.

　　面對上述越來越嚴峻的挑戰，劇場界有許多反論，近來最具規模和組織的反擊行動為2012年3月12日在「奧得翁歐洲劇院」（l'Odéon-Théâtre de l'Europe）召開的「公立劇場，在國家與市場之間（1982–2012）」研討會，由學界與業界聯合舉辦，全面批判這種向市場看齊的文化政策之謬誤及危險，並反省「劇場，公共服務」（théâtre, service public）制度之來龍去脈。研討會發表的論文會後並交由法國最重要的戲劇期刊《劇場／觀眾》（*Théâtre/Public*）在2013年的春天以「戲劇與新－自由主義」為題出版專輯（第207期），其封面為遭（新自由主義颶風？）摧毀的一家書店，數名衣冠畢挺的顧客在廢墟的書架上找書讀，其喻意顯而易見。

　　誠然，今日表演藝術的大環境已不如上個世紀單純，數位科技、大眾娛樂產業均是表演藝術強勁的競爭對手，劇場的未來走向的確應該深切反省。但是，「劇場作為公共服務」的使命在法國從來不僅僅只是一個做戲的信念、一種制度，其肩負的任務從古至今始終是一個爭論不休的戰場[19]。回溯歷史，從1980年代開始，要維持公立劇場（公家財務管理）、全民劇場（文化民主化）和藝術劇場（美學高標準）三者之間的平衡早已被視為不可能[20]，這個困局於今為烈。

　　事實上，在世紀之交，法國劇場即已面臨前所未見的嚴峻考驗。僅以舉世聞名的「亞維儂劇展」為例，過去十年，劇展就爆發了兩次危機。首先是2003年演員為了按戲拿酬勞的間歇性工作本質和新的國家社會保險體制扞格而罷演。所謂「間歇性職業工作者」（intermittent）指的是因工作形態而無法簽訂長期工作合約者，如劇場、音樂、電視等表演藝術相關的工作者通常均屬於這一類。為了維持沒有正式約聘時的生計，「間歇性職業工作者」的正職簽約時數若符合救濟辦法的時數門檻便可以申請失業補助。

19　Fleury, *op. cit.*, pp. 85-86.
20　Hamidi-Kim, *op. cit.*, p. 203.

　　2003年法國政府積極改革失業保險救濟辦法，在戲劇界方面，6月26日由資方團體Medef提出並與政府簽訂改革法案[21]，其申請補助的條件變嚴苛：正職簽約時數門檻上調，然能領取救濟金的期限卻縮短。新法案中，演藝人員（artiste）10.5個月、技術人員10個月間（原為12個月）工作507個小時為最低門檻，可獲得6個月（原為12個月）的補助。這對工作準備期較長（排練等非正式工作）的表演業者十分不利，造成演員極度不滿因而罷工。許多夏日藝術節只得喊停，亞維儂劇展也迫不得已在7月10日宣布停辦，資深總監達西爾（Bernard Faivre d'Arcier）因此事件下台。沒有演員與技術人員就沒有演出，這個事件暴露了法國劇壇的體制問題，至今仍未完全獲得解決[22]，演藝人員的生活條件轉苛。

　　兩年後劇展爆發了第二個危機，兩位中生代的新總監阿尚包（Hortense Archambault）和包德理耶（Vincent Baudriller）邀請比利時搞跨界的法布爾（Jan Fabre）當劇展的焦點藝術家，這個選擇事前就已遭到部分媒體批評[23]，兩位策展人另外還請了其他跨界工作者[24]——稱之為「舞台的詩人」（poètes de la scène）[25]——共襄盛舉，嚴重壓縮「文本劇場」（théâtre de texte）的表演空間，以至於最重要的表演場地——「教皇宮」的「榮譽中庭」——竟然沒有安排任何「話」劇表演，對於一個以搬演經典劇起家的劇展而言，是一大警訊或是突破，兩個觀點各有不同的支持者。而劇展進行

21　La réforme d'assurance-chômage des intermittents du spectacle.

22　以至於2014年的亞維儂藝術節有多場演出取消，損失高達32萬歐元，其他藝術節也均籠罩在罷演陰影中。

23　Le Figaro和Le Nouvel Observateur為首。

24　如Mathilde Monnier, Jacques Décuvellerie, Pascal Rambert, Gisèle Vienne, Wim Vandekeybus, Jean-François Peyret, Romeo Castellucci, Marina Abramovic等人，其中除最後一位之外，其他演出均引發觀眾不滿。

25　此詞出自劇展，見Hortense Archambault & Vincent Baudriller, "Edito 2005", 59 édition du 8 au 27 juillet 2005, editorial consulté en ligne le 17 juin 2013 à l'adresse: http://www. festival-avignon.com/fr/Archive/Edito/2005。

時，一些跨界演出因過於暴力、猥褻或看不出意義，踩到了一般觀眾接受的黃線[26]，部分觀眾當場表示不滿，憤而退場。這些抗議助長那些原已持反對立場的媒體更勇於批判他們認為無意義的演出，其他媒體紛紛跟進表態，劇場人也不落人後加入戰場，造成劇展期間激烈的論戰。簡言之，根據《世界報》的分析，批評的主因來自兩大源頭，首先是策展人的美學標準以及法布爾的美學表現未獲認同[27]；其次，則是部分節目太暴力，或空洞、無意義，因此票房或許仍然亮麗，觀眾卻是大失所望[28]。

於今回顧，這些爭論不僅反映了新表演美學之接收、藝術的表演界限、以及劇展的定位和未來發展等大哉問，同時，觀眾不尋常的反抗（révolte）也引起社會學者的注意[29]。2005年的「亞維儂劇展」已是第59屆，上述問題發生在劇展即將大規模慶祝的第60屆之前，正代表這個劇展在思考如何突破現況，策略或許有點操之過急，但也顯示了不墨守成規的積極態度。如何解決爭議和衝突，仍待「亞維儂劇展」新任總監皮（Olivier Py）、戲劇界以及政府共同努力。

26 這是文化部長德瓦布爾（Renaud Donnedieu de Vabres）7月22日的評論，見Brigitte Salino, "2005, l'année de toutes les polémiques, l'année de tous les paradoxes", *Le monde*, 27 juillet 2005。

27 在後者推出的四部作品中，唯有《我是血》（*Je suis sang*）被視為是佳作，*ibid.*。

28 *Ibid.*。這個危機的成因是個複雜的問題，事發後至今，已有數本專書從不同的觀點解讀，持反對劇展走向者，見Régis Debray, *Sur le pont d'Avignon*（Paris, Flammarion, 2005），意見顯得偏頗；與此書相較，*Le cas Avignon: Regards critiques*（Montpellier, L'Entretemps, 2005）由Georges Banu和Bruno Tackels兩人主編，收有19篇觀點不同的論文，較能看出各方意見，但整體而言偏向支持劇展。另有學者完全跳出支持或反對的立場，而改從美學傳統來反省這次危機，參閱Carole Talon-Hugon, *Du théâtre: Avignon 2005-Le conflit des héritages*, hors-série, no. 16, june 2006。此外，哲學家Daniel Bougnoux則從法國1980年代在藝術、媒體到政治各領域出現之「再現的危機」，探討2005年亞維儂危機的肇因，見其*La crise de la représentation*, Paris, La Découverte, 2006。

29 Cf. Emmanuel Ethis, Jean-Louis Fabiani, Damien Malinas, *Avignon ou le public participant: Une sociologie du spectateur réinventé*, Montpellier, L'Entretemps, 2008.

2 「全民劇場」的新實踐

　　就公立劇場的經營管理而言，九〇年代迄今令人樂見的發展是，不墨守成規、積極任事的態度同樣也反映在新一代總監導演身上，他們多數不僅認同全民劇場理念且認真實現，最著名的例子莫過於諾德（Stanislas Nordey）。1994年他28歲，由於表現亮眼，時任「阿曼第埃劇院」（le Théâtre des Amandiers）藝術總監的樊尚（Jean-Pierre Vincent）大表欣賞，特邀他一起管理位於巴黎西郊南泰爾（Nanterre）的「國立戲劇中心」。三年後，諾德實在不滿劇院規劃節目未考慮當地居民的背景、表演體制僵化、一味追求票房成功，他批評六八世代的導演不肯釋出權力[30]，最後選擇離開。

　　翌年（1998），諾德和演員瓦樂麗·朗（Valérie Lang）[31]獲選主管巴黎北郊聖丹尼（Saint-Denis）市的「傑哈－菲利普劇院」（le Théâtre de Gérard-Philipe），裡面有三個小劇場，各有162、105與76個座位。上任之初，這兩名年輕人實地走訪聖丹尼市的每一角落，直接對居民解說他們的理想——推廣當代戲劇創作。諾德起草的「一個公民劇場的宣言」清楚列出其改革理想：本著「服務公眾」的立基，「傑哈－菲利普劇院」將是一間為了今日觀眾與藝術工作者上演今日作品的全民劇場[32]。這個理想反映在劇場空間方面的措施包括全面開放，使其真正成為社區的公共空間[33]，安排系列演講與工作坊，週日開放參觀排戲和劇場後台等等。

30　Salino, "Les engagements fermes des 'petits-fils' de Vilar. Stanislas Nordey et Olivier Py secouent le cocotier du théâtre public", *Le monde*, 7 mars 1997。樊尚是諾德在「巴黎高等戲劇藝術學院」的老師，諾德後來很後悔當時自己年輕氣盛，說話太衝動，見Frédéric Vossier, *Stanislas Nordey, locataire de la parole* (Besançon, Les Solitaires Intempestifs, 2013), pp. 108-09。

31　為賈克朗之女。

32　"Un théâtre de service public/Un théâtre pour tous/A partir des poètes/Pour le public/Pour les artistes/Aujourd'hui", Vossier, *op. cit.*, p. 130.

33　巴黎郊區民眾可以活動、聚會的場所不多，這也是造成近年來郊區青少年多次暴動的原因之一。

　　而最具震撼力的做法莫過於全年開門演戲，這是史無前例之舉，且一年演出製作數目倍增，共推出32檔戲[34]。不僅如此，所有演出均一價——50法朗（約合台幣300元），預付200法朗（約合台幣1200元）即可看10齣戲，在地居民則可看全年的演出。為了達到真正的民主化目標，諾德不怕得罪圈內人，毅然取消了所有公關票券：所有人來看戲都要付錢，連文化部長也不例外，再沒有人享有任何特權。

　　這種種顛覆慣例的措施為諾德樹立了無數的敵人，但「傑哈－菲利普劇院」確實達到了預設目標，第一年觀眾數目倍增，從25,000人次攀昇到46,000人次，且有六成來自絕少出門看戲的郊區，其中的半數來自聖丹尼市[35]。可惜，三年任內預估將虧損千萬法朗，主要是由於節目製作數量爆增之故[36]，暴露了「國立戲劇中心」難以支持新製作、徹底落實全民劇場理想的結構性問題。

　　審視諾德的「公民劇場」計劃，其重點措施為降低票價、支持當代創作[37]、扶植年輕劇團、全年營業、開放劇場空間、推介在地藝術[38]，「傑

34　法國公立劇場一年只演三季，夏天關門休息；有大、小兩廳的劇場平均一年製作的節目大約是12至14檔。

35　Vossier, *op. cit.*, p. 145.

36　而非如其他公立劇院超出預算的原由不外乎是使用不當，或推出超級豪華的大製作所致。事實上，諾德的計畫經費預估是根據錯誤的數據而得的：他的行政經驗不足，而文化部當時面臨改組，無暇控管各劇院的預算風險，再加上劇場增加演出場次勢必需要增加經費，這方面文化部並不買帳。諾德事後才知道文化部其實根本沒讀他的「公民劇場」計畫，但此計畫卻得到聖丹尼市府強力支持，他因而一廂情願地認定文化部也默許他的改革，種種因素注定了此計劃失敗的命運，*ibid.*, pp. 123-24。

37　有人指出當代劇作有的太晦澀、深奧，不易吸引觀眾，但誠如諾德所言，真正的普羅大眾對藝術所知有限，不會帶著有色眼光來看戲。從地方分權和公共服務的觀點審視，長期研究此問題的Abirached教授指出，支持年輕劇團、成立在地劇團（但需避免石化）、建立當代表演劇目（足以將劇場重新帶回社會的中心）、以及重新審視戲劇教學以促成發明新的表演形式，和當代觀眾接軌為當務之急，見其*Le théâtre et le prince: 1981-1991* (Paris, Plon,1992), pp. 129-30。這些也都是諾德努力的方向。

38　如「藍調郊區」（Banlieues bleues）爵士音樂節、「舞蹈交會」（Rencontres choré-graphiques）、「非洲色彩」（Africolor）等系列節目。

哈－菲利普劇院」搖身一變成為聖丹尼市民的重要文藝場所，這些均是實踐「全民劇場」的具體作為，其中僅有演出當代作品這個目標或許稍稍超出「全民劇場」的初衷——搬演經典名劇，不過實現文藝民主化政策的目標則是一致的。

　　經過諾德團隊的努力，在地觀眾逐漸認同這家為他們設立的劇院，在文化部於1999年出面喊停之前[39]，也很支持戲院的演出，這是諾德最引以為傲之處。更何況，他在千禧年選擇離開劇院時已還清了全部債務，態度負責。原本在面臨劇院倒閉危機時要他辭職的文化部，反倒希望他能留任，卻又不願為他提出的兩個條件背書：翻新劇場設施、增加營運經費[40]。這點暴露了當年的文化部長特勞曼女士在重振公立劇場的服務士氣時左支右絀、前後矛盾的兩難窘境。

3 積極拓展觀眾群

　　經過諾德事件，「劇場作為公共服務」的設施之一，這個公立劇場的原始立基再度得到重視。史基亞瑞堤即指出[41]，法國戲劇類的補助經費是撥給申請的導演，這點的確是鼓勵一位導演實現個人演出計劃，肯定其個人藝術表現，但更重要的是，這筆經費是為了促成導演透過演出和觀眾建立關係，最終目標仍是與觀眾交流，使更多人接近戲劇，而非僅為了成就個人的事

39　威脅將劇場關門一年以平衡收支，後因戲劇界、當地觀眾與市府力挺劇場而未執行。

40　公立劇院負債並非新聞，諾德之前的總監J. C. Fall（1989-97）已留下債務，Daniel Mesguich任總監時也積欠巨額債務。而在諾德任內，各國家劇院也都負債累累，卻得到文化部支援，他深覺不公。

41　"Entretien avec Christian Schiaretti: Directeur du Théâtre national populaire (TNP) de Villeurbanne depuis 2002", réalisé par B. Hamidi-Kim, *L'annuaire théâtral: Revue québécoise d'études théâtrales*, no. 46, 2011, p. 143.

業，所以藝術家宜更謙虛，莫忘服務的精神[42]。受到諾德的改革啟示，這一
代導演多數均能在藝術創作之外，關注服務在地觀眾，安排的節目較諸前輩
更多元化，且較注意新的表演動向。

　　「一個劇場沒有周圍居民的注視不可能改頭換貌」[43]，這是藍貝
爾（Pascal Rambert）2007年接任「冉維力埃劇院」（le Théâtre de
Gennevilliers）藝術總監的宣言，說來令人難以置信，這個看似顯而易見的
道理在過去30年卻遭到漠視。上一代導演並不是沒有嘗試過[44]，不過因困難
重重，最後仍選擇爭取中產階級的觀眾群，遠離「全民」劇院的設立初衷。

　　藍貝爾的做法首先是喚醒當地居民的意識：該區有一個劇場！（很多
居民從來不曾聞問，也毫不關心）。他規劃的節目手冊每一頁都拍了在地居
民，標上他們的姓名和職業，老、中、青三代都有，大家才知道這裡住了這
麼多有意思的人，冉維力埃市並非文化沙漠。其次，藍貝爾和當地的伽利略
中學（Lycée Galilée）合作，請藝術家布倫（Daniel Buren）設計指向劇院的
路標，安插在市內人潮所在（共100個），分六條路線通向劇場。藍貝爾同
時把劇院高處的外牆漆成大紅色，外地觀眾一出地鐵站就可輕易看到「目」
標，不再有迷路之虞。第三，他和當地的藝術學院和中學合作以培養潛力觀
眾。劇院開幕的第一個作品，就是請舞蹈家巫朗丹（Rachid Ouramdane）為

42　此處，史基亞瑞堤是指涉1968年學潮發生之際，普朗松邀請數十位導演到「國立人
　　民劇院」開會，最後共同簽署一項宣言（la déclaration de Villeurbanne），主要是要
　　求創作的權力（pouvoir au créateur）（這是因為公立劇場的半數經費須由地方政府負
　　擔，地方政府和議會因此有權決定劇場的一切，劇場經營的理想不容易貫徹），並確
　　認「非－觀眾」（"non-public"）的存在（意即有些民眾無論如何就是不會進劇場看
　　戲）；一言以蔽之，意即要求導演的藝術創作先於服務觀眾的任務。

43　"On ne refait pas un théâtre sans le regard de ceux qui vivent autour."

44　例如薛侯1982年入主南泰爾的「阿曼第埃劇院」決定以《屏風》（Les paravents,
　　Genet）開幕，著眼的就是當地的中下階層居民，最後真正上門看戲的卻是巴黎市區
　　的知識分子。單純從演出劇目去吸引普羅觀眾上門看戲一般而言成效均不佳，在柏林
　　的「戲院」（Schaubühne），1970年代的史坦（Peter Stein）和1990年代的歐斯特麥耶
　　（Thomas Ostermeier）均曾嘗試過，未獲成功。

居民編一個舞作；觀察到當地青少年喜歡運動，巫朗丹據此發展成一支舞蹈《（足球的）罰球區》（*Surface de réparation*），舞者就是這些青少年！

在活化劇場空間方面，藍貝爾希望「冉維力埃劇院」不只是一個表演場所，也是居民可以相約會面聊天的地方。所以他擴大劇場內的小咖啡館和書店，重新裝潢，延長開店時間，劇場二樓還有個小圖書館。最大膽的措施是，排戲過程開放，任何人都可打電話申請進劇場看排戲，這是前所未聞的事，可見他開放劇場的真正決心。

精力過人的藍貝爾每星期五晚上還主持寫作班，一般大眾皆可參加；前一個半小時寫作，後一個半小時表演，一年下來的成果最後出版成書[45]。不僅如此，他還邀請哲學家蒙參（Marie-José Mondzain）、文學家舉行會談，與電影導演阿薩亞斯（Olivier Assayas）[46]合作放映主題電影。工作滿檔，藍貝爾仍創作不輟，其中以2011年自編自導的《愛的結束》（*Clôture de l'amour*）最轟動，在亞維儂劇展首演，共得三個大獎[47]，並成功巡迴全球演出。

表演節目的安排更見爭取觀眾的用心。以往的「冉維力埃劇院」只演戲，如今在這裡上演的節目包羅萬象，但清一色為當代創作，以2007年度的節目為例：舞蹈（《罰球區》）、舞台劇（波默拉的三部曲[48]）、新歌劇（*Médée*, Pascal Dusapin）、兒童劇（藍貝爾之《我的鬼魂》，不僅在劇場內演出，也到當地各小學搭帳篷演出）、跨界演出（藍貝爾的《整整一生》以及洛杉磯的LAPD團體[49]）。藍貝爾甚至和「法蘭西喜劇院」合作，執導米尼亞納（Minyana）的新作[50]，這齣戲先在冉維力埃首演，翌年才在「法

45　Rambert, *Gennevilliersroman 0708*, Besançon, Les Solitaires Intempestifs, 2007.
46　代表作*Clean*，由張曼玉領銜。
47　Grand Prix de littérature dramatique (2012), Meilleure création d'une pièce en langue française du Syndicat de la critique (2012), Prix de l'auteur du Palmarès du théâtre (2013)。此劇首演的男主角由諾德出任。
48　《在世》、《隻手》以及《商人》，參閱本書第八章第2節。
49　Los Angeles Poverty Department.
50　*Les métamorphoses, la petite dans la forêt profonde*，改編自羅馬詩人Ovid的《變形記》。

蘭西喜劇院」登台！這也是創舉。藍貝爾的種種努力使得這個郊區劇場真正成為當地的「文化之家」，一如在諾德領導下的「傑哈－菲利普劇院」，落實了馬爾侯的文化大夢。藍貝爾因而於2013年得到「藝術與文學騎士勳章」（Chevalier de l'ordre des arts et des lettres）。

在國家劇場方面，奧力維爾‧皮2007年上任時，矢志將「奧得翁歐洲劇院」化為「一座節慶與大眾的劇場」。深信劇場不應是有錢人或知識分子的專利品，皮的具體作法首先就是降低票價，且在規劃節目時，做到了兼顧菁英與大眾，年年將「夜晚被白日奇襲」（"la Nuit surprise par le jour"）劇團或西瓦第埃（Jean-François Sivadier）的親民作品排入劇院的檔期中[51]。值得一提的是，奧得翁劇院透過教育部，每年約和15個小學班級（大半位於郊區）合作，提供他們看戲優惠，幫忙他們將演出劇本化為部分課程內容，引導學生創作、朗讀、表演，每年六月甚至於安排這些小學生登上大舞台表演[52]！四年任內下來，估計約有三萬名年輕觀眾上門看戲，是皮頗感驕傲的成績[53]。

同樣地，在巴黎的市立劇場，德馬西－莫塔（Demarcy-Mota）也將其表演場地拓展到市區邊緣地帶[54]，並排練兒童劇赴各小學演出，甚至支持巴黎郊區的中學生參與《911》（11 Septembre 2001, Vinaver）演出，由莫尼葉導演[55]。此外，2013-14年度在「藝術教育和觀眾學校」大計畫中，巴黎市立

51 參閱本書第七章。

52 Judith Sibony, "Quand les enfants occupent l'Odéon", blog, 9 septembre 2009, Le monde, article consulté en ligne le 31 juillet 2014 à l'adresse: http://theatre.blog.lemonde.fr/2010/06/24/quand-les-enfants-occupent-lodeon-2/.

53 Judith Sibony, "Les enfants d'Orphée", Théâtre/Public: Carte blanche à Olivier Py, no. 213, juillet-septembre 2014, p. 48.

54 和19區的Le centquatre、18區的Le grand parquet、3區的Le carreau du temple、14區的le Théâtre de la cité internationale、15區的Le Monfort以及蒙特伊的le Nouveau Théâtre de Montreuil C.D.N.劇場聯合製作。

55 Cf. Guy Girard的紀錄片D'un 11 septembre à l'autre, Paris, Cléante/Veilleur de nuit, 2013.

劇院和大巴黎市的20所小學、15所初中、12所高中、13所大學和獨立學院、32個休閒中心合作，利用演出機緣進行工作坊、參訪、以及教學活動[56]，對於推介表演藝術，態度至為積極。

　　迥異於1980年代末期的劇院組織，今日各公立劇場中負責觀眾部門的職員以倍數成長，負責開發不同階層的觀眾，這其中以對未來觀眾——學生——下的功夫最多，不僅常為他們辦理各式工作坊，且提供各種優惠票價。

　　何謂「全民劇場」，如何促成其理想落實，新世代導演各有不同的解讀和作法，他們無不卯足全力發揮劇場表演的能量，或許仍無法維持公立、全民和藝術劇場三邊平衡，比起前輩導演，至少更加強普及演出、拓展觀眾群、支援藝術教育，不少劇場的賣座率年年提昇。因此，公立劇場的未來儘管仍存在不少難題，但在目前成效不錯的基礎上，相信應可找到解決之道。本章之首引用的維拉發言，是他在1968年「亞維儂劇展」首度面臨危機時說的，至今仍常被劇場人引用，頗能代表他們正面看待問題的態度。這個積極的正面態度使人對法國劇場的未來懷抱信心。

56　Cf. "Programme annuel du Théâtre de la ville de Paris 2013-14", p. 92.

參考書目

Abirached, Robert. 1992. *Le théâtre et le prince: 1981-1991*. Paris, Plon.

Adam-Maillet, Maryse; Scaringi, Gilles; *et al.* 2007. *Lire un classique du XXᵉ siècle: Jean-Luc Lagarce*. Besançon, C.R.D.P. de Franche-Comté/Les Solitaires Intempestifs.

Alexander, Catherine M. S., ed. 2004. *Shakespeare and Politics*. Cambridge, Cambridge University Press.

Alford, C. Fred. 1990. "Melanie Klein and the 'Oresteia Complex': Love, Hate, and the Tragic Worldview", *Cultural Critique*, no. 15, Spring, pp. 167-89.

Allen, David. 1999. *Performing Chekhov*. London, Routledge.

Anne, Catherine; Juin, Claude; Cointepas, Virginie; *et al.* 2011. *Neuf saisons et demie: Les 3468 jours du Théâtre de l'Est Parisien*. Carnières-Morlanwelz, Belgique, Lansman.

Archambault, Hortense; Baudriller,Vincent. 2005. "Edito 2005", 59ᵉ édition du 8 au 27 juillet 2005, éditorial consulté en ligne le 17 juin 2013 à l'adresse: http://www.festival-avignon. com/fr/Archive/Edito/2005.

Artaud, Antonin. 1964. *Le théâtre et son double*. Paris, Gallimard, coll. Folio Essais.

Association Sans Cible. 2004. *2, La représentation*. Paris, Editions de l'Amandier.

Baecque, Antoine (de). 2008. *Crises dans la culture française*. Paris, Bayard.

Banu, Georges. 1999. *Notre théâtre, La Cerisaie: Cahier de spectateur*. Arles, Actes Sud.

_____; Tackels, Bruno; dir. 2005. *Le cas Avignon: Regards critiques*. Montpellier, L'Entretemps.

Barbéris, Isabelle. 2010. *Théâtres contemporains: Mythes et idéologies*. Paris, PUF.

Bardelmann, Claire. 2007. "Compte rendu de la mise en scène de Christian Schiaretti", La journée d'études à l'Université Lyon III, le 1ᵉʳ décembre 2006, article consulté en ligne le 3 octobre 2013 à l'adresse: http://www.ircl.cnrs.fr/pdf/2007/Coriolanpdf/10_cr_ bardelmann.pdf.

Barjot, Dominique; Réveillard, Christophe; éd. 2002. *L'américanisation de l'Europe occidentale au XXᵉ siècle*. Presses de l'Université de Paris-Sorbonne.

Bataillon, Michel; Lerrant, Jean-Jacques. 2001. *Un défi en provence: Planchon, chronique d'une aventure théâtrale,1950-57*, vol.1. Paris, Marval.

Baudrillard, Jean. 1970. *La société de consommation: ses mythes, ses structures*. Paris, Denoël, coll. Folio Essais.

Bellet, Marie; Goussef, Nicolas; Kermorvant, Régis; Novarina, Valère; Thelliez, Bastien. 2006. "Seconde génération novarinienne", *Mouvement*, no. 38, janvier-mars, pp. 76-77.

Benhamou, Anne-Françoise. 2012. *Dramaturgies de plateau*. Besançon, Les Solitaires Intempestifs.

Bennett, Susan. 1996. *Performing Nostalgia: Shifting Shakespeare and the Contemporary Past*. London, Routledge.

Berry, Ralph. 1975. "The Metamorphoses of *Coriolanus*", *Shakespeare Quarterly*, vol. 26, no. 2, Spring, pp. 172-83.

Berset, Alain, dir. 2001. *Valère Novarina: Théâtres du verbe*. Paris, José Corti.

Berstein, Serge. 1989. *La France de l'expansion: La république gaullienne 1958-1969*. Paris, Seuil, coll. Points Histoire.

Biet, Christian; Triau, Christophe. 2006. *Qu'est-ce que le théâtre?* Paris, Gallimard, coll. Folio Essais.

Bigot, Michel; Savéan, Marie-France. 1991. *La cantatrice chauve et La leçon d'Eugène Ionesco*. Paris, Gallimard, coll. Foliothèque.

Bobée, David. 2007. "Interview de David Bobée, metteur en scène du spectacle *Fées* au théâtre de la Cité internationale", réalisée par Gilda Cavazza, 6 avril, interview consultée en ligne le 20 février 2013 à l'adresse: http://www.lesouffleur.net/847/interview-de-david-bobee-metteur-en-scene-du-spectacle-fees-au-theatre-de-la-cite-internationale/.

_____. 2010. "Entretien avec David Bobée", réalisé par Cathy Blisson, interview consultée en ligne le 20 février 2013 à l'adresse: http://www.rictus-davidbobee.net/hamlet#!__hamlet/vstc3=hamlet-02.

Bond, Edward. 1978. *Plays: Two*. London, Methuen.

_____. 2001. *Edward Bond Letters*, vol. V., ed. Ian Stuart. London, Routledge.

Bougnoux, Daniel. 2006. *La crise de la représentation*. Paris, La Découverte.

Bourdieu, Pierre. 1993. *La misère du monde*. Paris, Seuil.

Bradby, David. 1991. *Modern French Drama: 1940-1990*. Cambridge, Cambridge University

Press.

_____. 1993. *The Theatre of Michel Vinaver*. Ann Arbor, University of Michigan Press.

_____; Delgado, Maria M.; eds. 2002. *The Paris Jigsaw: Internationalism and the City's Stages*. Manchester, Manchester University Press.

_____; Calder, Andrew; eds. 2006. *The Cambridge Companion to Molière*. Cambridge, Cambridge University Press.

Braunschweig, Stéphane. 1991. "Le quatrième 'homme de neige' ", *Théâtre/Public*, nos. 101-02, septembre, pp. 49-53.

_____. 1992. "Le théâtre et le monde, effets d'étrangeté ," entretien réalisé par Louise Vigeant, *Jeu*, no. 65, pp. 121-26.

_____. 1992. "La substantifique moëlle", entretien réalisé par Marie Van Hamme, *Calades* (magazine dans le Gard), novembre.

_____. 2004. "Le rapport à la réalité", entretien réalisé par Barbara Engelhardt, *Alternatives théâtrales*, no. 82, avril, pp. 27-31.

_____. 2006. "Stéphane Braunschweig: L'aventure d'un scénographe", entretien avec Franck Mallet, *Art Press*, no. 325, juillet-août, pp. 43-47.

_____. 2007. *Petites portes, grands paysages*. Arles, Actes Sud.

Brecht, Bertolt. 1979. *Ecrits sur le théâtre*, 2 vols. Paris, L'Arche.

Brochen, Julie. 1999. "Héritage et savoir-faire", *Du théâtre*, no. 25, été, pp. 93-97.

Brook, Peter. 1981. "Peter Brook monte Tchekhov: Le mouvement de la vie", propos recueillis par Colette Godard, *La Comédie-Française*, no. 96, février, pp. 31-33.

Brown, Norman Oliver. 1959. *Life against Death: The Psychoanalytical Meaning of History*. Middletown, Conn., Wesleyan University Press.

Bunker, H. A. 1944. "Mother-Murder in Myth and Legend: Psychoanalytic Note", *Psychoanalytic Quarterly*, no. 13, pp. 198-207.

Cantarella, Robert. 2005. "Noëlle Renaude: Une belle journée", article consulté en ligne le 6 février 2013 à l'adresse: http://www.robertcantarella.com/index.php?/theatre/une-belle-journee/.

Cardinne-Petit, R. 1958. *Les secrets de la Comédie Française 1936-1945*. Paris, Nouvelles

336

Editions Latines.

Cerutti, Bénédicte. 2008. "*Les trois soeurs* de Anton Tchekhov: Bénédicte Cerutti (Olga)", *Outre Scène*, no. 10, mai, pp. 95-97.

Charte des missions de service public de la culture, 1998, document consultable à l'adresse: http://www.culture.gouv.fr/culture/actualites/politique/chartes/charte-spectacle.htm.

Claudel, Paul. 1969. *Journal*, vol. II. Paris, Gallimard, coll. Pléiade.

Clayton, J. Douglas, ed. 1997. *Chekhov Then and Now: The Reception of Chekhov in World Culture*. New York, Peter Lang.

Collin, Pascal. 2007. "Entretien avec le traducteur Pascal Collin", réalisé par Danielle Mesguich le 15 juin, *Pièce (dé)montée*, no. 25, juillet-septembre. Paris, S.C.E.R.E.N., pp. 11-13.

_____; Collin, Yann-Joël. 1999. "Entretien Pascal Collin/ Yann-Joël Collin", "Programme du spectacle *Henri IV*", le Théâtre Gérard-Philipe, pp. 18-32.

Collin, Yann-Joël. 2003. "La dramaturgie est un acte vivant", entretien réalisé par Pierre Notte pour le Festival d'Avignon 2003, *Mouvement*, no. 23, pp. 33-34.

Conesa, Gabriel; Emelina, Jean; dir. 2007. *Les mises en scène de Molière du XX^e siècle à nos jours*, Actes du 3^ème Colloque International de Pézenas 2005. Pézenas, Editions Domens.

Cornford, F. M. 1914. *The Origin of Attic Comedy*. London, Edward Arnold.

Cormann, Enzo. 2005. *A quoi sert le théâtre? Articles et conférences 1987-2003*. Besançon, Les Solitaires Intempestifs.

Corvin, Michel. 1987. *Le nouveau théâtre en France*. Paris, PUF, coll. Que sais-je?.

_____. 1994. *Lire la comédie*. Paris, Dunod.

_____. 1999. "Le concept de 'génération de théâtre' a-t-il un sens?", *Du théâtre*, no. 25, été, pp. 77-92.

Costaz, Gilles. 2001. "La parole opère l'espace", entretien avec Valère Novarina, *Le magazine littéraire*, no. 400, pp. 98-103.

Danan, Joseph. 2002. "Ecrire pour la scène sans modèles de représentation?", *Les études théâtrales*, nos. 24/25, pp. 193-201.

Dandrey, Patrick. 2002. *Molière ou l'esthétique du ridicule*. Paris, Klincksieck.

Debord, Guy. 1996. *La société du spectacle*. Paris, Gallimard, coll. Folio.

Debray, Régis. 2005. *Sur le pont d'Avignon*. Paris, Flammarion.

Defaux, Gérard. 1980. *Molière ou les métamorphoses du comique: De la comédie morale au triomphe de la folie*. Lexington, Kentucky, French Forum.

Deleuze, Gilles. 2002. *Francis Bacon: Logique de la sensation*. Paris, Seuil.

_____; Guattari, Félix. 1980. *Mille plateaux: Capitalisme et schizophrénie 2*. Paris, Minuit.

Delgado, Maria M.; Rebellato, Dan; eds. 2010. *Contemporary European Theatre Directors*. London, Routledge.

Demarcy-Mota, Emmanuel. 2006. " 'Rhinocéros, c'est une violence masquée' ", propos recueillis par Fabienne Darge, *Le monde*, 15 janvier.

Denizot, Marion. 2009. "Crise de légitimité du théâtre public et mobilisation des idéaux de la décentralisation", *Revue d'histoire du théâtre*, no. 244, 4e trimestre, pp. 343-58.

Descotes, Maurice. 1984. "A propos du *Mariage de Figaro*: Climat politique, interprétation, accueil du public", *Cahiers de l'université*, no. 4, pp. 11-20.

Dock, Stephen Varick. 1992. *Costume & Fashion in the Plays of Jean-Baptiste Poquelin Molière: A Seventeenth-Century Perspective*. Genève, Slatkine.

Dodille, Norbert; Guérin, Jeanyves; Ionesco, Marie-France; dir. 2010. *Lire, jouer Ionesco*. Colloque de Cerisy. Besançon, Les Solitaires Intempestifs.

Donnat, Olivier. 2009. *Les pratiques culturelles des Français à l'ère numérique. Enquête 2008*. Paris, Ministère de la Culture et de la Communication/La Découverte.

Dort, Bernard. 1995. *Le spectateur en dialogue*. Paris, P.O.L.

"Dossier de presse de *Coriolan*", mise en scène de Christian Schiaretti, le Théâtre National Populaire, 2006.

"Dossier de presse d'*Ivanov*", mise en scène d'Eric Lacascade, la Comédie de Caen, 2000.

Dréville, Valérie. 1996. "Elle incarne *la Mouette* au Théâtre de la Ville: Valérie Dréville ou la passion", entretien avec Yves Jaegle, *Le Parisien*, 12 janvier.

Dupont, Florence. 2007. *Aristote ou le vampire du théâtre occidental*. Paris, Flammarion.

Dupuis, Sylviane; Eigenmann, Eric. 1998. *A quoi sert le théâtre?* Genève, Editions Zoé.

Dutton, Richard; Howard, Jean E.; eds. 2003. *A Companion to Shakespeare's Works*, vol.1.

Malden, Mass., Blackwell.

Easterling, P. E., ed. 1997. *The Cambridge Companion to Greek Tragedy*. Cambridge, Cambridge University Press.

Ehrenberg, Alain. 2008. *La fatigue d'être soi: Dépression et société*. Paris, Odile Jacob.

Elsom, John, ed. 1989. *Is Shakespeare Still Our Contemporary?* London, Routledge.

Engels, Kilian; Sucher, C. Bernd; ed. 2012. *Radikal Jung-Occupy Identity: Regisseure von Morgen*. Berlin, Henschel Verlag.

Eschyle. 2008. *L'Orestie*, trad. Olivier Py. Arles, Actes Sud.

Ethis, Emmanuel; Fabiani, Jean-Louis; Malinas, Damien. 2008. *Avignon ou le public participant: Une sociologie du spectateur réinventé*. Montpellier, L'Entretemps.

Evrard, Franck. 1990. "De la Cène parodique au banquet d'entreprise: Deux pièces 'anthropophagies' ", *Théâtre/Public*, no. 103, janvier-février, pp. 28-33.

Fayard, Nicole. 2003. "Recycling Shakespeare in the 1990s: Contemporary Developments on the French Stage", *French Cultural Studies*, vol. 14, no. 1, pp. 23-39.

_____. 2006. *The Performance of Shakespeare in France Since the Second World War: Re-Imagining Shakespeare*. Lewiston, New York, Edwin Mellen Press.

Féral, Josette. 2008. "Entre performance et théâtralité: Le théâtre performatif", *Théâtre/Public*, no. 190, octobre, pp. 28-35.

Fernandez, Ramon. 2000. *Molière ou l'essence du génie comique*. Paris, Grasset, coll. Les Cahiers Rouges.

Ferry, Marion; Steinmetz, Yves; éd. 2005. *Platonov*, d'Anton Tchekhov. Paris, C.N.D.P., coll. Baccalauréat théâtre.

Feydeau, Georges. 1994. *Théâtre*. Paris, Omnibus.

Finburgh, Clare; Lavery, Carl; eds. 2011. *Contemporary French Theatre and Performance*. Houndmills, Hampshire, Palgrave Macmillan.

Fisbach, Frédéric. 2000. "Notes en vrac", *Frictions*, no. 3, automne-hiver, pp. 116-20.

_____. 2006. "Aller jusqu'au(x) bord(s): L'épreuve de l'étranger", entretien réalisé par Christophe Triau, *Alternatives théâtrales*, no. 89, 3ème trimestre, pp. 66-69.

Fischer-Lichte, Erika. 2008. *The Transformative Power of Performance: A New Aesthetics*,

trans. S. I. Jain. London, Routledge.

Flahault, François. 2002. *Le sentiment d'exister: Ce soi qui ne va pas de soi*. Paris, Descartes & Cie.

_____. 2005. *Le paradoxe de Robinson. Capitalisme et société*. Paris, Editions Mille et une nuits.

Fleury, Laurent. 2006. *Le T.N.P. de Vilar: Une expérience de démocratisation de la culture*. Rennes, Presses universitaires de Rennes.

_____. 2007. "Le discours d' «échec» de la démocratisation de la culture: Constat sociologique ou assertion idéologique?", *Les usages de la sociologie de l'art: Constructions théoriques, cas pratiques*, dir. Sylvia Girel et Serge Proust. Paris, L'Harmattan, pp. 75-99.

Fox, Michael David. 2002. "Anus Mundi: Jews, the Holocaust, and Excremental Assault in Michel Vinaver's *Overboard (Par-dessus bord)*", *Modern Drama*, Spring, vol. 45, no. 1, pp. 35-60.

Françon, Alain. 1999. "Alain Françon: 'Vinaver est plus fantasque que la réalité' ", propos recueillis par Pierre Barbancey, *L'Humanité*, 12 février.

Fumaroli, Marc. 1991. *L'état culturel: Essai sur une religion moderne*. Paris, Editions de Fallois.

Gabily, Didier-Georges. 1991. *Violences*. Arles, Actes Sud.

_____. 2001. "Matériau Didier-Georges Gabily *Violences*", entretien avec Joëlle Pays, *Lexi/ textes*, no. 5. Paris, Théâtre national de la Colline/L'Arche, pp. 57-73.

_____. 2002. *A tout va: Journal, novembre 1993-août 1996*. Arles, Actes Sud.

_____. 2003. *Notes de travail*. Arles, Actes Sud.

Gagarin, Michael. 1976. *Aeschylean Drama*. Berkeley and Los Angeles, University of California Press.

Gao, Xingjian. 1999. *Quatre quatuors pour un week-end*. Manage, Belgique, Lansman.

Gasquet, J. G. (de). 2006. *En disant l'alexandrin: L'acteur tragique et son art, XVII^e-XX^e siècle*. Paris, Honoré Champion.

Gayot, Joëlle; Pommerat, Joël. 2009. *Joël Pommerat, troubles*. Arles, Actes Sud.

George, David. 2004. *Coriolanus: Shakespeare, the Critical Tradition*. London, Thoemmes

Continuum Press.

_____. 2008. *A Comparison of Six Adaptations of Shakespeare's Coriolanus, 1681-1962: How Changing Politics Influence the Interpretation of a Text*. Lewiston, New York, Edwin Mellen Press.

Gidel, Henry. 1979. *Le théâtre de Georges Feydeau*. Paris, Klincksieck.

Giraudoux, Jean. 1982. *Théâtre complet*. Paris, Gallimard, coll. Pléiade.

Godard, Colette, 2004. "Propos autour de la création", entretien avec Demarcy-Mota, "Dossier pédagogique de *Rhinocéros*", la Comédie de Reims.

Goldman, Michael. 1985. *Acting and Action in Shakespearean Tragedy*. Princeton, Princeton University Press.

Gorki, Maxime. 2006. *Les barbares*, trad. André Markowicz, adap. Eric Lacascade. Besançon, Les Solitaires Intempestifs, coll. Traductions du XXIᵉ siècle.

Gottlieb, Vera; Allain, Paul; eds. 2000. *The Cambridge Companion to Chekhov*. Cambridge, Cambridge University Press.

Gourdon, Anne-Marie. 1982. *Théâtre, public, perception*. Paris, C.N.R.S.

Grau, Donatien, éd. 2010. *Tragédie(s)*. Paris, Editions Rue d'Ulm & Presses de l'Ecole normale supérieure.

Gray, Richard T. 1988. "The Dialectic of Enlightenment in Büchner's *Woyzeck*", *German Quarterly*, vol. 61, no. 1, Winter, pp. 78-96.

Green, André. 1969. *Un oeil en trop: Le complexe d'Oedipe dans la tragédie*. Paris, Minuit.

Grotowski. 1971. *Vers un théâtre pauvre*. Lausanne, La Cité.

Guardia, Jean (de). 2007. *Poétique de Molière: Comédie et répétition*. Genève, Droz.

Guénoun, Denis. 1997. *Le théâtre est-il nécessaire?* Paris, Circé.

Halio, Jay L., ed. 1996. *Critical Essays on Shakespeare's King Lear*. New York, Prentice Hall.

Hall, Edith; Macintosh, Fiona; Wrigley, Amanda; eds. 2004. *Dionysus Since 69: Greek Tragedy at the Dawn of the Third Millennium*. Oxford, Oxford University Press.

Hamidi-Kim, Bérénice. 2008. "Le travail, parenthèse ou maillon dramaturgique, scénique et social? *Les marchands* de Joël Pommerat", article consulté en ligne le 3 mai 2013 à l'adresse: http://theatrespolitiques.fr/wp-content/uploads/2008/02/BHK-Travail-

Marchands.pdf.

_____. 2011. "Du TNP de Roger Planchon au TNP de Christian Schiaretti. D'une exemplarité du 'théâtre public' à l'autre", *L'annuaire théâtral*, no. 49, printemps, pp. 53-75.

_____. 2013. *Les cités du théâtre politique en France depuis 1989*. Montpellier, L'Entretemps.

Han, Jean-Pierre. 2008. *Derniers feux: Essais de critiques*. Carnières-Morlanwelz, Belgique, Lansman, coll. Regards singuliers.

Hartog, François. 2012. *Régimes d'historicité: Présentisme et expériences du temps*. Paris, Seuil, coll. Point.

Hawcroft, Michael. 2007. *Molière: Reasoning with Fools*. Oxford, Oxford University Press.

Héritier, Françoise, éd. 1996. *De la violence*, vol. I. Paris, Odile Jacob, coll. Opus.

Heymann, Pierre-Etienne. 2000. *Regards sur les mutations du théâtre public (1968-1998): La mémoire et le désir*. Paris, L'Harmattan.

Hillman, Richard, ed. 2007. *Coriolan de William Shakespeare: Langages, Interprétations, Politique(s)*, Actes du Colloque international à l'Université François-Rabelais 2006. Tours, Presses universitaires François-Rabelais.

Howard, Jean E.; O'Connor, Marion, F.; eds. 1987. *Shakespeare Reproduced: The Text in History and Ideology*. London, Routledge.

Hristic, Jovan. 1995. " 'Thinking with Chekhov': The Evidence of Stanislavsky's Notebooks", *New Theatre Quarterly*, vol. XI, no. 42, May, pp. 175-83.

Hubert, Marie-Claude; Bertrand, Michel; dir. 2011. *Eugène Ionesco: Classicisme et modernité*. Aix-en-Provence, Publications de l'Université de Provence.

Ionesco, Eugène. 1959. *Rhinocéros*. Paris, Gallimard, coll. Folio.

_____. 1966. *Notes et contre-notes*. Paris, Gallimard, coll. Folio Essais.

_____. 1968. *Passé présent, présent passé*. Paris, Mercure de France.

_____. 1976. *Le solitaire*. Paris, Gallimard, coll. Folio.

_____. 1993. *La cantatrice chauve*. Paris, Gallimard, coll. Folio.

_____. 1996. *Entre la vie et le rêve: Entretiens avec Claude Bonnefoy*. Paris, Gallimard, coll. Blanche.

Jeanneteau, Daniel. 1999. "Quelques notes sur le vide," article consulté en ligne le 4 mars

342

2013 à l'adresse: http://remue.net/cont/jeanneteau.PDF.

_____. 2006. "A l'écoute du corps: Entretien avec Daniel Jeanneteau", propos recueillis par Rafael Magrou, *Techniques et architecture*, no. 485, pp. 54-57.

Jomaron, Jacqueline (de), dir. 1989. *Le théâtre en France*, vol. II. Paris, Armand Colin.

Kantorowicz, Ernst H. 1997. *The King's Two Bodies: Study in Mediaeval Political Theology.* Princeton, Princeton University Press.

Kermode, Frank. 1974. "Introduction to *Coriolanus*", *The Riverside Shakespeare*, ed. G. B. Evans. Boston, Houghton Mifflin, pp. 1392-95.

Kirscher, Gilbert. 1992. *Figures de la violence et de la modernité. Essais sur la philosophie d'Eric Weil.* Lille, Presses universitaires de Lille.

Kott, Jan. 1967. *Shakespeare Our Contemporary*. London, Methuen.

Lacascade, Eric. 2001. "Laboratoire Tchekhov", propos recueillis par Gwénola David, *Mouvement*, no. 11, janvier-mars, pp. 104-07.

_____. 2006. "A propos des *Barbares*", entretien avec Angelina Berforini, décembre 2005, "Dossier pédagogique des *Barbares*", le Théâtre national de la Colline.

Lagarce, Jean-Luc. 1999-2002. *Théâtre complet*, 4 vols. Besançon, Les Solitaires Intempestifs.

_____. 2002. *Traces incertaines, mises en scène de Jean-Luc Lagarce, 1981-1995*. Besançon, Les Solitaires Intempestifs.

Lagarde, Ludovic. 2008. "Entretien avec Ludovic Lagarde", propos recueillis par David Sanson, pour l'édition 2008 du Festival d'Automne à Paris, entretien consulté en ligne le 6 septembre 2012 à l'adresse: http://www.adami.fr/talents-adami/talents-adami-paroles-dacteurs/entretien-avec-ludovic-lagarde.html.

Lassalle, Jacques. 1990. "Attraction des différences", *Revue du Théâtre National de Strasbourg: L'Emission de télévision*, no. 21, février, pp. 17-19.

Lavaudant, Georges. 1990. "Explications de Georges Lavaudant sur sa tardive rencontre avec Tchekhov", propos recueillis par Didier Méreuze, "Programme du spectacle *Platonov*", le Théâtre de la Ville de Paris.

Lawrence, Francis L. 1968. *Molière: The Comedy of Unreason*. New Orleans, Tulane University, coll. Tulane Studies in Romance Languages and Literature, no. 2.

Lebeck, Anne. 1967. "The First Stasimon of Aeschylus' *Choephori*: Myth and Mirror Image", *Classical Philology*, vol. 62, no. 3, July, pp. 182-85.

Lehmann, Hans-Thies. 2002. *Le théâtre postdramatique*, trad. Philippe-Henri Ledru. Paris, L'Arche.

Lemonnier-Texier, Delphine; Winter, Guillaume; éd. 2006. *Lectures de Coriolan de William Shakespeare*. Rennes, Presses universitaires de Rennes.

Londré, Felicia Hardison. 1986. "Coriolanus and Stavisky: The Interpenetration of Art and Politics", *Theatre Research International*, vol. 11, no. 2, pp. 119-32.

Lucet, Sophie. 2003. *Tchekhov/Lacascade: La communauté du doute*. Montpellier, L'Entre-temps.

Macintosh, Fiona; Michelakis, Pantelis; Hall, Edith; Taplin, Oliver; eds. 2005. *Agamemnon in Performance 458 BC to AD 2004*. Oxford, Oxford University Press.

Malachy, Thérèse. 1987. *Molière: Les métamorphoses du carnaval*. Paris, A.-G. Nizet.

Martel, Frédéric. 2012. *J'aime pas le sarkozysme culturel*. Paris, Flammarion.

Mazouer, Charles. 1993. *Molière et ses comédies-ballets*. Paris, Klincksieck.

McClure, Laura. 1999. *Spoken Like a Woman: Speech and Gender in Athenian Drama*. Princeton, Princeton University Press.

Melquiot, Fabrice. 2002. *Le diable en partage*. Paris, L'Arche.

_____. 2004. *Ma vie de chandelle*. Paris, L'Arche.

Meyerhold. 1973-1992. *Ecrits sur le théâtre*, 4 vols. Lausanne, L'Age d'Homme.

Meyer-Plantureux, Chantal, dir. 2006. *Théâtre populaire, enjeux politiques: De Jaurès à Malraux*. Bruxelles, Editions Complexe.

Miles, Patrick, ed. 1993. *Chekhov on the British Stage*. Cambridge, Cambridge University Press.

Milin, Gildas. 2007. *Machine sans cible*. Arles, Actes Sud.

_____; Boltanski, Luc; Cantarella, Robert; *et al*. 2002. *L'assemblée théâtrale*. Paris, Editions de l'Amandier.

Mortier, Daniel. 1986. *Celui qui dit oui, celui qui dit non ou la réception de Brecht en France (1945-56)*. Genève/Paris, Slatkine/Champion.

344

Mouawad, Wajdi. 2003. *Incendies*. Montréal/Arles, Leméac/Actes Sud.

_____. 2006. *Forêts*. Montréal/Arles, Leméac/Actes Sud.

Neveux, Olivier. 2007. *Théâtres en lutte. Le théâtre militant en France de 1960 à nos jours*. Paris, La Découverte.

_____. 2013. *Politiques du spectateur: Les enjeux du théâtre politique aujourd'hui*. Paris, La Découverte.

Noëttes, Flore Lefebvre (des). 2007. *Joël Pommerat ou le corps fantôme*, mémoire de maîtrise, Université Paris III.

Nordey, Stanislas. 2003. *"La puce à l'oreille"*, article consulté en ligne le 3 mai 2013 à l'adresse: http://www.t-n-b.fr/fr/saison/la_puce_a_loreille-67.php.

_____. 2010. "Exploser la forme", propos recueillis par Eric Demey, *La terrasse*, no. 205, décembre.

_____; Lang, Valérie. 2000. *Passions civiles*, entretiens avec Yan Ciret et Franck Laroze. Vénissieux, Lyon, La passe du vent.

Novarina, Valère. 1989. *Vous qui habitez le temps*. Paris, P.O.L.

_____. 1989. *Le théâtre des paroles*. Paris, P.O.L.

_____. 1996. *Theater of the Ears*, trans. A. S. Weiss. Los Angeles, Sun and Moon.

_____. 1999. *Devant la parole*. Paris, P.O.L.

_____. 2000. *L'origine rouge*. Paris, P.O.L.

_____. 2000. "Quadrature: Entretien avec Valère Novarina", propos recueillis par Yannick Mercoyrol & Franz Johansson, *Scherzo*, no. 11, octobre, pp. 5-18.

_____. 2001. "Valère Novarina: 'La parole opère l'espace' ", entretien, propos recueillis par Gilles Costaz, *Le magazine littéraire*, no. 400, juillet-août, pp. 98-103.

_____. 2003. *La scène*. Paris, P.O.L.

_____. 2004. *Adramelech's Monologue*, trans. G. Bennett. Los Angeles, Seeing Eye Books.

_____. 2006. "Le souffle de la matière", entretien, propos recueillis par Jean-Louis Perrier, *Mouvement*, no. 38, janvier-mars, pp. 68-75.

_____. 2009. *L'acte inconnu*. Paris, Gallimard, coll. Folio Théâtre.

Pasolini, Pier Paolo. 1995. *Théâtre*. Arles, Actes Sud, coll. Babel.

_____. 2008. *Manifesto for a New Theatre* followed by *Infabulation*, trans. Thomas Simpson. Toronto, Guernica.

Paster, Gail Kern. 1978. "To Starve with Feeding: The City in *Coriolanus*", *Shakespeare Studies*, no. 11, pp. 123-44.

Pavis, Patrice. 2007. *La mise en scène contemporaine: Origines, tendances, perspectives*. Paris, Armand Colin.

Pessin, Alain. 1999. "Le mythe du peuple au XIX^e siècle", *Sociétés et Représentations: Le peuple dans tous ses états*, Université Paris I, CREDHESS, no. 8, avril, pp. 131-44.

Picon-Vallin, Béatrice, présentatrice. 1999. "Table ronde: Mettre en scène au tournant du siècle", avec Stéphane Braunschweig, Alain Françon, Jacques Lassalle, Michel Vittoz et Claude Yersin, *Etudes théâtrales*, nos. 15-16, pp. 225-47.

Planchon, Roger. 1975. "Marx, les fruits et la spéculation: A propos de *Par-dessus bord*", entretien avec Roger Planchon et Michel Vinaver, *La nouvelle critique*, no. 85, juin-juillet, pp. 34-37.

Pommerat, Joël. 2004. *Au monde* suivi de *Mon ami*. Arles, Actes Sud.

_____. 2005. *D'une seule main* suivi de *Cet enfant*. Arles, Actes Sud.

_____. 2006. *Les marchands*. Arles, Actes Sud.

_____. 2006. "Notes sur le travail", "Programme du spectacle des *Marchands*", le Théâtre national de Strasbourg.

_____. 2007. *Théâtres en présence*. Arles, Actes Sud, coll. Apprendre.

_____. 2007. *Je tremble (1)*. Arles, Actes Sud.

_____. 2007. "Le sentiment d'exister", entretien réalisé par Sylvie Martin-Lahmani, *Alternatives théâtrales*, nos. 94/95, novembre, pp. 15-19.

_____. 2011."Entretien J. Pommerat", propos recueillis par Christian Longchamp en 3 septembre, entretien consulté en ligne le 2 octobre 2013 à l'adresse: http://www. lamonnaie.be/fr/mymm/article/25/Entretien-J-Pommerat/.

_____. 2013. "Entretien avec Joël Pommerat", réalisé par Odile Quirot, *Ubu*, nos. 54/55, 2^ème semestre, pp. 78-81.

Postlewait, Thomas; Davis, Tracy C.; eds. 2003. *Theatricality*. Cambridge, Cambridge University Press.

"Programme annuel du Théâtre de l'Europe-Odéon 2011-12".

"Programme annuel du Théâtre de la Ville de Paris 2013-14".

"Programme de *La mégère apprivoisée*", mise en scène d'Oskaras Korsunovas, la Comédie-Française, 2007.

"Programme de *La Mouette*", mise en scène de Stéphane Braunschweig, le Théâtre national de la Colline, 2002.

"Programme des *Violences (Reconstitution)* ", mise en scène de Yann-Joël Collin, le Théâtre national de Strasbourg, 2003.

Prost, Brigitte. 2010. *Le répertoire classique sur la scène contemporaine: Les jeux de l'écart*. Rennes, Presses universitaires de Rennes.

Proust, Sophie. 2006. *La direction d'acteurs: dans la mise en scène théâtrale contemporaine*. Montpellier, L'Entretemps.

Py, Olivier. 1995. *La servante*. Arles, Actes Sud.

_____. 1998. *Théâtres*. Besançon, Les Solitaires Intempestifs.

_____. 2000. *Epître aux jeunes acteurs pour que soit rendue la Parole à la Parole*. Arles/Paris, Actes Sud/C.N.S.A.D., coll. Apprendre.

_____. 2001. "L'expérience épique", propos recueillis par Bruno Tackels, *Mouvement*, no. 11, janvier-mars, pp. 96-101.

_____. 2002. *Cultivez votre tempête*. Arles, Actes Sud, coll. Apprendre.

_____. 2005. "Avignon se débat entre les images et les mots", *Le monde*, 29 juillet.

_____. 2006. *Illusions comiques*. Arles, Actes Sud.

_____. 2007. *Discours du nouveau directeur de l'Odéon (interrompu par quelques masques)*. Arles/Paris, Actes Sud/l'Odéon-Théâtre de l'Europe.

_____. 2007. "On ne peut pas demander au théâtre de résoudre la fracture sociale", propos recueillis par Fabienne Darge et Nathaniel Herzberg, *Le monde*, 4 mai.

_____. 2012. *Les mille et une définitions du théâtre*. Arles, Actes Sud.

_____; Fau, Michel. 2002. "Les insurgés de la parole", entretien réalisé par Pierre Laville,

Théâtres, no. 1, janvier-février, pp. 43-47.

Rambert, Pascal. 2004. *Paradis (un temps à déplier)*. Besançon, Les Solitaires Intempestifs.

_____. 2007. *Gennevilliersroman 0708*. Besançon, Les Solitaires Intempestifs.

Régy, Claude. 2002. "Entre non-désir de vivre et non-désir de mourir: Entretien avec Claude Régy", propos recueillis par Gwénola David, *Théâtres*, no. 5, octobre-novembre, pp. 11-14.

Reid, John. 1998. "Matter and Spirit in *The Seagull*", *Modern Drama*, vol. XLI, no. 4, Winter, pp. 607-22.

Renaude, Noëlle. 1996-98. *Ma Solange, comment t'écrire mon désastre, Alex Roux*, 3 vols. Paris, Editions théâtrales.

Righter, Anne. 1967. *Shakespeare and the Idea of the Play*. London, Penguin Books.

Ripley, John. 1998. *Coriolanus on Stage in England and America, 1609-1994*. Madison, N. J./London, Fairleigh Dickinson University Press/Associated University Presses.

Rivière, Jean-Loup. 2002. *Comment est la nuit? Essai sur l'amour du théâtre*. Paris, L'Arche.

Rocco, Christopher. 1997. *Tragedy and Enlightenment: Athenian Political Thought and the Dilemmas of Modernity*. Berkeley, University of California Press.

Ryngaert, Jean-Pierre, dir. 2005. *Nouveaux territoires du dialogue*. Arles, Actes Sud, coll. Apprendre.

Saison, Maryvonne. 1998. *Les théâtres du réel: Pratiques de la représentation dans le théâtre contemporain*. Paris, L'Harmattan.

Sandford, Mariellen R., ed. 1995. *Happenings and Other Acts*. London, Routledge.

Sarkozy, Nicolas. 2007. "Lettre de mission adressée à Madame la Ministre Christine Albanel", 1er août, lettre consultée en ligne le 30 mars 2013 à l'adresse: http://www.lemonde.fr/politique/article/2008/04/28/lettre-de-mission-adressee-a-christine-albanel_1039487_823448.html.

Sarrazac, Jean-Pierre. 1997. "L'invention de la 'théâtralité': En relisant Bernard Dort et Roland Barthes", *Esprit*, no. 228, janvier, pp. 60-73.

_____ & Naugrette, Catherine; dig. 2008. *Jean-Luc Lagarce dans le mouvement dramatique*, Colloque de l'Université Paris III. Besançon, Les Solitaires Intempestifs.

348

Sastre, Jean-Baptiste. 2004. " 'Le droit de jouir au théâtre' ", entretien avec Maïa Bouteillet, *Ubu*, no. 32, pp. 31-33.

Saunders, J. W. 1954. "Vaulting the Rails", *Shakespeare Survey*, no. 7, pp. 69-81.

Sauter, William. 2000. *The Theatrical Event: Dynamics of Performance and Perception*. Iowa City, University of Iowa Press.

Schiaretti, Christian. 1993. "Une plongée dans le concret", "Programme d'*Aujourd'hui ou Les Coréens*", le Théâtre du Vieux-Colombier.

_____. 1997. "L'éditorial de la saison 1997/1998", la Comédie de Reims.

_____. 2006. "Le TNP aujourd'hui", propos recueillis par Rodolphe Fouano, *Les cahiers de la maison Jean Vilar*, no. 97, pp. 2-4.

_____. 2008. "Le théâtre comme institution", interview réalisée le 8 mars, consultée en ligne le 30 mars 2013 à l'adresse: http://www.tnp-villeurbanne.com/wp-content/uploads/2011/08/theatre-institution.pdf.

_____. 2008. " 'Une chasse à l'intention...': Entretien avec Christian Schiaretti autour de sa mise scène de *Par-dessus bord* de Michel Vinaver", propos recueillis par Nicolas Cavaillès, *Recto/Verso*, no. 3, juin, entretien consulté en ligne le 3 janvier 2011 à l'adresse: http://www.revuerectoverso.com/IMG/pdf/Nicolas.pdf.

_____. 2009. "Du metteur en scène au directeur du TNP", entretien réalisé par Bérénice Hamidi-Kim le 2 octobre, consulté en ligne le 30 mars 2013 à l'adresse: http://www.tnp-villeurbanne.com/wp-content/uploads/2011/08/metteur-scene-directeur-TNP.pdf.

_____. 2011. "Entretien avec Christian Schiaretti: Directeur du Théâtre national populaire (TNP) de Villeurbanne depuis 2002", réalisé par Bérénice Hamidi-Kim, *L'annuaire théâtral: Revue québécoise d'études théâtrales*, no. 46, pp. 141-49.

_____. 2011. "Christian Schiaretti, rénovateur du théâtre populaire", propos recueillis par Fabienne Pascaud, *Le télérama*, no. 3228, du 26 novembre.

Sermon, Julie; Ryngaert, Jean-Pierre. 2012. *Théâtres du XXIᵉ siècle: commencements*. Paris, Armand Colin.

Servan-Schreiber, Jean-Jacques. 1969. *Le défi américain*, Paris, Denoël.

Shakespeare. 2002. *Tragédies*, vol. II, dig. Jean-Michel Déprats et Gisèle Venet. Paris, Gallimard, coll. Pléiade.

_____. 2007. *Le roi Lear*, trad. Pascal Collin. Paris, Editions Théâtrales.

Siméon, Jean-Pierre. 2007. *Quel théâtre pour aujourd'hui? Petite contribution au débat sur les travers du théâtre contemporain*. Besançon, Les Solitaires Intempestifs.

Sobel, Bernard; Lavaudant, Georges. 1994. "Un théâtre philosophique", un entretien, *Théâtre/ Pubilc*, no. 115, janvier-février, pp. 5-8.

"Le spectacle Ionesco: L'Histoire", article consulté en ligne sur le site de la Huchette le 18 décembre 2013 à l'adresse: http://www.theatre-huchette.com/un-peu-dhistoire/spectacle-ionesco/lhistoire/.

Stanislavski, Constantin. 1980. *Ma vie dans l'art*, trad. D. Yoccoz. Lausanne, L'Age d'Homme.

Stein, Peter. 2002. *Mon Tchekhov*. Arles, Actes Sud, coll. Apprendre.

Strehler, Giorgio. 1980. *Un théâtre pour la vie: Réflexions, entretiens, notes de travail*, trad. Emmanuelle Genevois. Paris, Fayard.

Suskin, Steven. 1990. *Opening Night on Broadway: A Critical Quotebook of the Golden Era of the Musical Theatre, Oklahoma (1943) to Fiddler on the Roof (1964)*. New York, Schirmer Books.

Szondi, Peter. 1983. *Théorie du drame moderne: 1880-1950*, trad. Patrice Pavis. Lausanne, L'Age d'Homme.

Tackels, Bruno. 1997. *A vues, écrits sur du théâtre aujourd'hui*. Paris, Christian Bourgois.

_____. 2001. *Fragments d'un théâtre amoureux*. Besançon, Les Solitaires Intempestifs.

_____. 2003. *Avec Gabily, voyant de la langue*. Arles, Actes Sud, coll. Apprendre.

_____. 2006. "La tentation de l'absolu", *Mouvement*, no. 39, avril-juin, pp. 128-35.

_____. 2008. "Le sacré foulé aux pieds", *Mouvement*, no. 47, avril-juin, pp. 60-61.

Tait, Peta. 2002. *Performing Emotions: Gender, Bodies, Spaces, in Chekhov's Drama and Stanislavski's Theatre*. Aldershot, Hampshire, Ashgate.

Talon-Hugon, Carole. 2006. *Du théâtre: Avignon 2005: Le conflit des héritages*, hors-série, no. 16, june.

Tchekhov, Anton. 1988. *La cerisaie*, trad. Patrice Pavis. Paris, Le Livre de Poche.

_____. 1993. *Les trois soeurs*, trad. André Markowicz et Françoise Morvan. Arles, Actes Sud, coll. Babel.

_____. 1996. *La mouette*, trad. André Markowicz et Françoise Morvan. Arles, Actes Sud, coll. Babel.

_____. 2002. *La cerisaie*, trad. André Markowicz et Françoise Morvan. Arles, Actes Sud, coll. Babel.

Thibaudat, Jean-Pierre, dir. 1999. *Où va le théâtre?* Paris, Editions Hoëbeke.

Ubersfeld, Anne. 1978. *L'objet théâtral*. Paris, C.N.D.P.

_____. 1989. *Vinaver dramaturge*. Paris, Librairie théâtrale.

_____. 1992. "D'Evora à *Par-dessus bord*", *Théâtre/Public*, no. 105, mai-juin, pp. 47-50.

Urfalino, Philippe. 2004. *L'invention de la politique culturelle*. Paris, Hachette Littératures, coll. Pluriel.

Vabres, Renaud Donnedieu (de). 2006. Communiqué du ministre de la culture et de la communication du vendredi 8 décembre, communiqué consultable à l'adresse: http://www.culture.gouv.fr/culture/actualites/index-communiques.htm.

Van Haesebroeck, Elise. 2011. *Identité(s) et territoire du théâtre politique contemporain. Claude Régy, Le Groupe Merci et le Théâtre du Radeau: Un théâtre apolitiquement politique*. Paris, L'Harmattan.

Vernant, Jean-Pierre; Vidal-Naquet, Pierre. 1986. *Mythe et tragédie en grèce ancienne*, vol. I. Paris, La Découverte.

Vilar, Jean. 1975. *Le théâtre, service public*. Paris, Gallimard.

Vinaver, Michel. 1983. "Michel Vinaver, Avignon 82: *L'ordinaire*", propos retranscrit par André Curmi, *Théâtre/Public*, no. 50, mars, pp. 17-20.

_____. 1986. *Théâtre complet*, 2 vols. Arles/Vevey (Suisse), Actes Sud/L'Aire.

_____. 1987. *Le compte rendu d'Avignon*. Arles, Actes Sud.

_____, éd. 1993. *Ecritures dramatiques: Essais d'analyse de textes de théâtre*. Arles, Actes Sud.

_____. 1997. *Michel Vinaver Plays*, ed. David Bradby. London, Methuen.

_____. 1998. *Ecrits sur le théâtre*, 2 vols. Paris, L'Arche.

_____. 1998. *King* suivi de *Les huissiers*. Arles, Actes Sud, coll. Babel.

_____. 2008. " 'J'étais dans mon rôle de patron' ", entretien avec René Solis, *La libération*, 17

mai.

_____. 2009. "Entretien/Michel Vinaver et Gilone Brun", réalisé par M. P. Soleymat, *La terrasse*, no. 165.

_____. 2009. *Par-dessus bord* suivie de son adaptation japonaise *La hauteur à laquelle volent les oiseaux*, par Oriza Hirata. Paris, L'Arche.

_____. 2014. *Bettencourt Boulevard ou une histoire de France*. Paris, L'Arche.

_____; Sarrazac, Jean-Pierre; Ubersfeld, Anne; Sobel, Bernard; Lassalle, Jacques; Kokkos,Yannis; *et al.* 1980. "L'image dans le langage théâtral", un débat, *Théâtre/Public*, no. 32, mars-avril, pp. 6-17.

Vitez, Antoine. 1991. *Le théâtre des idées*, éd. Danièle Sallenave et Georges Banu. Paris, Gallimard.

Vonderheyden, Nadia. 2003. "Une langue du corps", entretien réalisé par Alain Neddam, *Mouvement*, no. 23, juillet-août, pp. 31-32.

Vos, Jozef (de); Delabastita, Dirk; Franssen, Paul; eds. 2008. *Shakespeare and European Politics*. Newark, University of Delaware Press.

Vossier, Frédéric. 2013. *Stanislas Nordey, locataire de la parole*. Besançon, Les Solitaires Intempestifs.

Weber, Samuel. 2004. *Theatricality as Medium*. Bronx, Fordham University Press.

Weimann, Robert. 1978. *Shakespeare and the Popular Tradition in the Theatre: Studies in the Social Dimension of Dramatic Form and Function*, ed. Robert Schwartz. Baltimore, John Hopkins University Press.

Wells, Robin Headlam. 2000. *Shakespeare on Masculinity*. Cambridge, Cambridge University Press.

Whitton, David. 2007. "Chekhov/Bond/Françon: *The Seagull* Interpreted by Alain Françon and Edward Bond", *Contemporary Theatre Review*, vol. 17, no. 2, pp. 142-48.

Zelenak, Michael X. 1998. *Gender and Politics in Greek Tragedy*. New York, Peter Lang.

莎士比亞。2001。《李爾王》，方平譯。台北，木馬文化。

_____。2003。《科利奧蘭納》，汪義群譯。台北，木馬文化。

德勒茲（G. Deleuze），加塔利（F. Guattari）。2011。《資本主義與精神分裂（卷

2）：千高原》，姜宇輝譯。上海，上海書店出版社。

楊莉莉。1994。〈歐陸舞台上的契訶夫〉，《表演藝術》，17期，3月，頁24-31。

_____。2001。〈迸發能量的肉身劇場：談阿梅爾·胡塞爾執導之《侯貝多·如戈》〉，《表演藝術》，第100期，4月，頁55-61。

_____。2005。〈電視、司法與社會：談維納韋爾《電視節目》的演出〉，《美育》，第145期，頁80-89。

_____。2008。《歐陸編劇新視野：從莎侯特至維納韋爾》。台北，黑眼睛文化公司。

_____。2011。〈從《落海》到《鳥飛的高度》：談維納韋爾鉅作的法日合作演出〉，《美育》，第184期，頁54-61。

_____。2012。〈法國舞台上的易卜生：1980-2012〉，《藝術評論》，第23期，6月，頁99-160。

_____。2012。《向不可能挑戰：法國戲劇導演安端·維德志1970年代》。台北，國立臺北藝術大學／遠流出版社。

_____。2014。〈奔波在人生的長路上：談「法蘭西喜劇院」的《培爾·金特》演出〉，《美育》，第201期，頁73-78。

_____。2015。〈發揚「語言的劇場」〉，《美育》，第203期，3月預定刊出。

期刊專輯和劇院專刊

Alternatives théâtrales: Mettre en scène aujourd'hui I, no. 38, juin 1991.

_____*: Débuter*, no. 62, octobre 1999.

_____*: Choralités*, nos. 76-77, janvier 2003.

_____*: Ecrire le monde autrement*, no. 93, avril 2007.

L'Avant-scène opéra: opéra et mise en scène: Olivier Py, no. 275, juillet 2013.

Cahier du TNP: William Shakespeare Coriolan, no. 7, 2006, le Théâtre National Populaire.

_____*: Michel Vinaver Par-dessus bord*, no. 8, 2008, le Théâtre National Populaire.

Les cahiers: Ionesco suite (Programme du spectacle), le Théâtre de la Ville de Paris, janvier 2013.

Du théâtre: Critères et dilemmes du service public, no. 19, janvier 1998.

_____: *La jeune mise en scène en Europe: Une nouvelle pratique théâtrale? Une nouvelle façon de penser la place du théâtre dans le monde?* 3^ème Forum du Théâtre Européen 1998, hors-série, no. 9, mars 1999.

_____: *Ecrire pour le théâtre aujourd'hui*, 4^ème Forum du Théâtre Européen 1999, hors-série, no. 11, février 2000.

_____: *A brûle-pourpoint, rencontre avec Michel Vinaver*, hors-série, no. 15, novembre 2003.

Etudes théâtrales: Ecritures dramatiques contemporaines 1980-2000-L'avenir d'une crise, nos. 24-25, 2002.

_____: *Le théâtre populaire: Actualité d'une utopie*, no. 40, 2007.

Europe: Valère Novarina, nos. 880-81, août-septembre 2002.

_____: *Michel Vinaver*, no. 924, avril 2006.

Hors Série, le Théâtre de la Ville, Paris, avril-juillet 2011.

Mouvement, no. 14, cahier spécial, décembre 2001.

Les nouveaux cahiers de la Comédie-Française: Georges Feydeau, no. 7, novembre 2010.

Outre Scène: Dialogues avec les classiques, no. 5, mai 2005.

_____: *Pourquoi êtes-vous metteur en scène?* no. 6, mai 2005.

Registres: Théâtre et interdisciplinarité, no. 13, printemps 2008.

_____: *Michel Vinaver, Côté texte/Côté scène*, hors série, no. 1, hiver 2008.

Revue d'esthétique: Jeune théâtre, no. 26, 1994.

Techniques & architecture: Scénographie, no. 485, 2006.

Textes et documents pour la classe: Molière en scène, no. 979, septembre 2009.

_____: *La scène française contemporaine*, no. 1053, avril 2013.

Théâtre Aujourd'hui: Michel Vinaver, no. 8. Paris, C.N.D.P., 2000.

_____: *L'ère de la mise en scène*, no. 10. Paris, C.N.D.P., 2005.

_____: *La scénographie*, no. 13. Paris, C.N.D.P., 2012.

Le théâtre en Europe, no. 2, avril 1984.

Théâtre/Public: La création dramatique contemporaine en Ile-de-France, no. 110, mars-avril

1993.

_____: *Théâtre contemporain: Ecriture textuelle, écriture scénique*, no. 184, janvier-mars 2007.

_____: *Une nouvelle séquence théâtrale européenne? Aperçus*, no. 194, septembre 2009.

_____: *Kitsch et néobaroque sur les scènes contemporaines*, no. 202, octobre-décembre 2011.

_____: *Etats de la scène actuelle: 2009-2011*, no. 203, janvier-mars 2012.

_____: *Entredeux. Du théâtre et du performatif*, no. 205, juillet-septembre 2012.

_____: *Théâtre et néo-libéralisme*, no. 207, janvier-mars 2013.

_____: *La vague Flamande: Mythe ou réalité?* no. 211, janvier 2014.

_____: *Etats de la scène actuelle 2012-2013*, no. 212, avril 2014.

_____: *Carte blanche à Olivier Py*, no. 213, juillet-septembre 2014.

Ubu: Retour à un théâtre politique? no. 42, mai 2008.

_____: *Vers une politique culturelle de l'Europe?* nos. 43/44, 2^{ème} semestre 2008.

_____: *Emergence(s) dans le théâtre européen*, nos. 48/49, 2^{ème} semestre 2010.

Yale French Studies:The Transparency of the Text: Contemporary Writing for the Stage, no. 112, December 2007.

戲劇、文學與心理詞典

Corvin, Michel, éd. 1995. *Dictionnaire encyclopédique du théâtre*. Paris, Bordas.

Guérin, Jean-Yves, dig. 2012. *Dictionnaire Eugène Ionesco*. Paris, Honoré Champion.

Laplanche, Jean; Pontalis, Jean-Bertrand. 1967. *Vocabulaire de la psychanalyse*. Paris, PUF.

Pavis, Patrice. 1996. *Dictionnaire du théâtre*. Paris, Dunod.

_____. 2014. *Dictionnaire de la performance et du théâtre contemporain*. Paris, Armand Colin.

Sarrazac, Jean-Pierre, dir. 2005. *Lexique du drame moderne et contemporain*. Belval, Circé.

劇評、部落格與報刊評論

Bardonnie, Mathilde (la). 1993. "Brève visite au musée des Coréens", *La libération*, 14 octobre.

Barthélémy. 1980. "*Les travaux et les jours*", *La quinzaine littéraire*, no. 322, avril, pp. 28-29.

Bouchez, Emmanuelle, 2010. "Pompe funèbre à Elseneur", *Le télérama*, no. 3170, 13 octobre.

Bouteillet, Maïa. 2003. "Le legs de Gabily", *La libération*, 20 novembre.

_____. 2004. "Nouvel assaut de *Violences*", *La libération*, 24 janvier.

_____. 2006. "Vinaver le dramaturge dans un nouveau rôle", *La libération*, 18 avril.

Clément, Alain. 1959. "Création triomphale à Düsseldorf du *Rhinocéros* d'Eugène Ionesco", *Le monde*, 11 novembre.

Corbel, Mari-Mai. 2003. "L'enfer des salons", *Mouvement*, 10 mars, critique consultée en ligne le 3 mai 2013 à l'adresse: http://www.mouvement.net/agenda/lenfer-des-salons.

_____. 2004. "Enfer mondain", *Mouvement*, 2 juin, critique consultée en ligne le 3 mai 2013 à l'adresse: http://www.mouvement.net/critiques/critiques/enfer-mondain.

Cournot, Michel. 1993. "Comme une ombre d'inceste", *Le monde*, 22 septembre.

_____. 2004. "*Rhinocéros*, allégorie sobre et féroce de la contagion idéologique", *Le monde*, 5 octobre.

Dandrel, Louis. 1973. "Une création à Villeurbanne: *Par-dessus bord*", *Le monde*, 17 mars.

Darge, Fabienne. 2006. "L'audace formelle de Pommerat", *Le monde*, 22 juillet.

_____. 2007. "Tchekhov et nos trois jeunes soeurs", *Le monde*, 17 mars.

_____. 2007. "L'illusion magique du *Roi Lear*", *Le monde*, 24 juillet.

_____. 2007. "Un rafraîchissant marathon Molière", *Le monde*, 20 octobre.

_____. 2008. "L'épopée capitaliste de Michel Vinaver", *Le monde*, 10 mars.

_____. 2009. "Faire revivre Jean-Luc Lagarce avec sa *Cantatrice chauve*", *Le monde*, 10 octobre.

_____. 2009. "Ibsen, les voies tortueuses de la liberté", *Le monde*, 17 novembre.

_____. 2011. "Dialogue croisé sur l'écriture contemporaine: A l'occasion des 40 ans de Théâtre Ouvert, une rencontre entre M. Attoun, L. Attoun, S. Nordey et J.-P. Vincent", *Le monde*, 7 juillet 2011, supplément spécial.

_____. 2014. "Eric Lacascade, la diagonale de Tchekhov", *Le monde*, 17 février.

David, Gwénola. 2010. *"Hamlet"*, *La terrasse*, 10 novembre 2010.

Dhenn, Stanislas. 2008. "Shakespeare en cinérama", 1ᵉʳ décembre, critique consultée en ligne le 30 mars 2013 à l'adresse: http://www.lestroiscoups.com/article-25343795.html.

Fabre, Clarisse. 2011. "Et Nicolas Sarkozy fit la fortune du roman de Mme de La Fayette", *Le monde*, 29 mars.

Facchin, Lise. 2009. *"Les sept contre Thèbes*: Où je m'incline", Les Trois Coups.com, critique consultée en ligne le 15 février 2013 à l'adresse: http://www.lestroiscoups.com/article-27255977.html.

Ferney, F. 1993. *"Aujourd'hui ou les Coréens*, de Michel Vinaver: Pur et simple", *Le Figaro*, 12 octobre.

Galey, Matthieu. 1973. "Roger Planchon et le management", *Le combat*, 21 mars.

Garner, Stanton B., Jr. 2002. "Performance Review of *King Lear*", *Theatre Journal*, no. 54, pp. 139-43.

Godard, Colette. 1991. "Rencontre avec Stéphane Braunschweig: Au-delà des incertitudes", *Le monde*, 16 mai.

_____. 1992. "Le rideau rouge: Le festival d'automne frappe fort en s'ouvrant avec Tchekhov monté par Braunschweig", *Le monde*, 23 septembre.

Héliot, Armelle. 2006. "Joël Pommerat, une éthique de la scène", *Le Figaro*, 20 juillet.

_____. 2006. "Christian Schiaretti, actualité de *Coriolan*", *Le Figaro*, 30 novembre.

_____. 2007. *"Le Roi Lear* trône au pied du Palais", *Le Figaro*, 23 juillet.

_____. 2008. "Quelques raisons d'être déçue par *L'Orestie* selon Olivier Py, à l'Odéon", *Le Figaro*, 27 mai.

Kemp, Robert. 1956. *"Coriolan"*, *Le monde*, 24 novembre.

Léonardini, Jean-Pierre. 2002. "Lacascade se mouille", *L'Humanité*, 8 juillet.

_____. 2003. *"Platonov* lu à cour ouvert", *L'Humanité*, 22 décembre.

_____. 2004. "Jean-François Sivadier opère à vif", *Le monde*, 2 novembre.

_____. 2007. "Au Palais des Papes, le *Roi Lear* n'a pas pris un coup de vieux", *L'Humanité*, 23 juillet.

Liban, Laurence. 2010. "Le retour en force d'Eric Lacascade", *L'Express*, 9 mars.

Marcabru, Pierre. 1974. "Le triomphe de la mise en scène", *France-Soir*, le 1ᵉʳ juin.

Méreuze, Didier. 2002. "*Les voisins* de Michel Vinaver", *La croix,* 10 juin.

_____. 2007. "Shakespeare vainqueur du mistral", *La croix*, 22 juillet.

_____. 2009. "L'ordinaire chaotique de Michel Vinaver", *La croix*, 12 février.

"Nicolas Sarkozy continue de vilipender 'racailles et voyous' ", *Le monde*, 11 novembre 2005.

Pascaud, Fabienne. 1998. "Les froids de Tchekhov", *Le télérama*, no. 2521, 6 mai.

_____. 2001. "L'illusion tonique", *Le télérama*, no. 2706, 12 novembre.

Perrier, Jean-Louis. 2003. "Le vaudeville mené tambour battant par la puce de Feydeau et l'oreille de Nordey", *Le monde*, 20 mars.

_____. 2003. "La tragédie grecque et le roman noir au chevet d'un massacre en Normandie", *Le monde*, 13 novembre.

Poirot-Delpech, Bertrand. 1960. "*Rhinocéros* d'Eugène Ionesco au Théâtre de France", *Le monde*, 25 janvier.

Provance, Eva. 2013. "*Par les villages*: Traversée par la contestation", *Le Figaro*, 9 juillet.

Rabine, Henry. 1973. "Le théâtre de Villeurbanne joue *Par-dessus bord* de Michel Vinaver", *La croix*, 25 mars.

Robert, Catherine. 2007. "Le théâtre comme amour du réel", *La terrasse*, no. 150, septembre.

Roux, Monique (le). 2008. "Tragédie en rouge et noir", *La quinzaine littéraire*, du 1ᵉʳ au 15 juin.

Salino, Brigitte. 1997. "Les engagements fermes des 'petits-fils' de Vilar. Stanislas Nordey et Olivier Py secouent le cocotier du théâtre public", *Le monde*, 7 mars.

_____. 2003. "La vision implacable d'un monde du travail disloqué", *Le monde*, 14 novembre.

_____. 2005. "2005, l'année de toutes les polémiques, l'année de tous les paradoxes", *Le monde*, 27 juillet.

_____. 2006. "A Avignon, *Les barbares* de Gorki déçoivent", *Le monde*, 19 juillet.

_____. 2008. "*L'Orestie* d'Eschyle, une épreuve pour Olivier Py et pour le spectateur", *Le monde*, 21 mai.

_____. 2013. "Aux Abbesses, Ionesco en révélateur de fantasme", *Le monde*, 29 janvier.

Schidlow, Joshka. 2006. "La tragédie de Shakespeare, miroir des complots politiques actuels?", *Le télérama*, no. 2970, 16 décembre.

Schmitt, Olivier. 1993. "Une tragédie, la mort en moins", *Le monde*, 6 octobre.

Sibony, Judith. 2009. "Quand les enfants occupent l'Odéon", blog, *Le monde*, 9 septembre, article consulté en ligne le 31 juillet 2014 à l'adresse: http://theatre.blog.lemonde.fr/2010/06/24/quand-les-enfants-occupent-lodeon-2/.

Silber, Martine. 2007. "Jean-Luc Lagarce, notre Tchekhov", *Le monde*, 20 novembre.

Sirach, Marie-José. 2006. "A la recherche d'un théâtre politique", *L'Humanité*, 25 septembre.

_____. 2008. "68, de l'autre côté du miroir", *L'Humanité*, 31 mars.

_____. 2009. "Buffet froid en altitude", *L'Humanité*, 23 février.

Solis, René. 2001. "La belle audace de *Bérénice*", *La libération*, 23 février.

_____. 2001. "Bérénice very nice", *La libération*, 23 mars.

_____. 2003. "Feydeau pris au mot", *La libération*, 18 mars.

_____. 2007. "Un *Roi Lear* dans la tempête: Sivadier et sa troupe prennent Shakespeare à bras-le-corps", *La libération*, 23 juillet.

_____. 2008. "Vinaver à l'abordage", *La libération*, 28 mars.

_____. 2008. "Je vous salue, *l'Orestie*", *La libération*, 20 mai.

_____. 2009. "*Ordinaire* leçon de survie", *La libération*, 17 février.

Tanneur, Hugues (le). 2003. "Valère Novarina: 'Le texte réclame chair' ", *L'Aden*, du 19 au 25 novembre.

Ternat, Elise. 2008. "La mise en scène de Schiaretti est une véritable réussite", *Les trois coups*, 1er avril, critique consultée en ligne le 4 janvier 2011 à l'adresse: http://www.lestroiscoups.com/article-18349264.html.

Tesson, Philippe. 2008. "Quand les images tuent les mots", *Le Figaro magazine*, 7 juin.

Thibaudat, Jean-Pierre. 2006. "Molière sans relâche", *La libération*, 27 mars.

Traun, François. 1973. "*Par-dessus bord* ou la mise en pièces du marketing", *Journal de Genève*, 24 mars.

Varenne, F. 1974. "*Par-dessus bord*", *Le Figaro*, le 1^{er} juin.

Site internet

Bobée, David. http://www.rictus-davidbobee.net/

Gabily, Didier-Georges. http://didiergeorgesgabily.net/

Lacascade, Eric. http://www.compagnie-lacascade.com/fr/

Lagarce, Jean-Luc. http://www.lagarce.net/

Novarina, Valère. http://www.novarina.com/

Rambert, Pascal. http://www.pascalrambert.com/spectacles.swf

Théâtre contemporain net. http://www.theatre-contemporain.net/

影音引用資料

Bobée, David. 2011. *Hamlet*, de Shakespeare. Paris, Axe Sud/France Télévisions/Groupe Rictus/Cie David Bobée.

Bouhénic, Pascale. 1997. *L'atelier d'écriture de Valère Novarina*. Paris, Centre Georges Pompidou.

Braunschweig, Stéphane. 1992. *La cerisaie*, de Tchekhov, le Théâtre-Machine.

_____. 2000. *Woyzeck*, de Büchner. Paris/Strasbourg, Seppia/TNS.

_____. 2002. *La mouette*, de Tchekhov, au Théâtre national de Strasbourg et au Théâtre national de la Colline.

_____. 2007. *Les trois soeurs*, de Tchekhov. Paris/Strasbourg, Seppia/TNS.

Bues, Pierre-Mary. 1986. *Six heures en compagnie de Michel Vinaver*. Paris/Annecy, Fals'Doc/ le Centre d'Action Culturel.

_____. 1986. *Entre deux tomes* et *Les Voisins*. Paris/Annecy, Fals'Doc/le Centre d'Action Culturel.

Demarcy-mota, Emmanuel. 2009. *Rhinocéros*, d'Ionesco. Paris, Arte Editions.

Françon, Alain. 1999. *Les huissiers*, de Michel Vinaver, mise en image par J.-M. Bourdat, au

360

Théâtre national de la Colline, 9 février.

_____. 1999. *King*, de Michel Vinaver, mise en image par J.-M. Bourdat, au Théâtre national de la Colline, 10 avril.

_____. 2002. *Les voisins*, de Michel Vinaver, mise en image par J.-M. Bourdat, au Théâtre national de la Colline, du 13 au 16 juin.

_____; Vinaver, Michel. 1981. *L'ordinaire*, de Michel Vinaver, au Théâtre national de Chaillot.

Girard, Guy. 2013. *D'un 11 septembre à l'autre*. Paris, Cléante/Veilleur de nuit.

Grenard, Fabrice. 1934. "La manifestation antiparlementaire du 6 février 1934 à Paris", Jalons pour l'histoire du temps present, documentaire consulté en ligne le 8 novembre 2013 à l'adresse: http://fresques.ina.fr/jalons/fiche-media/InaEdu02025/la-manifestation-antiparlementaire-du-6-fevrier-1934-a-paris.html.

Lagarce, Jean-Luc. 2007. *La cantatrice chauve*, d'Ionesco, spectacle réglé par François Berreur. Paris, Arte Editions.

Novarina, Valère; Novarina, Virgile. 2006. *La scène*, de Valère Novarina. Paris, P.O.L./ Dernière Bande.

Pommerat, Joël. 2007. "Joël Pommerat: *Au monde/D'une seule main/Les marchands*", interview réalisée en décembre au Théâtre2Gennevilliers, consultée en ligne le 8 mai 2012 à l'adresse: http://www.theatre2gennevilliers.com/2007-11/index.php/07-Saison/Interview-video-Joel-Pommerat.html.

Py, Olivier. 2006. *Olivier Py*, Cinq mises en scène au Théâtre du Rond-Point: *La grande parade d'Olivier Py*, *Les vainqueurs*, *Illusions comiques*, *Epître aux jeunes acteurs*, *Contes de Grimm*, *Chansons du Paradis perdu*. Paris, Sopat, coll. Copat.

_____. 2010. *L'Orestie*, d'Eschyle. Paris, Sopat, coll. Copat.

Schiaretti, Christian. 2007. *Coriolan*, de Shakespeare. Lyon, Compagnie Lyonnaise de Cinéma.

_____. 2008. *Par-dessus bord*, de Michel Vinaver. CLC Productions-Daniel Charrier/TLM/ TL7/TNP-Villeurbanne.

新世代的法國戲劇導演：從史基亞瑞堤到波默拉

New Generation of French Theatre Directors: From Christian Schiaretti to Joël Pommerat

著者／楊莉莉

執行編輯／楊曜彰

文字編輯／許書惠、張家甄、戴小涵

美術設計／傑崴創意設計有限公司

校對／楊莉莉、許書惠、張家甄、戴小涵

出版者／國立臺北藝術大學

發行人／楊其文

地址／臺北市北投區學園路1號

電話／(02) 28961000（代表號）

網址／http://1www.tnua.edu.tw

共同出版／遠流出版事業股份有限公司

地址／臺北市南昌路二段81 號6 樓

電話／(02) 23926899 傳真／(02) 23926658

劃撥帳號／0189456-1

網址／http://www.ylib.com E-mail: ylib@ylib.com

著作權顧問／蕭雄淋律師

法律顧問／董安丹律師・信和聯合法律事務所

2014年12月 初版一刷

臺灣地區定價：新臺幣420元；香港地區定價：港幣140元

ISBN 978-986-04-3340-1（平裝）

GPN 1010302611

國家圖書館出版品預行編目(CIP)資料

新世代的法國戲劇導演：從史基亞瑞堤到波默拉 /
楊莉莉著. -- 初版. --
臺北市：臺北藝術大學, 遠流, 2014. 12
　面；17x23公分
ISBN 978-986-04-3340-1（平裝）
1. 導演 2. 劇場藝術 3.法國
981.41　　　　　　　　　　　　　　103024703